weniger,
aber besser

less,
but better

klaus
klemp

dieter
rams

the complete
works

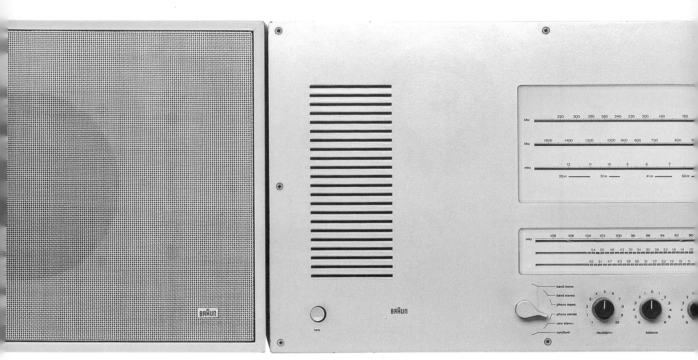

with a foreword by
dieter rams

faces
publications

for ulrike and paula

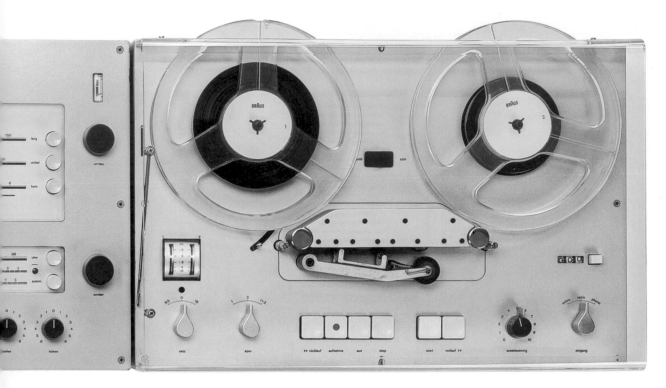

Wall-mounted
sound system ↗ 1962
Dieter Rams
Braun

acquisition editor and designer wangzhihong.com

設計是一個過程，而工業設計則是一個需要許多人參與其中的團隊合作。我何其有幸一生當中能於 Braun（譯註：台灣熟悉的 Braun，中文品牌名稱爲百靈）與 Vitsœ 工作，並在難以數計的座談與聚會中，和衆多傑出的設計師、創意人與創作者接觸、共事。從這些密切的討論裡，我們產生出極具啓發性的對話。我一直很珍視這種國際間的交流，唯有和世界不同角落的人們充分對話與實質合作，我們才能更有智慧的形塑世界的未來。對我來說任何形式的民族主義都有一種距離感。我們每個人都存在不同的自我實現價值與方式，而我們的目標是讓這些不同價值和方式有建設性的凝聚在一起。

設計不應該只存在於人們日常生活中所有物件形式上的設計，它同時決定了人和人之間的關係與人和物件之間的關係，以及如何在人、事、物的關係中和平共生共處。設計運用得好，可以促進社會影響力並且產生正面的向心力，但設計也可能摧毀一些人、事、物之間的關係，這解釋了爲何設計師在社會上背負著重大的責任。我們回顧人們在過去 150 年來的經典設計，例如：電話、汽車、電視、電腦和智慧手機。這讓我想起了馬素・麥克魯漢（Marshall McLuhan）所說「媒介就代表著訊息」的準確性，他的論點可能同時拓展和限制人們對於事物的想像與可能性。我以爲眞正的關鍵點在於我們如何定義與設計這些在意義層面上的拓展，並且能在一定程度上找到設計中的限制條件，同時確保人們不會感到驚訝。

多年前我曾提出一系列關於設計工業產品的問題企圖反思，市面上許許多多我們設計出來的產品，是眞的有必要存在嗎？我們是否有繼續設計的必要？這些產品是否能夠眞正的豐富我們的生活？或是擁有這些產品其實是代表一種身分象徵？這些產品是否具有修復性？這些產品是否能夠持久耐用？使用這些產品的時候是否能夠讓使用者輕鬆簡單的上手並且靈活操作其功能？使用者是否能駕馭產品或是使用者反而被產品控制？最後一個問題，正是我覺得和當今社會上的一些現象與趨勢關聯性特別高的反思。在近 70 年的設計師生涯中，透過與不同企業及終端使用者接觸，我的主要觀察很簡單：「少，卻更好。」（Less, but better）

我們應該置身在一個更少產品但品質更好的環境中。與其將「少，卻更好」視爲一種限制，不如視它爲一種優勢。得以讓我們有更多的空間去體驗與感受眞正的生活。就像我所提出的好設計十原則（10 Principles for Good Design）一樣。它不是一種戒律，而是一種提醒與建議，讓我們重新思考我們生活中眞正需要的是什麼。

讓我們都從高壓之中釋放吧。沉浸在單純、平靜、不拘形式，更長久、更具美感、更有意義的生命中，找尋秩序的軌

Good design is innovative

Good design makes a product useful

Good design is aesthetic

Good design makes a product understandable

Good design is unobtrusive

Good design is honest

Good design is long-lasting

Good design is thorough down to the last detail

Good design is environmentally friendly

Good design is as little design as possible

跡。我覺得這些都比不斷地嘗試發明新的、最好的產品來得重要。然而一個好的設計並不僅僅爲了滿足（使用者）需求。好的日常設計應該不需要多做解釋與說明。這不是一件容易的事情，但一旦能達到這種「自然而然」境界的產品設計，對於整個環境是一種良好的循環與正面激勵，而且這些產品將成爲未來好設計的新指標。

「少，卻更好」的概念不僅適用於量產商品，也適用於生命週期較短的產品。地球上可用的資源越來越少，而人們製造的廢棄物卻越來越多，我們連外太空和海洋的空間也不放過。我們需要保護我們的地球，我們需要設計出更智慧、社會成本相對低的城市。身處在一個轉變世代，不管對政府與每位公民來說都存在巨大的挑戰。未來我們需要企業家和設計師共同努力，發展出更多可供大眾選擇的智慧設計。

我始終相信一個優良的設計產出或是結果，並非只是設計師的個人責任，更是企業的集體責任。多年來的工作經驗累積讓我的信念更加堅定。早期階段，我的工作著重於產品的「功能」層面，也就是使用者如何「使用」這個產品。現今「功能」一詞已經廣泛涵蓋了許多領域，我們也認識到產品在功能上的定義可以是複雜與多面向的。這也幫助大家理解到我們所設計的產品需要各種不同層次的考量，包含心理層面、生態系統層面與社會影響力層面，並且了解其重要性。簡言之，在不同的環境與條件之下，我們可以從多個面向去理解「功能」一詞。

我衷心期待新世代年輕人，不僅僅只是關心個人自身優勢與追求最大的利益。因爲扭轉世界未來從來就不是一件容易的事情，隨著時間推進，只會變得更加困難。

我堅信在設計中自有倫理，這是必須存在的核心價值。如今，我們再一次經歷另一個迷失、恣意而爲的年代，一切似乎都有可能發生，我們也可以做一切我們想要探索的事情。而「我」總是先行於「我們」。在一切可能的天災人禍發生前，我們需要改變這樣的行爲與決策方式。

「少，卻更好」代表我們必須減低甚至避免過度浪費的文化與行爲。不只是字面上的避免過度浪費而已，同時也考量數字背後的實質意義。這也代表我們需要提供更多真正可以滿足使用者期待與買家需求的產品，例如：增加產品的便利性、改善人們的生活、提升大眾的生活品質。

針對未來，我們的任務如下，我們必須做到：

減少生產容易造成環境負擔與社會成本的產品。減少生產因爲刺激消費慾望而購買的產品，因爲通常購買這類型的產品後，很有可能擱置一旁，甚至丟棄然後被新產品取代。減少使用快時尚的產品，特別是容易過時的產品。減少使用、設計、生產容易損壞的產品。

從買家和使用者的角度看，他們對於產品便利性、能有效改善與提升生活品質有所期待，我們必須生產更多能真正滿足他們這些期待的產品。

從社會的角度看，我相信設計最重要的責任是，透過設計減輕當下人們在生活中所感受到的這種混亂與不安。

讓我引用奧地利─英國哲學家卡爾‧波普爾（Karl Popper，1902–1994）的一句話作結：

「因爲我們可能永遠都無法肯定任何事情，所以我們不值得花時間去尋找肯定性，但尋求真理絕對是值得一試的，我們透過嘗試錯誤的方式，一路往真理的方向邁進，因爲錯誤，我們得到修正的機會。」

我衷心感謝每一位爲這本書奉獻心力的人。首先最要感謝的是作者克勞斯‧克倫普（Klaus Klemp），還有所有參與者，特別是布里特‧西彭科森（Britte Siepenkothen）和這本作品全集的出版社編輯艾米莉亞‧特拉格尼（Emilia Terragni）。

迪特‧拉姆斯

dieter rams
– a catalogue raisonné
of an industrial designer

klaus klemp

這本書收錄了工業設計師迪特·拉姆斯從 1947 年到 2020 年依照時間順序排列其產品和設計作品。除了拉姆斯所有設計過的單件作品，也包含了 Braun 設計團隊其他成員在拉姆斯帶領下，由他監管或直接參與所設計出來的作品。總之，和拉姆斯有關的設計，多數都可以在這本書中看到。每當我們論及拉姆斯嶄露頭角的起點，必會追溯到《Braun＋設計作品合集：40 年嘉何·博朗設計──1955 到 1995》（*Braun+Design Collection: 40 Jahre Braun Design –1955 bis 1995*）中，他擔任主要或共同設計師這個時期。而這本由喬·克拉特（Jo Klatt）和君特·斯塔弗勒（Günter Staeffler）合著的作品 [1]，自 1995 年起便被視爲研究 Braun 的標準參考資料。40 年間，拉姆斯在 Braun 所設計的產品數量爲 514 件，公司的產品總數爲 1,272 件。而此產品總數包含了大量僅僅在技術上調整的項目。重要的是，設計本身沒有改變，或是只做了很小的調整。在 Braun，只有當實際創新產生時，設計才做出改變。這種方式反映了拉姆斯和 Braun 品牌的核心信念，即技術上的進步不能自動代表創造新的設計。也因此，許多 Braun 家電有較長的設計週期。這和一般企業會將舊的或僅僅在技術上做了些許調整，便以新的面貌包裝上市，並推向市場進而刺激消費的做法截然不同。正因爲這樣，在此呈現的產品構成了意義上新的設計。相同的設計準則也適用於拉姆斯 Vitsœ 所做的設計；直到今日，這家家具公司仍然持續銷售在 1960 年和 1962 年量產的產品，且這些產品都幾乎沒有太大的變動。

這本目錄同時也涵蓋了迪特·拉姆斯與 Braun 和 Vitsœ 合作之外的其他產品設計，但與 Braun 和 Vitsœ 的合作無疑地是他主要的貢獻所在。在 Braun 工作期間，拉姆斯獲准可以在公司以外的地點辦公，某種程度上來說，他是一個自由工作者。對於拉姆斯來說，Vitsœ 不只是過去的客戶，而且是一直以來始終維持良好關係的客戶。雖然他參與的外部項目數量不多，但是這些外部項目與機會對他的設計生涯仍然影響很大，例如他和門窗相關的配件製造商 Franz Schneider Brakel 一同合作的項目。

爲了這個目錄全集，我們與拉姆斯經過深入且密集的討論，共同確認了這 227 項物件。此外，還有 50 個 Braun 的產品，雖然是單獨歸於某個團隊成員名下或某個團隊成員名爲主要創作者，但拉姆斯的直接影響仍不可忽視。其中一個例子是拉姆斯將有趣的甩尾概念加在了弗洛里安·塞弗特（Florian Seiffert）的 mach 2 打火機按鈕上（p. 185）。當這一系列產品都按照時間順序於書中展示時，可以通過淺灰背景來識別。

從 1956 年春天到 1995 年，也是拉姆斯離開公司前兩年，他開始領導 Braun 品牌設計部門：一開始只是一個 3 人小團隊，包含格爾德·穆勒（Gerd A Mü-

For him, design is not
something to be exalted and distinguished,
as we are led to believe in a world of consumerism.
'Back to purity, back to simplicity!'
is the last statement of his ten principles.
A motto for new beginnings.

ller）以及羅蘭・維根德（Roland Wei-gend），直到 1960 年代發展到一個有 15 名成員的部門。我們也可以按字面的意思翻譯「領導」（head）這個詞，因爲拉姆斯可能是在 Braun 團隊中最能反映公司核心價值與挑戰的設計師，並且他在他的設計職業生涯早期已經思考了自己作品的意義。Braun 品牌的三個設計核心價值可以合理的歸功於拉姆斯的貢獻。首先，從個人生產力的角度看，他是一位能達到高效能運作的設計師；其次，這一點不應該被低估，他是一位團隊領導者，如果沒有他在設計上的堅持不懈和良好的外交手腕，公司強大的設計思維就不會發展得如此充分；第三就是思考的方式。拉姆斯在 1970 年代成爲一名設計理論家，提倡反對大衆過度消費的文化，並且強調其造成的環境破壞與影響。透過無數的出版機會和世界巡迴演講，他不斷的傳播這些價值觀。

從位於法蘭克福郊區的克龍貝格基地一路走來，Braun 開始在全世界的設計界發聲，變成參與者。60 年代，拉姆斯到波士頓的 Gillette 拜訪，參加研討會和演講，從美國、加拿大、墨西哥、印度、日本甚至到古巴，這些成了他日常工作的一部分。特別是日本，在其企業合作夥伴的關係和深度文化影響下，他感受到全新的視野和經驗。無疑的，人必然受到環境的影響，而拉姆斯也受到他的許多國際友人和與這些人接觸的影響。例如在當時與他志同道合、日本最

重要的工業設計師榮久庵憲司（Kenji Ekuan，1929-2015）。

拉姆斯並不是「設計敎父」，雖然亞洲人通常這麼稱呼他，但他肯定是 15 位 Braun 設計師當中相當突出的那一位。我個人認爲，拉姆斯是 20 世紀最重要，也是最具影響力的工業設計師。他和德國建築師兼設計師彼得・貝倫斯（Peter Behrens，1868-1940）並駕齊驅。關於「工業」這個詞，我們這邊需要強調，它指的是日常生活會使用到的相關物品。《迪特・拉姆斯：盡可能減少的設計》（*Dieter Rams: As Little Design as Possible*，2011）一書的作者蘇菲・洛弗爾（Sophie Lovell）精確的形容拉姆斯是一位「設計師們的設計師」。無論如何，拉姆斯的團隊在他的設計旅程中以及對於公司而言，都扮演了舉足輕重的角色，這是無庸置疑的事實。值得一提的是拉姆斯在實習和任教期間，其中他在 1981 年至 1997 年於漢堡美術學院擔任工業設計學系敎授，影響許多該校的學生。拉姆斯自己也多次在設計過程中強調團隊合作的重要性。

THE DESIGNER'S
SELF-IMAGE

迪特・拉姆斯 1932 年在德國威斯巴登（Wiesbaden）出生。他從來不曾因爲提倡類似銷售員廉價生產的價值觀受到指控。他總是從一個物件的美學角度出

發，物件的視覺特性、立體特徵，以及理解產出具有創意性、永續性設計的重要性。這可能可以溯源至他經常提到自己對於祖父的景仰。拉姆斯的祖父是一位專精於手工拋光家具的木匠師傅。或是其中一位曾在應用藝術學院任敎的老師漢斯・索德（Hans Soeder，1891-1962），索德曾是建築團體德桓（Der Ring）[2] 的成員，他向拉姆斯引介了 1920 年代德國現代主義運動的原則，並且呼籲設計業必需採用這套社會道德責任準則。拉姆斯在奧托・阿佩爾（Otto Apel，1906-1966）位於法蘭克福的建築辦公室短暫待過的時間也對他產生了影響，於此，他曾與美國的建築公司 Skidmore, Owings & Merrill 合作，讓他強烈感受到路德維希・密斯・凡德羅（Ludwig Mies van der Rohe，1886-1969）作品的風格。因此當拉姆斯在 1955 年 7 月來到 Braun 時，他並非只是個聲稱執行烏爾姆設計學院（HfG）準則的無名小卒。這位 23 歲的年輕人已經對設計建立了屬於自己的態度，而他在烏爾姆設計學院的養成，也相輔相成的加深了他的設計態度與哲學，我們也可以理解爲他的設計方法和烏爾姆是相通的。

在 1980 年左右，拉姆斯經歷了 25 年的工業設計師生涯之後，他描述他的自我形象如下：

　　就我的理解，設計師可以代表文明的批判者、技術的批判者和社會的

批判者。但是與現今存在的許多批判性思維相比較，有些人帶有使命感，有些人不然，但他們絕不能停止去批判。在這些新興的批判洪流中，他們需要不斷的去嘗試創造新的思維方式與事件，並且能脫穎而出、禁得起各種不同的批判與考驗。（⋯）當我們討論產品構造和設計的時候，例如一把刮鬍刀或是一張椅子、一個底片相機或是一個貨架，都應該具備客觀使用性之用途。他們應該幫助人們去解決無論是大或是小的挑戰。他們應該要幫助他們自己發揮創造力。他們應該共同生活，並且讓彼此成爲朋友。（⋯）做爲設計師，如果你不閉上眼睛，你將無法靜下心來沉思[3]。

除了批判的實證主義方法之外，值得一提的是，拉姆斯當時還強調了人與產品之間的情感聯繫，而當時的後現代評論家指出他缺乏這種聯繫。在同一場演講中，拉姆斯還提到了一種針對設計的綜合方法，以及這種方法對於空間、事物和人所造成的影響、自然生態被不斷增加的消費性廢棄物所破壞，以及富裕國家與發展中國家對於過剩事物的不公平對待與處理方式。

BRAUN AND VITSŒ

拉姆斯對於設計的理解，在他於 Braun 任職期間得到了更進一步的啓發；這爲他在 1950 年代中期的設計實踐及發展奠定了基礎。1951 年，公司創辦人馬克斯・博朗（Max Braun）英年早逝，由歐文・博朗（Erwin Braun，1921-1992）接管了公司的營運，而他的弟弟阿圖爾・博朗（Artur Braun，1925-2013）則負責技術和工程部門。歐文全心致力於創造一種新的企業文化。這種文化包含了在全新的社會情勢下對於員工福利和參與度深刻理解，包括健康照護到公司托兒所和員工分紅等等。但是這也包含了對於產品的全新認識，並非刻意營造的深刻印象，而是一種自然內斂的感受。Braun 用「屬於我們時代的風格」做爲廣告活動的標語。在「當代形式」下這種對新社會和新個人的一種訴求，明顯反映了上個世紀的的設計語言與內涵，從 1900 年代晚期的美術與工藝（Arts and Crafts）運動和新藝術（Art Nouveau）運動開始，並且持續至 20 世紀初的現代主義運動。

爲了有助於實現這一願景，Braun 招聘了產品外部造型的設計師：第一位是在 1954 年加入團隊的威廉・瓦根費爾德（Wilhelm Wagenfeld，1900–1990），然後是 1956 年加入團隊的赫伯特・赫什（Herbert Hirche，1910–2002），儘管這兩位設計師都沒有眞正成功的運用較爲激進的新方法。Braun 與烏爾姆設計學院的合作關係是由學校的聯合創辦人奧托・艾舍（Otl Aicher，1922–1991）和講師漢斯・古格洛特（Hans Gugelot，1920–1965）一同發起，這也是在 1955 年初，公司設計改革前期

的重要貢獻者。但是烏爾姆和法蘭克福之間的地理距離產生了一個問題。以烏爾姆爲工作基地的設計師大約相隔兩個月才前往法蘭克福一次，向公司董事會展示其設計成果，導致與 Braun 的工程師和技術人員較少有機會交流。這種情況會造成隱性的創新挑戰。歐文、阿圖爾以及公司設計主管弗里茨・艾希勒（Fritz Eichler，1911–1991）很快了解到，公司需要一個內部的設計部門。這個決策讓拉姆斯有機會建立一個小的菁英團隊，而烏爾姆則轉變爲以諮詢爲主的單位[4]。

最終，如同烏爾姆一樣，在設計學院離群索居的氛圍中新設計難以實踐。學院必須與現實社會接軌，而法蘭克福還不是情況最糟糕的地方。在 1920 年代德國的現代主義運動後，對該城市特別重要的一項運動，即是建築師恩斯特・梅（Ernst May）提倡的「新法蘭克福」住房和設計計畫。納粹政權製造了災難性的破壞，進而導致了許多優秀設計師出走。然而，法蘭克福試圖重振爵士樂界在戰爭爆發前的繁榮景象。幾乎所有的美國爵士樂巨星都在該城市的音樂廳表演，隨卽在 Jazz Keller 擧辦演奏會，拉姆斯和其他人都是這裡的常客。就氛圍來說，爵士樂構築了 Braun 前瞻設計團隊生活和價值觀的重要一部分，象徵一個新世代的開始。美國的咆勃爵士樂同時帶來了全新的生活態度。

由於 Braun 的新設計方法、明智的商

業政策、新的市場策略、技術創新以及成功收購企業和外國子公司等等，促成其在 1951 年馬克斯·博朗去世後到 1967 年出售給 Gillette 之間達到發展巔峰。在這段時期，公司年營業額從 1,400 萬馬克增加到 2.76 億馬克，員工人數也從 800 增加到 5,700 人[5]。1962 年，Braun 接手西班牙家用電器製造商 Pimer（Pequeñas Industrias Mecánico-Eléctricas Reunidas），並以新的名字 Braun Española 進入西班牙家電市場，其中一些產品是專門為該國市場所設計的。然而，整體的設計過程仍然由德國團隊帶領。

至於什麼人才是產品生產與否的最終決定者，拉姆斯於 1977 年的一次演講中描述了他的經歷與想法：

> 誰來定奪設計？（…）一家公司將設計的決定權完全交給設計師，是不切實際的期待。（…）只讓設計師或是設計團隊承擔影響整個公司的重要決定也不公平。（…）公司的管理階層必須信任員工的專業知識──包括工程師、銷售人員和設計師團隊！我們不能為了逢迎順從而刪減三者中任何一個。（…）然而他們不能夠讓專家們單獨做出決定。從我的觀點來說，實際上設計師們為了做出適當決策做了充分準備，而這在過程中，某種程度也對決策的可能性，造成了極大限制。（…）公司的管理階層不能自己去

使用繪圖板或創建模型。他們只能接受、影響和拒絕這些決策。我必須承認，很多很好的設計方案都半途喊停。（…）但我也不得不承認，基本上我不認為其他的設計解決方案有多明智或確實可行。當以最高規格和稱職的方式討論有關設計決策的時候，這對於公司和設計師都是好事[6]。

多年來，拉姆斯發展出一種策略，只向決策委員會展示完全開發的原型。他刻意避免進行暫定的作品展示，怕會引發決策委員會對於半成品的擔心，影響到完成品的設計。

拉姆斯開始在 Vitsœ 工作的時間幾乎與他在 Braun 工作的時間完全重疊。1955 年 7 月，他先是被 Braun 招聘為室內設計師，所以他主要參與公司呂塞爾斯海姆大街總部的辦公室和客房的裝修設計；1955 年，他為此繪製的展示空間設計草圖已經被永久保存下來（pp. 20–1）。在同一時期，他也曾為自己和同事瑪琳·施奈德（Marlene Schneyder）的公寓住處設計家具（p. 26）。1956 年初，在離法蘭克福不遠的埃施博恩，他遇到了奧托·扎普夫（Otto Zapf，1931–2018）。他父親是一名櫥櫃製造商和家具經銷商。當時，扎普夫還是法蘭克福歌德大學的物理系學生，但他也有製作家具的經驗，與建築師羅爾夫·施密特（Rolf Schmidt，1930–）一同合作過幾個設計專案。最

初，扎普夫對接管父親公司一事猶豫不決，後來他決定在 1956 年時創立 RZ-Möbelvertriebs，計畫生產拉姆斯的設計以及其他人的創作。家具系列 RZ 57（pp. 27–9）是早期設計合作的開發項目之一。RZ 57 是一個模組化的家具系統，使用者可以自由組裝許多不同類型的家具，例如：桌子、床鋪、架子和櫥櫃，家具間也可以相互組合以創造新類型的家具集成單元。然而由於扎普夫木工車間的資源有限，量產系統家具的能力一開始頗受質疑。而這種情況很快在 1958 年時發生了變化，丹麥的家具經銷商尼爾斯·維特蘇（Niels Vitsoe，1913–1995）加入公司後，迅速擴大了產品製造和銷售能力。1961 年 5 月 1 日公司正式更名為「Vitsoe+Zapf」。通過共同創辦人維特蘇的人脈，就在他家附近的凱爾克海姆地區找到了能合作量產的夥伴與合作廠商 Richter 家具廠，得以進行家具系列 RZ 57 的量產。當時拉姆斯只有 24 歲，他致力掌握這個機會並且承擔額外的責任，特別是當他在 Braun 的工作日漸繁忙的情況下，確實令人敬佩。然而，這讓他在精神層面和物質層面上得到了一定程度的獨立性，事實上也對這兩家公司都有助益。

與 Braun 相比，Vitsoe+Zapf 的設計程序更加個性化與直接，不需要發表額外的原型。反之做為一名市場實際操作的角色，尼爾斯·維特蘇還能適時提供一些反饋與建議。這是一個屬於朋友間

的設計程序，通常身爲拉姆斯的妻子同時也是攝影師的英格博格・克拉奇 - 拉姆斯（Ingeborg Kracht-Rams），也會參與。然而，拉姆斯的設計方法仍然忠於他在 Braun 那套設計方法，例如：功能性强、美觀、低調、技術和視覺上能夠經久不衰的東西。他的 606 通用貨架系統（Universal Shelving System）就是一個闡述一致性與設計信念的完美例子（pp. 65–9）。從 1960 年以來持續不斷的生產，根據多年來的經驗進行了多次的系統性更新、添加和補充，但基本的原則是，所有的修改都必須與現有的系統兼容。606 目前是由 Vitsœ 負責英國業務的總經理馬克・亞當斯在全球生產和分配銷售，他自 1985 年以來成功地在英國行銷了 Vitsœ 產品，並於 1995 年尼爾斯・維特蘇退休後接手了該系統的生產。

1969 年 10 月 17 日，奧托・扎普夫離開合夥企業，立志要成爲一名家具設計師，並在美國發展，他主要服務的客戶爲 Knoll International。因此，原先的 Vitsoe+Zapf 品牌變成了 Vitsœ，而在只有一人領導的局面下，公司需要展現出煥然一新的面貌。這項重要任務就落在平面設計師沃爾夫岡・施米特爾（Wolfgang Schmidt，1929–1995）身上，他從事企業品牌識別的設計經驗已逾 20 年；1970 年，他將公司商標中的 o 和 e 巧妙組合成 œ，並且呼應了 Vitsœ 名稱中的 œ，可以讓人聯想到法語藝術品一詞 ouvre。最近幾年，許多施米特爾經手與設計的其他平面設計作品重新受到 Vitsœ 重視，這些作品仍然完美地符合品牌的基本調性。

DESIGN
AND TECHNLQUE

由於拉姆斯的設計作品主要是以功能導向爲基礎，設計過程中與工程師的密切合作已經是他實踐產品設計不可或缺的一部分，他經常參與產品過程中的技術開發。Braun 用他的名義提交的大量專利申請和實用模型專利申請證明了這點[7]。最早的專利申請例子之一是在 1959 年拉姆斯設計的 LE 1 喇叭專利（p. 55）；1968 年，T 2 cylindric 桌上型打火機接續登場（p. 149），在此之前還有一個適用於其儲物盒設計的外殼，此設計具有兩種功能：菸灰缸和香菸盒。然而，直到 1974 年，Braun 才首次推出用太陽能做爲「電源」的打火機原型（pp. 208–9）。

拉姆斯被認爲是 1971 年獲得專利的 F1 mactron 攜帶式打火機設計的主要發明人（p. 184），他創造了新穎的打火機開啓機制，可以讓使用者以單手打開產品的點火裝置並點燃打火機的火焰。1972 年，HLD 4 吹風機（pp. 172–3）及其創新的鼓風機結構設計在日本和美國分別獲得了專利。1973 年 1 月 31 日，拉姆斯設計的 audio 308 袖珍音響系統（p. 201）具備兩個手指凹槽的獨特調音盤註冊了設計專利；使用者可以用一根手指快速轉動並且調整整個調音功能，而第二個凹槽部分則可以進行微調。產品凸起的刻度盤部分與調諧器的外殼等高齊平，使用者鬆開手指後操作會自動停止。

1979 年，拉姆斯所設計的汽車喇叭 L 100 auto（p. 223）獲得了設計專利，該喇叭有一個由減震材料所製作的框架以防止受傷。1980 年，他收到了另一份用於 Braun atelier 音響系統喇叭格柵上的安裝裝置專利（p. 283）。1984 年，拉姆斯又獲得了第一個 Gillette 氣動手電筒的設計專利（p. 290）。毫無疑問的，他爲這家美國公司帶來的最大經濟效益是 Gillette Sensor 刮鬍刀（pp. 318–9），他和設計師於爾根・格魯貝爾（Jürgen Greubel）在 1989 年爲此產品設計了刮鬍刀刀柄，後來產品的銷售數量超過了一億。

最值得一提的例子是在 1969 年蘇聯註冊用於電動牙刷設計（較不爲人知）的專利（p. 154）。關於國家和年份的關係也一樣令人吃驚，其中 1963 年先鋒型 Mayadent 上市，而 Braun 生產的電動牙刷一直到 1978 年才開賣。

和技術發明的法律保護相比，整個設計的法律保護完全不同。Braun 通常只申請與註冊自己公司的設計方案以獲得法律保障。然而，拉姆斯爲 Vitsœ 進行的 620 椅子方案，獲得了極其罕見的認定（pp. 94–5）。fg Design 公司在

未經設計和專利授權的情況下，仿製和建造家具系統，經過 6 年的法律纏訟，1973 年德國最高法院聯邦法院授予該設計藝術版權。根據當時的項目判決情況，只有極少數產品外觀設計項目，可以獲得這種判決結果 [8]。

PERIODS OF DESIGN

拉姆斯爲 Braun 所做的設計，大多都是在產品量產上市前的一到兩年左右完成。然而，從現有檔案庫中只能找出少數精確的產品開發時間，因此本書使用產品以開始銷售的日期爲主。例如 SK 4（p. 25）開發僅用了 9 個月就投入工廠生產；FA 3 底片相機產品（p. 114）同樣用了不到一年的時間便投入工廠生產。格爾德·穆勒所設計的 KM 3 食品加工處理器（p. 35），該設計工作開始於 1955 年 12 月，並於 1957 年 4 月發售此作品。相對於 F1 mactron 攜帶式打火機，由於其產品結構設計複雜，我們必須假設開發的時間至少需要 3 年（如果不是 4 年）。反之，1987 年 ST 1 約爲信用卡大小的計算機（p. 310）其排版是由迪特里希·盧布斯（Dietrich Lubs）在酒店房間裡用一天時間設計出來的產品。

THE FOUR PHASES
OF DIETER RAMS'S WORK

回顧拉姆斯 60 餘年的設計生涯，我們可以確立以下四個不同階段：

1953 年第一階段開始，他從威斯巴登應用藝術學院畢業之後，在奧托·阿佩爾的建築部門工作一直到 1955 年，時間點就在 Braun 正式成立設計部門不久前。這些年是拉姆斯的訓練和學徒階段，在這段時間中，他的設計方法逐漸被定義並且付諸實行。他在 1956 年所開發的 SK 4，以及 studio 2 模組化 hi-fi 系統（p. 53）、TP 1 攜帶式收音機和唱片播放器（p. 52）和 LE 1 喇叭，所有這些在 1959 年所推出的設計都是具有特別意義的。同時，他設計了 RZ 57 模組化家具系統，這件作品對他的設計生涯發展同樣重要，並且爲日後他的設計語言奠定了決定性的基礎。

第二階段的時間，大約是從 1959 年到 1975 年，可以代表拉姆斯在 Braun 和 Vitsœ 一個充滿設計爆發力的時期。當我們瀏覽這本作品全集中的產品，我們能發現拉姆斯在這段期間產出許多令人印象深刻的設計作品。

第三階段從 1975 年到 1997 年，拉姆斯離開 Braun 之後在漢堡美術學院擔任教職，專注於授課和教學。他同時也擔任德國設計委員會主席，參與設計競賽評審並且與於爾根·格魯貝爾和迪特里希·盧布斯合作設計，以及外部一些委託案。

第四階段是從 1997 年開始迄今，拉姆斯受聘位於科隆的家具公司 sdr+（直到 2012 年），在撰寫本文時，拉姆斯仍在爲 Vitsœ 工作。此外，他還參加過多場訪談、講座和應邀參與展覽，並且發表了多篇論文、設計理論著作和相關出版刊物。

DESIGN
CHARACTERISTICS

對於拉姆斯是不是有明確設計風格的提問，實在很難用簡單的「是」與「否」來回答。1977 年，拉姆斯形容自身的設計方法時說道：「首先，我們需要不斷地嘗試去了解人們需要什麼樣的設備，而這些設備的外觀應該爲何。然後，我們不斷地問自己和他人，真的只能這樣呈現嗎？」[9]

他認爲對於設計的態度一直都比設計風格更加重要，例如：以使用者爲中心的、有感覺的、充滿道德風範的和具備美感的。他陳述他所列出的「好設計十原則」可追溯至 1970 年代，他開始提供一系列設計原則與建議，有助於評估與建立什麼是好設計的系統架構，這些原則至今仍讓年輕一代的設計師產生共鳴與受用。其中他也提到一句「少，卻更好」的經典名言，更是本質上改變許多人的設計觀念，且爲提升人們生活品質與環境的重要關鍵。而在他的產品設計中也可以察覺到較爲正式的標準。身爲一名具有潛力的建築師，拉姆斯經常運用直角、立方體和矩形盒子形狀做設計。然而，我們可以仔細進一步觀察就會發現，這些基本的幾何形狀經常會在

細節上有所變化：例如，LE 1 的喇叭格柵的細節處理上有輕微彎曲，domino 桌上型打火機運用了不對稱的圓形邊緣（p. 225），或是他在一些比較低調的設計上，運用顏色的時候添加一些對比的元素。如果拉姆斯展示的是技術，我們可以理解為通過運用設計的手段「文明化」了技術。

另一項設計特點是，他所設計的物品總是從各個角度去考量並進行設計，甚至可能是在被隱藏的物品背面。早在 1957 年，他將這一設計原理應用於 RZ 57 的模組化系統上，因為此系統可以組裝成一個獨立的設計單元並且能夠放置在房間的各個角落。這種整體設計方法無形的影響了並滲透到他整個設計實踐中。

在拉姆斯設計哲學中的另一個核心元素是模組化的原則，換句話說，是一種連結性展現。他的 606 通用貨架系統、620 椅子方案和 RZ57 系列都屬於彈性系統，讓使用者可以根據其需求，隨著時間不斷重新配置、延展、調整。1950 年代後期，他為 Braun 所設計的音響系統也是模組化原則的展現，發展出多種組合方式。這種方法的成功因素在於，不同的零組件串在一起，看起來不像是隨機拼湊的元素；反之，整體形式看起來呈現一種經過深思熟慮並且和諧的設計。顏色對於拉姆斯來說，發揮了關鍵且審慎的功能。他所設計的電子設備並不像典型後現代時期

一些評論家所描述，只用黑色、白色或灰色。拉姆斯所選擇的顏色可以做為一種操作性的指標，但更重要的是能夠帶給我們審美的價值。他很少用顏色去表達產品，但也正因為如此，才有了這樣具有張力的效果。在選擇使用紅色和綠色的互補色與對比色中一次又一次的發揮作用，但拉姆斯經常是選擇簡單的紅點。幾乎所有他設計的 Braun 設備與產品，都是遵循這種極簡主義風格配色方案。

相同地，他在產品或是設備上選擇使用的排版亦非常之輕巧和簡約，而這也將成為典型的 Braun 產品設計風格；即使在他早期的產品設計中，拉姆斯將字體和標誌維持在非常小的尺寸。然而，在這部分的設計就必須提到迪特里希·盧布斯，因為他在加入設計部門後，就逐漸開始負責所有設備與產品上標識的設計。依照習慣，他對著名無襯線字體 Akzidenz-Grotesk 的使用，讓 Braun 的設計風格持久不衰。

拉姆斯和 Braun 在設計方法上最後一個明顯的特徵是直覺性設計概念，這可以追溯到赫伯特·赫什在 1958 年所推出的 HF 1 電視機，因為它只有設計一個明顯的電源按鈕。隨後，Braun 所推出的設備與設計，開始強調消費者不需要操作說明書即能了解如何操作，換句話說，產品會用設計說明一切。這的確是一項巨大的挑戰和成就，自 2000 年初以來它一直是 Apple 在設計方面

的靈感來源。對於拉姆斯而言，我們日常生活中的所有物品都是特別的；這些物品值得我們集中注意力去關注，是否有需要改進的地方，如果可能的話，還有什麼地方可以減省？對他來說，設計並不是像我們在消費主義世界中所相信的那樣，是高高在上、是與眾不同的東西。「回歸純粹，回歸簡單！」（Back to purity, back to simplicity!）這是拉姆斯提出好設計十原則的最後一句話。做為設計新起點的座右銘。

ACKNOWLEDGEMENTS

要認識一位設計師最好的方式就是透過他的作品。因此，這本作品全集是密切與拉姆斯以及他的朋友、同事討論而來的成果。這本作品全集希望能為設計史學者、收藏家、設計師、學生和任何感興趣的讀者帶來靈感。我首先要感謝拉姆斯先生願意提供這個機會給予我們許多文件的權限，也願意和我們討論他精采的過往經驗與回憶。我也感謝迪特的妻子英格博格·克拉奇－拉姆斯的協助，她提供了在 Braun 工作期間的照片，還有他的經理人布里特·西彭科森，做為長期以來的摯友，打從一開始就為這個計畫提供了重要資料細節和強而有力的支持。其中迪特和英格博格·拉姆斯基金會不但提供了此書許多重要的檔案材料，更是在財務支援上做出重大貢獻。

值得一提的是設計收藏家雜誌《Design

+Design》的主要人物，即總編輯兼作者喬・克拉特，以及作者君特・斯塔弗勒和哈特穆特・賈茨克－維甘德（Hartmut Jatzke-Wigand）。這些年來，他們發表了針對迪特・拉姆斯相關設計的廣泛研究，其研究成果已經收錄於書中，此外，並爲了完成這個計畫做了各方面的配合。攝影師安德烈亞斯・庫格爾（Andreas Kugel）全心全意的重新拍攝了收錄在書中大部分的產品，以完美的光線盡可能做出最好的呈現。

特別感謝 Braun 之友總監兼 Braun 檔案館負責人托馬斯・古坦丁（Thomas Guttandin）所提供的豐富訊息和寶貴建議，以及他的前任負責人霍斯特・考普（Horst Kaupp），從 1950 年代以來一直負責建立與維護這一系列重要館藏。我還要感謝位於日內瓦的 Braun 全球品牌與市場負責人佩特拉・斯托菲爾（Petra Stoffel），她非常慷慨地授權了書中檔案材料的複製權。我還要衷心感謝皇家利明頓溫泉 Vitsœ 檔案館的朱莉婭・舒爾茨（Julia Schulz）以及 Vitsœ 總經理馬克・亞當斯的貢獻。感謝瑪琳・施奈德博士，她慷慨地提供了 Braun 在設計變革初期的詳細資料。除此之外，2010 年 7 月時我邀請阿圖爾・博朗進行了一場詳細的訪談；多年下來，Braun 設計團隊的成員也陸陸續續接受了我的採訪。我還要特別感謝管理拉姆斯檔案館的研究助理 Hehn-Chu Ahn 的大力支持、挖掘出許多檔案館的寶貴資料和我們之間許多愉快的

對話，以及美因河畔法蘭克福應用藝術博物館館長馬修・瓦格納（Matthias Wagner K）教授，感謝他對我在館內研究拉姆斯的科學工作上的鼎力相助。

但是如果不正式出版，再多再好的作品又有什麼用呢？一家全球聲譽卓著的出版社絕對是一個最好的媒介。位於倫敦的 Phaidon 出版社的艾米莉亞・特拉格尼爲這個出版計畫提供了重要資源並全力支持；羅賓・泰勒（Robyn Taylor）運用了他非常高效的管理能力完美地予以執行，但最重要的是爲此書提供精心完美的編輯。因此，大大避免了書中許多資料可能出現的不精確及錯誤，爲此我必須特別表達感謝。最後，感謝位於紐約 Order Design 的設計師傑西・里德（Jesse Reed）以及胡安・阿蘭達（Juan Aranda），將（英文版）整本書的版面形式處理得如此完美，如此恰到好處。

克勞斯・克倫普

1　喬・克拉特、君特・斯塔弗勒合著，《Braun＋設計作品合集：40 年嘉何・博朗設計—1955 到 1995》，二版（漢堡，1995）。

2　德桓（1924–1933）是威瑪共和國（Weimarer Republik）新客觀主義運動（New Objectivity movement）主要建築師所組成的建築團體。其他參與的成員包括彼得・貝倫斯、沃爾特・格羅皮烏斯（Walter Gropius）、路德維希・密斯・凡德羅、漢斯・波爾齊格（Hans Poelzig）和布魯諾・陶特（Bruno Taut）。

3　迪特・拉姆斯，「烏姆布魯赫時代的工業設計」（Industriedesign in einer Zeit des Umbruchs）（時代變動中的工業設計）（Industrial Design at a Time of Change），此講座於 1980 年左右舉行，拉姆斯檔案館，美因河畔法蘭克福，1.1.2.17。

4　阿圖爾・博朗在 2010 年 7 月 23 日於德國柯尼施泰因接受採訪時表示：「當食品加工處理器在此開發時，我們其實已經很清楚知道與烏爾姆的合作方向應該更趨向諮詢，而不是實際上的直接合作。」（And when the food processor was developed here, it was basically already clear that we had to shift our cooperation with Ulm more towards consulting and not direct practical collaboration.）

5　漢斯・維希曼（Hans Wichmann），《重新開始的勇氣：歐文・博朗 1921–1992》（Mut zum Aufbruch: Erwin Braun 1921–1992〔Courage to Make a new Start: Erwin Braun 1921–1992〕）（慕尼黑，1998），140。

6　迪特・拉姆斯，「設計是工業的重要責任」，（Design ist eine verantwortliche Aufgabe der Industrie〔Design is a Serious Duty of Industry〕）講座於 1977 年 2 月 18 日舉行，拉姆斯檔案館，美因河畔法蘭克福，1.1.2.8。

7　帶有此類專利原件和副本的資料可見於位在美因河畔法蘭克福的拉姆斯檔案館迪特・拉姆斯論文之中。

8　根據德國法律，設計創作者去世後，其繼承人有權享有額外 70 年的合法權利。例如 1926 年荷蘭建築師馬特・斯塔姆（Mart Stam，1899–1986）的 S33 懸臂椅設計或是 1963 年瑞士建築師弗里茲・哈勒（Fritz Haller，1924–2012）所設計的 USM Haller 模組化家具系統。

9　迪特・拉姆斯，「設計是工業的重要責任」。（Design ist eine verantwortliche Aufgabe der Industrie）

dieter rams
the complete works

period
1947–1959

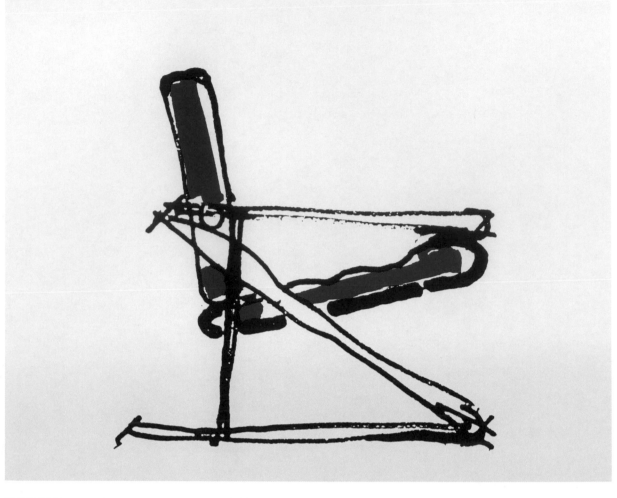

扶手椅草圖，1947 年　　　　　　尺寸未知　　　　　　　　紙上的黑色和紅色標記
Dieter Rams

目前所知最早的迪特·拉姆斯設計作品是他在西德應用藝術學院學習時製作的這張扶手椅設計。準確的說設計是參考 1920 年代的現代設計；連接扶手和防滑底座的 Z 形設計架構讓人想起與拉姆斯同時期的設計師馬特·斯塔姆和馬瑟·布勞耶（Marcel Breuer，1902–1981）所設計的懸臂椅。雖然這張扶手椅沒有後支撐的設計，但是增加了一個薄的垂直支撐以保持椅子乘坐的穩定性。作品的設計展現了戰前現代主義的產品特色，這在 1950 年代的威斯巴登學派中非常流行。這張 1970 年代的設計草圖是根據 1947 年繪製的工程圖繪製而成。

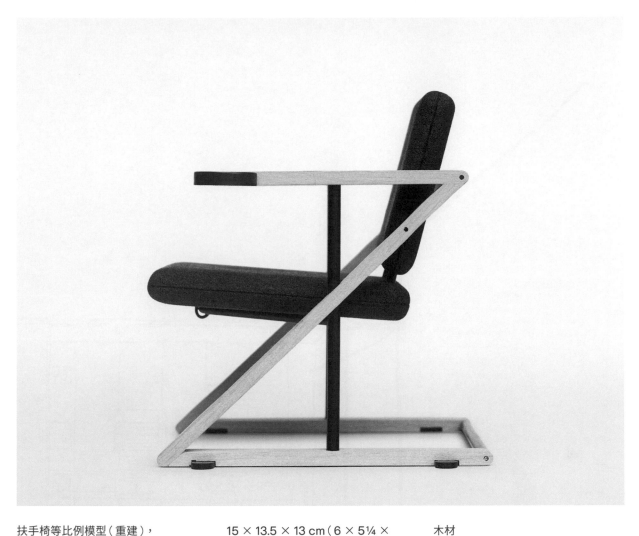

扶手椅等比例模型（重建），　　　15 × 13.5 × 13 cm（6 × 5¼ ×　　　木材
約 1952 年　　　　　　　　　　　5 in）
Dieter Rams　　　　　　　　　　0.04 kg（1½ oz）

這個扶手椅的等比例模型在拉姆斯指導
下依據設計草圖重新製作。

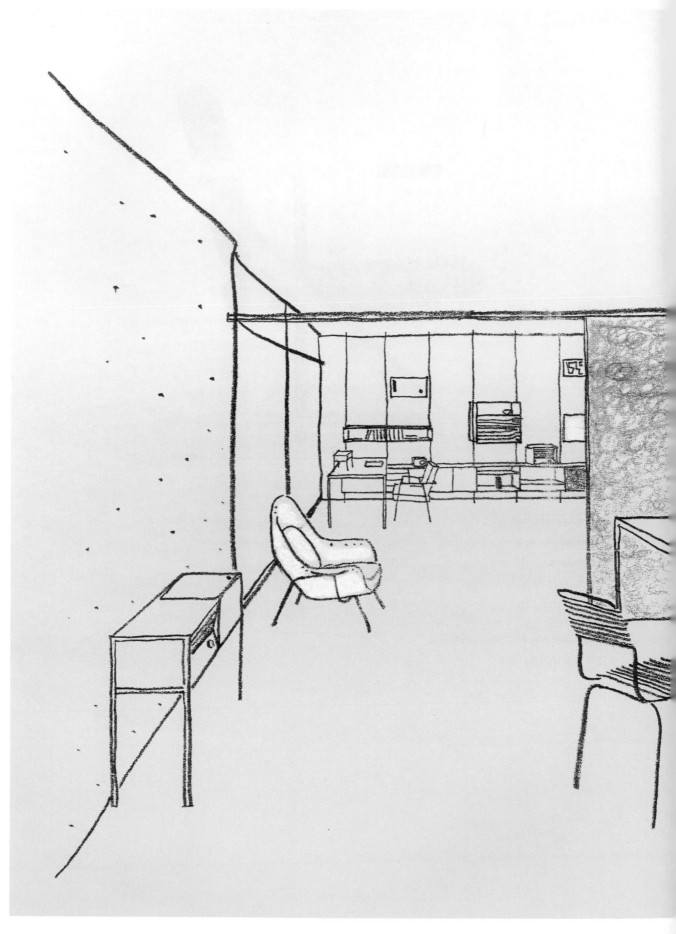

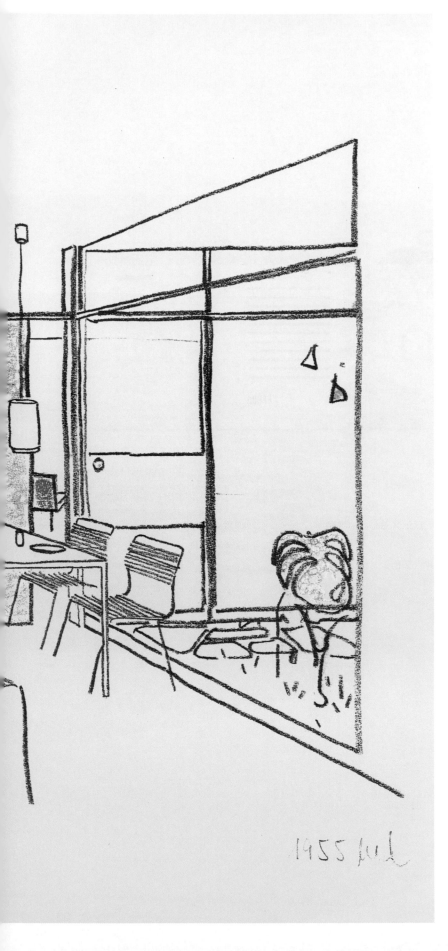

Braun 呂塞爾斯海默大街
展示空間草圖，法蘭克福，1955 年
Dieter Rams
Braun

29 × 36.8 cm（11½ × 14½ in）

墨水、色鉛筆、紙

拉姆斯在 Braun 的第一項工作是設計
產品的展示空間。草圖中配置了 Knoll
International 產品，並且展示漢斯·古
格洛特在 1955 年爲 Braun 所設計的
PK-G 收音機和黑膠播放器的遙控器。
草圖背景是一個相似於 RZ 60 的貨架
系統，拉姆斯後來爲品牌Vitsoe+Zapf
也設計了該貨架系統（pp. 65–9）。雖
然展示空間的設計概念從未實現，但其
展開的大片落地玻璃和在光禿的牆壁上
體現了一種「不混亂」的設計方法，已
經在拉姆斯的設計職業生涯早期顯現。

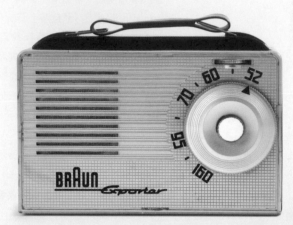

exporter 2，1956 年
攜帶式收音機
Dieter Rams、HfG Ulm、Charly Ruch
Braun

12 × 17.5 × 5.5 cm（4¾ × 7 × 2 in）
0.9 kg（2 lb）

塑膠
DM 79.50

拉姆斯與烏爾姆設計學院的設計團隊合作推出這款可攜帶式的真空管接收器，它原本是 Braun 工廠設計的改造方案，僅更改了產品配色、文字排版和頻道旋鈕。實際產品外殼保持不變，沒有產生新的模具成本。Braun 的平面設計師查理·魯奇更新了刻度比例。拉姆斯回憶起這件事的戲劇性轉變時說到，「當我穿過院子正走到油漆店，（在收音機裡的）所有金子都不見了。」博朗兄弟驚訝於何以一個微小的調整竟能產生如此巨大的美感差異。

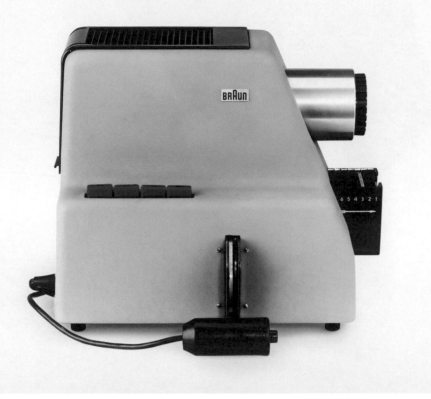

PA 1，1956 年
自動幻燈片投影機
Dieter Rams
Braun

21.3 × 25 × 18.5 cm（8½ × 10 ×
7¼ in）
4.2 kg（9¼ lb）

壓鑄鋁材、塑膠
DM 198

這是拉姆斯爲 Braun 所設計的第一款
產品，並且爲公司創造了一個新的產品
線系列。這款表面布滿紋理且壓鑄外殼
十分堅固的設計方式，與當時市場領導
者 Leitz 生產的 Prado 投影機及其他製
造商的產品相比顯得與眾不同。PA 1
簡化版本的配色方案由灰色、黑色和鉻
黃色三色組成，遙控按鈕的顏色則是以
非常醒目的信號紅色爲主。即便使用了
這種較爲精緻的配色方案，該產品設備
仍然保留了工業風格的美感。幻燈片可
從彈匣自動裝載，也可以透過遙控器進
行操作。Braun 開發專屬的滑動托盤
系統以配合該系列產品。但是 Leitz 設
計的系統則成爲了行業標準。

同系列其他型號：PA 2（1957 年）

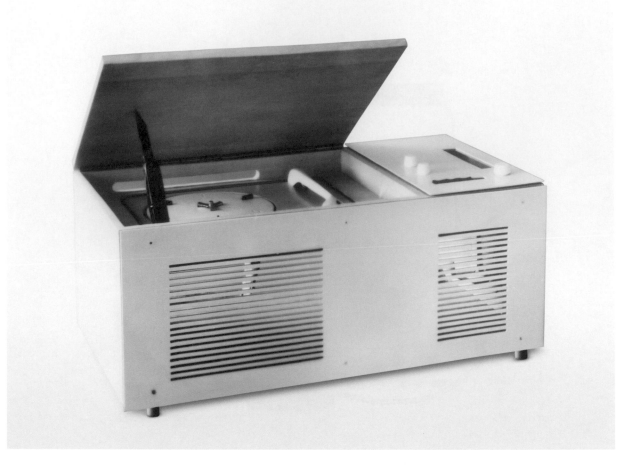

SK 4，1956 年
單聲道收音機組合原型
Dieter Rams、Gerd A Müller
Braun

尺寸、重量未知

木材、金屬
未上市

這張 SK 4 原型的照片是來自於德國克龍貝格的 Braun 檔案館，展示在拉姆斯的設計指導與格爾德·穆勒的協助下所進行的早期設計開發階段。首先產品的輕型矩形盒子設計先採取較高的設計版本（相片），然後則是較短和較寬的設計版本，並且與最終的比例相互呼應。考量在模型水平槽正面的位置和數量上，以及遙控元件的排列，與產品量產上是匹配的。出於聲學目的，Braun 技術人員一開始爲 SK 4 提供了一個木製框架，之後再用金屬製鑲板加強固定。這代表了德國無線電設計的一種新方法，因爲之前幾乎只使用全爲木材或全爲塑膠材料的外殼。然而金屬是附著

在離產品機身稍微遠的地方，在產品平面的邊緣產生了水平和垂直間隙──視覺表達上是一個差強人意的方案。做爲回應，設計師漢斯·古格洛特建議統一使用金屬材料，放棄主要的木製框架。設計結果是在兩個木製的側板間展開了一個四折金屬平板，其中包含了產品內的所有組件。儘管產品的組裝看起來比原來的方案複雜得多，但是新的設計方案卻更具有說服力。

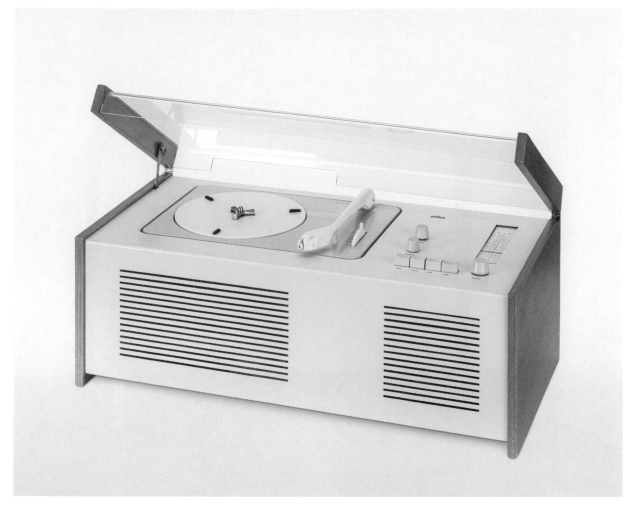

SK 4，1956 年
單聲道收音機組合
Dieter Rams、Hans Gugelot、
Gerd A Müller、Werkstatt
Wagenfeld：Ralph Michel、

Helmut Warneke、Heinz G
Pfaender
Braun
24 × 58.4 × 29.4 cm（9½ × 23 ×
11½ in）

11.5 kg（25½ lb）
上漆鋼板薄片、榆木、壓克力、塑膠
DM 295

SK 4 公認爲是 Braun 設計上的重大轉捩點。1955 年底，依照歐文・博朗和阿圖爾・博朗的想法，開始著手於音響系統設計——其獨特的壓克力防塵蓋設計而有「白雪公主的棺材」之稱。拉姆斯設計了留聲機和控制元件的產品原始框架和基本架構的布局，留聲機的唱臂由格爾德・穆勒設計。三倍速唱片播放器——基於瓦根費爾德的設計，一個由威廉・瓦根費爾德主導的設計工作室——後來單獨做爲 PC 3 發布（p. 30）。關於產品外殼，漢斯・古格洛特是公司在烏爾姆設計學院的產品設計項目負責人，他將拉姆斯原先設計的金屬貼面木頭材質的主體替換成帶有木頭

材質側面的全金屬外殼。由 Braun 添加上了透明壓克力蓋子（拉姆斯與特殊採購的負責人哈根・格羅斯〔Hagen Gross〕之間的合作），並由位於奧芬巴赫的 Opelit 造船廠和塑料協會公司製造，該公司之前曾爲 Braun 提供壓克力的廣告看板。1957 年，SK 4/1 更新爲四倍速唱片播放器。

最初，SK 4 的產品銷售情況不如市場預期，因此經銷商對於產品在收音機的類別中接受度有限。然而，這一切都隨著 1957 年的國際大廈展覽而改變，展覽中展示了放在樣品屋裡面的 60 多台 Braun 收音機和電視機。隨後，在 19

57 年 7 月多款 Braun 推出的產品都在米蘭三年展上獲得獎項，公司因此獲得了大量的曝光機會與媒體報導。1958–9 年，Braun 生產製造的產品參加了布魯塞爾第 58 屆世博會和紐約現代藝術博物館收藏的 20 世紀設計展，國際知名度大增——並且大幅提高產品的市場銷售額，一共生產了約 16,000 台。

同系列其他型號：SK 4/1
（1957 年）；SK 4/2，（1958 年）

瑪琳·施奈德的書桌，約 1956 年　　　尺寸、重量未知　　　　　　淺色楡木、白漆
Dieter Rams　　　　　　　　　　　　　　　　　　　　　　　　　　未上市
Marlene Schneyder

除了拉姆斯在 1955 年針對 Braun 在
呂塞爾斯海默大街工廠展示空間所做的
室內設計（pp. 20–1），他還進行了個
人的家具設計項目，包括爲自己的公寓
和同事瑪琳·施奈德所設計的家具。這
張獨一無二的桌子帶有纖細的桌腳，構
建了這系列早期作品的一部分。

569 rectangular（RZ 57），
1956–7 年
桌子方案
Dieter Rams
Vitsoe+Zapf、Vitsœ、sdr+

各種尺寸、重量

層壓木材、陽極氧化和拉絲紋鋁
DM 596–660（1973 年）

繼德國威瑪包浩斯的建築師華特·葛羅培斯和法蘭克福建築師弗朗茨·舒斯特（Franz Schuster）的早期重要作品之後，模組化家具於1920年代首次問世。建構於此傳統之上，漢斯·古格洛特在1950 年爲蘇黎世的 Wohnbedarf AG 設計了 M 125 家具系統，拉姆斯很快也開始了他自己的模組化項目，第一個項目是爲總部位於埃施博恩的小型公司 Zapf 所設計的桌子（品牌隨即成爲 Vitsoe+Zapf）。

桌子的表面是由兩塊層壓木板構成，而且分開放置在中間形成了一個狹窄的架子。雙層的架構還提供了更多的穩定性，因爲此設計能將桌腳固定在兩個分別的支撐點上。拉姆斯使用明顯的黑色螺絲是對於設計組裝特性的認同，並且增加其功能性美感。569 和 570 的辦公桌設計是拓展模組化系列 RZ 57 的首要元素。

拉姆斯最初是通過 Zapf 創始人的兒子奧托·扎普夫介紹，奧托·扎普夫希望能夠透過拉姆斯的能力以拓展父親的事業。此次偶然的會面促成了 Vitsoe+Zapf 成立（奧托·扎普夫和丹麥家具銷售商尼爾斯·維特蘇之間的合作），該公司成立於 1959 年，專門生產和銷售拉姆斯的設計作品。此外，早期階段出現的建築師還有羅爾夫·施密特和平面設計師岡瑟·基澤（Günther Kieser），他們也是和 Zapf 一同合作的設計師。透過對當代爵士樂的濃厚興趣，讓這個團體可以緊密的結合在一起。

同系列其他型號：570 rounded
（1956–7 年）

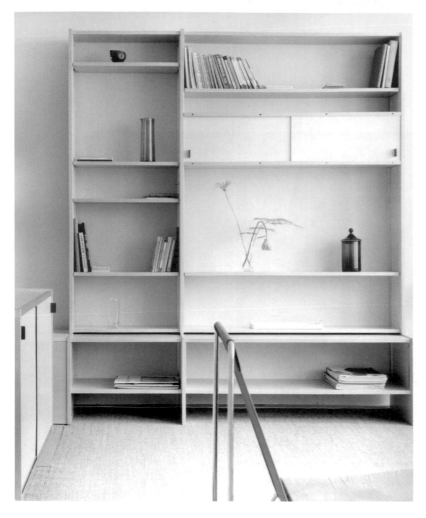

571、572（RZ 57），1957 年
模組化家具組合系統
Dieter Rams
Vitsoe+Zapf

44–205 × 57／114 cm（17¼–
80¾ × 22½／45 in）
各種重量

漆面木板帶有樹脂或
天然山毛櫸貼面、層層壓疊的硬紙板、
陽極氧化鋁、塑膠
DM 18–138

1957 年，奧托·扎普夫第一次在科隆家具展覽上會面來自丹麥的家具經銷商尼爾斯·維特蘇。兩年之後，他們共同創立了 Vitsoe+Zapf，生產家具和行銷拉姆斯所設計的產品；產品型號 RZ 57 模組化系統是公司的第一個系列產品。此系統可以創建複雜和多樣化的櫥櫃和貨架組合，可以根據使用者或是場地的需求進行產品調整或延展。是由多塊木板和可以做爲多個連接件的隱形穿孔金屬條形物件組成。每個單元的正面和反面都在設計上相互呼應並且映照，這使得組裝好的家具單元能夠在房間裡自由擺放。拉姆斯描述了許多在設計上應用的可能性：「客廳中的家具、餐具櫃、半高的櫥櫃、架子、具備旋入式可以書寫表面的桌面、臥室家具、兒童家具、衣櫃、放置於床鋪底下的儲物抽屜、組合式的房間和辦公室家具、文件櫃、工作檯面、帶門或不帶門的貨架門板。」57 公分（22½ 英寸）和 114 公分（45 英寸）的隔板寬度，讓 Braun 的 hi-fi 音響系統和喇叭的安裝過程無縫接軌。1959 年開始大量生產。

當奧托·扎普夫在 1969 年離開公司之後，他的名字從品牌中移除，平面設計師沃爾夫岡·施米特爾也對剩餘的名稱「Vitsoe」進行了很細微的 typography 修改，進而建立我們今天衆所皆知的「Vitsœ」標誌。這種調整我們可以借鑑法語中的單詞「œuvre」，代表的意思是藝術品。

573（RZ 57），1957 年
床方案
Dieter Rams
Vitsoe+Zapf

34 × 200 × 90–173 cm（13½ ×
78¾ × 35½–68 in）
各種重量

漆木、鋁
DM 298–488（1973 年）

做爲 RZ 57 家具系列的一部分，床 57
3 包含了與拉姆斯設計的雙面板 569 和
570 辦公桌（p. 27）相同的元素，但是
涵蓋了不同類型的產品組合。在床腳與
兩層框架間的連接處提供了穩定性，顯
著的黑色螺絲構築了產品外觀的關鍵性
元素。

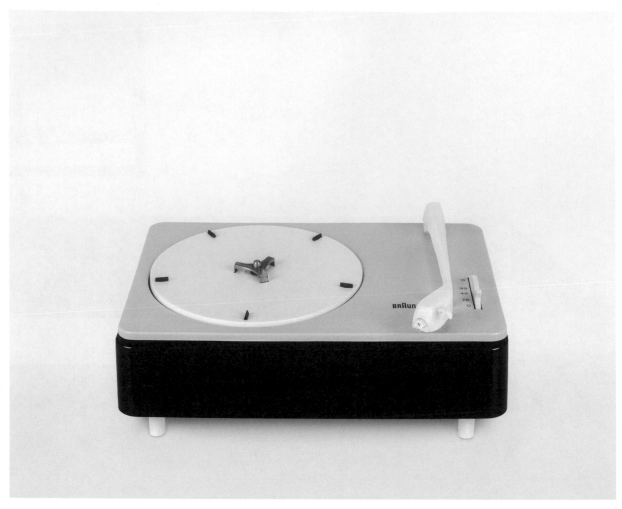

PC 3，1956 年
唱片播放器
Dieter Rams、Gerd A Müller、
Werkstatt Wagenfeld：Ralph
Michel、Helmut Warneke、Heinz

G Pfaender
Braun
13 × 30.8 × 21 cm（5 × 12 ×
8¼ in）
2.5 kg（5½ lb）

金屬、塑膠
DM 78（PC 3 SV）

這種小型唱片播放器是 SK 4 收音留聲
機（p. 25）的一部分設計，但後來也做
爲單獨的產品裝置出售。產品開發於19
56 年 2 月至 9 月間，最初是位於在斯
圖加特的瓦根菲爾德工作室所設計的，
但工作室一直無法找到令人滿意的產品
形式。設計的某些部分被轉移到位於法
蘭克福的 Braun 工廠，那裡的工廠設
備拉直了產品底盤並且重新加工了唱
臂。圓盤的設計仍在斯圖加特進行，保
留了其獨特的小塊橡膠和可伸縮的中央
星形元件。與拉姆斯最初 SK 4 的設計
想法一樣，PC 3 配備了一組短腿。

同系列其他型號：PC 3 SV（1959 年）

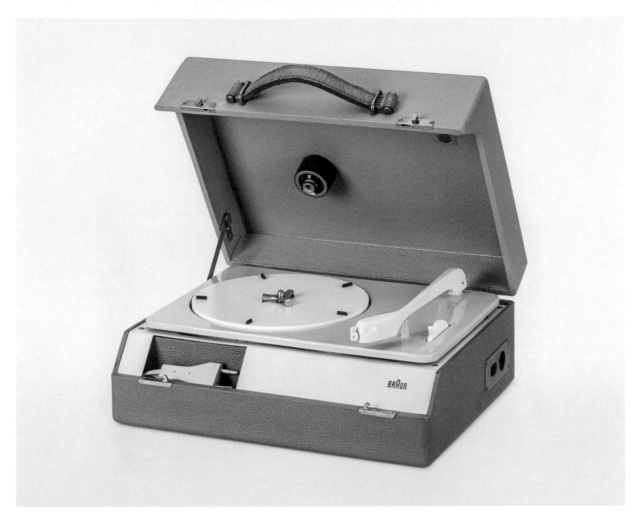

Phonokoffer PC 3，1956 年
攜帶式唱片播放器
Dieter Rams、Gerd A Müller、
Werkstatt Wagenfeld：Ralph
Michel、Helmut Warneke、Heinz

G Pfaender
Braun
13.5 × 33 × 25.7 cm（5¼ × 13 ×
10 in）
3.4 kg（7½ lb）

木材、金屬、塑膠、橡膠、
合成織物內飾
DM 98

PC 3 唱片播放器（p. 30）被改裝成攜
帶式的產品設備，可以連接到固定的
hi-fi 系統或攜帶式收音機，並且專門
爲電源連接設計而不是使用以電池供電
的產品設計。產品的電源線存放在倒角
前面板的隔間中以利運輸。由木頭與塑
膠製成的產品外殼上覆蓋著一層塑料塗
層織物，其中一些是位於明斯特監獄的
囚犯所生產。在當時，該產品設備主要
用於大學，以及成人培訓課程和相關研
討會。

同系列其他型號：Phonokoffer PC 3
SV（1959 年）；PCK 4 stereo
（1960 年）

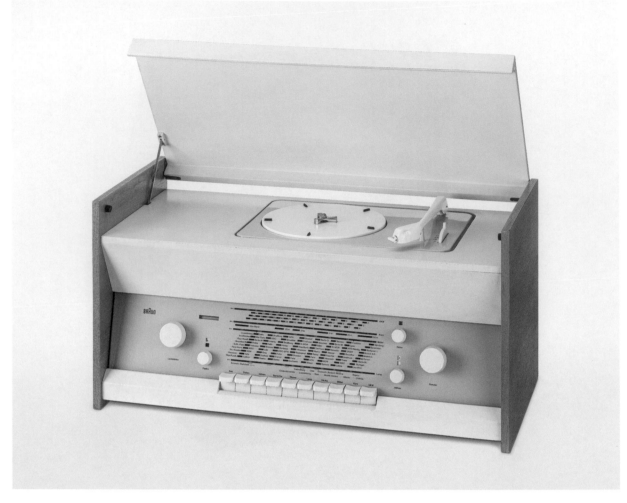

atelier 1,1957 年;atelier 1-81
stereo,1959 年↗
袖珍型立體聲系統
Dieter Rams
Braun

29.7 × 58.3 × 29 cm(11¾ ×
23 × 11½ in)
13 kg(28½ lb)

漆木、榆木、玻璃
DM 395

atelier 1 立體聲系統憑藉其相似的矩形
形狀和木質側板設計,與 SK 4(p. 25)
有著明顯的關係。然而,產品在設計結
構上更爲傳統。借鑑 Braun 於 1930 年
代推出的幾款組合立體聲系統,唱片播
放器皆位於收音機上方,外殼由漆木製
成。調整刻度和控制按鈕則來自設計師
漢斯·古格洛特爲 Braun 所設計的第
一台收音機,即 1955 年的 G 11。

同系列其他型號:atelier 1 stereo
(1958–9 年);atelier 2
(1960–1 年);atelier 11 stereo
(1961 年)

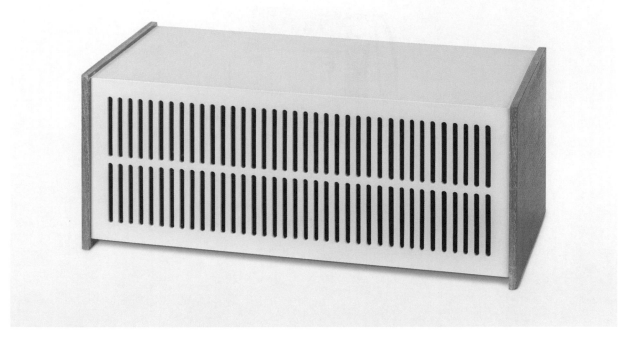

L 1，1957 年
喇叭
Dieter Rams
Braun

23.8 × 58.2 × 29 cm（9½ ×
23 × 11½ in）
5.3 kg（11¾ lb）

層壓木材、榆木
DM 110

這款喇叭是為 atelier 1 袖珍型設備（p.
32）所開發的產品，它沒有自己的內建
版本。為了有效的實現立體聲效果，兩
個喇叭在室內必須相隔一定距離。L 1
還採用了當時的複雜雙向技術，其中，
在低音／中音和高音的部分是由不同的
驅動器呈現。該喇叭的設計宗旨是在視
覺上和技術上與其他 Braun 立體聲產
品系統能夠相互兼容，可與 SK 4 到 SK
55 間的設備配對，以便於顯著地改善
產品的聲音呈現，而這些聲音通常會受
到產品金屬結構的影響。相反的，L 1
的外殼設計是帶有榆木側板的白色層壓
木材所製成，進而產生更高品質的聲學
效果。

同系列其他型號：L 11（1960 年）；
L 12（1961 年）

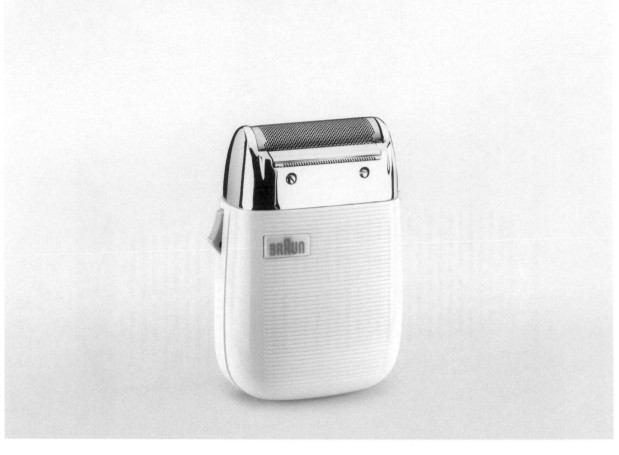

combi DL 5，1957 年　　　　9.5 × 7 × 3.8 cm（3¾ × 2¾ ×　　　金屬、塑膠
電動刮鬍刀　　　　　　　　1½ in）　　　　　　　　　　　DM 58–70
Dieter Rams、Gerd A Müller　0.3 kg（½ lb）
Braun

combi DL 5 刮鬍刀設計奠定了後來非
常成功的 sixtant SM 31 產品設計（p.
102）。小巧、圓潤和矩形的設計特點，
增加了手感的舒適度，產品的細槽設計
能產生摩擦便於抓握。在白色背景一側
的紅色或黑色公司標誌是刮鬍刀上唯一
的產品裝飾。這個小名牌也可以在拉姆
斯設計的 PA 1 和 PA 2 自動幻燈片投影
機（p. 23）及其他幾款 Braun 的產品
上找到。名稱「combi」（組合）是指刮
鬍刀與毛髮修剪器結合使用的一種描述
方式。

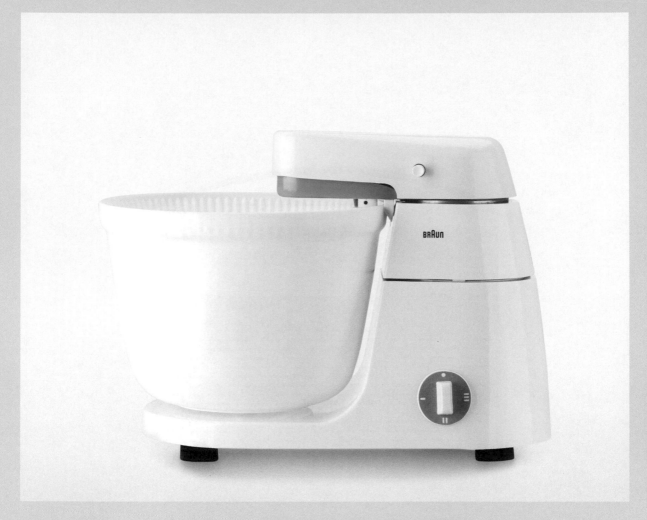

KM 3，1957 年
食品加工處理器
Gerd A Müller
Braun

26.5 × 37.5 × 24 cm（10½ ×
14¾ × 9½ in）
7 kg（15½ lb）

塑膠
DM 198–245

KM 3 食品加工處理器是 Braun 最著名的電器產品之一，一直生產到1990年代。KM 3 食品加工處理器的外觀與美國設計的廚房助手直立式攪拌器的流線型美學是兩種截然不同的感覺，該攪拌器自 1936 年以來一直在市場上量產。阿圖爾‧博朗和公司的工程師們在 1955 年開發了第一個具產品功能的設計原型，但是他們需要具備足夠經驗的模型師來幫助設計與建立攪拌器的最終設計形式。拉姆斯推薦了格爾德‧穆勒，他是拉姆斯在威斯巴登大學時的朋友，後來成為 Braun 設計團隊中的重要成員。穆勒在 1955 年底加入了該設計項目，並迅速設計與開發出另一種

更為明確的設計風格，擺脫了當時產品設計普遍流行的現代工業風格。1956年，拉姆斯和穆勒在公司共用一個設計工作車間。

KM 3 擁有圓滑流暢的設計輪廓，定義了三個主要設計元素：電機、齒輪箱和懸臂式攪拌頭，且三個設計元素的水平切口相交。可以使用各種不同附件來代替標準攪拌器。其中旋轉開關的柔和藍色反映在產品的附件組件：這是一個 Braun 使用顏色指示功能的早期例子。後來的型號，例如在 1964 年的 KM 32，在羅伯特‧奧伯海姆（Robert Oberheim）的設計指導下完成產

品開發，其設計特點是在對顏色的使用上變得更加微妙。整個 KM 系列總共生產了大約 230 萬台。

同系列其他型號：KM 31（1957 年）；KM 32、KM 32 B（1964 年）

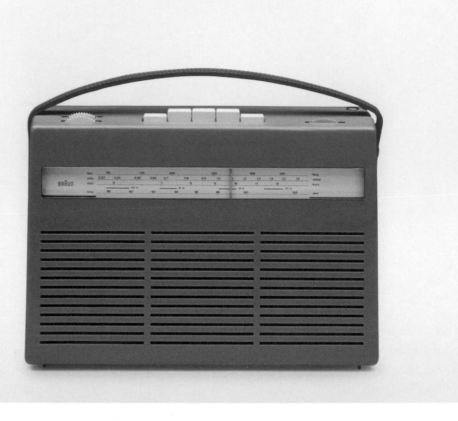

transistor 1，1957 年；T 22，
1960 年↗
攜帶式收音機
Dieter Rams
Braun

21 × 28.5 × 9.5 cm（8¼ × 11¼ ×
3¾ in）
2.5 kg（5½ lb）

塑膠、壓克力
DM 215

Braun 第一款攜帶式電晶體收音機的
簡單矩形形狀，間接為公司後來所推出
的袖珍型收音機奠定了產業標準，並且
其產品與技術上更加強大。這種早期的
無線電設備產品設計包含四個真空管和
三個電晶體的組合，因此尚未完全電晶
體化。拉姆斯將調整的刻度放在產品設
計的正面，這是競爭對手設備上的設計
標準，對於直立性的操作很有幫助。從
SK 立體聲產品系列和 L 1 喇叭（p. 33）
中汲取一些美學靈感，拉姆斯在收音機
產品的正面，將喇叭和電子管冷卻裝置
採用了水平開口的設計。值得注意的
是，在 Braun 產品發布新聞稿中，提
到了設計師的名字——在當時新聞稿中

很少出現對設計師致謝的環節。tran-
sistor 1 後來發展出各種不同的產品型
號並且帶有不同的波段。

同系列其他型號：transistor 2
（1958 年）；transistor k
（1959 年）；T 22-C、T 23、T 24
（1960 年）；T 220（1961 年）；
T 225（1963 年）

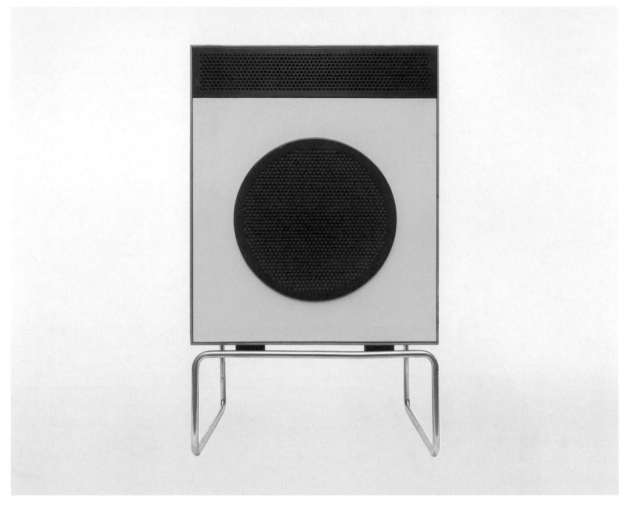

L 2，1958 年
支架型喇叭
Dieter Rams
Braun

21 × 28.5 × 9.5 cm（8¼ × 11¼ × 3¾ in）
2.5 kg（5½ lb）

塑膠、壓克力
DM 215

1958 年的大型 L 2 支架型喇叭，其設計是採用以矩形的木頭爲設計主體，安裝在由弧形鍍鎳管狀鋼所製成的雙滑腿支架上。設計正面的黑色穿孔喇叭格柵鑲嵌在白色層壓木的表面，同時也延伸到產品的背面，側面板的材料是採用胡桃木或白色山毛櫸木貼面。L 2 讓人聯想到拉姆斯的 atelier 系列音響設計系統（p. 32），它成功地結合了不同的材料和顏色，並在美學上不互相衝突。其中白色和黑色的色調形成鮮明對比，與幾何形狀的設計能完美契合。同時，管狀鋼滑板寬度半徑與喇叭外殼 90 度角的設計能夠相互呼應，而產品的金屬底座則能夠與木質壁板的溫暖、啞光飾面的材質形成對比。雖然在市場上只有 400 台的小批量生產，但其實在某種程度上，這種「聲音家具」（sound furniture）已經預告了帶有先進技術的新美學；特別是借助 L 2 產品的三個內置喇叭驅動裝置，提供了一種全新的使用者聆聽體驗。

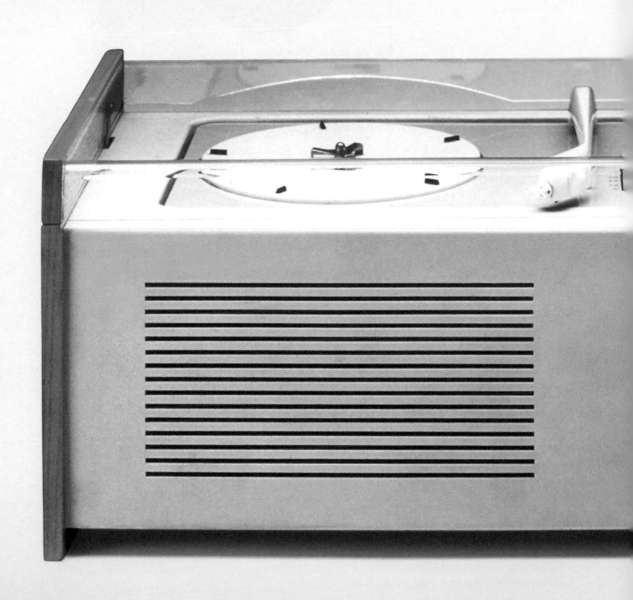

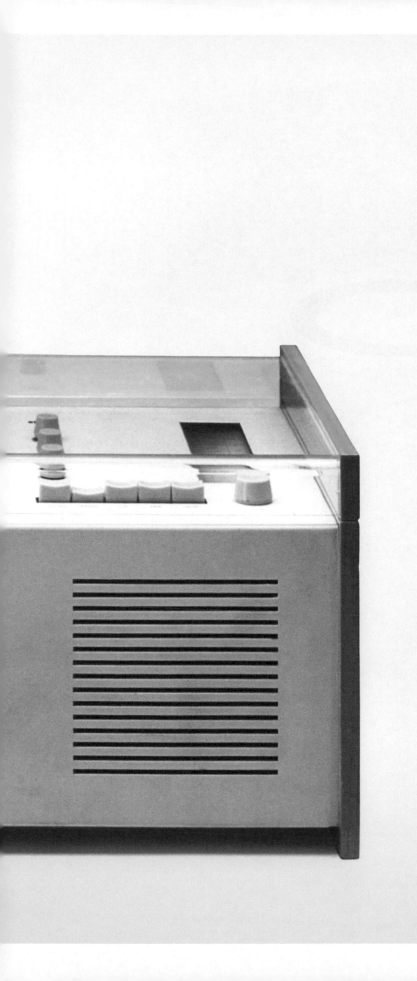

SK 5，1958 年
單聲道收音機模組
Dieter Rams、Hans Gugelot、
Gerd A Müller、Werkstatt
Wagenfeld：Ralph Michel、
Helmut Warneke、Heinz G
Pfaender
Braun

24 × 58.4 × 29.4cm（9½ × 23 ×
11½ in）
11.5 kg（25½ lb）

金屬、塑膠、壓克力、榆木
DM 325

SK 5 幾乎是 SK 4/2 的下一代產品設計，只是在技術上增加了一個長波無線電波段功能，需要設置第 5 個按鈕才能控制。此外，該產品設備不再需要連接到緻形天線，而是連接到 1 公尺（3英尺）長度的插入式天線。在室內放置方面提供了更大的靈活性，因爲產品的設計是只需要連接到電源。唱片播放器還提供 4 種不同的速度，而不只是 3種。Braun 一共生產了大約 15,000 台到 30,000 台唱片播放器。出口到美國和加拿大的 SK 5c 有一個短波接收器而不是長波接收器。

同系列其他型號：SK 5c（1960 年）

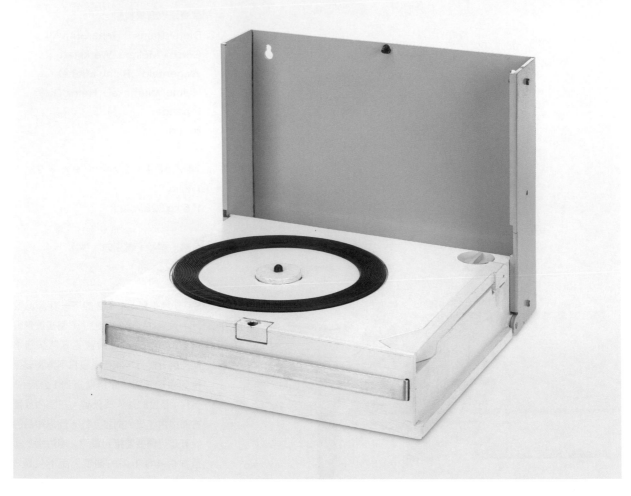

攜帶式唱片播放器原型，1958 年　　9 × 29.2 × 23.7 cm（3½ × 11½ ×　　塑膠、金屬、橡膠
Dieter Rams　　　　　　　　　　　9¼ in）　　　　　　　　　　　　　未上市
Braun　　　　　　　　　　　　　2.7 kg（6 lb）

這種攜帶式唱片播放器也可以壁掛式安
裝，其設計目的是爲與收音機（p. 41）
互相匹配。防塵蓋的設計有 90 度開放
結構，使唱片播放器在使用時能夠保持
水平位置──而這也是其運作的唯一方
式。另一個明顯的設計特點是唱片播放
器的唱臂，於不使用時可以齊平地裝入
播放器中。根據烏爾姆設計學院的想
法，第一批產品原型的目的是幫助設計
一套完整的壁掛式系統。

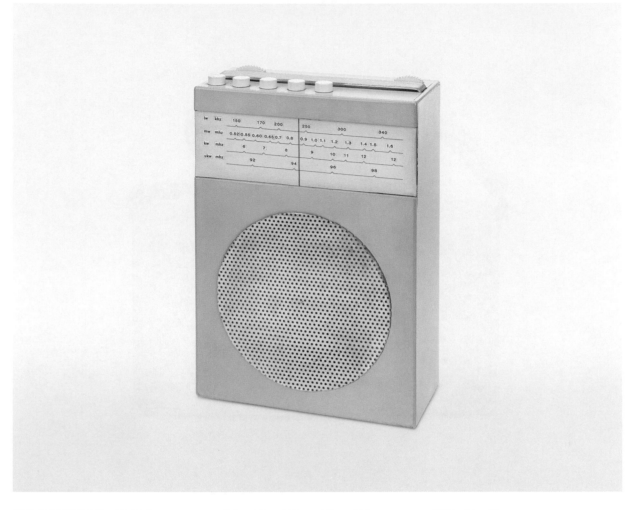

攜帶式收音機原型，1958 年
Dieter Rams
Braun

23 × 16 × 7.2 cm（9 × 6¼ ×
2¾ in）
0.5 kg（11 lb）

塑膠、紙、鋁
未上市

1956、1957 年間，無論是在烏爾姆設
計學院還是 Braun 位於法蘭克福的工
廠，對於 Braun 收音機的設計想法與
點子，數量不斷增加。模組化的設計要
素成為一個主要的熱門話題，大家討論
著如何將不同的事物組合在一起，並且
相互補充。此外，攜帶性是另一個主要
考量因素，伴隨而來的是考量新的產品
發表形式的開發。烏爾姆設計學院著手
為 Braun 開發一套新的模組化 hi-fi 音
響系統，當時還是該校學生的赫爾伯
特‧林丁格（Herbert Lindinger）後
來將其成果做為畢業論文提交。拉姆斯
延續了這一個概念並且設計了與其相匹
配的 hi-fi 分離器，例如使用在 studio

2 音響系統中（p. 53）。同時，他也為
這類型的小型攜帶式收音機和以電池供
電的唱片播放器（p. 40），設計與開發
了模組化概念。該收音機具有貫穿整個
外殼寬度的刻度和設置圓形穿孔的喇叭
格柵。產品背面的開口使其可以安裝在
牆上。

T 3，1958 年
口袋型袖珍收音機
Dieter Rams、HfG Ulm
Braun

8.2 × 18.8 × 4 cm（3¼ × 7½ ×
1½ in）
0.45 kg（1 lb）

塑膠
DM 120

1950 年代電晶體技術上的進步讓收音機的設計縮小成攜帶型尺寸成為可能，這種收音機後來被稱為口袋型袖珍收音機。第一台商用電晶體收音機 Regency TR-1 於 1954 年在美國市場發行，我們可以視為 T 3 的早期靈感來源。對於拉姆斯的另一個設計影響是 Sony TR-63，該產品於 1957 年在日本上市，也是第一台收音機被描述為「口袋袖珍型」（pocket-sized）的產品。Sony 配置了一個明顯的旋轉錶盤，我們可以看到其設計元素顯著反映了 T 3 的錶盤設計，最初由在烏爾姆設計學院工作的奧特爾·艾歇爾和漢斯·康拉德（Hans G Conrad）負責設計。但是，他們第

一次的產品設計迭代並沒有順利投入量產；後續拉姆斯持續進行改良，才產生了在視覺上更加連貫與令人信服的設計解決方案。

喇叭格柵是由 121 個呈方形網格排列的圓形開口組成，Braun 的標誌隱密地放置於背面；他為 T 3 製作了一個輕質的產品皮套，上面的標誌就明顯多了——這也可能是市場營運部門逮到機會做的行銷建議。T 3 收音機通常被認為是 Apple iPod（2001–14）初期的主要靈感來源；iPod 的設計師強尼·艾夫（Jony Ive）經常談到他對拉姆斯的景仰。

同系列其他型號：T 31（1960 年）

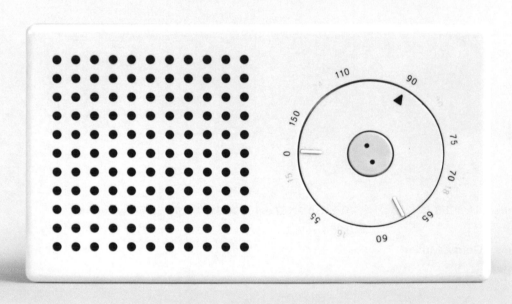

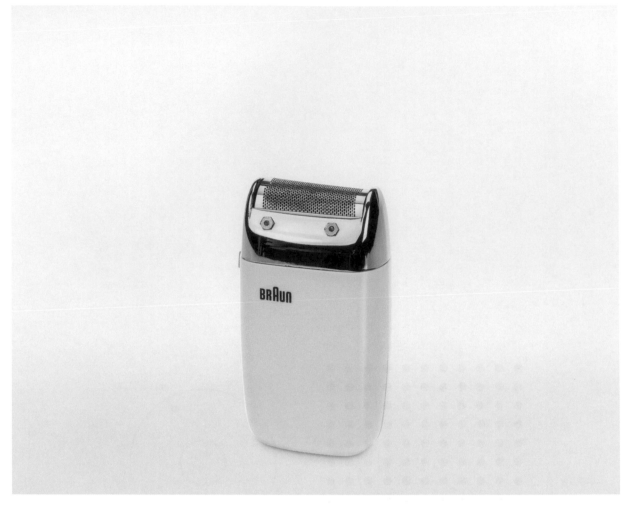

S 60 Standard 1，1958 年
電動刮鬍刀
Dieter Rams、Gerd A Müller
Braun

10 × 5.5 × 3.2 cm（4 × 2 × 1¼ in）
0.25 kg（½ lb）

塑膠、金屬
DM 35

Braun 刮鬍刀的設計是經過一連串改變
逐漸演化而來。S 60 是 combi DL 5
（p. 34）的薄型設計版本，但是並沒有
毛髮修剪器。這款刮鬍刀對於手較小的
使用者來說更加容易使用，更重要的是
它相對便宜許多。

同系列其他型號：S 60 Standard 2
（1960 年）；S 62 Standard 3
（1962 年）；S 63 Standard
（1965 年）

MX 3，1958 年；MX 32，
1962 年 ↗
攪拌機
Gerd A Müller
Braun

高度 40 × 直徑 14 cm（15¾ ×
5½ in）
4.5 kg（10 lb）

塑膠
DM 110

攪拌機的設計借鑒了 1957 年 Braun 的
KM 3 食品加工機設計風格，同時確立
了其設計語言（p. 35）。將兩個發散的
錐形部分放在產品設備中間相連接，形
成明顯的「腰部曲線」，使產品在視覺
上顯現一種輕盈感。將產品的電機裝置
連接到玻璃壺的寬金屬環，可以得知與
指示如何移除頂部；帶有矩形手柄的大
型旋轉開關是唯一的產品控制元件。

同系列其他型號：MX 31
（1958 年）；MX 32 B，（1962 年）

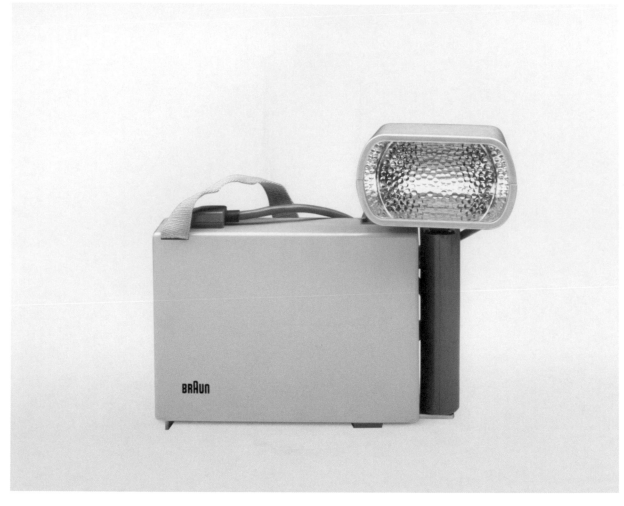

EF 1 hobby standard，1958 年　　21 × 20 × 10 cm（8¼ × 8 × 4 in）　塑膠
電子閃光燈　　　　　　　　　　　2.5 kg（5½ lb）　　　　　　　　　DM 185（EF 2-NC）
Dieter Rams
Braun

20 世紀 50 年代中期，相機閃光燈成爲 Braun 全新的業務與市場領域。這個想法很可能是 1952 年歐文·博朗和他的物理學家朋友格哈德·蘭德（Gerhard Lander）博士，在參觀於科隆舉行的 Photokina 攝影和影像交易會時構思出來的。Braun 的意圖是能夠生產一種僅爲市面上同類產品價格一半的設備。經過僅僅 7 個月的產品開發，在 1953 年實現並於市場推出 Hobby de Luxe，售價 198 馬克。然而，這個設計仍然源於 1930 年代的設計模型，所以拉姆斯對其進行了調整以適應公司的新設計方法。由於其技術上的要求，EF 1 是一個相當笨重的產品設

備，由電源裝置、電池和閃光燈頭組成。拉姆斯將動力裝置封裝在一個表面光滑的薄矩形盒子中。位於產品左下角的黑色 Braun 標誌有助於針對右上角的閃光燈頭在使用視覺上的平衡，它也可以直接安裝在相機上。隨著時間推移，相機的閃光燈設計逐漸變得越來越小；現今的智慧型手機中內建的閃光燈設計卽是將電子產品極度小型化的一個顯著例子。

同系列其他型號：EF 2-NC hobby special（1958 年）

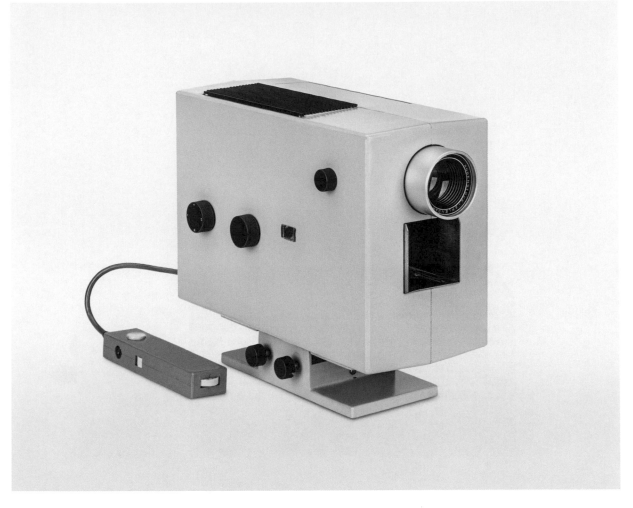

D 50，1958 年
具備遙控器的自動幻燈片投影機原型
Dieter Rams
Braun

26.5 × 33.5 × 14 cm（10½ ×
13¼ × 5½ in）
6 kg（31¼ lb）

塑膠、金屬
未上市

這款自動幻燈片投影機僅出現在 50 台小批量前期製作中，但是它可以被視爲 Braun 產品全新系列的開端。與 1956 年的 PA 1（p. 23）不同之處在於，D 50 以 SK 立體聲系列的簡單矩形形狀爲設計靈感。產品外觀上並沒有增加更多的按鈕；取而代之的是它們被圓形旋鈕取代，所有技術組件與其電路都是被封裝在一個盒子狀的外殼中，只有投影鏡頭和控件從中露出。有線遙控器與投影機的外形相互匹配，並且配備有一個凹形按鈕開關。這些決策表明在一段短時間後，拉姆斯如何對這種類型的產品設備形成一種全新的態度，這些反過來又會影響後來的產品設計，例如 1961

年的 D 40（p. 72）。

D 50 的設計源自於阿圖爾·博朗的指導，因爲他希望能夠建立一個可以成爲行業標準的載玻片托盤系統設計。他指派了一名專門的工程師來完成這項任務，但是事實證明，產品技術的複雜解決方案過於昂貴，無法在市場上取得成功。羅伯特·奧伯海姆在 1970 年推出的 D 300 幻燈片投影機中，重新考慮了 D 50 的獨特外形、鏡頭下方的幻燈片盒位置，以及用於改變投影機垂直傾角的搖桿開關（p. 171）。

同系列其他型號：D 45（1961 年）；

D 47（1966 年）；D 46、D 46 J（1967 年）

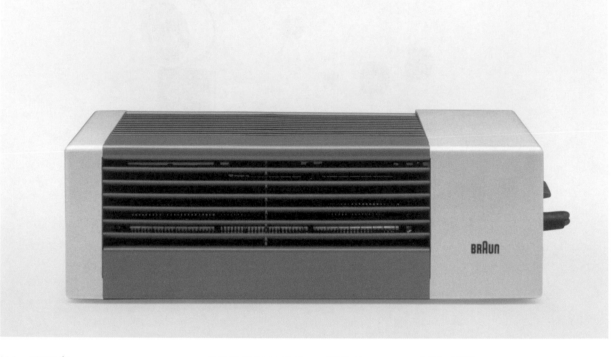

H 1，1959 年
暖風機
Dieter Rams
Braun

8.5 × 27.5 × 13.5 cm（3¼ ×
10½ × 5¼ in）
2 kg（4½ lb）

金屬、塑膠
DM 89

這款小巧而強大的暖風機產品一推出後便引起了市場轟動，無論是技術還是設計創新。藉由產品 2,000 瓦的輸出功率和深遠的氣流推動，它可以加熱小房間和大房間。工程師 Bruno Eck 和物理學家 Nikolaus Laing 在 1956 年發明的切向風扇使其設計成爲可能且較爲緊湊，這種類型的風扇設計取代了傳統的螺旋槳結構風扇，噪音更小、體積更小。利用這項創新技術，拉姆斯設計了一個同樣令人印象深刻的產品外殼。兩個淺灰色矩形框構成左右兩側的視覺語言；較大的右側部分仍然裝有電機和變速箱。產品中間部分封閉在包含風扇的深灰色外殼中和一組產品加熱元件。開

槽進氣格柵位於產品頂部，出風口位於其前方。旋轉腳座讓此裝置的位置得以調整。Braun 後來在許多其他產品設備中使用了此項獲得專利的風扇技術。

雖然這還處於他職業生涯的早期，但拉姆斯的設計處理手法在 H 1 中清晰可見：他對於非彩色（白色、灰色和黑色）的使用；封閉的磚塊狀產品輪廓；以及包含一些內斂但引人注目的設計元素。因此，這個項目代表了拉姆斯在 Braun 設計師生涯中，最重要的設計突破。

同系列其他型號：H 11（1959 年）；

H 2、H 21，（1960 年）

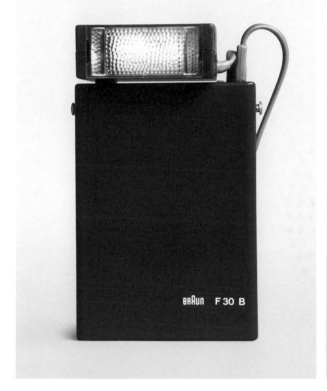

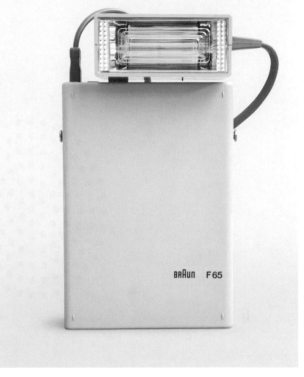

F 60 hobby、F 30 b hobby，
1959 年；F 65 hobby，1962 年↗
電子閃光燈
Dieter Rams
Braun

8.5 × 27.5 × 13.5 cm（3¼ ×
10½ × 5¼ in）
2 kg（4½ lb）

塑膠、金屬
DM 178

和 1958 年 EF 1 hobby standard（p.
46）相比，此系列電子閃光燈的電源裝
置所需空間較少；從 F 60 開始，包裝
設計被縮減爲一個細長垂直矩形盒子。
產品設計在十年的時間裡逐漸修改，閃
光燈頭的設計也縮小，並且能在產品外
殼的視覺上反映電源裝置的狀態。

同系列其他型號：F 650 hobby
（1965 年）；F 655 hobby、F 655
LS hobbymat，（1969 年）

T 4，1959 年　　　　　8.2 × 14.8 × 4 cm（3¼ × 5¾ ×　塑膠
口袋型袖珍收音機　　　1½ in）　　　　　　　　　DM 135–150
Dieter Rams　　　　　0.5 kg（1 lb）
Braun

1958 年 T 3（pp. 42–3）之後，這是
第二款口袋型袖珍收音機，具備一個由
開口組成的同心圓形喇叭格柵和一個僅
有小窗口構成的調音刻度 10×20 公釐
（大約 ½×¾ 英寸）；其鑲嵌式錶盤的
編號從 1 到 7。這是拉姆斯作品中最簡
約的設計解決方案之一，可以視爲「存
在主義者」的收音機。且功能更多；其
中具備了一個額外的短電波接收器。產
品背面的 Braun 標誌比前代產品更小
巧，寬度僅 8 公釐（不到 ½ 英寸）。T
4 還搭配了由奧芬巴赫一家供應商製造
的收音機收納皮套。

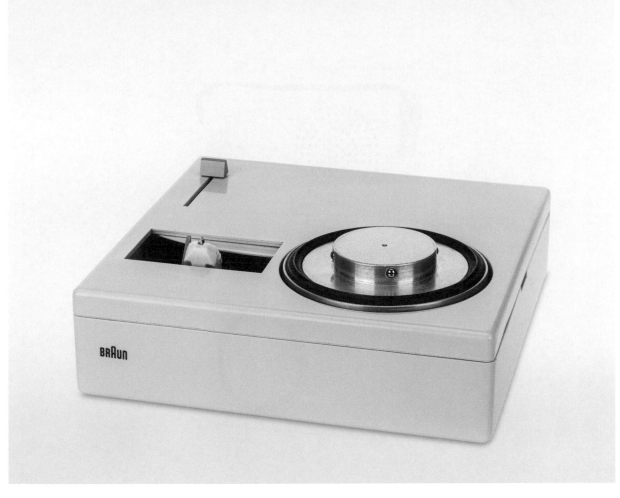

P 1，1959 年
攜帶式電池供電的唱片播放器
Dieter Rams
Braun

4 × 14.8 × 14.8 cm（1½ × 5¾ ×
5¾ in）
0.6 kg（1¼ lb）

塑膠、金屬
DM 59

這款攜帶式 7 英寸唱片播放器是專爲與
Braun 口袋型袖珍收音機系列互相結合
而成的產品設計。唱片安裝在主軸上並
且由滾珠軸承來固定。連接到彈簧加載
的 Elac KST 11 的水晶唱頭上，手寫筆
可以從底部壓在唱片上，然後在不使用
時逐漸消失在滑動金屬面板後的凹槽之
中。P 1 可以通過電纜連接到口袋型袖
珍收音機的接口。這兩種產品設備也可
以插入陽極氧化鋁的手提箱中，將它們
變成攜帶式音響系統。

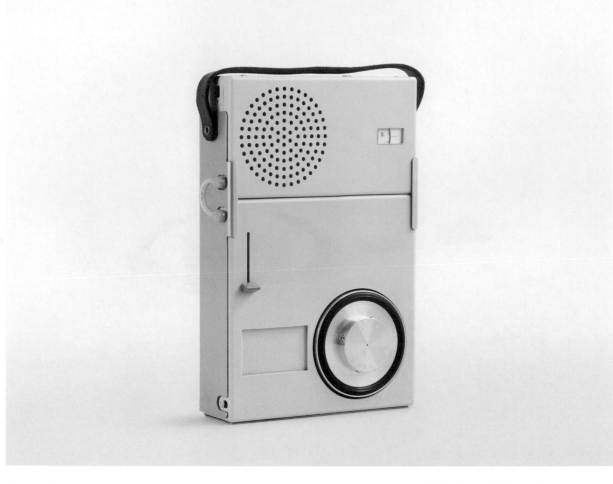

TP 1，1959 年
組合式收音機和唱片播放器
Dieter Rams
Braun

23.5 × 15.3 × 4.3 cm（9¼ × 6 × 1¾ in）
1.35 kg（3 lb）

塑膠、金屬、橡膠、皮革
DM 215

今天，我們在旅途中享受音樂被認爲是理所當然的行爲。許多人在城市旅遊時戴著耳機並且攜帶某種類型的音樂設備。然而，迷你音響系統設計原型不僅僅是我們所知在 1979 年 Sony 推出的隨身聽，還有早於 Sony 20 年，拉姆斯爲 Braun 設計的一套產品設備。這套產品是將新開發的 T 4 袖珍收音機與 P 1 微型唱片播放器結合在一起（p. 50–1）。在設計方面，該產品完全由矩形和圓形定義，自然形成一種令人印象深刻又和諧的設計構圖。淺灰色塑膠外殼、唱片播放器主軸的金屬光澤、周圍的深灰色橡膠環，以及後來推出的 T 41 口袋型袖珍收音機（p. 87）可調式刻度上

的紅色指針形成鮮明對比，有很強的圖像感，呈現出一種由精密材料構成的拼貼畫。

同系列其他型號：TP 2（1960 年）

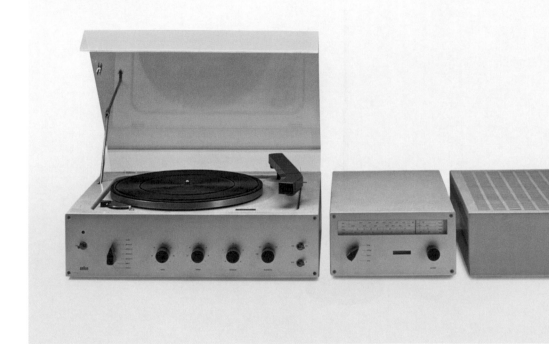

studio 2：CS 11、CE 11、CV 11，
1959 年
模組化 hi-fi 系統
Dieter Rams
Braun

CS 11：16.5 × 39.7 × 32.1 cm
（6½ × 15½ × 12½ in）；CE 11、
CV 11：10.6 × 19.7 × 32 cm
（4¼ × 7¾ × 12½ in）
各種重量

塗漆鋼板、鋁、塑膠、壓克力
DM 350

1960 年，一群日本建築師發表了《新陳代謝／1960：給新都市主義的提案》（*METABOLISM/1960: Proposals for a New Urbanism*）宣言。此推動力是人們對日本城市快速發展的認知不斷提高，他們並不想依循僵化的總體規畫，而是想去尋找更適合不斷變化的社會，並提供靈活性增長與適應性的一種「計畫系統」（planning system）。自卡爾・弗里德里希・辛克爾（Karl Friedrich Schinkel）於柏林建築學院（1831–1836）任教以來，這種模組化的設計原則就一直存在於建築領域中，後來也在約瑟夫・帕斯頓（Joseph Paxton）於 1851 年的倫敦水晶宮以及路德

維希・密斯・凡德羅、康拉德・瓦克斯曼（Konrad Wachsmann）和黑川紀章（Kisho Kurokawa）等現代主義建築師的設計作品中出現。在設計領域中，漢斯・古格洛特首先運用了這種模組化設計方法於他在 1955 年爲 Braun 早期所進行的木質設計。四年後，拉姆斯開始在他設計的消費電子產品中依循同樣的設計思維，從 studio 2 音響系統設計開始。建構於 1958 年 atelier 1 控制台（p. 32）創建的方法，該控制台具有獨立於喇叭的組合收音機和唱片播放器單元，studio 2 是由三個獨立的元件組成：CS 11 組合前置放大器和唱片播放器、CE 11 調諧器和 CV 11 放大器。

該產品系統的設計特點是金屬箱體的比例勻稱，形狀簡化爲長方形和圓形爲主，使用操作標識設計清晰，只有三種控制開關設計，並且是按特定的功能去定位。1961 年，CS 11 唱片播放器與前置放大器分離，形成 PCS 4（p. 76）和 CSV 13 放大器──創造出更多的排列組合。

隨著 Braun hi-fi 系統發展，模組化的設計原理不斷發展，直到接收器、前置放大器、放大器、唱片播放器、錄音機、錄影機、CD 播放器和電視都變成獨立的元件，但在技術和美學上能夠相互兼容的模組。

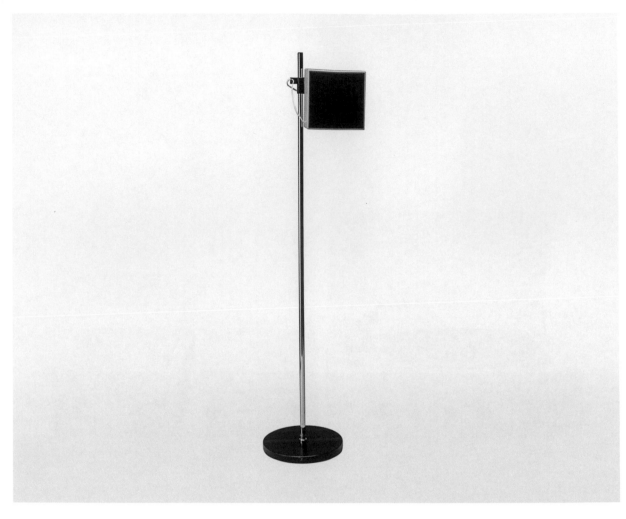

L 01，1959 年
支架型輔助高音喇叭
Dieter Rams
Braun

喇叭：18 × 18 × 8 cm（7 × 7 × 3 in）；支架：123.5 × 26 cm（48½ × 10¼ in）
喇叭：1.3 kg（3 lb）；支架：5 kg（11 lb）

層壓木材，鋼
DM 45

1959 年上市的 L 01 是一個輔助高音喇叭，可與前一年拉姆斯的 L 2 支架型喇叭結合一同使用（p. 37）。通過這種設計，使用矩形和線條的基本和不對稱幾何形狀構建出一種嶄新的美學：一個帶有黑色穿孔格柵的淺灰色盒子與垂直支架平行懸掛。可以調整其高度而呈現最佳效果，這個取決於聽者座位的位置，喇叭箱也可以完全移除並且放置在架子上。L 01 喇叭精緻細膩的構圖讓人聯想到雕塑家亞歷山大・考爾德（Alexander Calder，1898–1976）的移動裝置作品，也像從建築師艾琳・格雷（Eileen Gray，1878–1976）在 1927 年所設計的 Tube Light 立燈中汲取了靈感。然而，此懸浮矩形則是一個完全原創的設計方案。

這款喇叭盒狀外殼很快就成爲拉姆斯設計大型喇叭的一個模板，從 1961 年的 L 40 開始（p. 78），隨後成爲 Braun 所有揚聲器型號以及大多數其他製造商的設計模板。

同系列其他型號：L 02（1959 年）；L 02 X（1960 年）

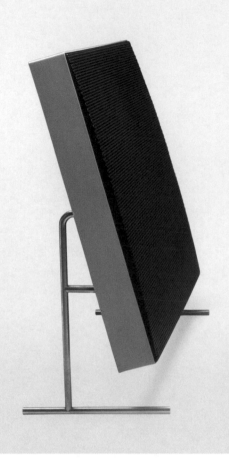

LE 1，1959 年
支架型靜電喇叭
Dieter Rams
Braun

76 × 83 × 31.5 cm（30 × 32½ × 12½ in）
21 kg（46¼ lb）

金屬、鍍鎳鋼管
DM 795（單件）

1959 年的 LE 1 喇叭是針對 Quad ESL-57 重新設計，這是一款靜電喇叭，採用彼得・沃克（Peter Walker）為英國製造商 Quad 開發的創新音響技術。Braun 授權了 ESL-57 的技術規格和基本設計布局；但是只允許在西德銷售。英國模型由一個織物覆蓋的框架組成，是當時軟墊家具的常用框架，該框架位於三個錐形木腿上。相比之下，LE 1 包含一個扁平的矩形盒子，鑲嵌在灰色金屬框架中，放置在略微向上傾斜的、類似是放在畫架上的支架上。產品支架是由鍍鎳鋼棒製成，喇叭的表面主要覆蓋著石墨色、穿孔和彎曲的金屬格柵。從設計的角度來看，這種曲率很重要，因為它會產生漸變效果。在反射光下，賦予長方形特殊的優雅。淺色和深色之間以及大膽和精緻的形式之間也存在著有趣的對比。1999 年，總部位於科布倫茨附近的 Quad Musikwiedergabe 重新推出 LE 1，目前每對售價接近 7,000 歐元。最初僅生產了 500 對。

dieter rams
the complete works

period
1960–1969

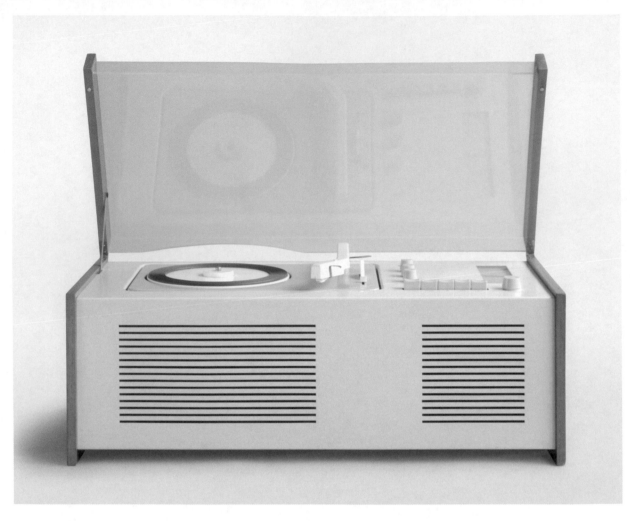

SK 6，1960 年
立體聲收音機組合
Dieter Rams、Hans Gugelot
Braun

24 × 58.4 × 29.4 cm（9½ × 23 ×
11½ in）
11.5 kg（25½ lb）

金屬、塑膠、壓克力、橡膠、榆木
DM 448

SK 6 將 Braun 音響產品帶入了立體聲
的功能；其集成的雙通道立體聲放大器
單元帶有 2×2 瓦功率的耗能，並且需
要額外連接的喇叭。拉姆斯重新設計了
唱片播放器的外觀，用了更直線的設計
語言取代了格爾德·穆勒早期唱臂設計
的有機線條風格，盤片上原先的橡膠
塊設計則被用具有連續性橡膠條取代。
從技術角度來說，SK 6 代表了過去和
未來的相遇，因爲可能與蟲膠唱片和現
代立體聲唱片設置的速度控制器有關
聯。SK 61c 出口型號帶有一個短波接
收器，由 Clairtone 負責銷售。

SK 61c（1962 年）

同系列其他型號：SK 61（1961 年）；

SM 3，1960 年 10 × 7.3 × 3.4 cm（4 × 3 × 1½ in） 塑膠、金屬
電動刮鬍刀 0.31 kg（¾ in） DM 74
Gerd A Müller
Braun

奠基於拉姆斯和穆勒在 1957 年設計的
combi DL 5 刮鬍刀（p. 34），穆勒更
加進一步改進了產品外形和表面材料的
處理，縮小了產品底座並選擇了完全
光滑的表面材質。電源開關的設計也移
到產品另一側，能讓與 Braun 標誌相
關的布局在視覺上更加平衡。這些變化
將為 1962 年的 sixtant SM 31 訂定標
準（p. 102）。

M 1 Multiquirl，1960 年
手持式攪拌器
Gerd A Müller
Braun

15.6 × 10.8–27 × 7.3 cm（6 ×
4¼–10½ × 3 in）
0.8 kg（1¾ lb）

塑膠
DM 88（1962 年）

這款手持式攪拌器是格爾德・穆勒爲
Braun 所設計的最後一項產品，也是
他在 KM 3（p. 35）和 MX 3（p. 45）
廚房電器方面的工作延續。與他之前使
用的微妙彎曲設計語言與形式形成了一
種鮮明對比，M 1 手持式攪拌器具備
了更方正的產品外觀，這可能是受到
了拉姆斯的設計風格影響。這些相同的
角度特徵得以區別其主要的競爭對手
Krups 3 Mix，後者由維爾納・格拉森
納普（Werner Glasenapp）設計，並
於 1959 年發布。

同系列其他型號：M 11 Multiquirl，
（1960 年）

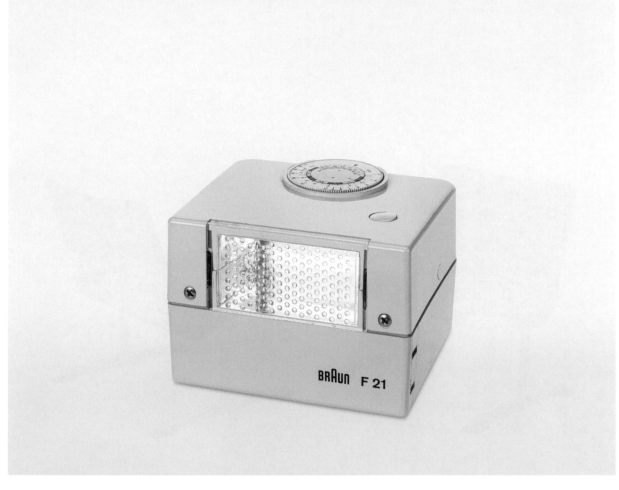

F 22，1960 年；F 21，1962 年↗
電子閃光燈
Dieter Rams
Braun

6 × 8.5 × 7.5 cm（2½ × 3¼ ×
3 in）
0.45 kg（1 lb）

金屬、塑膠
DM 155

在五年的時間裡，這種袖珍立體形狀
的閃光燈產品展示了此類設備朝向小型
化方向設計——自從拉姆斯設計 EF 1
（p. 46）和 F 60（p. 49）以來——已
經變得非常小巧。這是 Braun 所推出
第一款與相機結合的閃光燈，並且包含
了整個電源裝置。

同系列其他型號：F 20（1961 年）

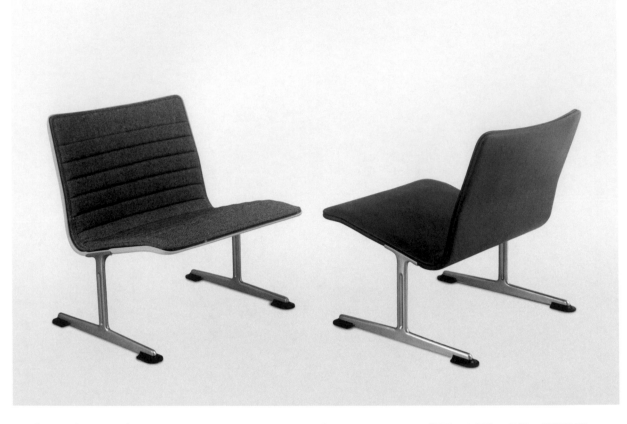

601（RZ 60），1960 年
椅子方案，低靠背型號
Dieter Rams
Vitsoe+Zapf、Vitsœ

70 × 60 × 65 cm（27½ × 23½ ×
25½ in）
18 kg（39¾ lb）

塑膠、金屬箔、泡沫、模製乳膠、
壓鑄鋁、琺瑯；毛氈、尼龍、
皮革或織物裝飾
DM 390（1973 年）

1960 年，拉姆斯推出了兩款新型模組化家具系統，這與他在 1957 年所創建的 RZ 57 系統有很大不同（pp. 27–9）。雖然以前的設計基本上是盒子狀的，但對於 RZ 60 的方案，拉姆斯使用了更自由的線條，使之增加了不同形式的輕盈感；設計師對更多有機和曲線輪廓的使用可以追溯到這個系列。

他設計的椅子由兩條大型鑄鋁防滑腿定義，可提供高度的穩定性，基本上矩形的座椅和靠背結構具有明顯的向後傾斜度。601 不適合在桌子或書桌上使用，而是適合在更放鬆的座位上使用。拉姆斯的設計說明指出：「簡單、廉價的椅子……不引人注目，因此即使在更小的公寓空間中也可以輕鬆地將幾把椅子組合在一起。」拉姆斯的 RZ 60 系列都以視覺輕盈爲特徵，不僅不會在房間形成障礙，反而增強了穿透感。

同系列其他型號：F 20（1961 年）

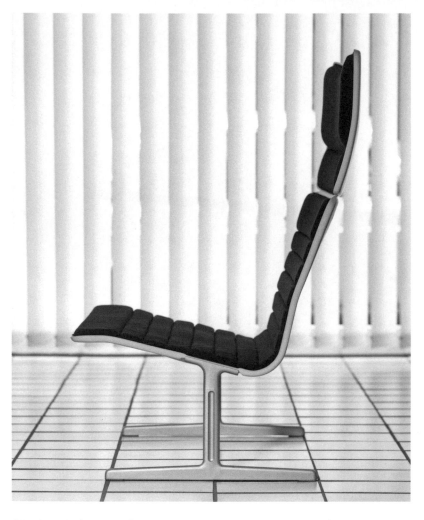

602（RZ 60），1960 年
椅子方案，高靠背型號
Dieter Rams
Vitsoe+Zapf、Vitsœ

105 × 60 × 70 cm（41¼ ×
23½ × 27½ in）
25 kg（55 lb）

塑膠、金屬箔、泡沫、模製乳膠、
壓鑄鋁、琺瑯；毛氈、尼龍、
皮革或織物裝飾
DM 540（1973 年）

通過加長靠背和額外增加枕頭，拉姆斯
的 601 椅子（p. 62）可以轉變成一張
休閒椅，非常適合閱讀或是看電視。座
椅前部和頭枕的傾斜設計是爲了舒適性
的考量，也是爲了強調在空間中椅子雕
塑的複雜性。

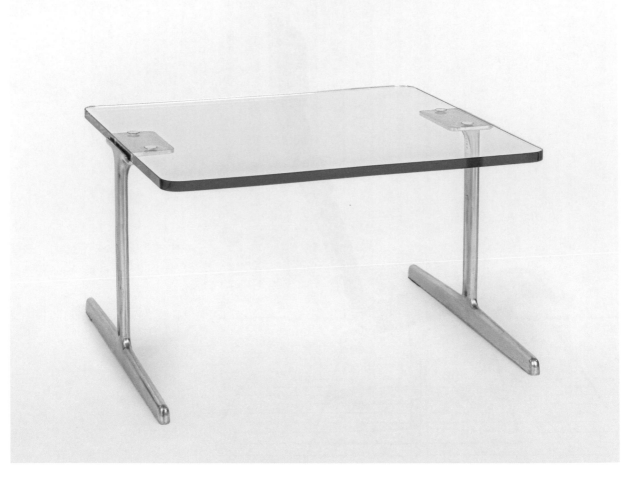

601、602（RZ 60），1960 年
邊桌
Dieter Rams
Vitsoe+Zapf、Vitsœ

37 × 60 × 53 cm（14½ × 23½ × 20¾ in）
12 kg（26½ lb）

丙烯酸、玻璃纖維增強聚酯樹脂或玻璃；壓鑄鋁；毛氈、泡沫、皮革或織物裝飾
壓克力桌面：DM 168；玻璃桌面：DM 298（1973 年）

為了擴充他的 601 和 602 椅子，拉姆斯使用同一對防滑腿設計了配套的邊桌。它有一個大面的鑄造壓克力或玻璃桌面，前者的表面有一個矩形凹痕。這一獨特的功能加強了桌子本體的結構，同時也可以防止物體滾落。邊桌配有軟墊凳子，也可以當做椅子的腳凳。

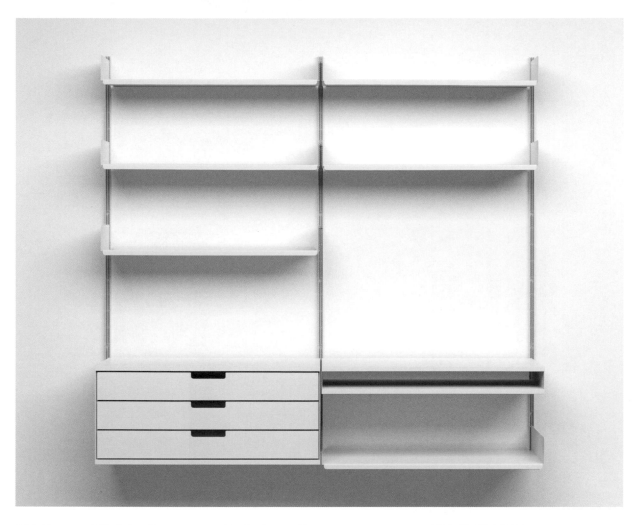

606 Universal Shelving System
（RZ 60），1960 年
貨架方案
Dieter Rams
Vitsoe+Zapf、sdr+、

De Padova、Vitsœ
各種尺寸、重量
陽極氧化鋁、粉末塗料層鋼板、

漆木或天然木飾面
各種價格

1960 年，Vitsoe+Zapf 發布了靈活且可擴展的貨架系統。它最初被命名爲 RZ 60，但 1970 年之後，改稱爲 606 通用貨架系統，並且至今仍然在生產。606 才是眞正複雜型的設計示例。產品的基本結構元件是一系列 E-track 鋁製安裝導軌，這些導軌是穿孔的，可以使用金屬銷連接不同貨架和單元；從正面看不到側面的一排排孔，通常會給其他系統帶來更工業化的外觀。平行運行的產品凹槽在允許固定裝置內以任何位置插入導軌的兩側。地櫃和抽屜最初採用淺色山毛櫸木或美國胡桃木貼面，並配有鋁製側板。抽屜的前面板也有白色層壓板可供選擇。

與 RZ 57 系統（p. 28）一樣，606 的設計宗旨在完美支持 Braun hi-fi 產品設備；Vitsoe+Zapf 提供的支架允許音響設備直接懸掛在 E-profile 軌道上。在產品發布僅 4 年後，606 的設計就在德國卡塞爾舉行的第 3 屆卡塞爾文獻展（Kassel Documenta）和國際藝術展上展出。

該系統的流行基於其內斂的簡單性和具備相當大的設計靈活性，允許調整每個元件以滿足用戶大部分的需求。多年來，最初的設計初衷已經擴展到包括擱板、抽屜、吊桌和櫥櫃，幾乎可以滿足所有需求。對於該系列產品的迭代

版本，都已採取謹慎措施以確保它與之前的版本兼容。除了鋁製版本——在 1984 年至 2016 年期間設計授權給米蘭家具公司 De Padova ——之外，自 2012 年以來，606 一直由位於英國皇家利明頓溫泉的 Vitsœ 獨家製造，成功行銷全球。1995 年至 2012 年間，拉姆斯的設計則是由位於科隆的 sdr+ 生產。

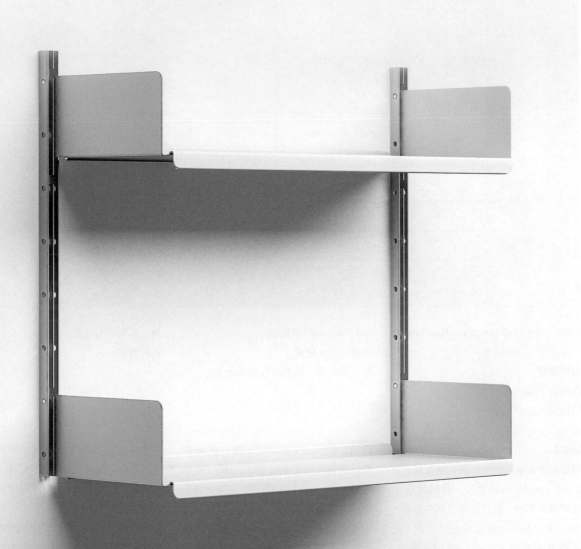

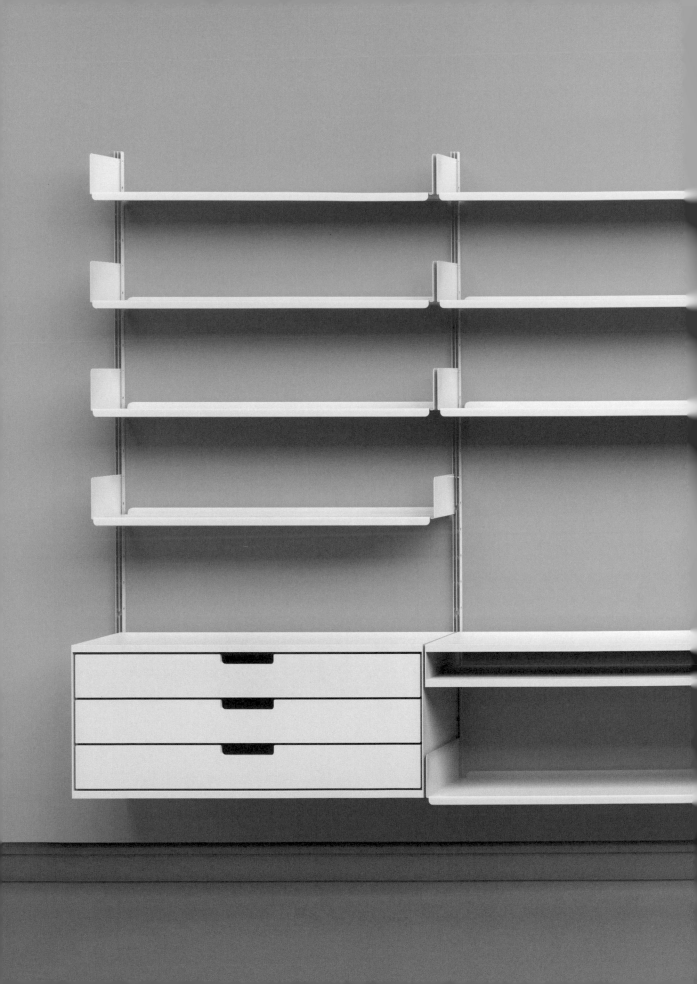

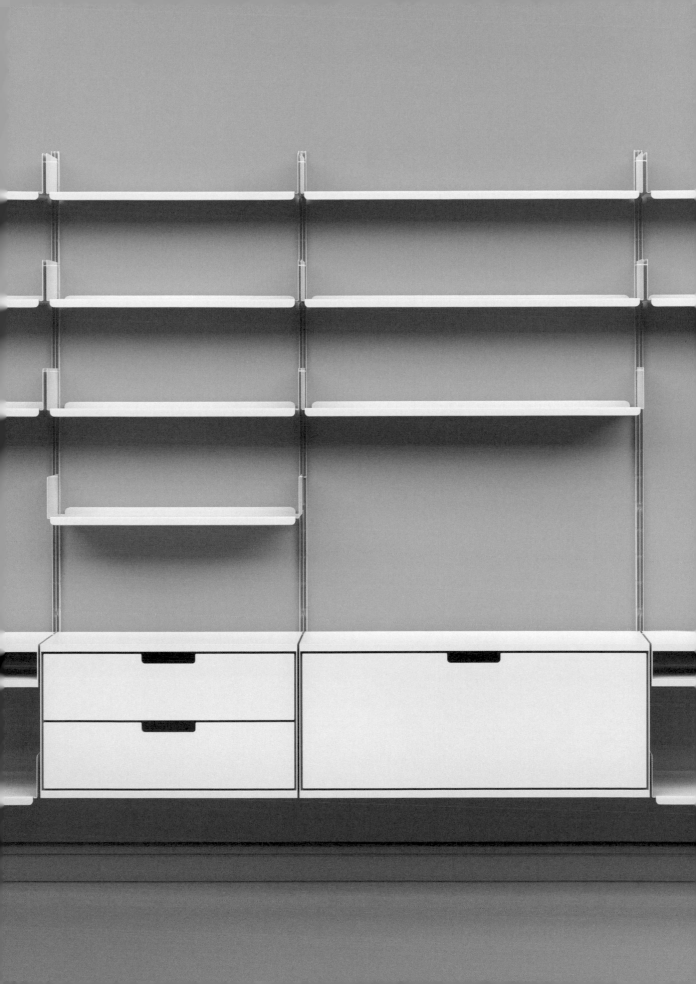

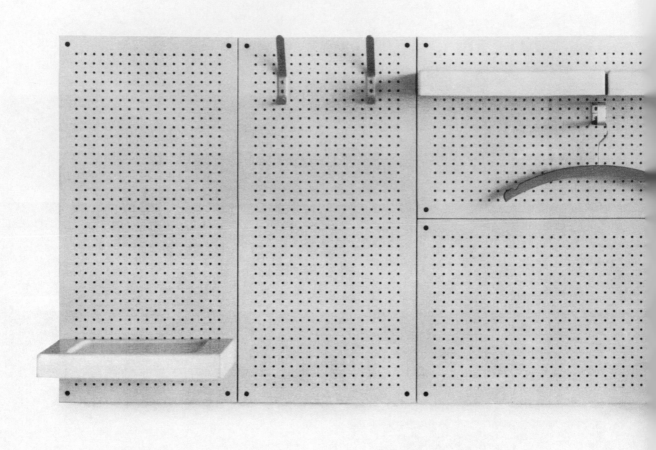

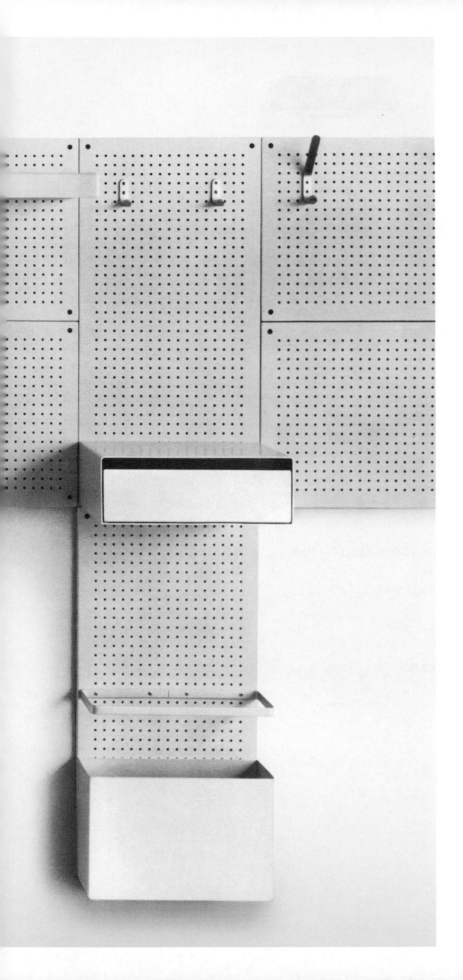

610，1961 年
牆板系統
Dieter Rams
Vitsoe+Zapf、Vitsœ、sdr+

80 × 40 × 2 cm（31½ × 15¾ × ¾ in）
約 5 kg（11 lb）

層壓鋼板、塑膠、鋁
DM 38–96

這個特別的牆板和儲存系統由一系列有孔洞的鋼板組成。80×40 公分（31×15½ 英寸）大小的面板可以水平或垂直地安裝在牆面上，並且根據需要進行替換與組合。不同元素可以使用螺絲固定在面板上，例如衣帽鉤、儲存手套用的元件、傘架和架子。

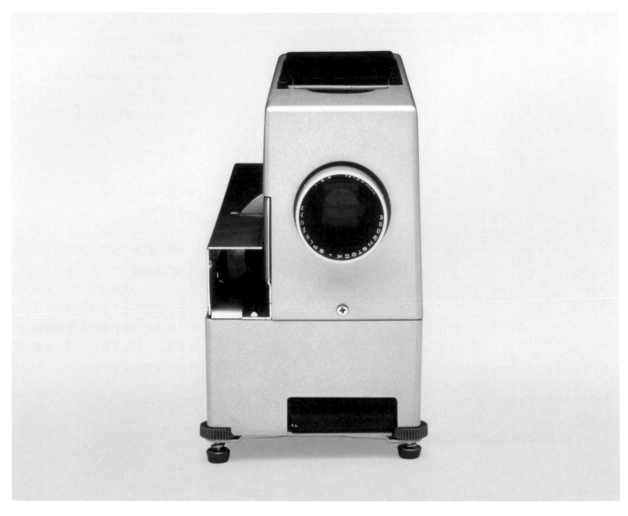

D 40，1961 年
自動幻燈片投影機
Dieter Rams
Braun

17.5 × 25.5 × 11 cm（7 × 10 ×
4¼ in）
3.95 kg（8¾ lb）

鋼板、鋁
DM 298

1958 年限量發行 D 50 自動幻燈片投
影機後（p. 47），拉姆斯更進一步改進
設計，以便建立一套多年後能夠繼續開
發的產品設計原型。D 40 是在 Braun
設計師羅伯特・奧伯海姆指導協助下設
計的，直到奧伯海姆 1970 年代接管了
該產品系列的開發。其凸起的矩形箱體
外殼與 D 50 的設計如出一轍，但鉸鏈
式托盤導軌位於產品右側，和燈及反射
器的位置平行。這是第一台 Braun 投
影機採用 Leitz 設計的幻燈片托盤，其
托盤的設計已經成爲行業標準。

同系列其他型號：D 45（1965 年）；
D 47（1966 年）；D 46、D 46 J

（1967 年）

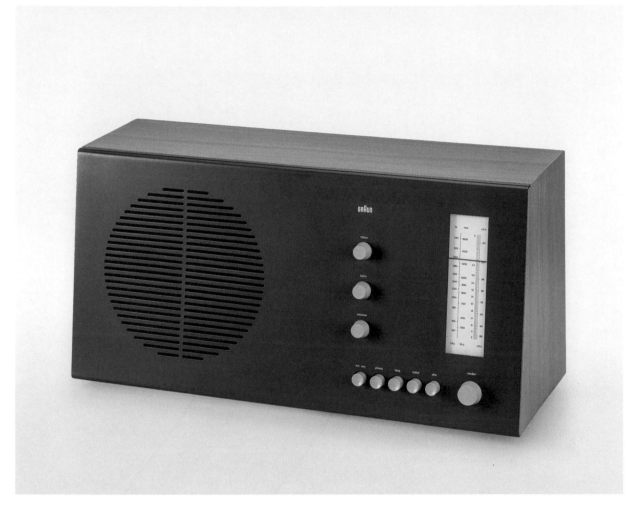

RT 20，1961 年　　　　25.6 × 50 × 18 cm（10 × 19¾ ×　　　塗漆鋼板、山毛櫸木或梨木貼面
桌上型收音機　　　　　7 in）　　　　　　　　　　　　　　DM 278
Dieter Rams　　　　　7 kg（15½ lb）
Braun

這款桌上型收音機是 SK 系列的一種延
續。左邊是收音機喇叭的開槽穿孔，兩
個半圓共同形成一個整體。細長的矩形
木箱外殼位於頂部略微變細，因此產品
的表面向上傾斜，並且朝向聽衆，能讓
產品的音量顯得較爲優雅與生動。這種
類型的產品機身構造能夠產生比 SK 系
列更好的音質。塗漆的金屬面板則是採
用白色或石墨色調爲主。RT 20 展示
了 Braun 產品如何演變以找到可供識
別的視覺語言；它同時參考了過去的設
計風格，而錐形設計則預告了 1970 年
代後期音響設備的形式。RT 20 約生
產了 6,600 台。

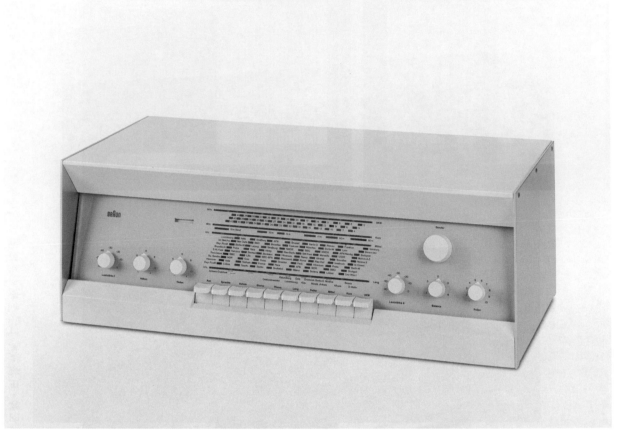

RCS 9，1961 年　　　　　20.9 × 56.6 × 28 cm（8¼ ×　　　漆木、鋁、玻璃、塑膠
立體聲接收器　　　　　　22¼ × 11 in）　　　　　　　　DM 525
Dieter Rams　　　　　　 12 kg（26½ lb）
Braun

這種組合接收器和放大器的外殼主要是
由金屬製成，SK 產品系列上使用的木
質側板，現在已經更換爲鋁板。RCS 9
的設計沒有唱片播放器，並且標誌了不
再使用木材做爲家具材料的訊號。然
而，拉姆斯保留了早期的設計特色：收
音機標準的底盤銳角。這款立體聲接收
器量產了 2,600 台。

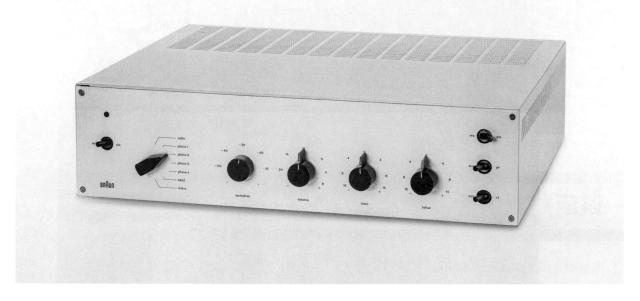

CSV 13，1961 年
放大器
Dieter Rams
Braun

11 × 40 × 32 cm（4¼ × 5¾ ×
13 in）
11 kg（24¼ lb）

鋼板、鋁、塑膠
DM 775

眞空管放大器的控制元件按照其使用的
重要性，依序排列在同一個平面上；使
用左側的尖形旋轉開關啓動不同的輸入
源，並以相應的撥盤介面調整音質。放
大器的正面由一塊陽極氧化鋁板組成，
且使用了四個可見螺絲固定在產品的底
盤上。產品主體以鋼板製成，塗有淺灰
色或石墨漆。產品上面的字母是小寫，
這是向 1920 年代德國現代主義設計致
意之舉，特別是通過頂部的通風槽可以
看到眞空管展現的白熾光線。CSV 13
小批量生產了 1,800 台，緊接在 1962
年推出功能強大的 CSV 60，是更適合
複雜高階版本的 hi-fi 產品。在後來的
開發中，1967 年 CSV 60-1 設計了第

4 個觸動開關，可以將磁帶錄音機設置
於「先寫後讀」的模式。

同系列其他型號：CSV 130、
CSV 60（1962 年）；CSV 60-1
（1967 年）

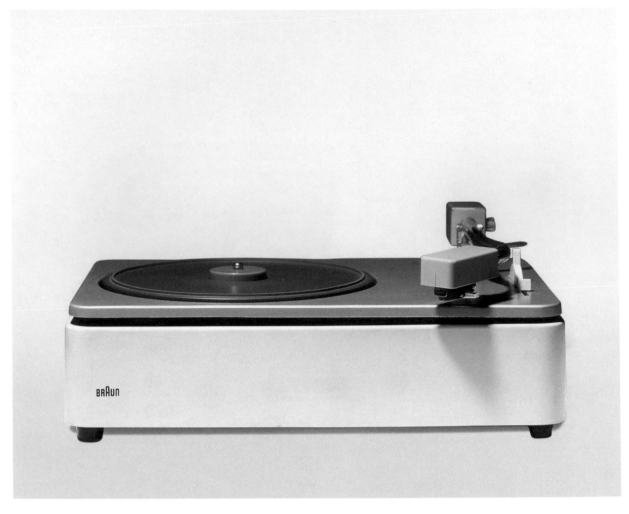

PCS 4，1961 年
唱片播放器
Dieter Rams
Braun

13 × 30.8 × 21 cm（5 × 12 ×
8¼ in）
2.5 kg（5½ lb）

金屬、塑膠、橡膠
DM 99

此型號延續了 PC 3 唱片播放器（p. 30）
的血統，此型號以能夠支持更大尺寸唱
片播放器的盤片，展示了當時更加專業
的音響設備。唱臂上的設計改造是爲了
配備其安裝機構後面的平衡重量，從而
可以調整唱針與其追蹤力道。

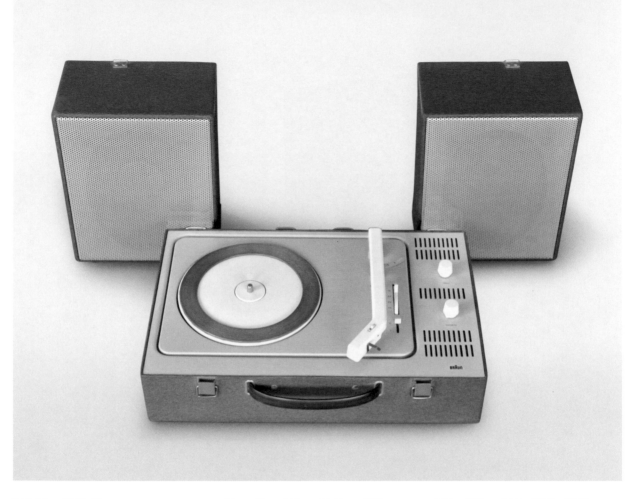

PCV 4，1961 年
攜帶式集成放大立體聲唱片播放器
Dieter Rams
Braun

21 × 40 × 27 cm（8¼ × 15¾ ×
10½ in）
3 kg（6½ lb）

木材、織物、金屬、塑膠、橡膠
DM 368

這款帶有兩個獨立式喇叭的小巧型立體
聲唱片播放器可以裝在一個攜帶箱中，
使其成為 1956 年 Phonokoffer PC 3
（p. 31）在技術和設計方面更加先進的
迭代產品。與其前身設計類似，PCV
4 的目標市場是教育部門以及社交聚會
場合和派對活動。

L 40，1961 年
喇叭
Dieter Rams
Braun

56.6 × 24.3 × 28 cm（22¼ ×
9½ × 11 in）
10 kg（22 lb）

層壓木材，鋁材
DM 185

L 40 代表著一種新的喇叭設計型態出現。生產了 4,000 台，包含了一個細長的矩形盒子，帶有白色、石墨或胡桃木貼面裝飾，與壓製鋁網喇叭格柵齊平。不論是垂直的靠牆放置還是水平的放置在架子上，從設計語言的一致性和極簡主義來說，L 40 都是一個典型代表。Braun 隨後針對大型喇叭的設計進行了微小的調整。1969 年 L 710 產品設計具有略微圓潤的邊緣，而拉姆斯和彼得·哈特溫（Peter Hartwein）在 1982 年所設計的 atelier 喇叭（p. 283）的邊緣則是以 45 度倒平角爲主；但每個設計都可以追溯到以 L 40 爲主的基本設計形式。在設計出具有獨特面板朝上的控制面板和透明壓克力蓋的 SK 4 之後，拉姆斯又第二次成功地定義了音響產業的通用設計型態。

同系列其他型號：L 20（1962 年）；
L 40-1（1964 年）

L 50，1961 年
展台式低音反射式喇叭
Dieter Rams
Braun

61 × 65 × 28 cm（24 × 25½ ×
11 in）
14 kg（31 lb）

層壓木材、鋁材、鍍鎳鋼管
DM 295

要獲得良好的音質，需要一個強大的喇叭；這個大型設備通過不同類型的驅動器讓其能同時提供低音和高音，並且能充當伴奏音響系統的平台。

同系列其他型號：L 60、L 61
（1961 年）；L 60-4（1964 年）

T 52，1961 年
攜帶式收音機
Dieter Rams
Braun

17 × 23 × 5.9 cm（6¾ × 9 ×
2¼ in）
1.35 kg（3 lb）

塑膠、金屬
DM 218

T 52 是 Braun 在 1957 年推出、大而
方正 transistor 1 收音機的改良版本（p.
36）。在此設計版本中，矩形的外殼更
加輕薄、小巧，這得力於電晶體的獨家
使用，並且將調音標尺移至產品頂部以
便與控制元件對齊。T 52 配備的旋轉
手柄，可以傾斜放置或安裝在汽車儀表
板下方。圓形旋鈕被加長，使用者可以
在不看的情況下進行操作。該產品模型
的成功帶動了許多迭代產品。

同系列其他型號：T 54（1961 年）；
T 520、T521、T 530、T 540
（1962 年）；T 510、T 580
（1963 年）

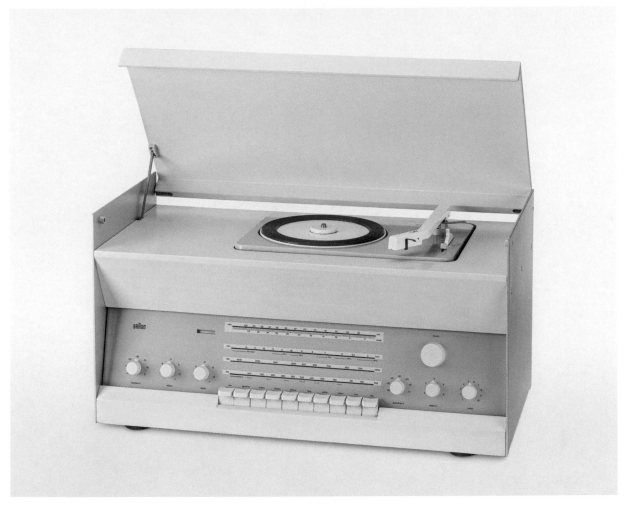

atelier 3，1962 年
收音機與唱片播放器組合
Dieter Rams
Braun

30.1 × 56.6 × 28 cm（12 × 22¼ ×
11 in）
15 kg（33 lb）

漆木、鋁材、玻璃、塑膠、橡膠
DM 685

atelier 1 和 atelier 2 設備的迭代產品
採用與 RCS 9 立體聲接收器相同的設
計（p. 74），儘管重新設計了調整的刻
度以便刪除電台名稱。此外，1961 年
PCS 4 的唱片播放器（p. 76）也是 SK
6 系統的一部分（p. 58），融入在漆木
材質的蓋子下。

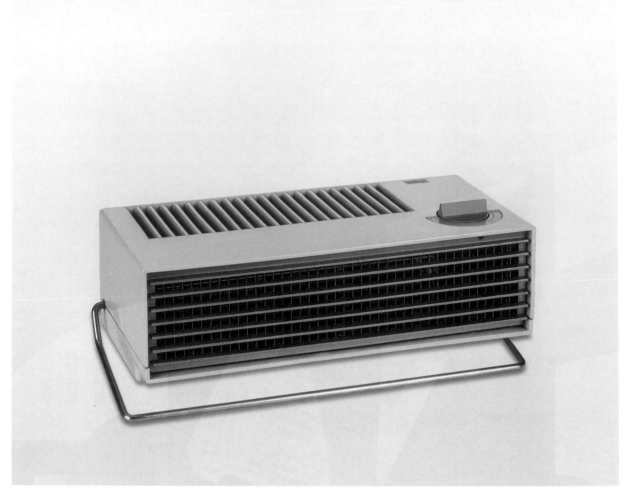

H 3，1962 年
具備紅外線遙控器的暖風機
Dieter Rams
Braun Española

11 × 29 × 13.5 cm（4¼ × 11½ ×
5¼ in）
2.5 kg（5½ lb）

鋼板、鋼、鋁、塑膠
DM 89

H 3 暖風機由 Braun Española 主導開
發，主要因應西班牙市場而生產。雖然
是 1959 年 H 1（p. 48）設計上的延續，
但它更輕薄，開關設計位於產品頂部的
明顯位置。出風口的葉片橫跨了產品前
方，並且與頂部垂直的進氣槽相映成一
幅有趣的畫面。這些圖形的線性開口與
圓形開關的設計形成一種對比，並且帶
來更有趣的視覺美感。可以使用紅外線
遙控器打開和關閉其設備。暖風機的長
方形比例類似於同時期 Braun 所推出
的 hi-fi 模組設計。

同系列其他型號：H 31（1962 年）

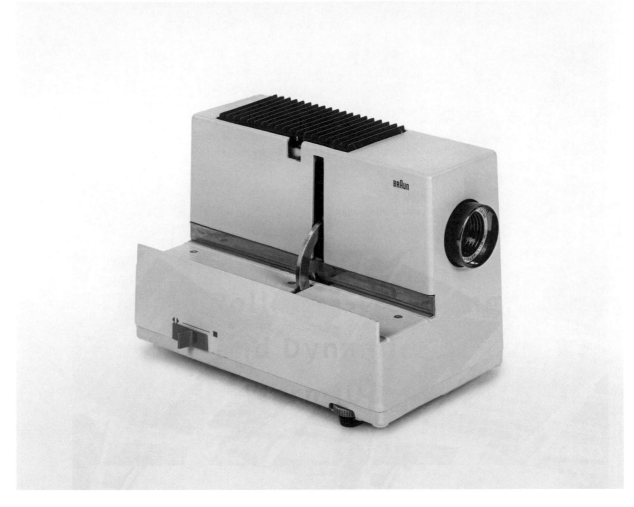

D 20，1962 年
幻燈片投影機
Dieter Rams、Robert Oberheim
Braun

18 × 24.5 × 16.3 cm（7 × 9½ × 6½ in）
4.9 kg（10¾ lb）

鋼板、鋁、塑膠
DM 258

做為 D 40 幻燈片投影機（p. 72）更實惠的迭代產品，D 20 沒有可伸縮的滑動托盤導軌，因此在結構上的設計更寬敞，而技術層面卻是更為簡單。產品是因應 Braun 銷售和營銷部門的要求而生產，以求保持市場上一定的競爭力。但即便預算緊縮，在設計方面的投資仍不遺餘力。Braun 的設計向來會顧及市場銷售、技術人員和內部設計這三個部門的整體考量。

同系列其他型號：D 21（1964 年）

D 10，1962 年
幻燈片投影機
Dieter Rams、Robert Oberheim
Braun

15 × 24 × 8.5 cm（6 × 9½ × 3¼ in）
3 kg（6½ lb）

鋼板、塑膠
DM 98

這種單張幻燈片投影機更多用於學術上和科學研究的目的，而不是提供私人使用。在非常窄的長方體前方頂部產生傾斜，可以指示設備的方向。

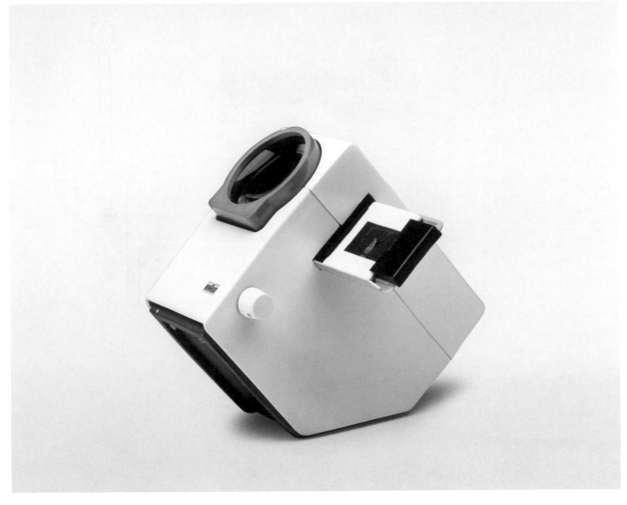

D 5 Combiscope，1962 年
幻燈片投影機／檢視器
Dieter Rams
Braun

14.2 × 16.5 × 8 cm（5½ × 6½ × 3 in）
1.8 kg（4 lb）

塑膠、玻璃
DM 58.50

這個袖珍的設備既可以運用做爲幻燈片投影機，也可以當檢視器。此設計還代表了一種全新的設計方法，無論是在概念還是在產品語義上。灰綠色處可調整透鏡從其淺灰色的外殼向外伸出，進而表明不同的實際應用。從水平投影到 45 度位置上的轉變，其實只需將投影機傾斜到其產品的後側即可達成。

同系列其他型號：D 6（1963 年）

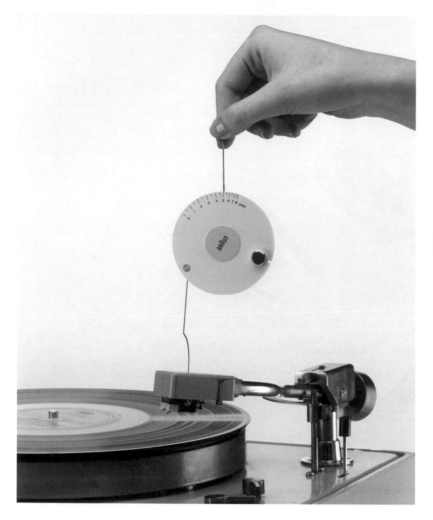

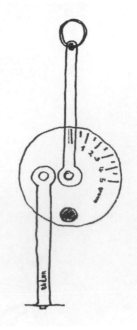

追蹤力計，1962 年　　　　　直徑 7 cm（2¾ in）　　　塑膠、鋼
Dieter Rams　　　　　　　　0.02 kg（¾ oz）　　　　　DM 4.50
Braun

hi-fi 唱片播放器的唱針與其追蹤力可
以使用唱臂的內置刻度進行調整。但是
如果你想檢查唱臂上的顯示是否正確，
並且以克爲單位測量準確的重量，你將
會需要使用傳奇的 Braun 追蹤力計。
這種精密而簡潔的機械裝置是由一個帶
有配重的白色圓盤和 0 至 8 克（¼ 盎
司）的紅色刻度所組成的產品；明亮的
黃底映襯著 Braun 標誌相當搶眼。雖
然介面很小，但這個儀表真實反映了拉
姆斯的整體設計方法：盡可能簡潔，使
用盡可能最少的設計，但是盡可能精確
描述。

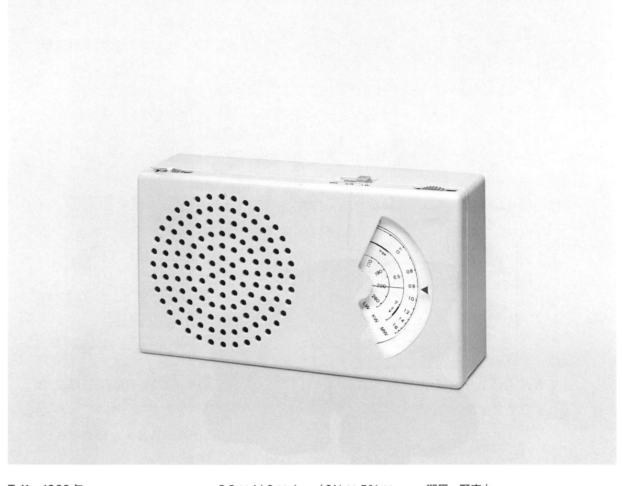

T 41，1962 年
口袋型袖珍收音機
Dieter Rams
Braun

8.2 × 14.8 × 4 cm（3¼ × 5¾ × 2 in）
0.45 kg（1 lb）

塑膠、壓克力
DM 135

第三款口袋型袖珍收音機配備了與前身 T 4（p. 50）相同的同心圓形喇叭格柵，但調整介面被放大爲部分圓形以便顯示三個無線電波段的頻率和一個超薄指針，帶給人一種高度精確技術設備的產品設計印象。除了米白色的機身外，極簡配色還包括藍色開關和紅色調諧輪。爲了向這個當今成爲標誌性的產品系列致敬，北愛爾蘭搖滾樂隊爲這款口袋型袖珍收音機（由音樂家彼得・麥考利〔Peter J McCauley〕主導的一個計畫）於 2011 年發行了單曲〈迪特・拉姆斯得到了口袋型袖珍收音機〉（*Dieter Rams Has Got the Pocket Radios*）。

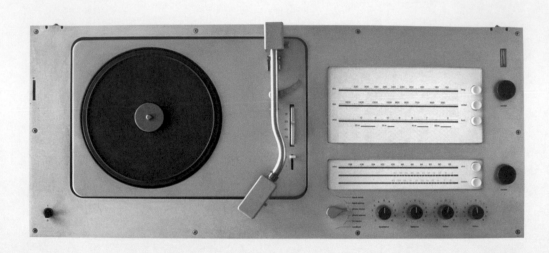

audio 1，1962 年
收音機與唱片播放器組合
Dieter Rams
Braun

16 × 64.7 × 28 cm（6¼ × 25½ ×
11 in）
16.5 kg（36½ lb）

鋼板、鋁材、塑膠、壓克力
DM 1,090

藉由這款收音機、放大器和唱片播放器所組成的袖珍型集成設備，拉姆斯將尖端技術與設計帶入了1960 年代的家庭中。然而，audio 1 音響系統一點也不高科技。擁抱當時的美學，元件的設計能夠充分反映它們所代表的功能。按鈕控件被製成凹面，以防止使用者在手指按下時造成滑動。所有水平面的設置均是由圓形的旋鈕所控制：大的調整屬於波段，小的調整屬於音量、音調和音的平衡。產品的旋轉開關具有有機的淚滴形狀，是位於突出的中央位置。在這類元素中，我們還觀察到了與設計的整體矩形形式上的對比，類似於許多在Braun 設備上主開關使用的紅色、黃色或綠色點與其單色外觀形成一種對比方式。

立體聲的整體布局簡潔明瞭，比起其他品牌的德國收音機，更像是當時瑞士風格的 Typography。雖然鋁製外殼、塑膠按鈕和透明壓克力蓋的組合——以及故意可見的螺絲——通常被認為是簡單的產品，但是拉姆斯卻能成功地使用它們創造出一個非常有價值，同時也具有現代感的產品。與漢斯・古格洛特和赫爾伯特・林丁格在 1957 年為 Braun 所設計的未來主義宇宙飛船studio 1 不同的是，拉姆斯的 audio 1 可以被視為新時代的設計表達和對極簡材料最佳利用的成功嘗試。與烏爾姆設計學院的前身設計相比，每個元件部分都顯得輕盈明亮。鋁板經過上漆後，使其具有髮絲般的啞光效果；塑膠零件是精密製造的；帶有圓形配重的唱臂給人一種頂級性能的印象；反光壓克力的蓋板增添了獨特的輕盈感。

同系列其他型號：audio 1 M
（1962 年）

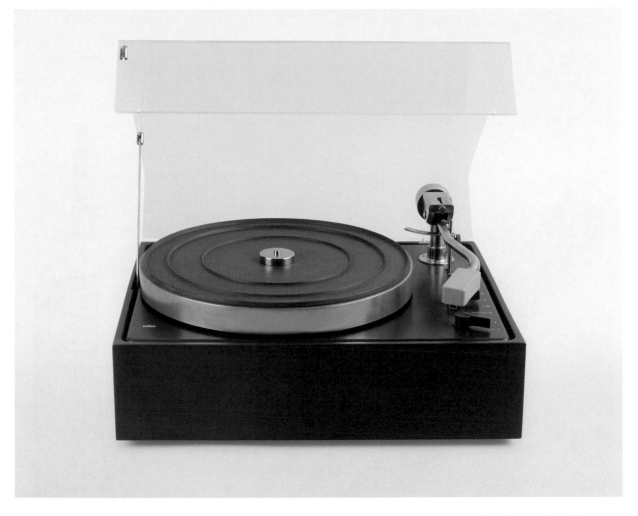

PCS 51，1962 年；PCS 5，
1962 年↗
唱片播放器
Dieter Rams
Braun

20 × 40 × 32 cm（8 × 15¾ ×
12½ in）
10 kg（22 lb）

鋼板、木材、鋁材、塑膠、橡膠、
壓克力
DM 546（PC 5）

這款精密的唱片播放器是第一款專門滿
足 hi-fi 標準所開發的 Braun 產品，當
時其他音響組件只能是簡單升級。通過
這款設計，拉姆斯創造並且定義所有後
續 Braun hi-fi 設備的基本型態：一個
光滑的盒子，頂部有控制元件，一個大
盤子和一個透明的壓克力防塵罩。這些
早期設備的壓克力外殼只能在兩個維度
方向上彎曲，因此最初兩側的設計都是
敞開的。後來，防塵罩的設計採用射
出成型量產，可以四面封閉。PCS 52
配備了由英國 SME 公司所製造量產的
高性能 3009 唱臂，其中包含了防滑
導軌和額外的平衡配重的設計考量。

同系列其他型號：PCS 52、
PCS 5 A、PC 5（1962 年）；
PCS 5-37（1963 年）；PCS 52-E
（1965 年）

折疊椅原型，1962 年
Dieter Rams
Vitsoe+Zapf

尺寸、重量未知

壓鑄鋁、塑膠
未上市

1962 年，拉姆斯爲 Vitsoe+Zapf 開發
了一款具有雙腿與滑座的椅子，此設計
具有折疊座椅的特色，並且可以與其他
座椅連接成一排座椅。這些椅子的設計
可以堆疊，以便於存放，而家具公司規
畫生產的壁掛式附件也是如此。此結構
設計類似於拉姆斯 1967 年爲 Braun 開
發的一款懸臂支架系統（p. 145）。然
而，Vitsoe+Zapf 終究無法解決折疊
椅子所造成的損壞問題，因此該設計未
上市。

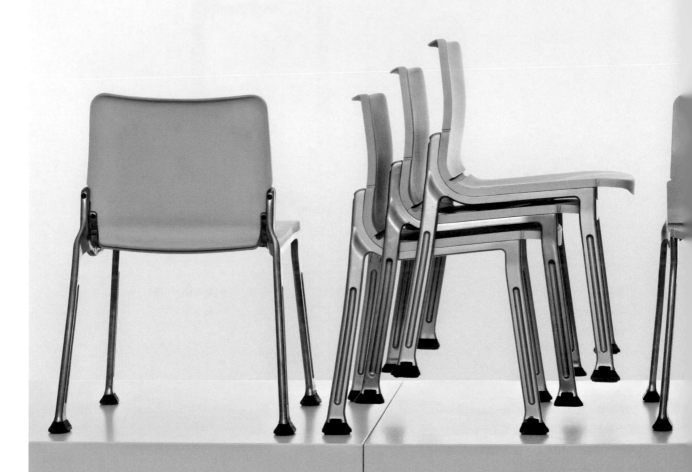

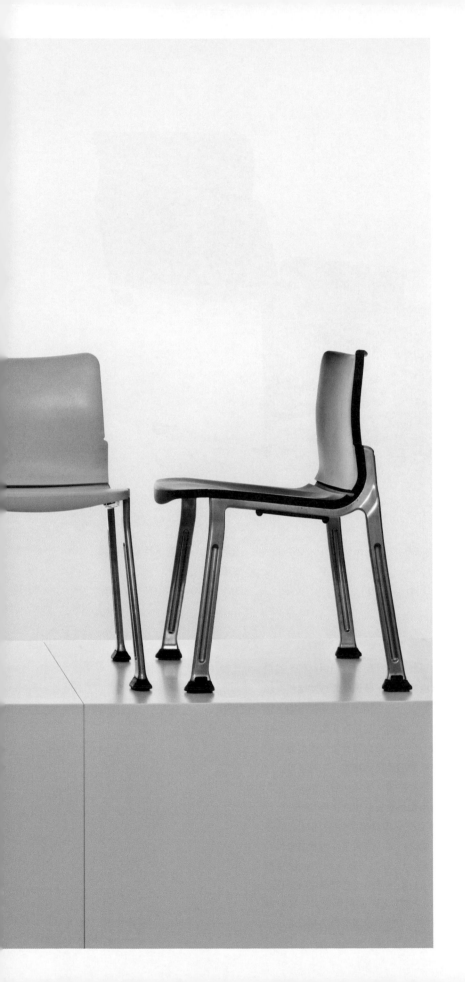

622，1962 年
椅子方案，低靠背型號
Dieter Rams
Vitsoe+Zapf、Vitsœ

78 × 55 × 55 cm（30¾ × 21¾ × 21¾ in）
12 kg（26½ lb）

玻璃纖維、泡沫、皮革或織物、壓鑄鋁
DM 286–698（1980 年）

一把座殼經過精心設計的椅子，既能提供符合人體工學的需求，也是令人信服的設計成果。在這方面，拉姆斯設計的 622 椅子是成功的，特別適合放置於桌子旁邊。由於成本因素，使用相對較重的框架；若要使用較輕的金屬合金，成本會高一倍。

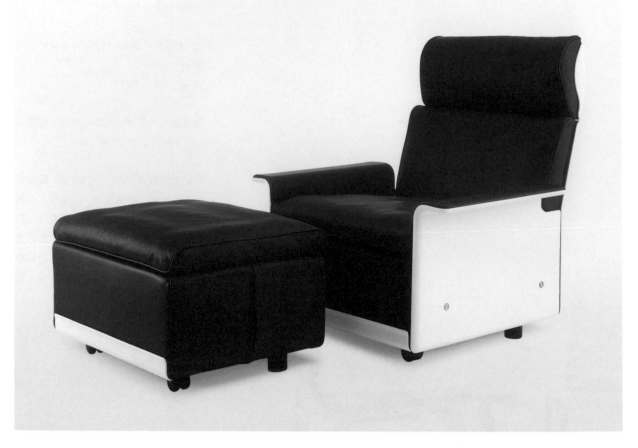

620（RZ 62），1962 年
椅子方案，帶腳凳的高靠背型號
Dieter Rams
Vitsoe+Zapf、sdr+、Vitsœ

92 × 66 × 79 cm（36¼ × 26 × 31 in）
約 50 kg（110 lb）

山毛櫸木、金屬、片狀模塑膠、皮革或織物
DM 1,960–2,080（1973 年）

除了 606 通用貨架系統（pp. 65–9）之外，拉姆斯在 1961 年開始為 Vitsoe+Zapf 設計座椅系統。從格里特・里特維爾德（Gerrit Rietveld）和馬特・斯塔姆在 20 世紀初創造了家具的一種矩形幾何型態，以及在 1940 至 1960 年代美國設計大師查爾斯・伊姆斯和蕾・伊姆斯（Charles and Ray Eames）使用了更為有機的型態中汲取設計靈感，拉姆斯將他的 620 椅子方案設計成一系列柔軟的立方體。

這款極舒適的扶手椅其基本設計結構包括一個木製框架和螺旋彈簧芯，能夠鑲嵌在玻璃纖維增強塑膠外殼中。家具座墊和靠墊的設計是填充羽絨材料，並且採用織物或皮革裝飾。前球腳輪和後腳的設計使得扶手椅家具容易在市場上重新定位；或者，它可以安裝在一個旋轉裝置上——一個由陽極氧化鋁製成、帶有底板的滾珠軸承轉盤——並且可以在各個方向旋轉。通過拆卸扶手的方式，使用連接板支架將它們連接在一起，可以將單個扶手椅轉換成任何寬度的沙發，進而形成一個完全模組化的家具設計系統。620 是一款兼顧功能性幾何房間設計以及使用者身體需求所設計的家具。1973 年，一場法律糾紛導致德國聯邦法院授予椅子系統版權保護，並且將其設計視為一件藝術品。

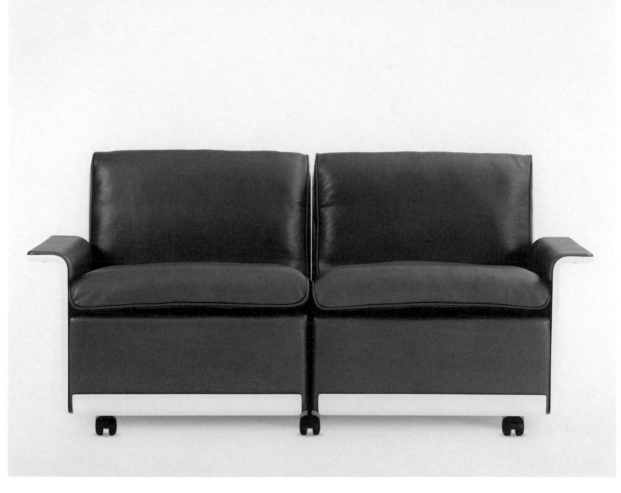

620（RZ 62），1962 年
椅子方案，低靠背型號
Dieter Rams
Vitsoe+Zapf、sdr+、Vitsœ

77 × 66 × 79 cm（30¼ × 26 ×
31 in）
約 45 kg（99¼ lb）

山毛櫸木、金屬、片狀模塑、
皮革或織物
DM 1,770–1,870（1973 年）

除了 620 高靠背扶手椅版本外，拉姆
斯還設計了一個低靠背版本，兩者可以
在使用時互換元件。爲此，必須鬆開椅
子兩側可見的兩個特殊扁平型螺釘。這
些「豬鼻」螺釘與 1956 年 T 3 口袋型
袖珍收音機中所使用的螺釘類型相同
（pp. 42–3），這也是拉姆斯將細節設
計能力從一種產品無縫轉移到另一種
產品的範例。使用螺釘不僅有技術目
的，還增加了功能上機能美感。這兩種
椅子的設計配置目前都由 Vitsœ 重新
投入量產。

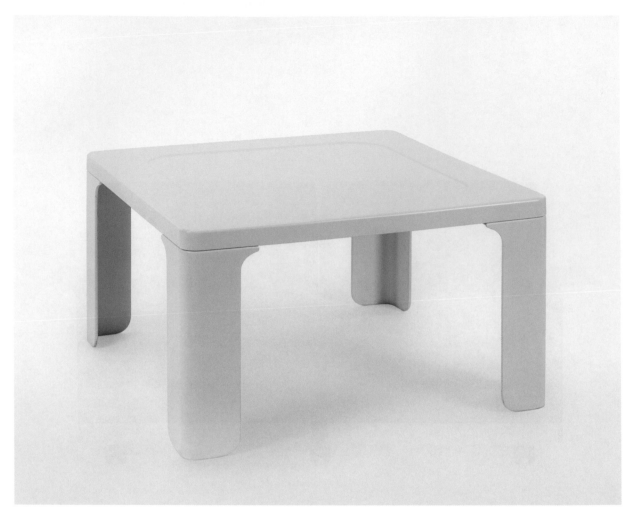

620，約 1962 年
桌子
Dieter Rams
Vitsoe+Zapf、Vitsœ

37.5 × 65.5 × 65.5 cm（14¾ ×
25¾ × 25¾ in）
8 kg（17 ½ lb）

塑膠
DM 1,145–1,190

這張平面咖啡桌的設計是爲了配合 62
0 椅子方案（pp. 94-5）而來的。家具
元件由多個塑膠部件組成，並具有與 6
21 凳子／邊桌（p. 97）相同的表面壓
痕。爲了組裝產品，將桌腳插入桌面的
插槽中。設計的寬度和深度與 620 模
組相同，因此可以插入兩把扶手椅之間
或是當做一個轉角元件。

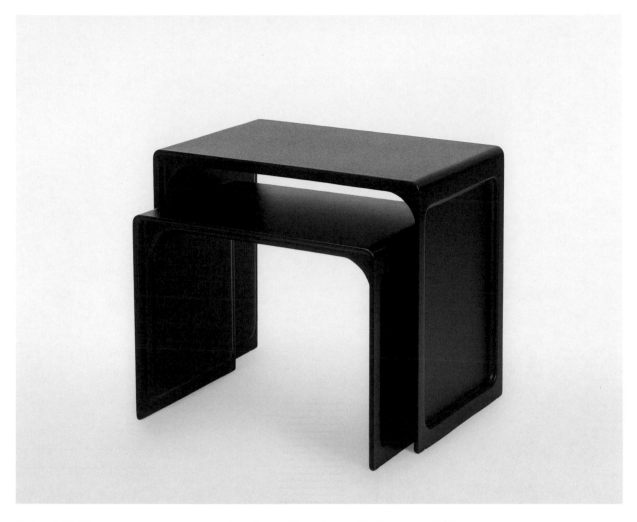

621，1962 年
邊桌／嵌套式桌組／凳子
Dieter Rams
Vitsoe+Zapf、Vitsœ

大：45 × 52.5 × 32 cm（17¾ ×
20½ × 12½ in）；小：36 × 46.5 ×
30 cm（14 × 18¼ × 11¾ in）
大：5.5 kg（12 lb）；小：4.5 kg
（10 lb）

塑膠
大：DM 190；小：DM 175

621 邊桌是拉姆斯的 620 椅子方案（p
p. 94-5）的補充。U 形件具備有平坦
的上層表面和側面凹痕，反映了在 19
60 年 601、602 桌子和腳凳的使用上
（p. 64）。產品添加了內部結構性支撐，
使得三個側面更加輕薄，並導致更寬的
產品內半徑。該桌子採用射出成型製
造，結構輕巧穩定；可調式螺絲腳能讓
它在不平坦的地板上更穩定。該桌子最
初由 Vitsoe+Zapf 在 1962 年至 1995
年間製造，然後在 2014 年由 Vitsœ 再
次改造；使得該產品也可以做爲嵌套成
對的使用。有了這張兩用性的桌子兼凳
子，拉姆斯延續了馬塞爾·布魯爾設計
的鋼管材嵌套桌（1925-1926）和烏爾

姆設計學院的馬克斯·比爾（Max Bill）
及保羅·希爾丁格（Paul Hildinger）設
計的烏爾姆凳子（1954-1955），但是
在塑膠方面創造了獨特並且令人信服的
設計解決方案。還可以將較大的桌子側
翻後，運用做爲沙發或床的托盤桌。

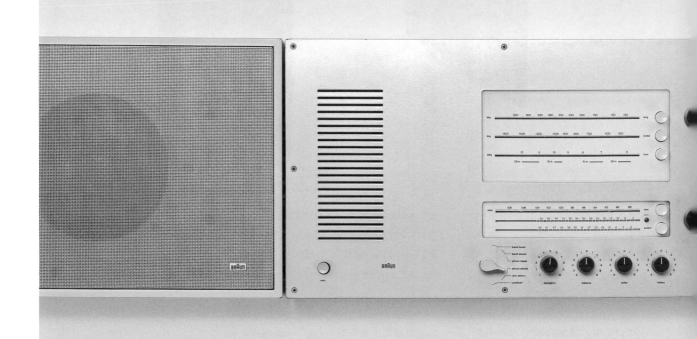

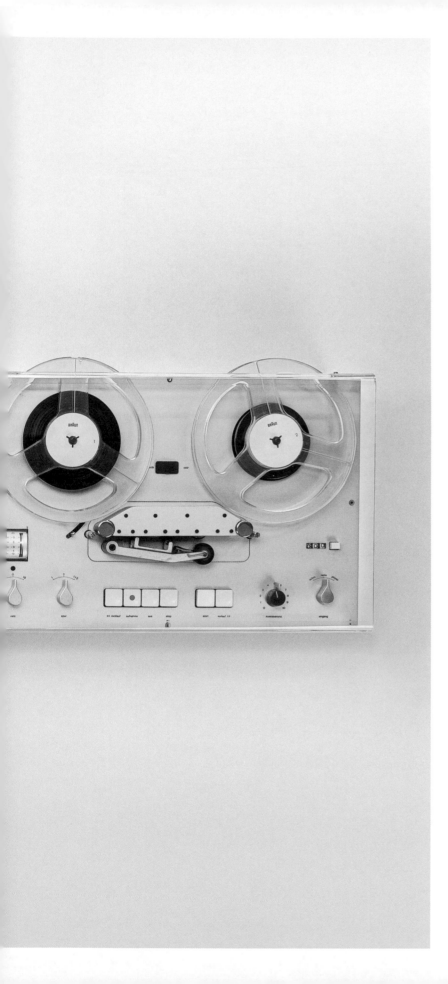

壁掛式音響系統，1962 年
Dieter Rams
Braun

28 × 136.2 × 10.5 cm（11 ×
53½ × 4 in）
各種重量

鋼板、鋁、塑膠
請參閱個別型號以了解其規格

在 20 世紀 60 年代中期的德國，將音響系統視爲像藝術品一樣安裝在牆上其實並不常見，但這種設計手法後來被像是 Bang & Olufsen 等公司所採用。組成此系統的 Braun hi-fi 音響分離器——L 45 喇叭（p. 100）、TS 40 放大器／調諧器（p. 101）和 TG 60 錄音機（pp. 132–3）——是可以單獨放置在一張桌子或架子上，但是唯有當它們一起同時展示在牆上時，才會顯著展現出它們特殊的吸引力。這種音響設計的模組化方法是於 1959 年赫爾伯特・林丁格和漢斯・古格洛特在烏爾姆設計學院爲 Braun 設計的一項研究項目所發起的，項目的題目是「在生活周邊聲學和視覺訊息存儲和傳輸設備的模組化設計」。然而，該研究只關注整個系統設計的想法，而不是單個元件上的具體設計。拉姆斯於 1960 年開始開發這樣一個設計系統，能夠依次設計每個元件。

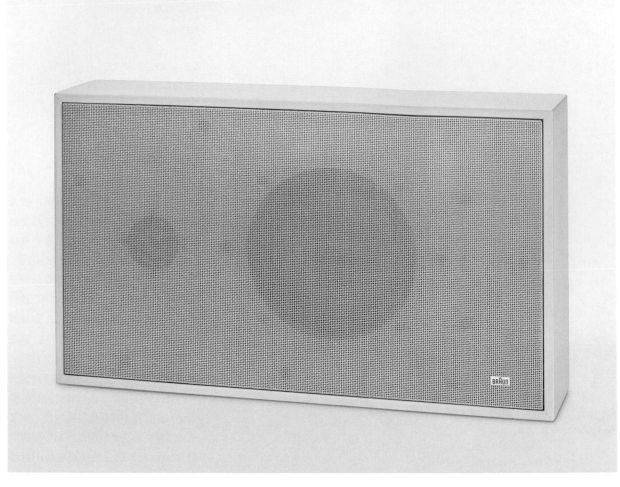

L 45，1962 年；L 450，1965 年↗
喇叭
Dieter Rams
Braun

28 × 47.2 × 10.5 cm（11 × 18½ ×
4 in）
6 kg（13¼ lb）

層壓木材、陽極氧化鋁
DM 267

這些喇叭經過調整以配合 TS 45 放大
器／調諧器（p. 101）的扁平式設計，能
讓它們其中一對與集成設備共同安裝在
牆上做為一幅三聯畫。L 450 的生產
數目達到令人印象深刻的 22,000 台。

同系列其他型號：L 25、L 46
（1963 年）；L 450-1（1967 年）；
L 450-2（1968 年）；L 470
（1969 年）；L 310（1970 年）

TS 40，1962 年；TS 45，
1964 年↗
放大器／調諧器
Dieter Rams
Braun

28 × 47 × 10.5 cm（11 × 18½ ×
4 in）
11 kg（24¼ lb）

鋼板、鋁、塑膠
DM 1,145

在技術性能和設計方面，TS 40 和 TS
45 組合而成的放大器／調諧器設計，
代表了與 audio 1 音響系統上的區隔
（p. 88）。在產品左側的通風槽設計能
夠平衡設備上的視覺比例，並使其與之
前的形式截然不同，而淺綠色電源按鈕
則出現在 Braun 後來的所有音響設備
上。其產品的控制單元以 4,200 個單
元的方式量產，可以放置在架子或其他
表面上，TS 45 可以做爲拉姆斯壁掛
式音響系統的一部分，並且能夠安裝在
牆上（pp. 98–9）。

sixtant SM 31，1962 年
電動刮鬍刀
Gerd A Müller、Hans Gugelot
Braun

10 × 7.3 × 3.4 cm（4 × 3 × 1¼ in）
0.31 kg（¾ lb）

塑膠、金屬
DM 94

格爾德・穆勒在 1960 年離開 Braun 之後，公司的內部工程師開發了一種極薄的刮鬍刀刀網，上面布滿微型六角形開口──他們需要一種對應的刮鬍刀設計來與之搭配。從穆勒設計的 SM 3（p. 59）開始，漢斯・古格洛特已經將傳統產品的白色外殼換成了拉絲設計的黑色版本，並且爲刮鬍刀頭選擇了啞光鍍鉻飾面。這與 1950 年代和 60 年代初期浴室設計相關的臨床白色色調相反，轉向了一種不僅產品實用並且具備強烈審美吸引力的設計產品。SM 31 的生產數量約 800 萬。

FS 1000，1962 年
攜帶式電視機原型
Dieter Rams
Braun

37.5 × 30 × 25.5 cm（14¾ ×
11¾ × 10 in）
6 kg（13¼ lb）

鋁、塑膠、玻璃
未上市

在拉姆斯開發 T 1000 全波段接收器（p. 106）（該接收器於 1963 年上市）的同時，他還在研究攜帶式電視機。與他的第一個接收器原型（pp. 104–5）設計手法相同，拉姆斯選擇了一個垂直的矩形框做爲基本形狀。喇叭位於顯示器元件的上方，控制元件位於產品下方。四個旋轉開關和兩個滑動開關的設計使得操作變得簡單。當時，西德只有兩個電視頻道可以選擇：ARD 頻道和 ZDF 頻道；直到 1964 年才又增加了一個電視頻道。

電視的映像管（CRT）在產品前面顯得略微凸出，自然形成一個圓形屏幕，而

這一特點則成爲 Braun 落地式電視機的設計標準。螢幕的設計不再像許多市場上競爭產品所使用被安全玻璃遮蓋的設計，而是完整地全面性的顯示出來，包括螢幕周圍的黑色邊框。這種設計美學與一種攝影的展示方式（接觸印樣〔Contact print〕）非常相似，如同在這種設計風格中，整個底片都是可見的，有時包括鏈輪定位孔，這也代表底片沒有被人爲修改過。以類似的處理手法，電視螢幕周圍的框架想要傳達出的訊息是，這不是一個眞實的世界窗口，而是通過技術傳輸的資訊平台。

爲了向 T 1000 收音機致敬，電視的喇

叭格柵由精細穿孔的薄板製成，並且在設備上附有鋁蓋，以便在運輸過程中能夠保護它。蓋子還包含一個用於存放操作說明的產品隔間。運氣欠佳的地方在於事實證明 FS 1000 在可使用的技術方面太超前市場。較深的映像管裝置導致攜帶式設備的產品背面出現一個隆起，使得公司無法繼續進行該設計項目。加上 Braun 管理階層發現在攜帶式電視機市場的開發速度緩慢，進而造成競爭對手得以迅速抓住市場機會。

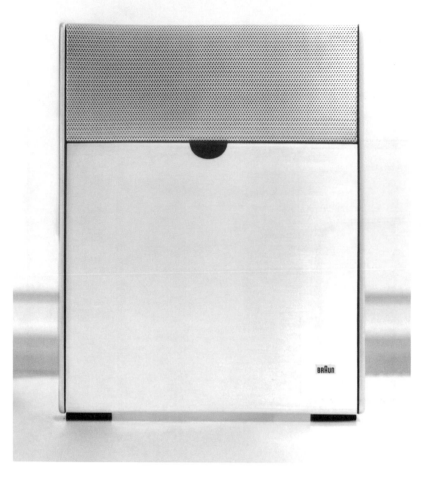

T 1000，1962 年
全波段接收器原型
Dieter Rams
Braun

尺寸、重量未知

材質未知
未上市

1960 年代初期，歐文・博朗提出了一個「大設計」（Grand Design）的概念，他用這個詞彙來描述電子設備中高階的設計和技術；T 1000 是這個概念的直接成果。全波段無線電接收器在美國早已經存在一段時間，例如在 1957 年 Zenith 的越洋收音機，但這些設計主要用於軍隊在執行國際任務期間接收來自國內的廣播。短波無線電接收器當時也很受無線電愛好者的歡迎，是做為接收世界各地新聞的一種方式。

Braun 在全波段接收器的投注不遺餘力；拉姆斯在技術和設計的開發上都得到了公司管理階層的信任，並且可以在

材料的選擇與使用方面自由發揮。在設計 T 1000 同時，他還創造了一款攜帶式電視機 FS 1000（p. 103）。在這兩種設備上，喇叭都需要放在產品頂部，以便讓設備能夠直立。T 1000 和 FS 1000 原型的設計草圖和照片已經被保存在拉姆斯檔案館，其中一台電視機原型是美因河畔法蘭克福應用藝術博物館藏品的一部分。最終，收音機的原始設計原型並沒有被保存下來。

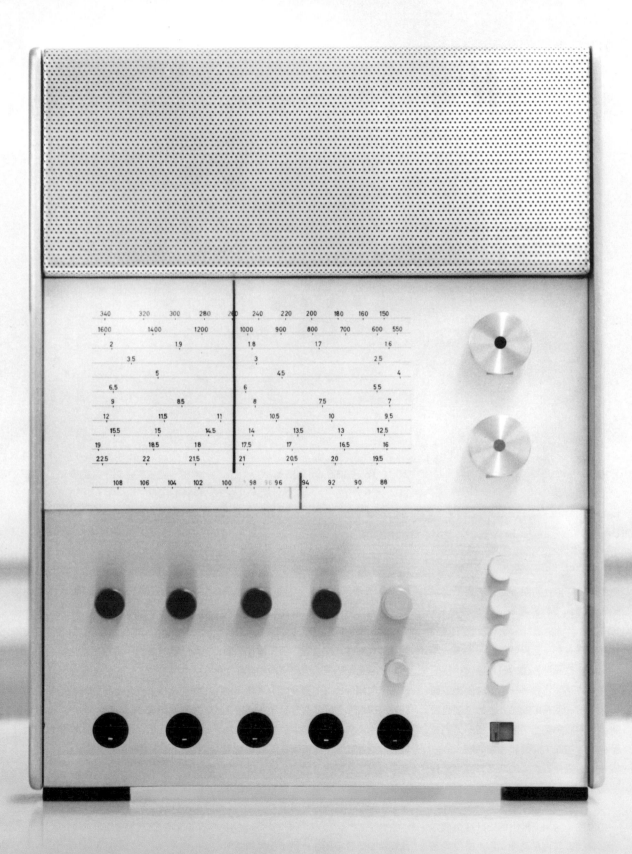

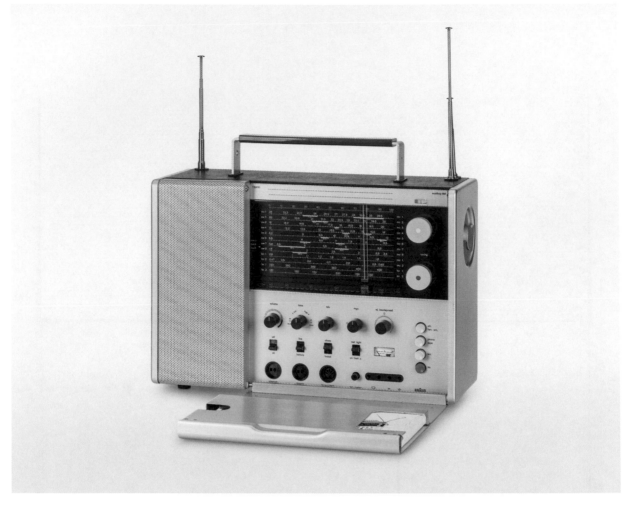

T 1000，1963 年
全波段接收器
Dieter Rams
Braun

25 × 36 × 13.5 cm（25¾ ×
14¼ × 5¼ in）
7 kg（15½ lb）

木材、陽極氧化鋁、人造皮革、塑膠
DM 1,400

直到 1960 年代初期，西德才逐漸擺脫納粹政權和二戰影響所造成的孤立。T 1000 收音機的設計似乎也反應了世界主義和其變動，且與時俱進，後來成為拉姆斯自己設計方法的一種象徵。從一個簡單的鋁製木箱，一個鉸鏈面板打開後顯露出一個精緻的設計介面，並且配有醒目的黑色調節刻度，以及一系列設計的旋轉按鈕、開關和連接插座──一個複雜的場景與樸素的產品外觀形成鮮明對比。

一如既往，拉姆斯推出的設計在每個方面都會強調其產品功能：FM 操作通過統一的紅色電源按鈕、調節旋鈕和其

刻度字母表示；所有的控制面板都清晰、有邏輯地排列，並能夠適合各式大小的手；側面的旋轉波段開關給人感覺設計的扎實感；綜合操作手冊放在前面板中並且自帶隔層。大而精緻的產品比例暗示了儀器本身的精準度，其超精細的設計排版和清晰的數字呈現，稱得上是一種精心設計的典範。儘管技術和功能設計之複雜，拉姆斯還是能成功實現產品設計上的高度優雅和美感。當前面板闔上的時候，T 1000 預告了 40 年後蘋果產品的當代設計美學。

此設備製造是與 Braun 總工程師約阿希姆‧法倫霍茲（Joachim Fahrenholz）

以及設計工程師哈拉爾德‧豪彭伯格（Harald Hau-penberger）一同合作完成的，這同時也代表了德國在工程設計成就的高峰。由於許多德國大使館熱中於將該收音機做為國家設計和技術獨創性典範，因此市場需求量不斷增加，在首次銷售 11,300 台後，該設備更新為皮革手柄，並於 1968 年改以型號 T 1000 CD 重新發布。

同系列其他型號：TN 1000 power supply unit（1963 年）；
T 1000 CD（1968 年）

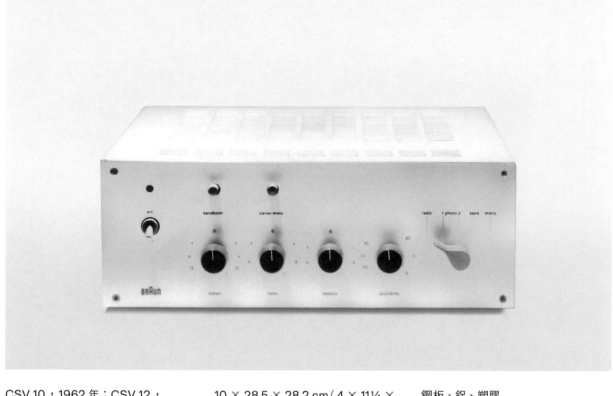

CSV 10，1962 年；CSV 12，
1966 年↗
真空管放大器
Dieter Rams
Braun

10 × 28.5 × 28.2 cm（4 × 11¼ ×
11 in）
5.8 kg（12¾ lb）

鋼板、鋁、塑膠
DM 558

Braun第一個真空管放大器模組所採用
的電晶體技術，其設計靈感來自於 au-
dio 1袖珍音響系統（p. 88），但其設計
和構造是基於前一年的 CSV 13 真空
管放大器（p. 75）。雖然產品性能無法
與同樣在1962年發布的CSV 60真空
管放大器相提並論，但 CSV 10 的設
計確實採用了與 audio 1 同時發表的優
雅淚珠形旋轉開關，並且撥動開關已被
修正移除。

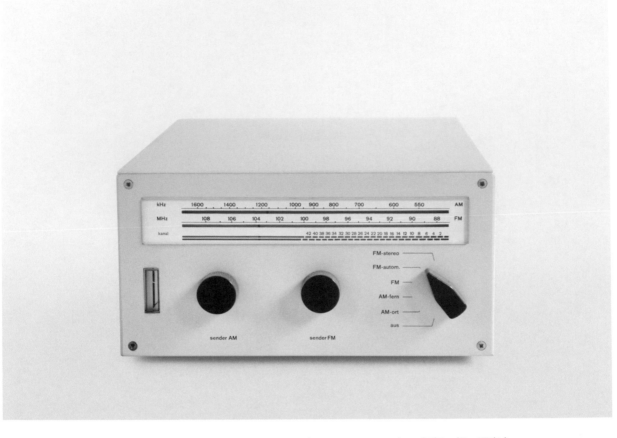

CET 15，1963 年
中波段和 FM 調諧器
Dieter Rams
Braun

11 × 20 × 33 cm（4¼ × 8 × 13 in）
4.5 kg（10 lb）

鋼板、鋁、壓克力
DM 568

與 CSV 10 真空管放大器（p. 107）設計類似，拉姆斯模組化其 hi-fi 系列的調諧器具有工業風格的外觀：產品前面板明顯可見的螺絲是美學表現上的關鍵元素，三角形設置開關設計也反映在型號較舊的 CSV 13 模型上（p. 75）。這些產品設計特徵讓人聯想到技術測量機器。CET 15 是 Braun 第一款擁有自動 FM 調諧器的產品。

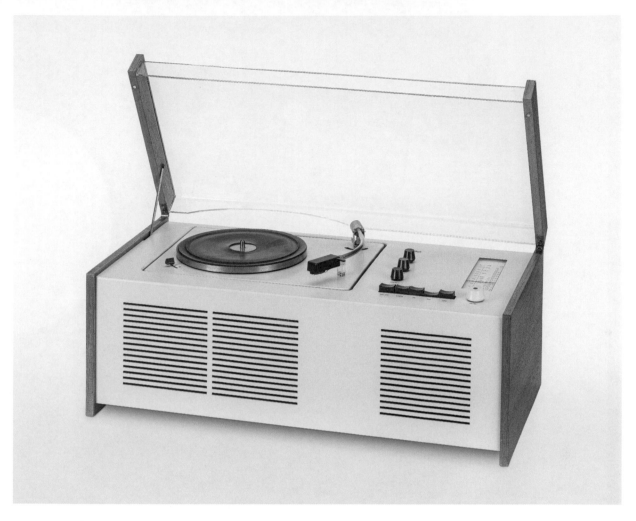

SK 55，1963 年
單聲道收音機組合
Dieter Rams、Hans Gugelot
Braun

24 × 58.4 × 29.4 cm（9½ × 23 × 11½ in）
11.5 kg（25½ lb）

金屬、塑膠、壓克力、白蠟樹
DM 438

Braun 所設計的「白雪公主的棺材」產品系列的最後一款是單聲道設備，其產品耗電功率爲 3 瓦。與之前 SK 系列一樣，拉姆斯對 SK 55 進行了產品重新設計與改造；唱片播放器配備了一個由彎曲鋁製成的新式輕型唱臂和一個大型石墨色的橡膠盤，並且帶有與其相匹配的開關和旋鈕。拉姆斯還改變了速度選擇器的開關設計。只有在唱片播放器的調音旋鈕部分保留爲白色，並且添加了一個紅點的設計，以便強調其與調音刻度相關的功能。整個 SK 系列，估計生產了大約 70,000 台。

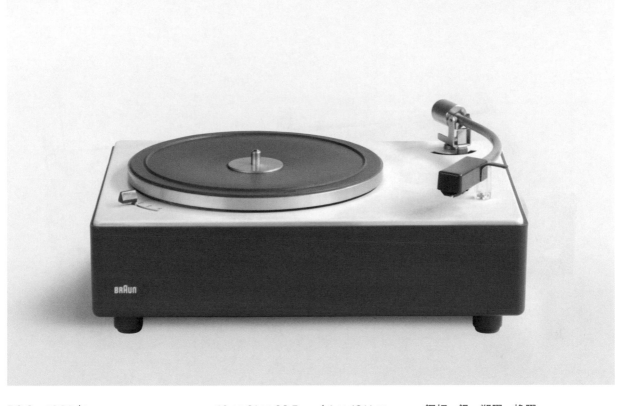

PS 2，1963 年
唱片播放器
Dieter Rams
Braun

10 × 31 × 22.5 cm（4 × 12¼ ×
8¾ in）
2.5 kg（5½ lb）

鋼板、鋁、塑膠、橡膠
DM 98

Braun 最後一款小型唱片播放器 PS 2
可以結合與融入到 SK 55（p. 109）和
TC 20 音響系統（p. 112）中，但它也
可以做爲獨立單元使用。與該公司所設
計的一些大型設備不同，它具有更加輕
巧的產品設計結構，但仍然保留了我們
熟悉的盒子外形。PS 2 小批量生產了
2,900 台，無疑是 Braun 早期唱片播
放器系列中最時尚、最優雅的型號。

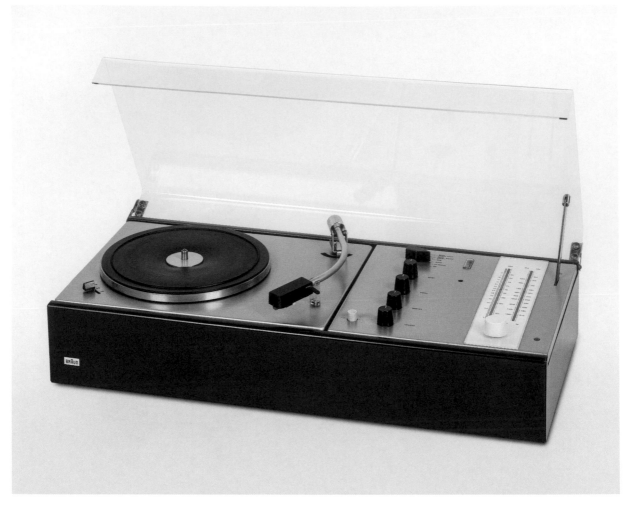

TC 20，1963 年
立體聲收音機組合
Dieter Rams
Braun

14.5 × 52 × 24 cm（5¾ × 20½ × 9½ in）
9 kg（19¾ lb）

鋼板、鋁、塑膠、橡膠、壓克力
DM 795

Braun 開發了一款體積更小、功能較弱的收音機和唱片播放器的組合，做為前一年 audio 1 系統的平價替代產品（p. 88）。TC 20 系統配備 PS 2 唱片播放器（pp. 110–11），該播放器也做為一個單獨的產品單元出售，需要安裝額外的解碼器才能進行立體聲接收。設備的上表面覆蓋鋼板材料，而非 audio 1 上使用的鋁材；淚珠形旋轉開關也被替換掉，因爲這個特殊的設計元素最初是用來區分頂級設備的標準。

F 25 hobby，1963 年　　　　4 × 10.5 × 8 cm（1½ × 4 × 3 in）　　塑膠、金屬
電子閃光燈　　　　　　　　0.25 kg（½ lb）　　　　　　　　DM 195（F 26 hobby）
Dieter Rams
Braun

自從 Braun 第一款閃光燈 Hobby de
Luxe 於 1953 年上市以來，攝影市場
已經成爲該公司蓬勃發展的支柱。然
而，這個最初的產品設計仍然類似於早
期帶有燈泡的閃光燈座。隨著電子閃光
燈的出現，以及 20 世紀 60 年代初期
電子產品的日益小型化趨勢，讓一種新
的袖珍一體式設計成爲可能。拉姆斯從
一個立方體形狀的外殼開始考量設計，
可以直接安裝在相機上（p. 61），但很
快就演變成了細長狀的盒子設計，並在
一段時間之後即成爲 Braun 的標準。

同系列其他型號：F 26 hobby
（1963 年）

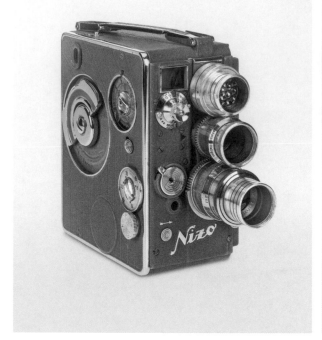

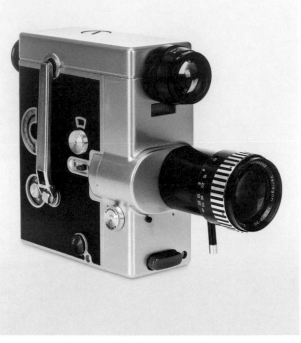

FA 3，1963 年
Double-8 電影攝影機
Dieter Rams、Richard Fischer、
Robert Oberheim
Braun Nizo

14.9 × 21.5 × 6.5 cm（6 × 8½ ×
2½ in）
1.5 kg（3¼ lb）

金屬、塑膠、仿皮
DM 798–1,098

1962 年，Braun 收購了一家總部位於慕尼黑的著名相機製造商 Niezoldi & Krämer。與此同時，Braun 法蘭克福工廠對公司產品進行了徹底的重新設計。在此之前，Nizo 推出的相機仍保留 1930 年代的工業美學，有許多令人困惑的調節旋鈕。位於法蘭克福的設計師簡化了使用者介面，並且選擇了銀漆金屬與黑色仿皮或塑膠相結合的產品外觀。FA 3 是這種銀黑組合的另一個早期範例，Braun 設計師萊因霍爾德·魏斯（Reinhold Weiss）已經將其用於 1961 年的 HT 1 烤麵包機和 1962 年的 sixtant SM 31 刮鬍刀（p. 102），以及成為許多 Braun 所推出設備的典型設計特徵。FA 3 與其前身的設計一樣（左上圖），該相機專為 Double-8 公釐底片而設計──16 公釐底片會曝光成兩部分，然後由照相館來操作分開。它有一個彈簧纏繞的驅動機構設計，是使用一個較大的、部分可以伸縮的手搖曲柄來操作。此產品配備了由位於德國巴特克羅伊茨納赫的 Jos. Schneider 光學廠（現為 Schneider Kreuznach）製造的現代 Variogon 變焦鏡頭。

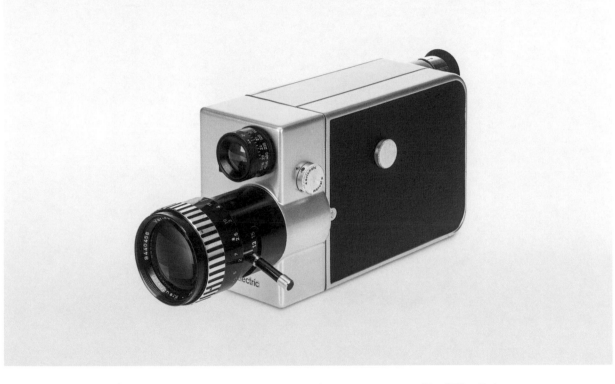

EA 1 electric，1964 年
電動 Double-8 電影攝影機
Dieter Rams、Richard Fischer
Braun Nizo

9.5 × 23.7 × 6 cm（3¾ × 9¼ ×
2½ in）
1.5 kg（3¼ lb）

鋁、塑膠、仿皮
DM 698

這款配備電動馬達、具備時尚感的電影攝影機，幾乎是定義了所有未來 Braun Nizo 設計的基本形狀和結構：一個長而薄的矩形盒子，帶有一個折疊式手柄。它採用厚重的壓鑄鋁材外殼，產品兩側裝飾有黑色仿真皮材料，半圓形框架計數器螢幕沿用了之前的產品型號（p. 114）。EA 1 是為所有人設計的產品，並不需要技術上的理解；其中自動曝光的功能意味著使用者只需要做些微的調整。後來的型號配備新的 Super-8 底片盒，升級為更輕的鋁製側板，主要由羅伯特・奧伯海姆設計。結合 EA 1 電影攝影機所建立的基本形狀與產品結構設計，讓奧伯海姆 1965 年推出的

Nizo S 8（p. 135）成為往後 Braun 電影攝影機這個產品類別上的最終形式和材料美學的規範，除了少數全黑的設計版本之外。1970 年 4 月，Nizo 正式被併入 Braun，隨後其品牌於 1981 年底再次出售給 Bosch，但 Bosch 之後也很快解散該公司。

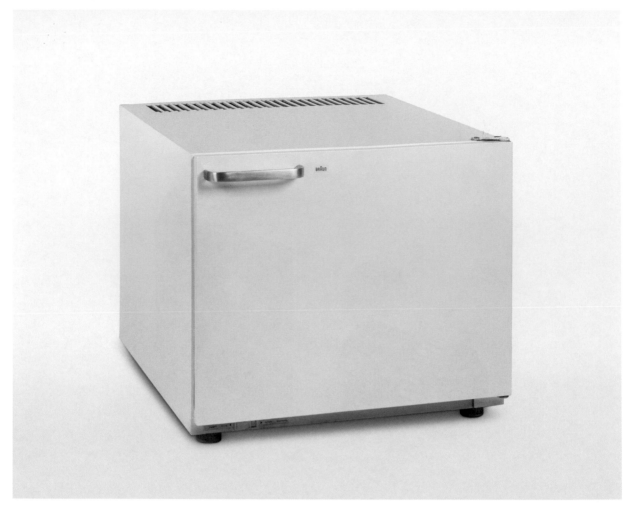

HTK 5，1964 年　　　47.5 × 53 × 60 cm（18¾ × 21 ×　　鋼板、鋁、塑膠
冰箱　　　　　　　　23½ in）　　　　　　　　　　價格未知
Dieter Rams　　　　18 kg（39¾ lb）
Braun

這款小型冰箱是 Braun 銷售部門為開
闢新產品領域而設計的成果。拉姆斯在
此設計中只貢獻了一小部分，主要是關
於手柄和通風槽的設計。但是公司很快
停止了生產該系列產品。

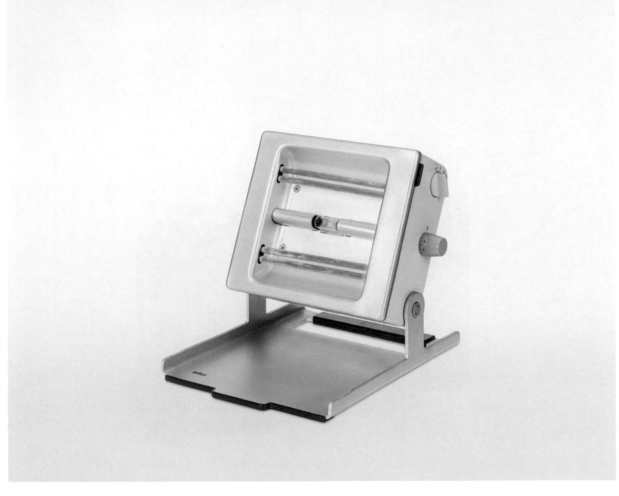

HUV 1，1964 年
紅外線燈
Dieter Rams、Reinhold Weiss、
Dietrich Lubs
Braun

6.7 × 16.8 × 20.5 cm（2½ ×
6½ × 8 in）
0.95 kg（2 lb）

鋁、塑膠
DM 129

這種創新型日光燈產品是為了考量方便
運輸而設計；產品在折疊之後，其支架
還可以做為帶有手柄的蓋子。拉姆斯在
設計上選用了 1958 年的 T 3 口袋型袖
珍收音機（pp. 42–3）和 1962 年 620
椅子方案（pp. 94–5）上使用的豬鼻型
螺釘。產品旋鈕的設計也參考了早期
Braun 產品所使用的旋鈕。

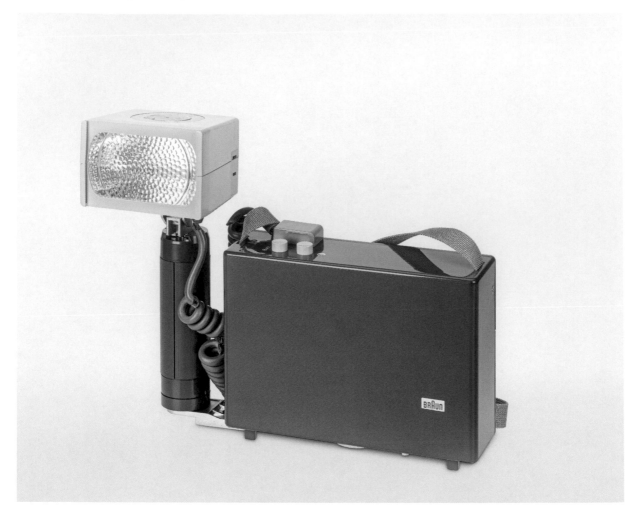

EF 300，1964 年
電子閃光燈
Dieter Rams
Braun

動力單元：14.2 × 19.3 × 5.9 cm
（5½ × 7½ × 2¼ in）；閃光燈單位：
22 × 9.8 × 9.8 cm（8¾ × 4 ×
4 in）
2.5 kg（5½ lb）

塑膠、玻璃
DM 368–498

該產品閃光燈裝置用於半專業用途。爲
了產生高強度輸出，需要一個大型外部
的動力裝置推動，其產品的體積和形狀
與 1958 年 EF 1 相同（p. 46）。帶手柄
的閃光燈頭通過盤繞電纜連接到產品的
電源裝置，可以將其拆下以增加使用上
的靈活性，這對於新聞攝影特別有用。

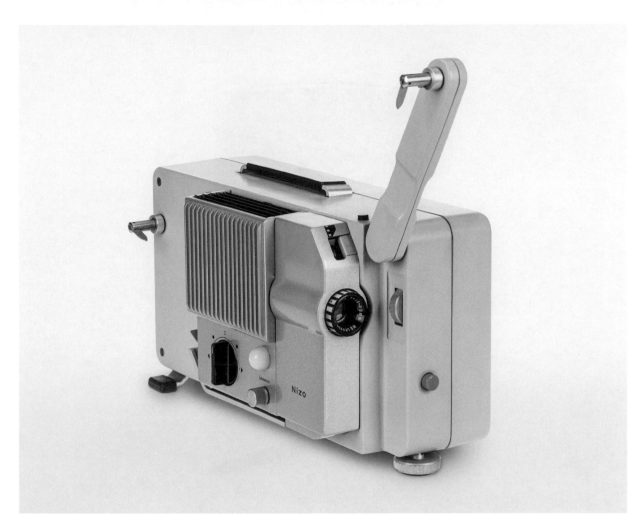

FP 1，1964 年
薄型電影放映機
Dieter Rams、Robert Oberheim
Braun Nizo

16.9 × 29 × 12 cm（6¾ × 11½ ×
4¾ in）
4 kg（8¾ lb）

金屬、塑膠
DM 546

除了電影攝影機外，Braun 還生產和銷售電影放映機。它的第一台設備 FP 1 由拉姆斯和羅伯特·奧伯海姆一同設計，而後續的產品型號主要是由奧伯海姆開發。拉姆斯經常會與設計團隊一同合作開發新的產品類型，然後再將項目交給他們去管理。FP 1 具有 Braun 獨特的開槽式出風口格柵、突出的黑色旋轉控制開關和相同的黑色鏡頭。產品操作面側邊的功能被清楚地劃分爲幾個垂直面板；該設計想法並沒有完全被採用，但很快卽成爲 Braun 在全封閉外殼設計的投影設備標準。

同系列其他型號：FP 1 S（1965 年）

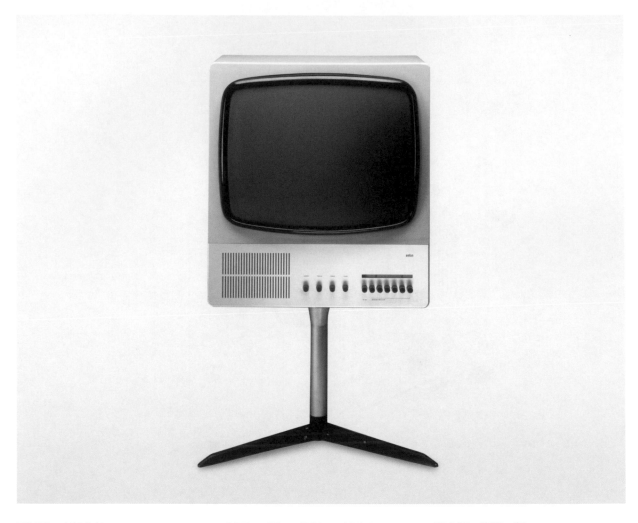

FS 80，1964 年　　　　　66.5 × 59 × 37.5 cm（26¼ ×　　塑合板、塑膠、鋁
黑白電視機組合　　　　　23¼ × 14¾ in）　　　　　　DM 1,590
Dieter Rams　　　　　　35 kg（77¼ lb）
Braun

無論是放在桌上還是用做支架上的獨立
設備，這款電視機都是具有彎曲的、完
全可見的畫面，明顯借鑑了其前身 19
62 年 FS 1000（p. 103）的產品原型
設計。喇叭和控件位於螢幕下方的面板
上，開槽式喇叭格柵也位於此處。在漢
斯·古格洛特於 1955 年爲 Braun 設
計第一台電視機後，FS 80 呈現出更
優雅而清晰的產品外形，可以等同於義
大利設計行業和公司所倡導的「貝爾設
計」（bel design）文化，例如 1960 年
代的 Olivetti。當時 FS 80 在市面上
共生產了 3,000 台。

同系列其他型號：FS 80-1（1965–6）

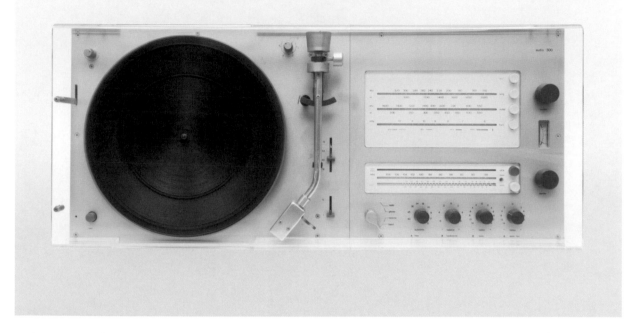

audio 2，1964 年
hi-fi 收音機與唱片播放器組合
Dieter Rams
Braun

16 × 64.7 × 28 cm（6¼ × 25½ × 11 in）
18 kg（39¾ lb）

鋼板、鋁、塑膠、壓克力
DM 1,590

Braun 推出的 audio 2 音響系統配備了一個重新設計的唱片播放器，並且帶有一個大盤片的設計。PS 400 從 1965 年起也做為獨立的單元產品（p. 128），完全集成到鋁製框架中，這一功能成為 Braun 後來音響設備的標準配置。audio 2 的設計配置與它的前身 audio 1（p. 88）相比，稱得上是一大進步，audio 1 的唱片播放器仍與 SK 4 系列相似。audio 2 在量產過程裡，其設備的接線被存放在底座槽中，因此隱藏在獨立式產品設計單元背面。

audio 系列中的每個後續型號產品——從 audio 2/3 到 audio 310 ——都只針對產品做了微小的調整，但是每個型號都在性能方面得到長足改進。直到 1973 年，這款攜帶式音響系統的產量達到了 16,400 台（audio 310）。1970 年，《Phono Form》雜誌將該系列產品描述為「Braun 音響：德國 hi-fi 音響行業的福斯金龜車」（Audio by Braun: the VW Beetle of the German hi-fi in-dustry）；然而，這套音響系統的價格僅僅是福斯金龜車的三分之一。

同系列其他型號：audio 2/3（1965 年）；audio 250（1967 年）；audio 300（1969 年）；audio 310（1971 年）

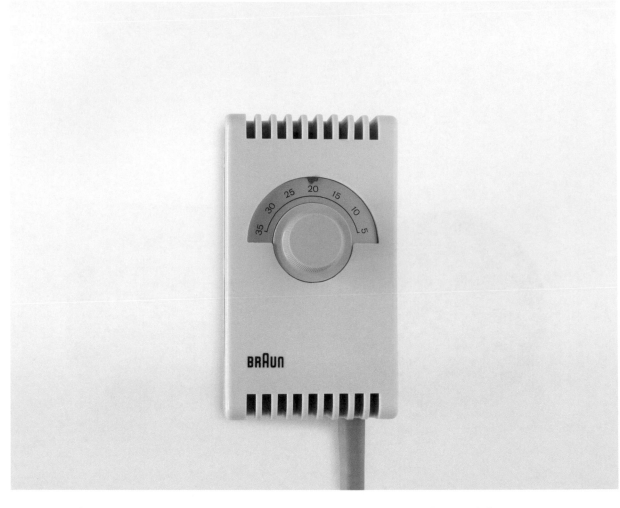

HZ 1，1965 年
室內恆溫器
Dieter Rams
Braun

10.5 × 6 × 3 cm（4 × 2½ × 1 in）
0.2 kg（½ lb）

塑膠、壓克力
DM 34

拉姆斯設計了這種用於小型房間的恆溫
器，能搭配暖風機組合使用。該設備兩
端都有垂直槽和一個帶有半圓形刻度的
旋轉開關，一旦室內到達指定溫度，該
設備具有自動關閉電源的功能。

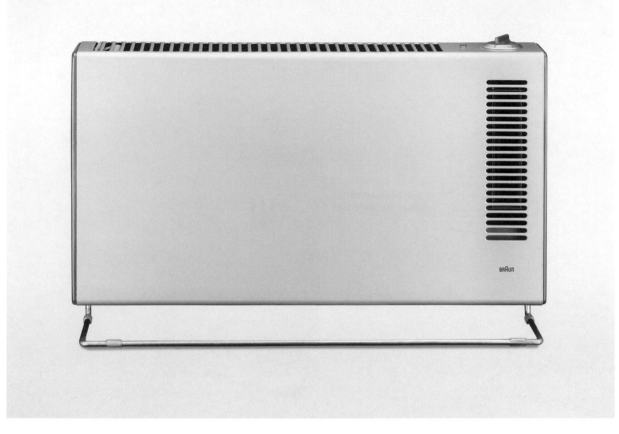

H 6，1965 年
電暖器
Dieter Rams、Richard Fischer
Braun

40 × 64 × 16 cm（15¾ × 25 ×
6¼ in）
7 kg（15½ lb）

鋼、鋁材、塑膠
DM 194

這個大型獨立式矩形單元包含兩種不同
的加熱系統。首先，產品可以做爲電暖
器，將產生的熱量通過頂部的縫隙出風
口釋放出來，類似於散熱器的概念，便
於讓熱量在整個房間內循環。或者，帶
風切向的暖風機可以向前吹出熱空氣，
提供更直接的熱源。加熱器在懸臂支架
上升高，無需前腿支撐，並且允許進氣
口位於產品下方。這種設計結構使產品
看起來略微漂浮在地板上方。

KM 2 多功能型，
附有 KMZ 2 柑橘榨汁機和
KMK 2 咖啡研磨機，1965 年
廚房電器系統
Dieter Rams、Richard Fischer

Braun
無附件：16.2 × 19.2 × 9.7 cm
（6½ × 7½ × 3¾ in）
1.3 kg（3 lb）

塑膠、金屬
DM 198

KM 2 多功能型是根據阿圖爾・博朗的
建議所開發的，他希望有一套產品能替
代 Braun 大型廚房電器系統，即 1957
年推出的 KM 3（p. 35）。做為小家庭
功能強大的入門設備，組合式手持攪拌
機還包括了一個電機馬達和變速箱，安
裝在一個圓柱形的產品單元中，攪拌機
及其附件也可以固定在上面。

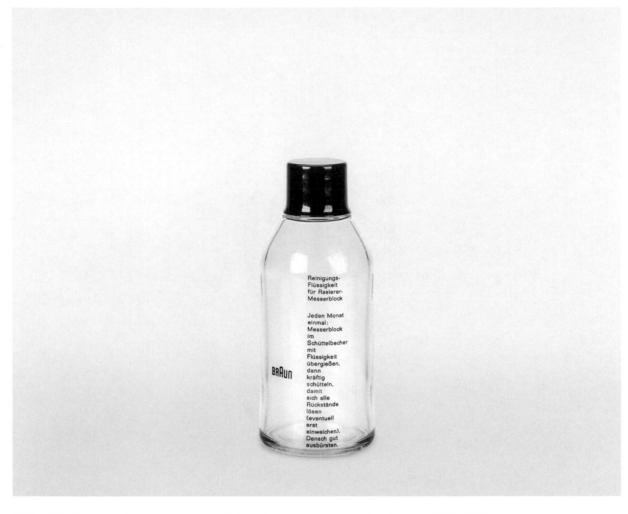

刮鬍刀清潔瓶，1965 年　　　　　直徑 13.8 × 5.5 cm（5½ × 2 in）　　　玻璃、塑膠
Dieter Rams　　　　　　　　　　0.15 kg（¼ lb）　　　　　　　　　　DM 4
Braun

為刮鬍刀的清潔液設計一個容器可能聽
起來微不足道，但拉姆斯在這個設計解
決方案中，於瓶蓋和玻璃之間的無縫銜
接，再加上向左對齊的文字設計，賦予
瓶身一種嚴肅的吸引力，與 Braun 刮
鬍刀產品系列完美匹配

F 200，1965 年、F 100，
1966 年↗
電子閃光燈
Dieter Rams
Braun

9.5 × 3.3 × 7 cm（3¾ × 1¼ ×
2¾ in）
0.27 kg（½ lb）

塑膠、金屬
DM 195

Braun 推出的相機閃光燈系列最新版
本 F 200，是將原本的水平方向換成
了垂直方向，從而可以更輕鬆地控制相
機的元件。一個看似簡單的決定，卻幫
助攝影行業樹立了新的標準。F 200
的產品設計激發了無數未來型款的設計
靈感，每種型號都採用相同的基本設
計，僅進行了細微的技術改進與調整。

同系列其他型號：F 260（1965 年）；
F 270（1966 年）；F 110、F 210
（1968 年）；F 220、F 280、F 290
（1969 年）

L 1000，1965 年
支架型落地式喇叭
Dieter Rams
Braun

117 × 75 × 33 cm（46 × 29½ × 13 in）
60 kg（132¼ lb）

塑合板、金屬；金屬絲或金屬格柵
DM 3,500

為了補充 Braun 不斷增長的高階音響配備，拉姆斯設計了一系列同樣高階的喇叭，主要是希望在相當大的空間內仍能提供一流的音質。眾多驅動器被統一彙整到這款特殊工作室監聽器 L 1000 中，並且被安置在一個頂部邊緣倒平角的高大箱形外殼內。然後可以將其懸掛在匹配的支架上，從而根據空間配置調整聲音的方向。為了獲得極致的音質體驗，Braun 在整個系列中採用動態絲帶技術（也稱為「Kelly 帶」），拉姆斯則是將其與產品的金屬絲網或穿孔鋁格柵搭配來使用。L 1000 之前也有推出兩款較小型號的設計，採用了與 1962 年和 1965 年的相同設計；L 1000 一共只生產了 200 台。

同系列其他型號：L 80（1962 年）；L 700（1965 年）；L 800、L 900（1966 年）

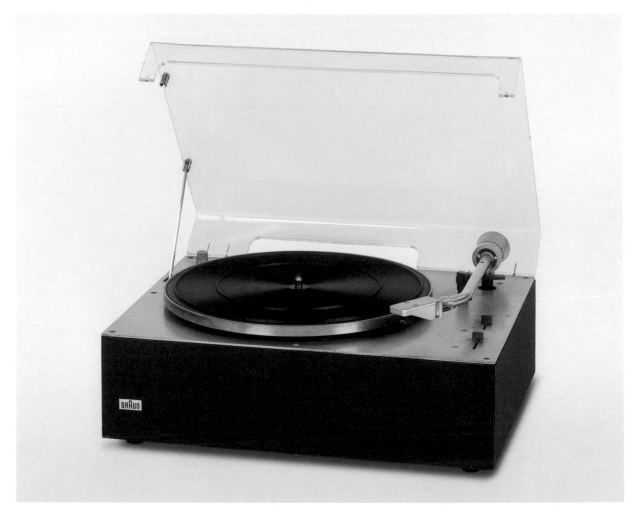

PS 400，1965 年、PS 430，
1971 年↗
唱片播放器
Dieter Rams
Braun

17.2 × 43 × 32 cm（6¾ × 17 ×
13 in）
9.4 kg（20¾ lb）

鋼板、鋁材、壓克力、橡膠
DM 478

這個獨立的唱片播放器設計是從 audio
2 系統中提取出來的（p. 121）。其產品
有略微扁平的底座，與其前身 1962 年
的 PCS 5（p. 89）保持一致性，儘管
開關現有的設計是滑動而非旋轉式。做
爲一個獨立唱片播放器，Braun 一共
生產了 4,500 台。

同系列其他型號：PS 402
（1967 年）；PS 410（1968 年）；
PS 420（1969 年）

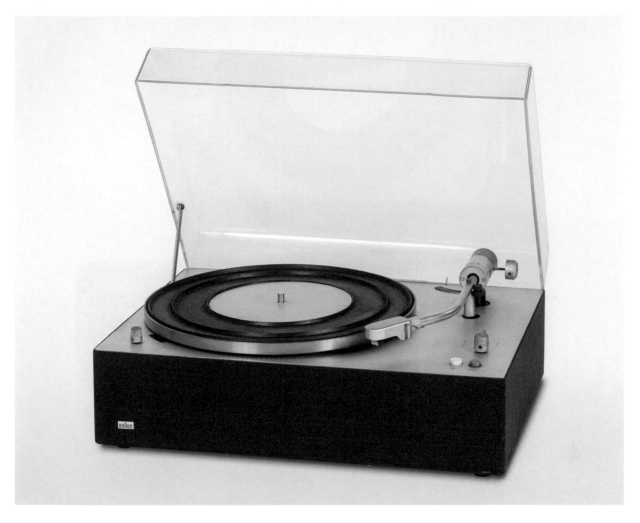

PS 1000，1965 年　　　　17 × 42.8 × 31.7 cm（6¾ × 17 ×　　鋼板、鋁材、塑膠、壓克力
唱片播放器　　　　　　　12½ in）　　　　　　　　　　　DM 1,900
Dieter Rams　　　　　　　18 kg（40 lb）
Braun

爲了配合 Braun 所推出的 1000 系列
音響系統（pp. 130-1），附帶的唱片播
放器也要具備最佳音質。1965 年 PS
1000 首次於國際無線電展上亮相，比
之前的型號產品尺寸略寬，並且配備了
非常高科技的唱臂和精簡的控制元件。
Braun 一共生產了 1,900 台。後續生
產的 PS 1000 AS 還具備了防滑系統。
與該系列的放大器一樣，後來 PS 500
（p. 152）在技術上更勝一籌，但產品
價格僅一半。

同系列其他型號：PS 1000 AS
（1965 年）

CE 1000，1965 年
調諧器
Dieter Rams
Braun

10.5 × 40 × 33.5 cm（4 × 15¾ ×
13 in）
10 kg（22 lb）

鋼板、鋁材、塑膠、壓克力
DM 2,200

在設計、材料和技術方面，拉姆斯以
1000 高階音響系統的調諧器領先於 C
SV 1000 放大器（p. 131）；但是它還包
含一些設計元素，這些元素會在 Braun
之後推出的 regie hi-fi 系列產品（p. 1
53）中呈現。CE 1000 調諧器以小批
量生產了 800 台。

同系列其他型號：CE 1000-2
（1968 年）

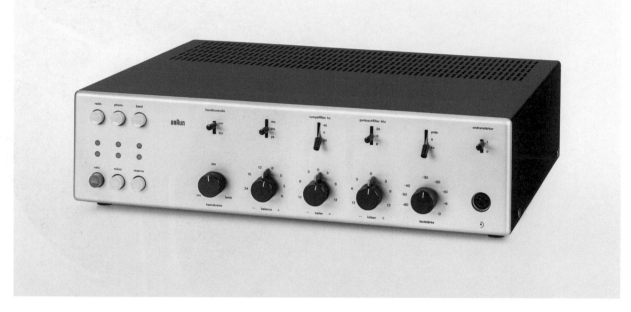

CSV 1000，1965 年
放大器
Dieter Rams
Braun

10.5 × 40 × 33.5 cm（4 × 15¾ ×
13 in）
14 kg（31 lb）

鋼板、鋁材、塑膠
DM 2,400

20 世紀 60 年代中期，Braun 進入高階音響設備市場。1000 系列音響設備所採用的技術在德國幾乎無法取代——拉姆斯開發了與之匹配的產品設計。水平箱形保留前 CSV 型號產品形狀，但是在產品的前面板還覆蓋有漆面而不是陽極氧化鋁，所自然形成完美的表面，並且沒有可見的螺絲痕跡。控制元件包括位於頂排的一系列精密的撥動開關和下方的旋轉開關，其中一些帶有用於調節左聲道或右聲道的附加桿元件。左側有 6 個凹形按鈕，其設計狀態是由 6 個相應的 LED 指示連接。當所有這些元素結合在一起，就形成了一個非凡的立體構圖。然而，擁有卓越的先進技

術和創意想法也是需要付出相當大的代價；完整的產品系統，包括 Braun 的 L 1000 喇叭（p. 127），價值 13,500 馬克；當時可以花 10,800 馬克購買一輛基本款的賓士轎車。結果，這款放大器只量產了 1,100 台，包括經過重新設計的下一代產品，即 1968 年的 CSV 1000-1。較小型號的CSV 500，成本只要一半，但技術面更勝一籌。儘管如此，Braun 還是在1970 年停止了這項虧損的高階業務。

同系列其他型號：CSV 500（1967 年）；CSV 1000-1（1968 年）

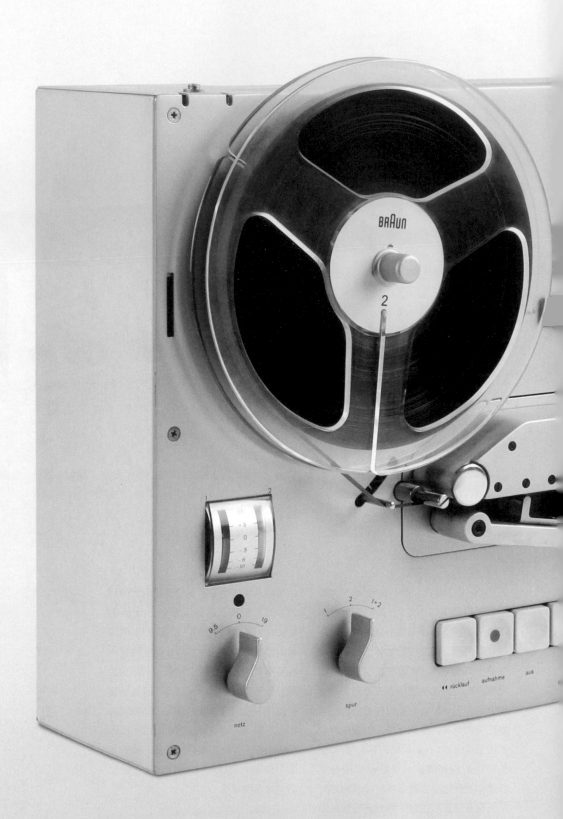

TG 60，1965 年
盤帶錄音機
Dieter Rams
Braun

10.5 × 40 × 33.5 cm（4 × 15¾ ×
13 in）
14 kg（31 lb）

鋼板、鋁材、塑膠
DM 1,980

雖然錄音是在 20 世紀 60 年代初開始
流行，但最初卻只有相對簡單的產品設
備可以提供一般家庭使用。如果要服務
不斷增長的市場，這對 Braun 來說，
可謂新的技術挑戰。特別是在當時所
有 Braun 所推出的設備中，TG 60 可
能是給人技術印象最深的一款；外露的
磁帶捲軸和張緊臂、淚珠形旋轉開關和
突出的輸入訊號電平控制輪，都有助於
讓使用者感受到其高科技外觀設計。專
爲一般家庭和半專業環境所設計，盤帶
錄音機可以連接到其他 Braun hi-fi 模
組化產品設計，例如其壁掛式音響系統
（pp. 98–9）。拉姆斯設計的 hi-fi 分離
器其視覺特徵，在很大的程度上取決於
每個設計單元的個體品質，同時考量在
使用時所創造出的一種和諧關係。TG
60 以小批量生產了 1,500 台。

同系列其他型號：TG 502、
TG 502-4（1967 年）；TG 550
（1968 年）

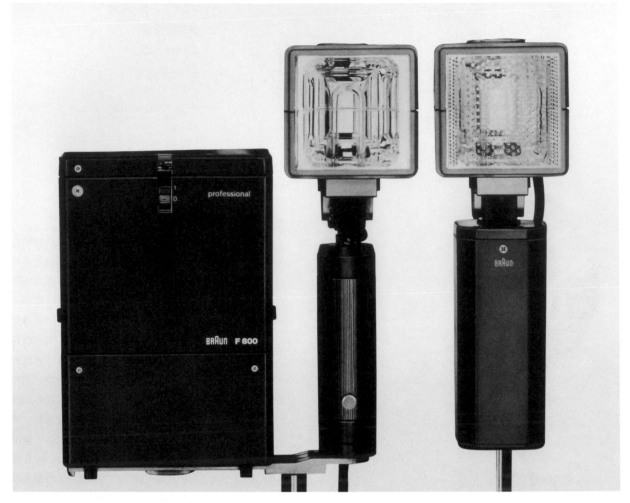

F 800 professional，1965 年
電子閃光燈
Dieter Rams
Braun

動力單位：20.5 × 13.7 × 5.8 cm
（8 × 5½ × 2¼ in）
1.8 kg（4 lb）

塑膠、鋁材
DM 480–598

F 800 為專業新聞攝影而設計。它的
特點是兩個閃光燈位在不同的相機支架
上，一個帶有擴散器，一個則帶有透明
玻璃，可以一同或單獨使用。此設計保
留了 Braun 大型閃光燈的基本形式。

同系列其他型號：F 700
professional（1968 年）

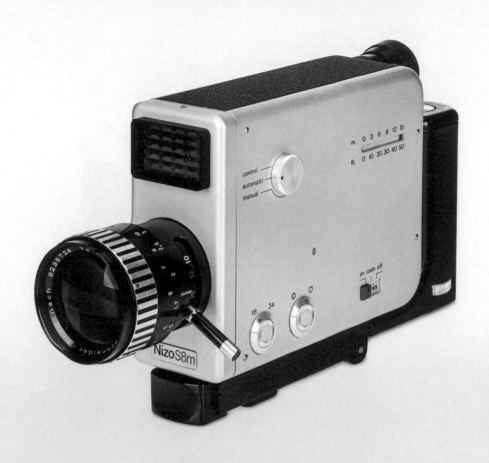

Nizo S 8，1965 年
Super-8 電影攝影機
Robert Oberheim
Braun Nizo

12.2 × 23 × 4.5 cm（4¾ × 9 ×
1¾ in）
0.98 kg（2¼ lb）

鋁、金屬、塑膠
DM 1,080

在拉姆斯和理查·費希爾推出的 EA 1
電動電影攝影機（p. 115）於 1964 年發
布之後，羅伯特·奧伯海姆接管了該產
品系列的設計開發工作，將基本的窄盒
形狀改進爲多種不同的型號。Nizo S
8 是第一個迭代產品；其鋁製側板、注
塑芯和可伸縮手柄的組合式設計，成爲
Braun 電影攝影機的標準配置。產品
的操作使用非常直觀，這也代表產品的
說明書基本上是多餘的。

F 1000，1966 年
工作室照明系統
Dieter Rams
Braun

動力單位：41.5 × 40.5 × 20.4 cm
（16¼ × 16 × 8 in）
25 kg（55 lb）

鋼板、鋁、塑膠
DM 4,200 起

Braun 的工作室照明系統由大量可以組合的組件組成：發電機、落地燈、聚光燈、反射屏幕、柔光燈箱、鹵素燈、倉庫門、過濾器的支架、柔光箱附件、寬光束反射器和腳踏開關。每個發電機最多可以爲四個閃光燈提供足夠電源。F 1000 系列產品設計反映了拉姆斯在 hi-fi 分離式包裝上的設計考量，他採用石墨色外殼並且帶有裂紋的人造皮革裝飾表面，而產品的控制面板表面則是採用陽極氧化鋁。雖然這種照明系統在技術方面和創意上被認爲是成功的例子，但它的成本非常昂貴，而且對於進入新領域的商業市場來說，是一個經濟上災難性的實驗。

PK 1000、PV 1000，1966 年
用於 T 1000 全波段接收器的
十字型天線和轉接頭
Dieter Rams
Braun

PK 1000：38.5 × 25 × 25 cm
（15 × 9¾ × 9¾ in）；PV 1000：
5.5 × 9 × 9.5 cm（2 × 3½ ×
9¾ in）
PK 1000：1.5 kg（3¼ lb）；PV

1000：0.25 kg（½ lb）
金屬、塑膠、玻璃
PK 1000：DM 235；PV 1000：
DM 245

由於具備導航儀器功能，T 1000 全波
段接收器（p. 106）成爲海上航行者的
熱門選擇；Braun 開發出十字型天線，
和相對應的轉接頭，做爲可選配件。這
兩款設備的產量均爲 1,000 台。

CSV 250，1966 年、CE 250，
1967 年↗
放大器
Dieter Rams
Braun

11 × 26 × 33.5 cm（4¼ × 10¼ ×
13¼ in）
8 kg（17½ lb）

鋼板、鋁、塑膠
DM 698

此產品與其對應的 CE 500 調諧器（p.
139）一樣，CSV 250 放大器的價格
僅為前一年 1000 系列價格的三分之
一（p. 131）。同時設計這兩款產品，僅
聚焦於必要元件上；控制元件被精簡到
最低限度，除淚珠形旋轉開關外，視覺
語言只包含圓形和矩形。

同系列其他型號：CSV 250-1
（1969 年）；CSV 300（1970 年）

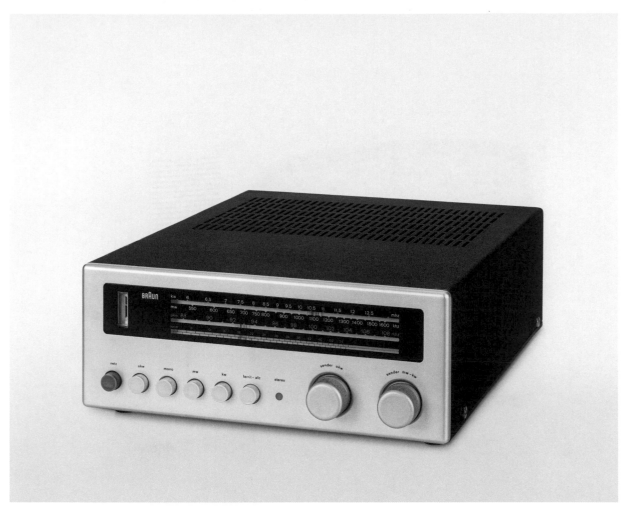

CE 500，1966 年
調諧器
Dieter Rams
Braun

11 × 26 × 33.5 cm（4¼ × 10¼ ×
13 in）
6.5 kg（14¼ lb）

鋼板、鋁、塑膠
DM 995

雖然比 CE 1000（p. 130）便宜，但是
CE 500 的性能等級與其前身幾乎沒有
變化，而且設計更加緊湊。歐文‧博朗
所提倡的「大設計」概念目前售價不到
1,000 馬克。

同系列其他型號：CE 500 K
（1966 年）；CE 250（1967 年）；
CE 501、CE 501-1、CE 501 K
（1969 年）

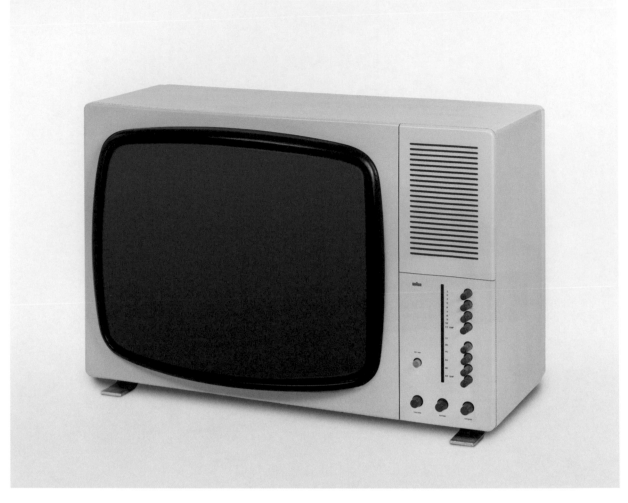

FS 600，1966 年　　　　51 × 74.2 × 36 cm（20 × 29¼ ×　　　塑合板
黑白電視機組　　　　　14¼ in）　　　　　　　　　　　　DM 995
Dieter Rams　　　　　　32 kg（70½ lb）
Braun

儘管這台電視最初設計用於傳輸黑白圖
像，但它也兼容彩色技術，僅僅需進行
微小的設計修改，即可在次年生產出
Braun 所推出的第一台彩色電視機。
外殼由漆木材料製成，與之前的產品型
號一樣，螢幕略顯突出。設置和頻道開
關，以及 VHF 和 UHF 調諧刻度，在
側面控制面板下半部分的網格對齊，而
Braun 爲人熟悉、引人注目的喇叭格
柵則佔據了上半部分。FS 600 電視
機一共量產了 2,500 台。

HM 107 示波器外殼原型，約 1966 年
Dieter Rams
Braun、Hameg

20.7 × 15 × 24 cm（8 × 6 ×
9½ in）
重量未知

材質未知
未上市

為了配合 Braun 推出的 ELA 音響系統
（pp. 143–4），拉姆斯創造了造型優美
的示波器外殼，並且採用了現有 hi-fi
設備的設計元素。HM 107 可測量和
顯示隨時間變化的電子訊號電壓，由哈
梅格於 1963 年在法蘭克福生產，該公
司專門生產實驗室級儀器。它是專供技
術人員在維修 ELA 系統時使用，還是
供所有 Braun 維修店普遍使用，則不
得而知。原先這裡展示的設計原型已經
不存在了。

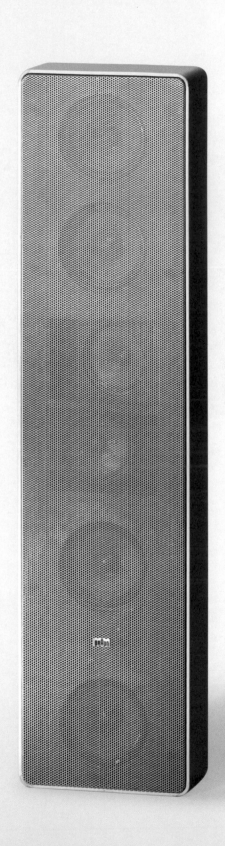

LS 75，1965 年
ELA 系統喇叭（p. 142）
Dieter Rams
Braun

98 × 40 × 14 cm（38½ × 15¾ ×
5½ in）
17.5 kg（38½ lb）

木材、陽極氧化鋁
DM 880

這些大型喇叭的設計比 Braun ELA 系統（p. 144）來得早，但最終被納入該產品系列。其設計源自於 Braun 較小型的盒狀喇叭外殼，並具備壓製鋁網格柵。LS 75 一共生產了 600 台。

同系列其他型號：ELR 1（1968 年）

ELA system，1967–70 年
公共廣播（PA）系統（p. 144）
Dieter Rams
Braun

89.1/173.6 × 60 × 46 cm（35/
68½ × 23½ × 18 in）
各種重量

鋼板、鋁
DM 1,600 起

1967 年，Braun 啟動了一個雄心勃勃的新項目企畫，並且試圖在專業喇叭系統市場上佔有一席之地。ELA（電聲傳輸）的設計系統主要用於大型空間，例如教堂、演講廳、舞蹈室和夜店，由一系列 Braun 現有的 hi-fi 設備組成，這些設備經過重新設計後，仍和前面板、大型塔架相匹配。當 Braun 的銷售代表注意到夜店購買該靜電喇叭的數量增加後，他們看到了擴大客戶群的機會，因此推動了此項目。然而，他們很快就發現國產的 hi-fi 設備不適合持續經營，公司對 ELA 系統的重大投資最終以失敗告終。根據拉姆斯的解釋，該項目的執行過程不夠專注。

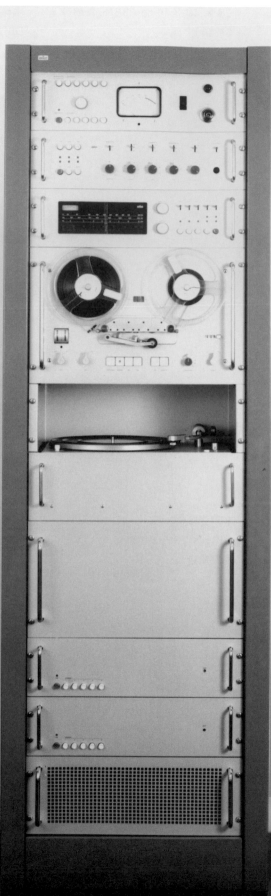

音響系統和電視機支架設計，1967 年　　各種尺寸、重量　　　　　　壓鑄鋁、漆木
Dieter Rams　　　　　　　　　　　　　　　　　　　　　　　　DM 55 起
Braun

拉姆斯設計了這個懸臂支架系統來支撐
Braun 的 audio 1 和 2 的音響系統，以
及其他 hi-fi 設備和 FS 1000 電視機
（p.146）。懸臂支架具備有一對纖細的
防滑腿或類似於「袋鼠腳」的設計，產
品外觀非常輕盈，給人感覺放置在其
上的任何東西都像是漂浮著。拉姆斯在
為 Vitsoe+Zapf 設計一套折疊椅（pp.
90–1）和 L 710 喇叭支架（p. 160）時，
使用了相同的構造原理——這是他創造
設計元素能力的另一個好例子，這些元
素可以在跨產品時無縫轉移。

FS 1000，1967 年　　　　　51 × 78 × 56 cm（20 × 30¾ ×　　　膠合板，塑膠，玻璃
彩色電視機組　　　　　　　22 in）　　　　　　　　　　　　　　DM 2,580
Dieter Rams　　　　　　　35 kg（77¼ lb）
Braun

1967 年在柏林舉辦的第 25 屆德國廣播展開幕式上，德國正式引進了彩色電視機。然而，最初德國的 PAL 系統（一種用於類比電視的彩色編碼系統）僅適用於某些節目。Braun 預見了這個機會，推出 FS 1000 彩色電視機，這款彩色電視機比市場上其他相同類型產品貴得多。郵購公司 Neckemann 一套售價 1,840 馬克，而 Braun 的套裝價格高出近 1,000 馬克。因此，Braun 兩種型號產品僅生產 1,000 台即停產。在設計方面，拉姆斯採用了與 FS 600（p. 140）相同的基本布局，但是改進了控制面板的配置。按鈕開關和調諧刻度各自縮進後被移至產品右側，並且排成一列，而喇叭格柵槽被縮短後放置在左側。雖然 FS 1000 的產品外觀令人印象深刻，但與之前黑白機型的設計並無特別之處。此電視機被設計為 Braun 1000 系列電子產品的一部分，目的是將其匯集到一個完整的家庭娛樂體系當中，該系統由放大器、調諧器和唱片播放器組成，所有這些都一起展示在懸臂支架上（p. 145）。

同系列其他型號：FS 1010（1969 年）

Lectron Minisystem，1967 年
電子積木
Dieter Rams、Jürgen Greubel、
Dietrich Lubs、Georg Franz
Greger

Braun
單塊：1.6 × 2.7 × 2.7 cm（½ ×
1 × 1 in）
0.01 kg（½ oz）

塑膠、壓克力
DM 58 起

1965 年 5 月 7 日，由格奧爾格・弗朗茨・格雷格提交了一項新的系統專利申請，其中一系列包含不同電子元件的磁塊可以自由排列在導電板上，形成一系列的功能電路。它的目的是做爲兒童和青少年的益智型玩具，並且使用於學校的物理課堂上。雖然這個系統最初是由 Egger-Bahn 公司所生產，但是 Braun 在 1967 年獲得了全球玩具銷售權（不包含美國）並著手重新設計。Braun 後來出版了一本教育書籍《Braun 書籍實驗室》（*Braun Book Lab*），完整解釋該產品的各種用途，還開發了學校系統（Schülerübungssysteme〔School System〕），這是一套更全面、更複雜的

積木，專門提供高年級學生使用。直到 1972 年，該系統一直由慕尼黑 Deutsche Lectron 公司製造，之後轉移到 Lectron ──是由 Braun 工程師曼弗雷德・沃爾特（Manfred Walter）在法蘭克福所創立的公司。2011 年之後，改由法蘭克福的 Reha Werkstatt 公司接手製造，該公司爲學習障礙人士提供了就業機會。

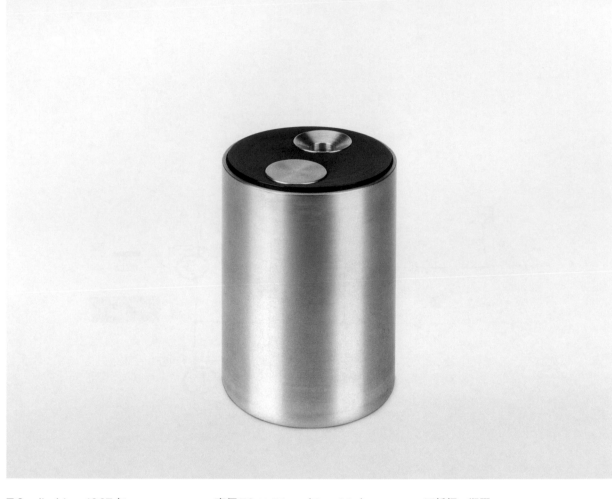

T 2 cylindric，1967 年
桌上型打火機原型
Dieter Rams
Braun

直徑 7.3 × 5.1 cm（3 × 2 in）
0.4 kg（1 lb）

不銹鋼、塑膠
未上市

1966 年，由萊因霍爾德・魏斯負責設計、Braun 第一台桌上型打火機 TFG 1 發布之後，拉姆斯又設計創造了一個圓柱型態的模型，該模型後來變得非常成功。即使在這個初步原型中，也可以看到設計正以熟悉的型態發展中。然而與完全實際的設計相比，原型相當矮胖，點火按鈕位於產品頂部。首款設計迭代沿用了打火機的傳統設計形式，使用者可以用四根手指頭抓住打火機的主體，用拇指按下產品頂部的點火裝置。然而，這種設計結構使得使用者的拇指離火焰太近，造成操作上顯得有些笨拙。T 2 cylindric 的最終形狀導致完全不同方式的抓握，由超大的凹形點火按鈕決定，現有的設計是位於打火機的另外一側（p. 149）。

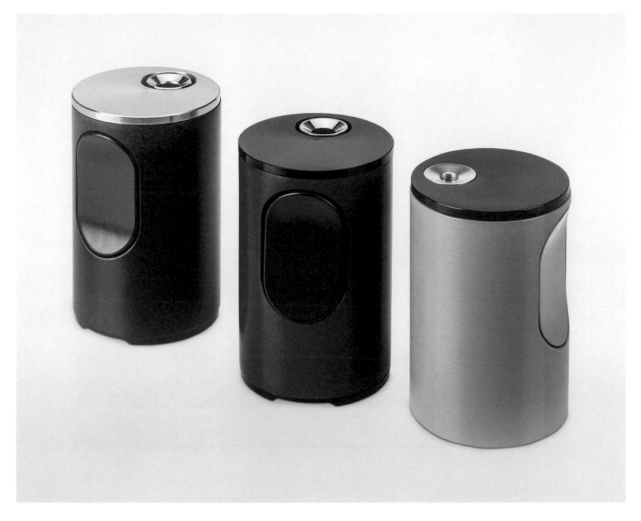

T 2 cylindric，1968 年
桌上型打火機
Dieter Rams
Braun

直徑 8.8 × 5.4 cm（3½ × 2 in）
金屬：0.25 kg（8¾ oz）；塑膠：
0.17 kg（6 oz）

金屬、塑膠或皮革
DM 75–168

20 世紀 60 年代中期，抽菸被認為是一種可接受的社交行為。紳士主動為女士點菸也很常見。這種姿態導致產品設計的目的不同於過去以炫耀為主，而是尋求將功能與價值相互結合。1961 年萊因霍爾德・魏斯選擇立式長方體形式設計他的 HT 1 烤麵包機，而他的第一個打火機，想法也類似。拉姆斯為了 T 2 採用了基本的幾何形狀，在這種設計限制下，他使用了一個細長的圓柱體和專門以圓形形式來設計所有的產品細節。該設計結合了純粹的優雅和簡潔的線條以及最大的功能性；既可以用一隻手輕鬆操作，符合人體工學的外型又很討喜。其結果是一種實用的「桌上雕塑」，反映了當時極簡主義的藝術潮流。這款成功的模型最初使用的是磁力點火技術，後來則採用壓電點火技術，表面裝飾也推陳出新，從豪華鍍銀到凹槽鍍鉻版本，以及一系列具有當代普普藝術色塊的塑膠材料選項。到了 2000 年代後期，外部公司以 Cozy Berlin、Colibri 和 Berlin II 的品牌生產了幾種圓柱形打火機的仿製品，其中最後一種具有兩個火焰點燃器。

同系列其他型號：TFG 2 cylindric（1968 年）

680，1968 年
沙發床方案
Dieter Rams
Vitsoe+Zapf、Vitsœ

38 × 204 × 89–159 cm（15 ×
80¼ × 35–62½ in）
約 40 kg（88¼ lb）

聚苯乙烯泡沫、聚氨酯泡沫；
織物或皮革內部裝飾
DM 743–2,580

這張沙發床的設計幾乎像是完全由同一
種實體製造而成。它有一個非常低矮的
產品框架，有兩個縱向部分、兩個橫向
部分和四個由聚苯乙烯泡沫材料製成的
床鋪邊角部分，可以很容易地拆卸存
放，以便運輸。床墊是由一個大型隔熱
聚苯乙烯芯材料組成，加上有助空氣流
通的凹槽和空腔，產品頂部是一塊 13
公分（5 英寸）厚的聚氨酯泡沫材質；
它可以搭配各種不同的織物或皮革裝
飾。沙發床的自然整體造型，以及巧妙
的內部結構設計，讓使用者可以放置在
家中許多地方，而不會影響周圍環境。

681，1968 年
椅子方案
Dieter Rams
Vitsoe+Zapf、Vitsœ

61 × 79 × 75 cm（24 × 31 × 29½ in）
13 kg（28¾ lb）

聚苯乙烯泡沫、聚氨酯泡沫；滌綸、織物或皮革內部裝飾
DM 2,795（1980 年）

爲了配合 680 沙發床（p. 150），拉姆斯創造了一把相匹配的椅子。椅子遵循相同的設計原則和結構，允許將椅子的靠背安裝到沙發床上形成另一種形式的躺椅。通過增加椅子的鋼製連接支架，讓單個扶手椅也可以組合成一張沙發，這個設計也同時展現出拉姆斯以系統性爲基底的設計方法與傑出的設計實踐能力。

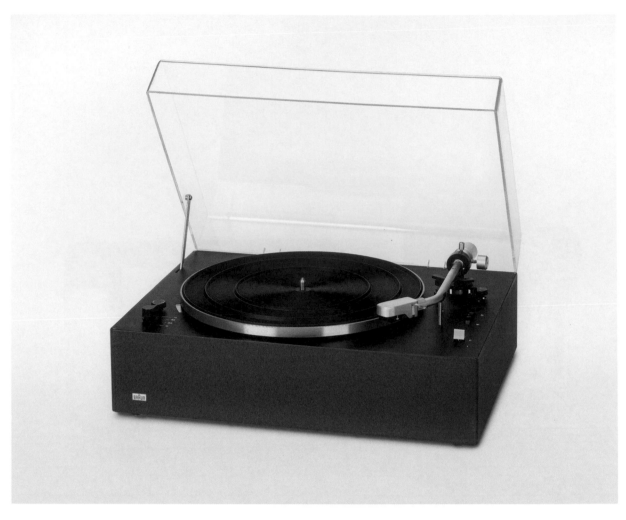

PS 500，1968 年
唱片播放器
Dieter Rams
Braun

17 × 43 × 32 cm（6¾ × 17 × 13 in）
12.6 kg（27¾ lb）

木材、鋼板、塑膠、壓克力
DM 750

PS 500 是 Braun 推出最精密的唱片播放器之一，拉姆斯爲此選擇了使用非常簡潔的幾何形狀。唱片播放器的轉盤懸掛在帶有液壓阻尼的實心鋅射出成型的底盤之上。此外，皮帶傳動的設計結構複雜並且非常精確，唱臂具備有防滑導軌。在使用時，PS 500 的脈動式頻閃顯示螢幕和深紅光給人一種設備像是有呼吸的感覺。這款唱片播放器的產量達到了令人印象深刻的 44,000 台。

同系列其他型號：PS 500 E
（1968 年）；PSQ 500（1973 年）

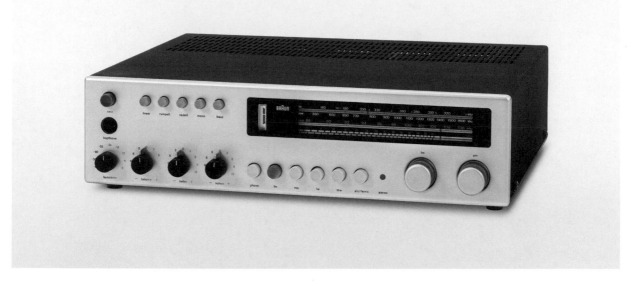

regie 500，1968 年
立體聲接收器
Dieter Rams
Braun

11 × 40 × 32 cm（4¼ × 15¾ ×
12½ in）
14 kg（31 lb）

鋼板、鋁、塑膠、壓克力
DM 1,895

1968 年，拉姆斯設計了一種新型 hi-fi
音響設備，此產品設計採用小型接收器
的形式，將收音機與功率放大器結合在
一起。以 studio 2 產品線（p. 53）和
high-end 1000 系列（p. 130）的扁平
矩形盒子設計為基底，regie 500 的
特色是所有顯示螢幕和控制元件皆採用
了石墨色外殼和鋁製前面板材料。拉姆
斯使用凹形按鈕開關和雙功能旋鈕的設
計；保持正面光滑、看不到螺絲。

這是 Braun 產品名稱設定超出傳統字
母和數字組合的罕見例子。在往後幾年
裡，regie 一共推出 19 種不同型款，量
產了 180,000 個。

同系列其他型號：regie 501
（1969 年）；regie 501 K（1969 年）

電動牙刷原型，1968 年　　　　尺寸、重量未知　　　　塑膠、金屬
Dieter Rams　　　　　　　　　　　　　　　　　　　　　未上市
Braun

此電動牙刷的設計原型是在拉姆斯的專利申請檔案中發現的，之前從未公開過。是1963年第一支電動牙刷 Maya-dent 上市僅僅五年之後推出的──由 Braun 瑞士子公司廣告經理威利‧齊默爾曼（Willi Zimmermann）設計。然而，它比 Braun 常規生產電動牙刷早了將近十年。拉姆斯的設計方案非常優雅，比後來的版本更纖薄、輕巧；長長的橢圓形按鈕模仿了 T 2 圓柱形打火機上使用的按鈕（p. 149）。遺憾的是，該設計模型從未量產。蘇聯專利中的文字內容是：「工業設計專利第 894號，由蘇聯部長會議發明委員會為德意志聯邦共和國之外國公司 Braun 頒發的證書，產品為附有電動馬達的牙刷設計，刷子可插入其手柄。其工業設計作者：迪特‧拉姆斯。該專利自 1969 年2 月 13 日起在蘇聯全境有效，有效期五年。莫斯科，1969 年11 月 20 日。」

雖然不知道為什麼這款牙刷從未投入量產，但是之前 Braun 與蘇聯國營公司就進入蘇聯刮鬍刀市場進行的談判均以失敗告終。歐文‧博朗曾經提議將設計的半成品運送到蘇聯進行產品組裝，以避免技術性知識的轉移，但遭到了拒絕。這或許是新產品在該國獲得專利的原因。

HW 1，1968
浴室用磅秤
Dieter Rams、Dietrich Lubs
Braun

27 × 31 × 6.5 cm（10½ × 5 ×
2½ in）
4 kg（8¾ lb）

金屬、塑膠、壓克力
DM 34.50

這個浴室體重計的設計特點是類比測量
設備，讓每個家庭成員得以記錄他們的
體重。這個簡單的「記憶量表」設計是
一個新鮮的設計特色；一根細鋼桿沿著
秤的頂部延伸，並固定一組彩色塑膠
環，這些塑膠環可以沿著導軌移動，並
且根據下面標尺上標記的重量測量值放
置。HW 1 磅秤還具有所有可供識別的
Braun 設計元素，例如黑色塑膠和金屬
的組合，以及放大的磅秤顯示螢幕中的
精確排版。

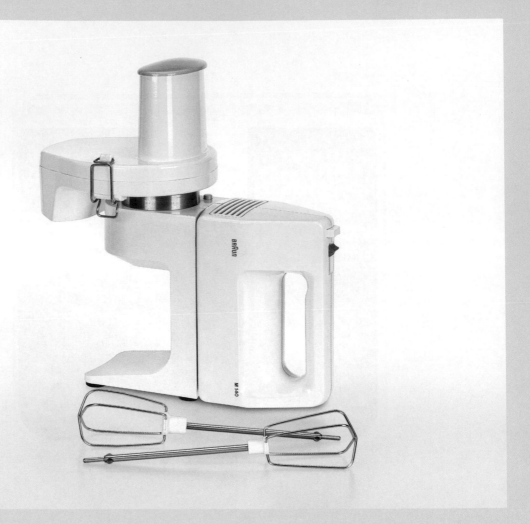

M 140 Multiquirl，
與 MS 140 切碎機、MZ 140
柑橘榨汁機和 MZ 142 電動刀附件，
1968 年
手動攪拌器及其附件

Reinhold Weiss、Dieter Rams
Braun
17.5 × 13/28.5 × 7.5 cm（7 ×
5/11¼ × 3 in）
1.06 kg（2¼ lb）

塑膠
DM 20–59

萊因霍爾德‧魏斯推出的 M 140 手動
攪拌機以他最初與漢斯‧古格洛特在烏
爾姆設計學院創造的設計爲基底，拉姆
斯對其進行了微小但是決定性的設計調
整，提高使用者的易用性：食指手柄上
的凹痕設計特色，提供更加牢固的抓握
力。拉姆斯將相同的功能應用到 1980
年代 FSB（pp. 312–4）的一系列門把
設計當中。Multiquirl 的標準攪拌器附
加工具可以與變速箱相互搭配，將手動
攪拌器轉變爲帶有切碎機、電動刀和柑
橘榨汁機附件的迷你食品加工機。

KMM 2，1969 年
咖啡研磨機
Dieter Rams
Braun

直徑 18.9 × 11.5 × 8.2–12 cm（7½ ×
4½ × 3¼–3¾ in）
0.95 kg（2 lb）

塑膠、壓克力
DM 49.50

此設計中的產品研磨架構是，位於上方的存儲槽可以放置咖啡豆，下方的存放空間可以擺放馬上要派上用場的即用型研磨咖啡。於是出現了一個塔狀結構，其原理後來被用於 1972 年弗洛里安·塞弗特（Florian Seiffert）推出的 KF 20 咖啡機（pp. 190–1）。產品頂部具備相對較大的空間可以容納更多咖啡豆，而底部兩側的扁平設計意味著可以讓使用者單手輕鬆握住研磨機。Braun 做為一家設計公司的優勢之一是，能夠將已證明其實用或美學價值的既定形式，轉移到其他設備中。例如，顯示咖啡粉量的顯示窗與 T 2 桌上型打火機的點火按鈕形狀相同（p. 149）；咖啡研磨機於底部的翹板開關後來也被應用於 1970 年推出的 HLD 4 旅行用吹風機（pp. 172–3）。產品間的這種自然連續性展示出了一種經過時間考驗的思維過程，並且定義了拉姆斯的設計方法——儘管它從未成爲設計教條。

690，1969 年
滑軌門系統
Dieter Rams
Vitsoe+Zapf、Vitsœ

各種尺寸和重量

擠壓的塑聚苯乙烯材料、鋁材、木材
門和框架：DM 1,125；百葉板：
DM 265（1983 年）

這種滑軌門系統意味著牆面內部空間可
以變成內置櫥櫃，或者是整個房間可以
區分開。整體的支撐結構由夾在地板和
天花板之間的垂直鋁柱組成，頂部和底
部安裝有導軌。淺灰色滑軌門由擠壓的
聚苯乙烯材料製成的柔性垂直百葉板組
成，並且使用榫槽接頭固定到位。該結
構的頂部和底部部分與拉姆斯 680 沙
發床系列（p. 150）的底座組件形狀相
同。從理論上講，此系統是可以無限擴
展的。它以 Vitsœ 推出的 606 通用貨
架系統（pp. 65-9）中使用的垂直剖面
爲基本架構，然後輔以滑軌。

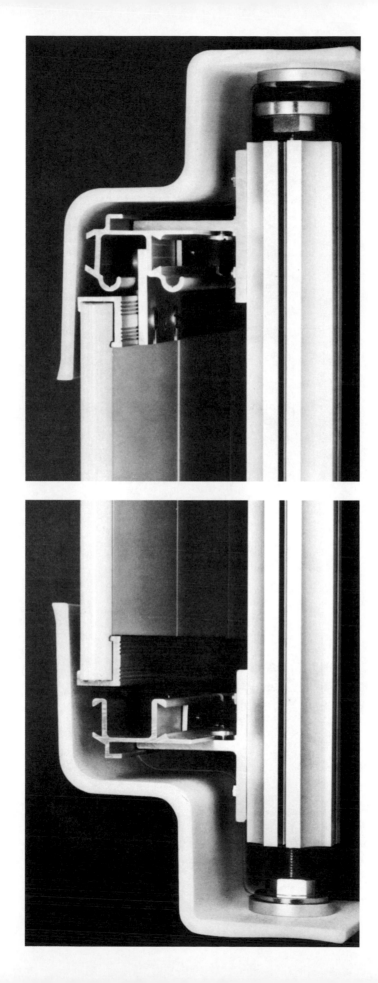

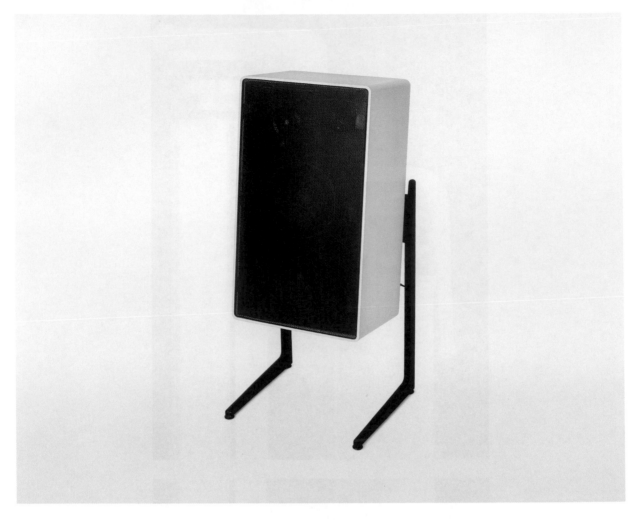

L 710，1969 年
支架型錄音室喇叭
Dieter Rams
Braun

55 × 31 × 24 cm（21¾ × 12¼ ×
9½ in）
18 kg（39¾ lb）

塑合板、鋼、陽極氧化鋁
DM 595

這款由音響技術人員弗朗茨・佩特里克
（Franz Petrik）設計的錄音室喇叭對於
Braun 來說是非常成功的。整個產品
系列一共量產了超過 10 萬台。與同價
位的其他喇叭相比，它產生的中性音色
相當傑出。L 710 與其前代產品的區別
在於其柔和的圓角設計；這一微小但具
有決定性的變化帶來了一種具和諧感的
外殼設計，與 Braun 當時其他 hi-fi 分
離器的外觀相得益彰，例如 regie 500
（p. 153）。喇叭的優雅外型可以通過添
加一對單獨出售的滑腿設計（命名爲 LF
700）強化使用方式，使喇叭可以從地
板上方便抬起，並且以一定角度優雅地
傾斜放置在房間裡。

同系列其他型號：L 810
（1969 年）；L 710-1（1973 年）；
L 715（1975 年）

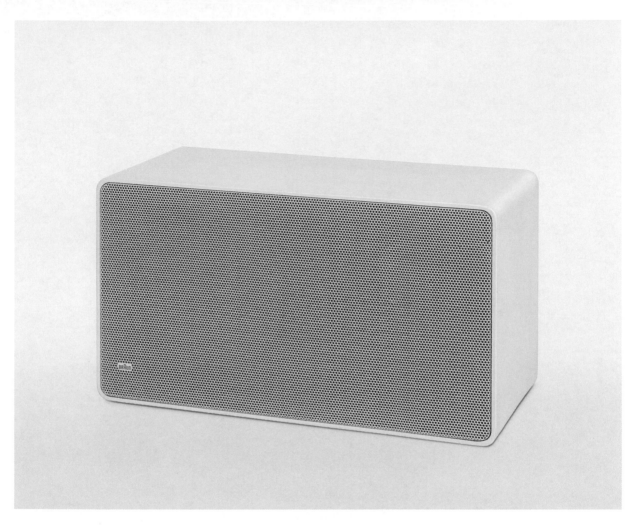

L 610，1969 年；L 500，
1970 年 ↗
書架喇叭
Dieter Rams
Braun

45 × 25 × 22 cm（17¾ × 9¾ ×
8¾ in）
9.5 kg（21 lb）

塑合板、陽極氧化鋁
DM 460

Braun 推出的 L 500／L 600 系列喇
叭是 L 710（p. 160）的較小版本。包含
兩個或三個驅動器的喇叭外殼在設計上
與較大型號的外殼基本相同，但比例約
略有所不同。

同系列其他型號：L 620（1971 年）；
L 500-1（1973 年）；L 625
（1974 年）

● Not released for sale
● Projects affected by Dieter Rams

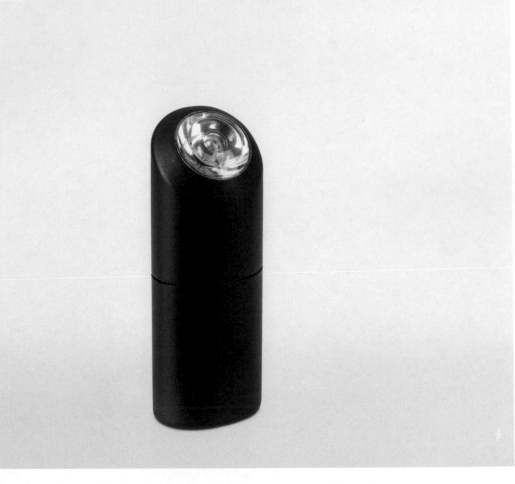

手電筒原型，1970 年
Dieter Rams
Braun

11 × 4 × 2.8 cm（4¼ × 1½ × 1 in）
0.12 kg（¼ lb）

塑膠、壓克力
未上市

這款電池供電的手電筒設計具有圓柱形
和傾斜燈泡的分隔設計，這代表它可以
直立放置，從而實現更舒適的交互使用
體驗。儘管該設計符合人體工學，但是
此產品並未投入量產。

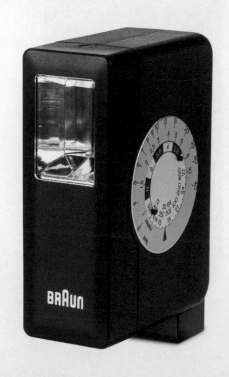

F 240 LS hobby-mat，1970 年；
F 111 hobby，1971 年↗
電子閃光燈
Dieter Rams
Braun

9.5 × 6.3 × 3 cm（3¾ × 2½ ×
1¼ in）
0.2 kg（½ lb）

塑膠、金屬
DM 129（F 111 hobby）

在此，以 F 200（p. 126）建立的 Braun
標準閃光燈模型以全黑面貌重現，反映
了公司當時 hi-fi 音響組件的包裝，以
及業界主要爲黑色的單眼（SLR）相機。
顏色同時也是一個實用的選擇，因爲它
有助於避免反光的產生。閃光燈的前面
板以 45 度角從框架突出，爲設計增添
了另一個層次的立體感。該產品系列的
所有設備均在日本製造。

同系列其他型號：F 410 LS
hobby-mat（1970 年）；F 16 B
hobby、F 245 LSR、F 18 LS
hobby-mat（1971 年）；F 17 hobby
（1972 年）

喇叭附件原型，1970 年
Dieter Rams
Braun

29 × 14 × 17 cm（11½ × 5½ ×
6¾ in）
0.5 kg（1 lb）

塑膠
未上市

這款超薄喇叭設計原型用於搭配 T 20
02 全波段接收器（p. 167）。彎曲的外
殼設計在其喇叭格柵上有大孔隙，後來
用於放置在 cockpit hi-fi 系列的喇叭
（p. 186）。

T 2002，1970 年
全波段接收器原型
Dieter Rams
Braun

29 × 37.5 × 17 cm（11½ × 14¾ × 6¾ in）
1 kg（2¼ lb）

塑膠
未上市

在塑膠爲主的時代，升級 T 1000 全波段接收器（p. 106）的下一代產品以反映當下的材料是再適合不過了。拉姆斯在改造這款標誌性的模型時，並沒有犧牲其原本外型的獨特性，但當它關閉時，該設備看起來是一個具有白色外觀的盒子。在產品內部，出現了一個醒目的黑色介面，所有控件都排列放置在嚴謹的幾何網格中。產品的白色外殼和黑色內部之間形成強烈對比，使產品的美感得到充分體現。調音刻度由一塊透明的壓克力面板保護，此功能後來應用於 regie hi-fi 系列；同一個系列反向影響了 T 2002 控制面板中黑色的使用，主旨在反映 regie 音響系統的尖端技術。

除了具有全波段接收器的功能外，T 2002 也可以做爲小型固定音響系統，並配有兩個爲此目的專門設計的喇叭（p. 166）。小型內建「收音耳機」（listening speaker）僅用於短波式的新聞廣播，否則使用者會主要使用耳機。

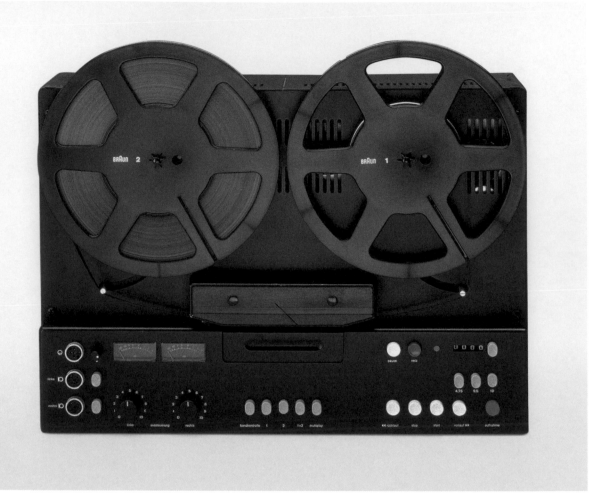

TG 1000，1970 年
盤帶錄音機
Dieter Rams
Braun

32 × 45 × 12.5 cm（12½ × 17¾ ×
5 in）
17 kg（37½ lb）

鋼板、塑膠、鋁材
DM 1,798

1965 年 TG 60（pp. 132–3）首次亮相
後，Braun 推出的第二代捲軸式盤帶
錄音機，完美匹配了 1960 年代後半期
開發的高階模組化設備和 1970 年代較
新的 regie 音響系統（p. 187）。就技
術方面而言，這種半專業設備的設計幾
乎優於所有德國競爭對手的產品。全金
屬控制面板的設計特點是開關、水平
儀和 DIN 插座橫跨三排的排列清晰易
懂。產品的電源按鈕是綠色的，錄製按
鈕是紅色的，其他都是白色或灰色的按
鈕。在使用啓動、停止、快轉和倒帶功
能的傳輸按鈕時會發出一些劈啪聲，卽
使倒帶速度非常之快，還是可以通過高
效的機電制動系統迅速讓其停止。將這

些元素結合在一起，爲使用者提供了獨
特的視覺、觸覺和聽覺體驗。TG 1000
盤帶錄音機首先由 Braun 在克龍伯格
製造，一共生產了 28,000 台，但是
TG 1020 和往後的設計型號是由位於
慕尼黑的合作製造商 Uher 生產。

同系列其他型號：TG 1000-2
（1970 年）；TG 1000-4（1972 年）；
TG 1020、TG 1020-4（1974 年）

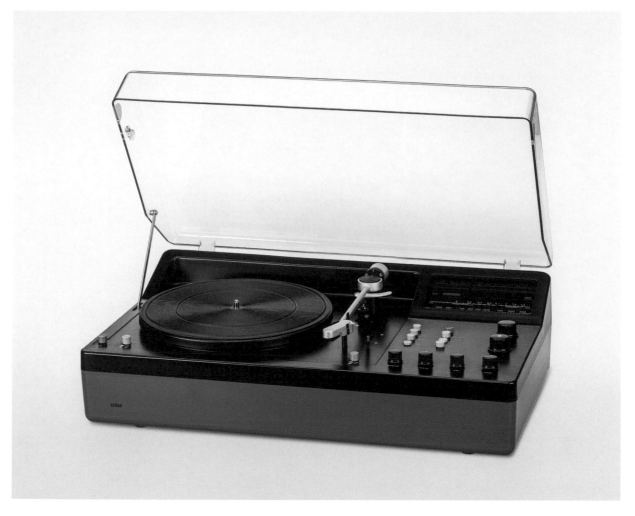

cockpit 250 S，1970 年
收音機設計組合
Dieter Rams
Braun

18 × 57 × 34 cm（7 × 22½ ×
13½ in）
14 kg（31 lb）

塑膠、壓克力
DM 1,298

結合了收音機和唱片播放器兩種功能的
cockpit，爲 Braun 的「audio」系列音
響系統提供了一種平價的替代方案（p.
88 和 p. 121）。1970 年首次於杜塞道
夫的德國無線電展亮相，鎖定目標市場
爲年輕一代族群，是 Braun 首款採用
全塑膠外殼的音響產品。由於量產工藝
上的限制，底座呈現錐形，以便從模具
中取出。每款 cockpit 型號的產量大約
爲 16,000 件。

同系列其他型號：250 SK
（1970 年）；250 W、250 WK
（1970–1 年）；260 S、260 SK
（1972 年）

T 3，1970 年
桌上型打火機
Dieter Rams
Braun

5.5 × 5.5 × 6 cm（2¼ × 2¼ ×
2½ in）
0.13 kg（¼ lb）

塑膠、金屬
DM 50

這款打火機的設計表現出將立方體轉化
爲精緻美觀物件的可能性。邊角的不對
稱圓角影響了它的外觀和感覺；底座上
方的陰影間隙使打火機看起來像是漂浮
著；圓形和圓點的雙組合旣是功能性標
誌，也是令人愉悅的設計特色。此外，
打火機側面的黑點設計在視覺上與火焰
開口周圍的黑色邊框相呼應。

雖然 T 3 配備了由 15V 電池驅動的電子
點火裝置，但 Braun 往後的 domino
使用了更加便宜的壓電技術。因此，後
來型號上的按鈕會從表面略微突出（p.
225），需要使用者用力按下才能點燃
裝置。在使用打火機時，壓電技術通過

彈簧加載的錘子而運作，當使用者按下
按鈕時，錘子會敲擊晶體，從而產生電
荷。這就是打火機使用時發出典型的
「咔嗒」聲的原因。

同系列其他型號：domino（1976 年）

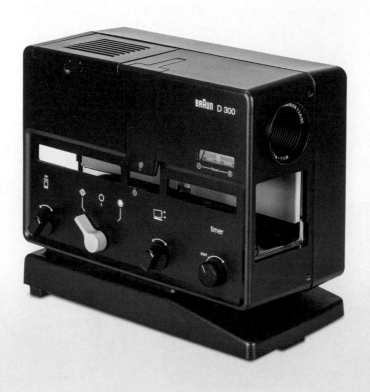

D 300，1970 年　　　　　　　22 × 25.2 × 12 cm（8¾ × 10 ×　　塑膠
幻燈片投影機　　　　　　　　4¾ in）　　　　　　　　　　　　DM 329
Robert Oberheim　　　　　　4.3 kg（9½ lb）
Braun

以拉姆斯於 1958 年設計的 D 50 原型
做爲參考（p. 47），這款袖珍型投影機
在幻燈片托盤所在的燈源下方有一個獨
特的開口，雖然這次是使用了行業標準
的 Leitz 托盤系統，而不是 Braun 自
己的品牌。D 300 被放置在一個可調
節的產品支架上，允許使用者改變投影
光束的角度；產品也可以安裝在三腳架
上。設計師羅伯特・奧伯海姆在選擇控
制開關的形狀時，從其他 Braun 設備
中汲取了靈感，呈現其優雅的設計形式
並兼具設計特色。

同系列其他型號：D 300
autofocus（1974 年）

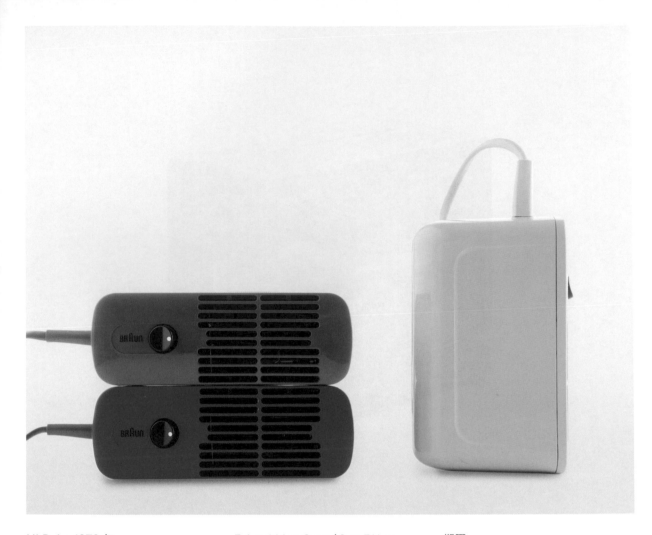

HLD 4，1970 年
旅行用吹風機
Dieter Rams
Braun

5.4 × 14.1 × 9 cm（2 × 5½ ×
3½ in）
0.24 kg（½ lb）

塑膠
DM 34.50

使用風切向技術，拉姆斯設計了一款全
新形式的吹風機。HLD 4 具有明顯的
圓角邊緣，有紅、黃、藍三種主色調。
此產品可以從背面輕鬆握住，降低使用
者的手意外覆蓋進氣槽的可能性。相
反，進風口和出風口都在產品的前面。
然而，這種結構產生的副作用是湍流，
會導致氣流略微減弱——然而有些人卻
認爲這是一個令人愉快的特色。

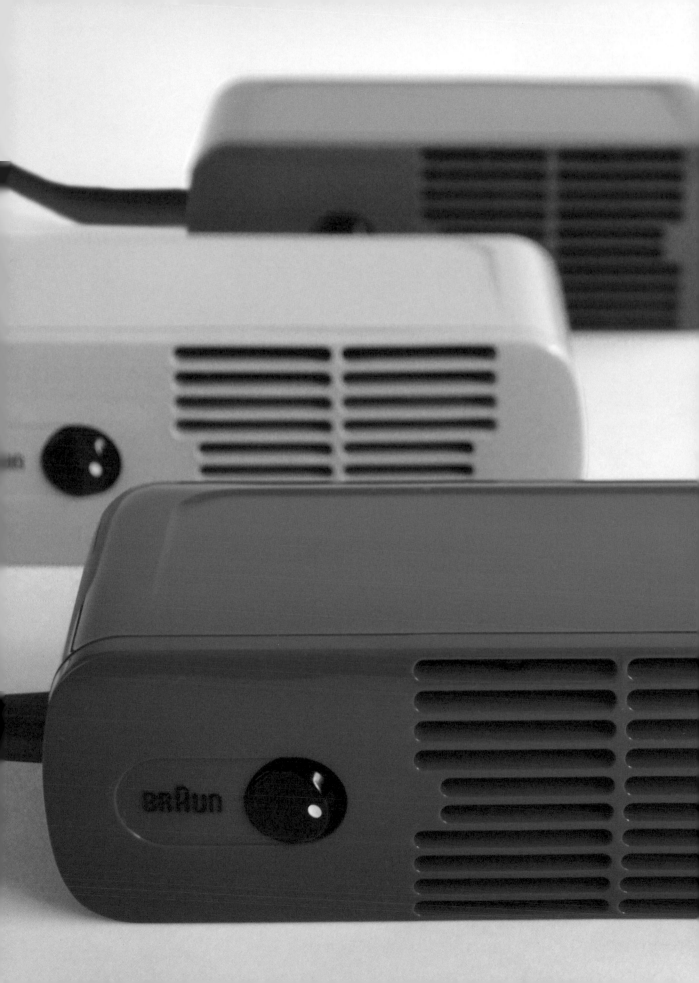

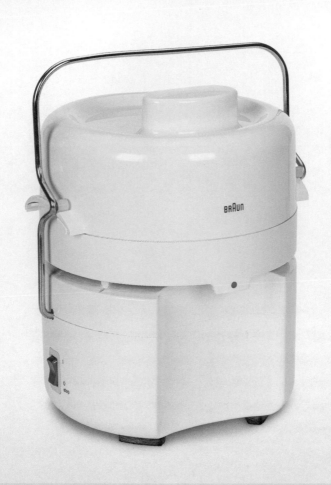

MP 50，1970 年　　　　　　　直徑 29 × 20 cm（11½ × 8 in）　　塑膠、金屬
榨汁機　　　　　　　　　　　3.7 kg（8¼ lb）　　　　　　　　DM 169
Jürgen Greubel
Braun

直到 1970 年，格爾德・穆勒於 1957
年所設計的 MP 3 榨汁機才被另一種新
產品取代──即便如此，此產品也或多
或少使用了同樣的基本技術。MP 50
的圓柱形設計比其前身更寬、體積更
大，彎曲的上方邊緣會在產品頂部形成
一個凹陷的部分，這種形式反映在產品
的底部，凹陷的部分成為收集果汁的空
間。這個產品特色也可以在 1972 年的
citromatic MPZ 2 榨汁機中看到（pp.
189–90）。榨汁機壺嘴上的紅點提示
了使用者應該將玻璃杯放在哪個位置。

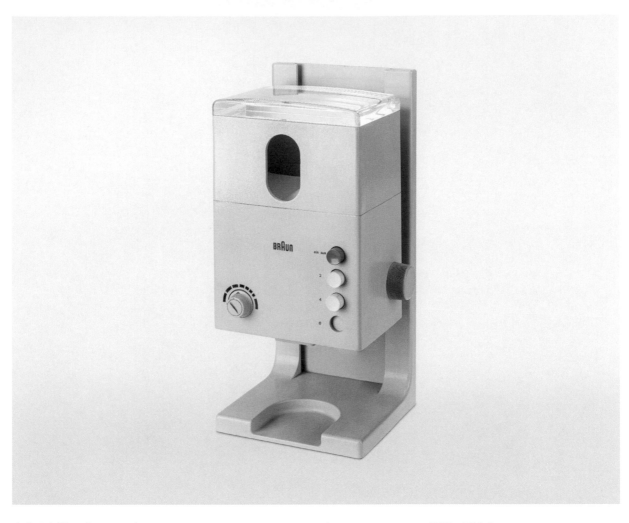

咖啡研磨機原型，1970 年　　　28.8 × 13 × 12 cm（11¼ × 5 ×　　塑膠、壓克力
Dieter Rams　　　　　　　　　4¾ in）　　　　　　　　　　　未上市
Braun　　　　　　　　　　　　1.5 kg（3¼ lb）

除了咖啡機的設計外（p. 176），拉姆斯還提出了一個壁掛式咖啡研磨機的想法，它可以在垂直軌道上下移動，以便使用不同的收集容器。其獨特的設計包括一個長型的橢圓形窗口，顯示咖啡研磨機中咖啡豆的存量，以及它使用的按鈕設計與 Braun hi-fi 音響設備是相呼應的。

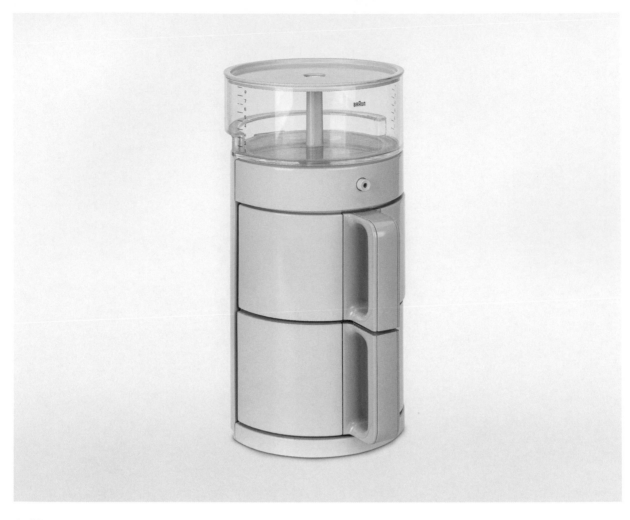

咖啡機原型，1970 年
Dieter Rams、Jürgen Greubel
Braun

34 × 23 × 17 cm（13½ × 9 ×
6¾ in）
3.75 kg（8¼ lb）

塑膠、壓克力
未上市

拉姆斯和於爾根·格魯貝爾採用弗洛里
安·塞弗特早期 KF 20 咖啡機（pp. 19
0–1）設計中，首次建立的塔式造型，
創造了這個精美原型。透明壓克力水箱
位於產品頂部，而過濾器和水壺則插入
底部的塔型中。亮黃色隔間把手相疊對
齊，形成一條引人注目的線條。

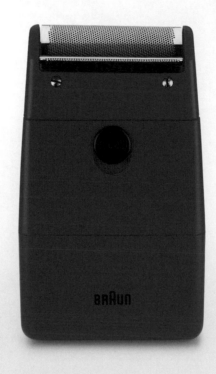

cassett，1970 年
旅行用刮鬍刀
Florian Seiffert
Braun

10 × 6 × 3.5 cm（4 × 2½ ×
1½ in）
0.17 kg（½ lb）

塑膠
DM 54

這款電池驅動的旅行用刮鬍刀明顯有別
於 Braun 先前 sixtant 的圓潤設計。產
品的方正形狀在頂部逐漸變細，而其外
殼──有紅色、黑色或黃色──帶有一
個醒目的圓形控制鈕，顏色對比鮮明。
該設備可以裝在一個半開放式的盒子中
以便運輸，後來 Braun 的第一款袖珍
型計算機 ET 22 control（p. 228）採
用了這種設計解決方案。明亮色彩的採
用讓 cassett 與 Braun 家用刮鬍刀產
品系列能夠區分開來。

同系列其他型號：cassett standard
（1972 年）

HLD 6，1971 年
吹風機
Jürgen Greubel、Dieter Rams
Braun

20 × 20.5 × 6.5 cm（8 × 8¼ ×
2½ in）
0.55 kg（1¼ lb）

塑膠
DM 39.50

這款吹風機的設計包括一個矩形手柄和
連接到大型圓形吹風機裝置的噴嘴，進
氣槽形成的圓形空隙則進一步強調了其
形狀。選擇產品帶有垂直手柄可能是針
對專業美髮師的需求，這在當時是一種
行業標準。這樣的造型簡潔且富有幾何
感，代表著 1920 年代 Sanitas 或 AEG
的吹風機設計，成功轉移到新的塑膠材
料上。

同系列其他型號：HLD 61（1971 年）

phase 1，1971 年
鬧鐘
Dieter Rams、Dietrich Lubs
Braun

8 × 18 × 10 cm（3 × 7 × 4 in）
0.6 kg（1¼ lb）

塑膠、壓克力
DM 108–125

20 世紀 60 年代中期以來，市場上就出現了翻轉式鐘錶設計，這類型的鐘錶具有分頁顯示功能，像是過去在機場所使用的鐘錶樣式，主要源自日本。1971年，Braun 開發了類似的設備，但使用了旋轉顯示的機制。phase 1 的鬧鐘有一個略微傾斜的黑色前面板，能夠顯示時間和鬧鐘的內部設置。與拉姆斯為 T 2002 接收器（p. 167）以及其他Braun 的 hi-fi 產品設計一樣，產品在黑色的使用上，可以解釋為代表一種技術和精確度。鐘錶本身的邊緣圓潤，有白色、橄欖色或紅色，其中，紅色是為了迎合當時流行的普普藝術。根據設計合作者迪特里希・盧布斯的說法，他們

沒有辦法左右數字的字體大小和字型樣式，因為時鐘的相應元件均來自於外部供應商。

620，1971 年
椅子／容器方案
Dieter Rams
Vitsœ

38 × 66 × 66 cm（15 × 26 ×
26 in）
約 20 kg（44 lb）

塑膠
DM 620

這種別具特色的家具可以是桌子、容器
或室內用植物花盆。家具底部的輪子可
以使家具輕鬆的移動。這件作品最初設
計於 1962 年，體現了拉姆斯對家具設
計的移動性和視覺清晰度的理解。

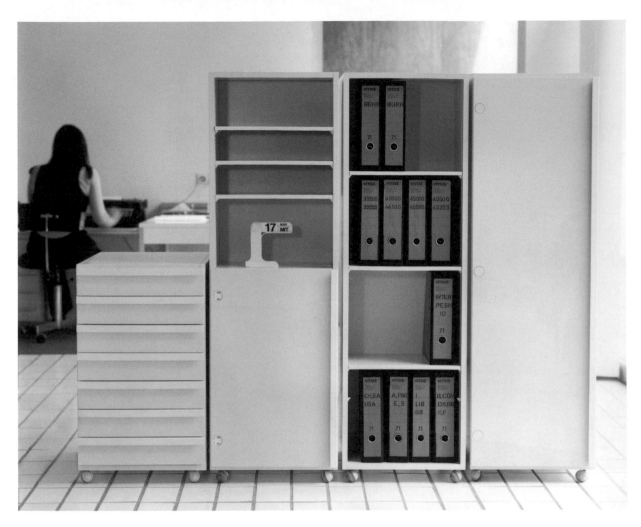

710，1971 年　　　　　　　各種尺寸、重量　　　　　塑合板
容器方案　　　　　　　　　　　　　　　　　　　　DM 278–1,048（1973 年）
Dieter Rams
Vitsœ、sdr+

此家具產品系列主要使用於辦公室，但
是也可以使用於私人住宅。儲物櫃可以
單獨使用，也可以相互組合運用。它們
由 19 公釐（¾ 英寸）厚的塑合板所組
成，底部帶有支腳或輪子。在這個系列
中，拉姆斯再次應用模組化設計方法，
就像他 14 年前針對 RZ 57（p. 28）所
做的一樣。

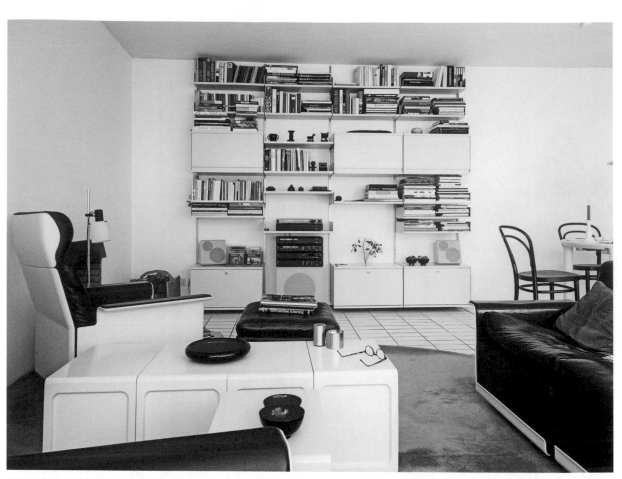

迪特和英格博格·拉姆斯私人住宅，
德國克龍貝格，1971 年
Dieter Rams

關於迪特和英格博格·拉姆斯的私人住宅是設計師工作範圍內的另一個項目。1958 年，Braun 獲得了位於克龍貝格北部陶努斯森林邊緣一塊土地的優先購買權，想以此爲公司的管理階層建造住宅區，並爲訪客提供獨立房舍。「Am Roten Hang」（位於紅色山坡上）開發項目的靈感來自瑞士建築公司 Atelier 5 於 1961 年設計的瑞士伯爾尼「海倫莊園」（Halen Estate）。這兩個地點均以森林地塊上人行道相連的一系列梯田結構爲特色，而且這邊基本上完全沒有汽車通行。

拉姆斯在 1967 年 7 月開始繪製建築物首張草圖；同年，Braun 被 Gillette 收購，土地又被賣出給市政府。該項目隨後由在柯尼施泰因的建築師魯道夫·克萊默（Rudolf Kramer）接手，他在自己的設計作品中有提到參考了拉姆斯的初步構想與草圖。迪特和英格博格·拉姆斯在那塊地北邊一塊基地上建造了一座半獨立式的平房。該住宅的特色是深色木製窗框和白色地磚組成，與莊園其他部分形成鮮明對比。拉姆斯在大型花園中，還建了一座游泳池，池畔妝點了他所喜愛的日式風格；他還設計了房屋的內部裝飾，主要使用他自己的家具。從 1971 年底這對夫婦搬進來之後，房子的設計布局幾乎沒有改變。直到今天，整個莊園設計已被列入遺產保護名單中，2016 年 9 月 15 日，拉姆斯自宅被德國黑森州文物保護單位正式列爲文化古蹟，防止對其進行任何更動，無論是內部還是外部——無論如何，這對夫婦也不會考慮這麼做。

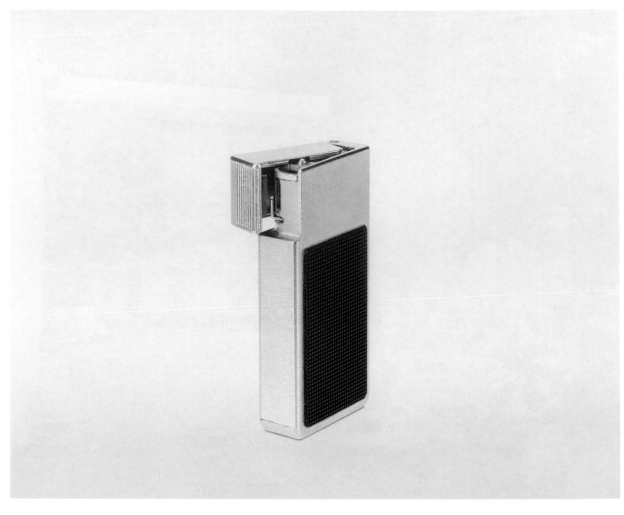

F1 mactron，1971 年
攜帶式打火機
Dieter Rams
Braun

7 × 3.3 × 1.3 cm（2¾ × 1¼ ×
½ in）
0.1 kg（¼ lb）

塑膠、壓鑄鋅、鍍鉻
DM 98

1971 年至 1981 年間，Braun 推出了大量的攜帶式打火機，其量產皆為外包。大多數的設計模型都是由拉姆斯自己設計的，有一些模型來自古格洛研究中心和烏爾姆布斯設計（Busse Design Ulm），後者是曾經就讀烏爾姆設計學院的學生立都·布斯（Rido Busse）建立的一個設計工作室。拉姆斯賦予第一款 Braun 推出的攜帶式打火機 F1 mactron 採用扁平且細長的塊狀形式。使用拇指可以打開外殼的一部分，並且露出照明裝置。當時這個操作方式非常新穎，並以設計師的名義在多個國家成功獲得專利。這款打火機採用電子點火，其加油閥開口位於產品側面，容易

讓人聯想到跑車上的油箱蓋。由於需要一個特殊的適配器來重新填充，這種奢侈的設計特徵後來被放棄，取而代之的是底部的傳統位置；該設計的下一代產品是 linear，除了加註閥的位置外，其他都是相同的。 Braun 廣告將 F1 描述為：「Braun 的頂級打火機」。獨特性存在於其形式和使用材料。因為形式和材料獨特，是裝飾性設計、奢華飾面和不切實際造型的明顯替代品。堅固的壓鑄鋅外殼為其高品質的設計做出了貢獻，如同歷久彌新的閃亮金屬和黑色紋理塑膠的組合一樣。

同系列其他型號：linear（1976 年）

184

mach 2，1971 年
攜帶式打火機
Florian Seiffert、Dieter Rams
Braun

5.7 × 3 × 1.3 cm（2¼ × 1¼ ×
½ in）
0.06 kg（2 oz）

金屬、塑膠
DM 39

拉姆斯在弗洛里安・塞弗特設計的這款
打火機產品中扮演了微小但關鍵性的角
色；他負責點火按鈕上獨特的尾部輕彈
設計。這個細節與原本嚴謹的矩形形成
呼應，產品操作方式在人體工學方面有
了重大改進。mach 2 使用壓電技術，
由總部位於紐倫堡的 Gebrüder Köl-
lisch AG製造，該公司是Consul打火
機的製造商，於 1971 年成爲 Braun 的
子公司。

L 260，1972 年
架上型或壁掛式喇叭
Dieter Rams
Braun

30 × 19 × 19 cm（11¾ × 7½ ×
7½ in）
3.5 kg（7¾ lb）

塑膠
DM 248

爲搭配 cockpit 音響系統的伴奏所設計
（p. 169），這些平價喇叭以 T 2002 全
波段接收器的開發原型爲設計基底（p.
166）。產品正面帶有 Braun 標誌的小
圓盤可以依喇叭的方向旋轉。

regie 510，1972 年；regie 520，
1974 年↗
接收器
Dieter Rams
Braun

11.5 × 50 × 33.5 cm（4½ ×
19¾ × 13 in）
15 kg（33 lb）

鋼板、塗漆鋁、塑膠、壓克力
DM 1,750

對於 1972 年所推出的 regie 510 接收器，拉姆斯選擇了全黑外觀，這成了接下來 30 年 Braun 音響系列和整個音響行業的定調基準色。接收器的結構類似 regie 500（p. 153），但矩形盒寬度更寬，並採用更接近 1965 年推出的 CE 1000 調諧器產品（p. 130）的接口布局。該產品清晰地分爲兩大部分，左側是放大器，右側是收音機，每個部分都有各自的控制元件；調諧頻率由細紅色指針指示。

在生產了 35,000 台 510 之後，Braun 在整個 1975 年和 1976 年擴展了 regie 系列，發布了許多迭代版本，其中許多

是由其他 Braun 工程師所修改的。與只能通過授權 Braun 零售商購買的高階型號相比，在公司銷售團隊的堅持之下，regie 350 等較低階產品也通過百貨通路銷售。CE 1020 接收器設計於 1973 年，與 510 的產品結構相同，只是去掉了放大器部分，希望與 Braun 推出的 CSQ 1020 四聲道前置放大器產品一起使用（p. 197）。產品的調音範圍比 regie 510 更寬闊；然而，由於很少有廣播電台使用新的四聲道技術，因此這種聲音設置主要是廣播公司用於試播使用。儘管如此，CE 1020 仍然非常適合一般的立體聲無線電接收。1974 年 1 月 1 日，德國禁止業者操縱產

品價格。這導致 Braun 與其專業音響零售商之間的關係產生重大改變。

同系列其他型號：regie 450
（1975 年）；regie 450 S、regie
350（1976 年）；regie 525、regie
526、regie 528、regie 530
（1977 年）

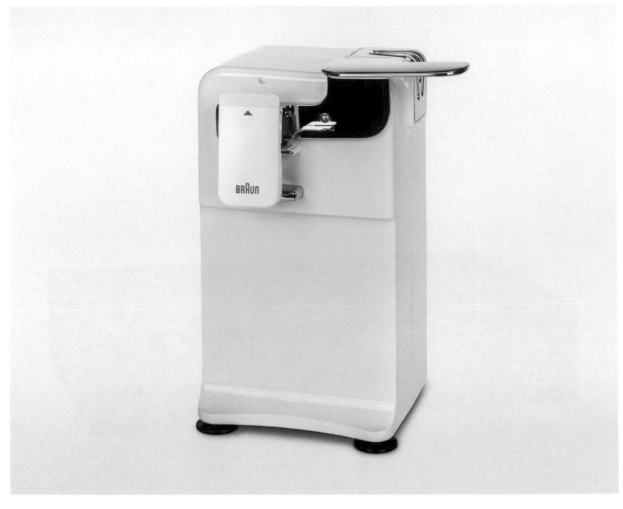

DS 1 Sesamat，1972 年
電動開罐器
Dieter Rams、Jürgen Greubel、
Gabriel Lluelles
Braun Española

21 × 11.5 × 12 cm（8¼ × 4½ ×
4¾ in）
2.1 kg（4½ lb）

金屬、塑膠
價格未知

這款 DS 1 組合式電動開罐器和磨刀器
由 Braun 位於西班牙的子公司生產，
主要是面向當地消費市場，並以Braun
Abrematic的名稱進行銷售。其沉重的
設備由塑膠爲材料的腳做爲支撐，並且
在切割機的上方設有鉸鏈保護蓋，防止
意外啓動時受傷。

citromatic MPZ 2，1972 年
柑橘榨汁機
Dieter Rams、Jürgen Greubel、
Gabriel Lluelles
Braun Española

直徑 21.5 × 15 cm（8½ × 6 in）
1.3 kg（3 lb）

塑膠、壓克力
DM 51.50

1962 年，Braun 收購了西班牙家電製造商 Pimer，其總部位於巴塞隆納，並將其轉型爲 Braun Española。設計仍由 Braun 位於克龍貝格的辦公室管理，但是當地的設計工程師（例如加布里埃爾·呂埃勒斯）則負責協助開發面向西班牙市場的產品。事實上，呂埃勒斯也參與了 Braun 最成功的廚房電器商品 citromatic MPZ 2 榨汁機的量產。該設計最初是由拉姆斯和於爾根·格魯貝爾專門爲 Braun Española 所開發的，目標是針對西班牙的許多小酒吧和咖啡館。然而，當榨汁機首度上市時，產品的部分設計採用了呂埃勒斯所設計的蓋子，不是遵循錐形榨汁機的自然輪廓，而是更具有傳統的平坦表面。拉姆斯回憶說，要說服 Braun Española 的管理階層改變設計需要持續不斷的說服、耐心和時間。但最終他和格魯貝爾取得了設計上的成功與共識，而這種非凡且造型優美的器具設計——類似於帶有喇叭形多立式柱頭和圓頂的矮柱——我們今天在許多場合與商品上仍然可以找到類似的設計。這兩個設計方向說明了看似簡單的細節對於美學素質的重要性，但同時也完全不能輕忽設計功能的傳達；明顯的噴嘴特徵和錐型榨汁機的設計能夠準確揭示這台機器的所有功能：鮮榨柳橙汁。與 1970 年 MP 50 榨汁機的設計方案（p. 174）類似，citro-matic 的圓柱形外殼凹入噴嘴下方，以便能夠牢固地容納玻璃杯。時至今日，citromatic MPZ 2 仍然以其原始的設計銷售，並且獲得義大利跨國家電公司 De'Longhi 的認可，亦即 Braun 致敬系列 CJ 3050。

同系列其他型號：MPZ 21（1994 年）；MPZ 22（1994 年）

KF 20，1972 年（p. 191）
咖啡機
Florian Seiffert
Braun

直徑 38.5 × 15 cm（15¼ × 6 in）
1.8 kg（4 lb）

塑膠、玻璃、金屬
DM 139

做爲 Braun 設計團隊裡的一名年輕成員，弗洛里安·塞弗特從拉姆斯那裡得到了一些打破常規的建議，拉姆斯建議他設計一款「更像茶壺的設計而不是像化工廠」的咖啡機。與當時的咖啡機具有相當技術化的設計外觀——罐和管之間並無吸引力與關聯的組合——形成一種鮮明對比，拉姆斯想出了一些更具雕塑感的東西。塞弗特以 KF 20 做出回應，這種設計不僅具有吸引力而且具備創新性。塞弗特沒有像往常那樣將儲水器放在壺和過濾器的旁邊，而是選擇了塔狀布置設計，儲水器在產品的頂部，由兩個新月形管支撐，而咖啡壺放置在下方。然而，這也使得產品上半部需要加裝第二個加熱裝置，最終導致更高的生產和零售成本。儘管如此，該產品還是吸引了眾多買家興趣，部分原因是此裝置能夠有效節省空間，而且設計精美。KF 20 具有多種顏色提供消費者選擇，拉姆斯還將其描述爲「早餐桌上的一束鮮花」。它的下一代產品，即是 1976 年的 KF 21，由哈特維格·卡爾克（Hartwig Kahlcke）所設計，產品底部具有開口的向下手柄和可調節的加熱板。

同系列其他型號：KF 21（1976 年）

化妝品套裝原型，1972 年
Dieter Rams
Braun

直徑 6.2–11.5 × 4–5.5 cm（2½–
4½ × 1½–2¼ in）
0.10–0.21 kg（¼–½ lb）

塑膠
未上市

在這裡，我們看到了拉姆斯所提出的一
套用於男士刮鬍前後使用的乳液容器。
細長的圓柱形、藍灰色和樸素的字體設
計是爲了能將容器與奢華的香水瓶設計
區分開來，並且使產品的設計語言能夠
對男性消費者產生吸引力。

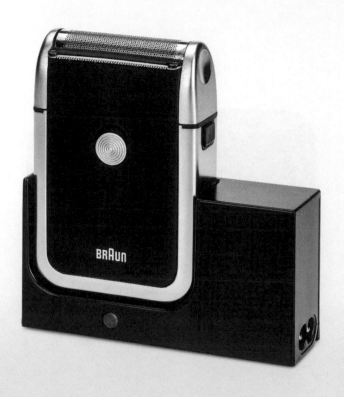

intercontinental，1972 年
電動刮鬍刀
Robert Oberheim、Florian
Seiffert、DieterRams
Braun

刮鬍刀：9.7 × 6.5 × 2.5 cm（3¾ ×
2½ × 1 in）；帶充電座：12.7 ×
10.5 × 2.9 cm（5 × 4 × 1 in）
刮鬍刀：0.18 kg（½ lb）；充電座：
0.10 kg（¼ lb）

塑膠、金屬
DM 172

1972 年發布後，這款刮鬍刀因爲其形狀設計和是由 Braun 行銷部門予以命名而吸引了人們的關注。當時「洲際」一詞僅使用於航空旅行，現在刮鬍刀也象徵一種如噴射機般的生活方式。這款電池供電的無線刮鬍刀採用不銹鋼材質和黑色塑膠包裝，正面有一個圓形、帶凹槽的電源按鈕，該按鈕的設計是從弗洛里安・塞弗特的 cassett（p. 177）轉移過來的。 該設計元素重複使用於 Braun 的產品中而能夠立卽被人們辨識。緊湊且技術先進的設計旨在吸引經常出差的公司管理階層。

phase 3，1972 年
鬧鐘
Dieter Rams
Braun

9.5 × 11 × 6 cm（3¾ × 4¼ × 2½ in）
0.25 kg（½ lb）

塑膠、壓克力
DM 48

隨著 phase 1 鬧鐘設計（p. 179）及其下一代產品 phase 2 的發布，Braun 相對較快地從分段滾輪的結構和分瓣式顯示的設計過渡到具有傳統時鐘指針的類比設計。這方法在 1972 年的 phase 3 首次出現。機械化的結構變化使得產品外殼更加袖珍，指針上的設計使得在時間測量上能更加精確。該產品由位於錶盤下方明顯突出的「鼻子」從下方照亮。phase 3 的窄箱造型成為未來所有 Braun 鬧鐘的標準。

720、721，1972 年
帶有延伸葉的餐桌設計
Dieter Rams
Vitsœ

720：71 × 120 × 110 cm（28 ×
47¼ × 43¼ in）；721：71 × 195 ×
110 cm（28 × 76¾ × 43¼ in）
約 40 kg（88¼ lb）

聚苯乙烯泡沫、PVC
DM 2,290–2,410（1982 年）

Vitsœ 第一張完全由塑膠製成的桌子就
是 720，這是一款小型餐桌或早餐桌。
此外，公司還創造了一個可擴展的選項
721，它有一個複雜的設計機制，可以
將一個擴展的延伸葉元件插入中間，增
加桌子的總長度。桌腳高度也可以自由
調整，特別適合不平整的地面；桌腿的
設計也可以取下，便於存放。

Super-8 袖珍型
電影攝影機原型，1972 年
Robert Oberheim
Braun

8 × 16.7 × 4.5 cm（3 × 6½ ×
1¾ in）
0.35 kg（¾ lb）

塑膠
未上市

這個袖珍型電影攝影機的原型採用了基
本形式 Super-8 膠捲盒。白色機身與
黑色鏡頭蓋以及周邊的產品元件相互結
合；翻蓋可以兼做鏡頭蓋，以便於在運
輸過程中保護鏡頭。簡單、直觀的設計
不需要太多技術背景的理解，也能夠輕
鬆記錄日常情況。

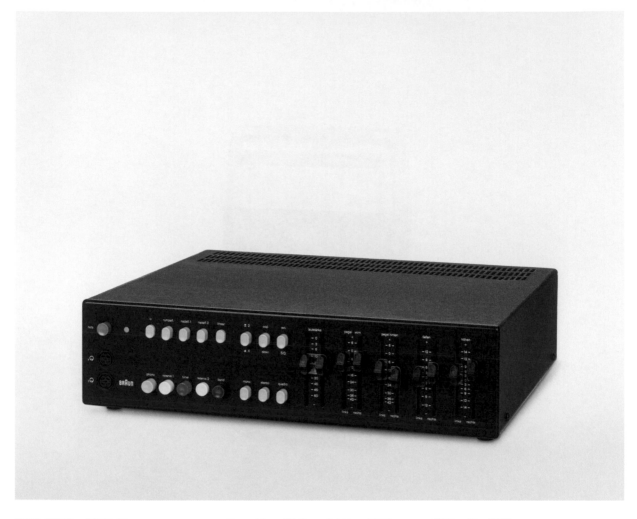

CSQ 1020，1973 年
附 SQ 解碼器的四聲道前置放大器
Dieter Rams
Braun

11 × 40 × 31.5 cm（4¼ × 15¾ × 12½ in）
11 kg（24¼ lb）

鋼板、鋁、塑膠
DM 1,560

在 1970 年代，音響製造商開始試驗一種新的聲音再現方法，使用四個聲道和 4 個獨立的喇叭，從 hi-fi 系統的前後端輸出。眾所周知四聲道技術是德國環繞聲技術最早的例子之一。日本公司 JVC 是該領域初期的領導者，Braun 也曾短暫進入該市場。然而，公司不完全相信其產品與技術的可行性，最終該合資企業的模式以失敗告終。拉姆斯回憶說到，是指揮家赫伯特·馮·卡拉揚（Herbert von Karajan）──Braun 私人醫療服務部門負責人維爾納·庫普里安（Werner Kuprian）的病人──最終結束了實驗。在一次去 Braun 總部途中，向他展示了四聲道音響系統，並且

徵求他的意見。馮·卡拉揚的回答簡潔明瞭：他的勞斯萊斯音響要好得多。

為了運用此複雜的新技術，每個音頻分離都需要重新設計。拉姆斯的 CSQ 10 20 前置放大器以 3,200 台的小批量生產，產品設計上配備了許多按鈕以及滑塊，並且一同封裝在一個 regie 的外殼中。而配套的唱片播放器 PSQ 500 是 1968 年 PS 500（p. 152）的後繼產品，配備的要求相對較低，只需要一個新的拾音器，不用時可以將其關閉。雖然說四聲道聲音技術未能順利起飛，但 Braun 的音響工程師開始了更大膽的嘗試：他們的全息音響系統，配備了

9 個喇叭和 2 個低音喇叭，1979 年在柏林的國際無線電展上展出，希望能夠提供全新的聆聽體驗。然而，波士頓的 Gillette 產品經理很快就對這種代價高昂的產品設計追求失去了興趣。該項目的零售價約爲 7,000 馬克，被認爲是一項糟糕的投資。

sixtant 6007，1973 年
電動刮鬍刀
Dieter Rams、Richard Fischer
Braun

11 × 6.4 × 3.1 cm（4½ × 2½ ×
1¼ in）
0.3 kg（¾ lb）

金屬、塑膠
DM 110

在 1962 年首次亮相（p. 102）十多年後，sixtant 仍然是 Braun 的主要暢銷商品，在 70 年代陸續推出了一系列新型號產品。拉姆斯對該產品系列的第一個貢獻是 sixtant 6007，產品正面有一個羅紋圓形握把，這是他從一年前理查・費希爾所設計的 6006 中繼承下來的設計語言與特徵。位於上方的是一個突出的綠色電源按鈕，清楚地表明其功能；顏色參考了拉姆斯在他的高階音響分離器上所使用的電源按鈕，並且表明了品質和精確度。歐文・博朗很快體認到將特定元素從頂級 Braun 產品轉移到實惠型號的好處，最終帶來了更高的銷售額。

sixtant 8008，1973 年
電動刮鬍刀
Dieter Rams、Florian Seiffert、
Robert Oberheim
Braun

11.2 × 5.8 × 2.8 cm（4½ × 2¼ ×
1 in）
0.27 kg（½ lb）

金屬、塑膠
DM 102

身爲 Braun 的首席設計師，拉姆斯始終親自參與新產品線的設計開發。1973年，他的下一個大型項目 sixtant 8008，逐漸成爲 Braun 新的明星產品機型。產品的正面和背面均採用精細的水平條紋排列，中央開關使用易於閱讀的符號幫來指示產品關閉、刮鬍和毛髮修剪器功能。與 Braun 刮鬍刀系列不同的是，8008 還提供了棕色版本的選擇。它採用了全新扁平化版本的 Braun「袖珍型」金屬薄片切割裝置，這是一項專利設計，可實現平頂外殼。8008 在收益方面非常成功，一共量產了超過 1,000 萬台——以前沒有其他型款的刮鬍刀生產過如此大的數量。1984 年

發布 sixtant 5005 是一款白色、具有類似設計的型號。

同系列其他型號：sixtant 5005
（1984 年）

L 308，1973 年　　　　14.1 × 34.5 × 10.1 cm (5½ ×　　　聚苯乙烯
喇叭　　　　　　　　　13½ × 4 in)　　　　　　　　　DM 300
Dieter Rams　　　　　6.5 kg (14¼ lb)
Braun

這款帶有塑膠外殼的袖珍型喇叭專為搭
配 audio 308 高度整合系統 (p. 201)
而設計。喇叭格柵上的大孔洞是針對前
一年設計的 L 260 (p. 186) 做的修改，
Braun 標誌也一樣，可以依照喇叭的方
向旋轉。

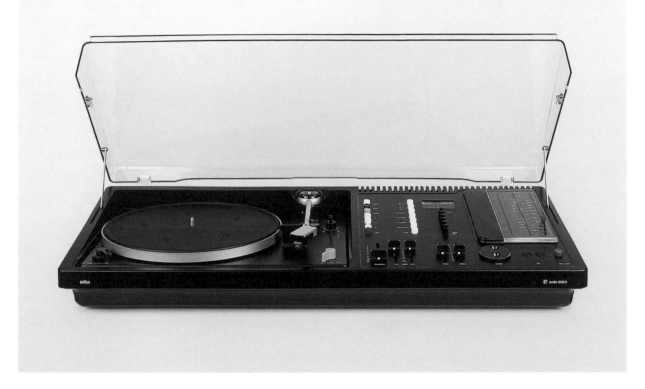

audio 308，1973 年
高度整合系統
Dieter Rams
Braun

16.7 × 79.7 × 35 cm（6½ ×
31½ × 13¾ in）
19 kg（42 lb）

聚苯乙烯、金屬、塑膠、壓克力
DM 1,650

「夢幻般的塑膠」是 20 世紀 70 年代初期的流行語，幾乎沒有其他材料曾在消費市場佔據如此主導地位。Braun 以全新一代的音響產品回應了這股市場熱潮，這些產品包含了十年的流行美學累積和這種新穎材料所能提供的較低價格。audio 308 結合了收音機和唱片播放器，約 8 度角面向使用者傾斜，此一點特徵主要是由安裝在產品後部的電源變壓器決定。同時，產品設計方向也指向更加友善的操作。壓克力的防塵蓋可以保持半開的狀態，即使關上也可以操作最重要的控件；滑塊的設計是參考專業調音台所選擇的。另一個獨特的設計元素是錐形底座，這使得產品在鑄

塑成型後可以輕鬆地移除。設計的第二個版本 audio 308 S，由鋁色上表面、黑色唱片播放器和唱臂所組成。

為了配合音響系統，拉姆斯設計了匹配的喇叭（p. 200），它們可以直立或水平放置，甚至可以安裝在牆上。還計畫將電視機做為該產品設計系列的一部分，但是並沒有投入量產（p. 212）。audio 308 是 Braun 最成功的 hi-fi 音響系統，兩種型號一共量產了 55,000台。此設計還影響了當時的其他 hi-fi產品：德裔美籍工業設計師哈特穆特·艾斯林格（Hartmut Esslinger）從 1978 年開始在他的 Wega Concept 51k

系統中借鑑了傾斜的做法。

同系列其他型號：308 S（1975 年）

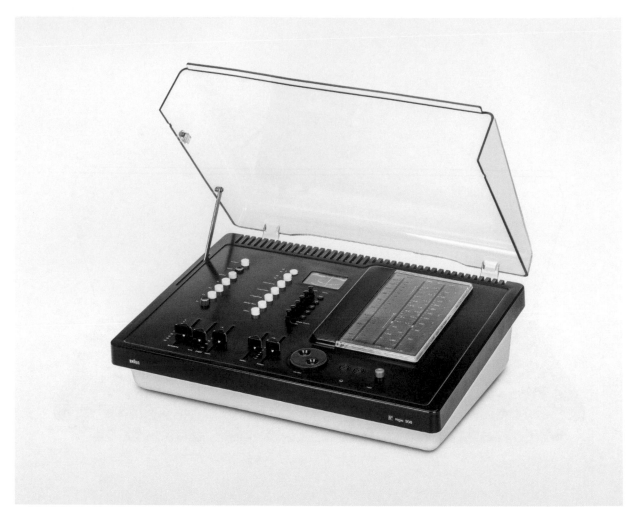

regie 308，1973 年
接收器
Dieter Rams
Braun

16 × 46 × 35.5 cm（6¼ × 18 ×
14 in）
10 kg（22 lb）

聚苯乙烯、金屬、塑膠、壓克力
DM 1,100

該接收器的設計與 audio 308 袖珍型
系統（p. 201）分離，以便將其用於單
獨的模組使用。

同系列其他型號：regie 308 S
（1973 年）；regie 308 F（1974 年）

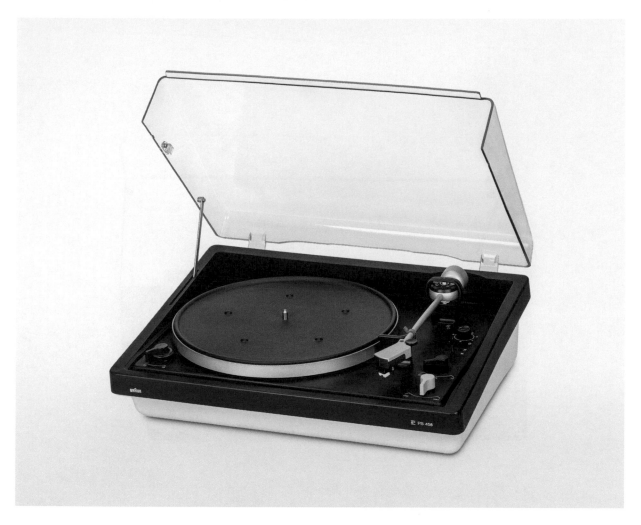

PS 358，1973 年
唱片播放器
Dieter Rams
Braun

16 × 46 × 35.5 cm（6¼ × 18 × 14 in）
8.4 kg（18½ lb）

聚苯乙烯、金屬、塑膠、壓克力
DM 459

該唱片播放器也是從 audio 308 袖珍型系統（p. 201）中分離出來的，並能做為單獨的產品組件出售。產品具有非常優雅的唱臂設計、扁平的頭殼和引人注目的黃色淚珠形旋轉開關。PS 358 一共量產了 7,300 台。

同系列其他型號：PS 348（1973 年）

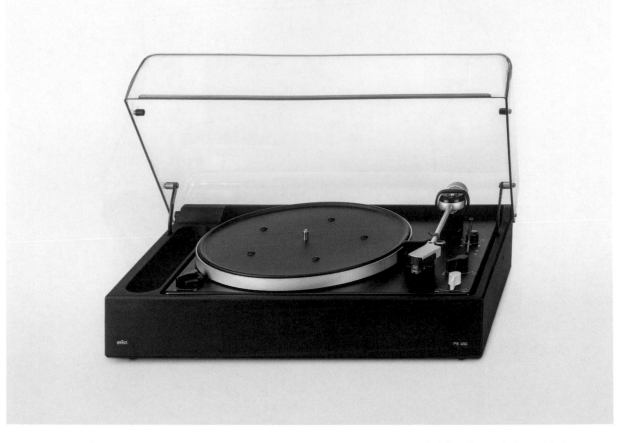

PS 350，1973 年
唱片播放器
Dieter Rams
Braun

17 × 50 × 32 cm（6¾ × 19¾ ×
12½ in）
8.5 kg（18¾ lb）

塑合板、塑膠、鋼板、壓克力
DM 498–530

在 PS 358 唱片播放器（p. 203）進一
步縮減計畫中，PS 350 被重新包裝在
一個帶有透明壓克力防塵蓋的盒狀底座
中——拉姆斯並沒有參與這個重新包裝
計畫，因為他認為此舉並沒有吸引力。
此產品的設計目是為創造一個更能與
Braun 廣泛的 hi-fi 系列美感相互契合
的作品。該型號相對便宜，市場銷量超
過 130,000 台。

同系列其他型號：PS 450（1973 年）

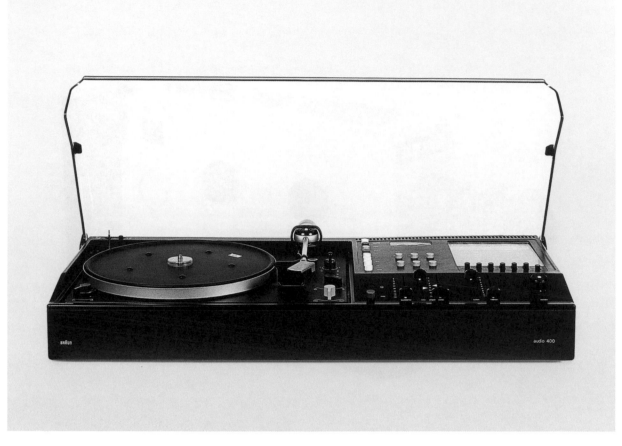

audio 400，1973 年
袖珍型系統
Dieter Rams
Braun

17 × 75 × 36 cm（6¾ × 29½ ×
14 in）
19 kg（42 lb）

塑合板、鋼板、塑膠、壓克力
DM 2,100

做為 audio 308 獨特傾斜設計（p. 201）
的替代方案，此音響系統採用更加傳統
的盒子形狀，以便吸引更廣泛、更保守
的目標市場。audio 400 的前控制面
板略微傾斜，但保留了局部可以開啓的
防塵蓋，在完全關閉的狀態下還能進行
操作。兩種型號量產將近 30,000 台。

同系列其他型號：audio 400 S
（1975 年）

Nizo spezial 136，1973 年
Super-8 電影攝影機
Robert Oberheim
Braun

9.7 × 23 × 5.2 cm（3¾ × 9 ×
2 in）
0.7 kg（1½ lb）

鋁、塑膠
DM 698

在 Braun 發布其大型電影攝影機系列之
後，包括1965 年的 Nizo S 8（p.135），
產品開發與設計轉向一系列更加便宜且
更易於使用者操作的小型攝影機。儘管
Nizo spezial 136 採用與較大型型號
基本相同的設計，但是 Braun 的真正
意圖是開拓出一個新的目標市場。

weekend，1974 年
袖珍打火機
Dieter Rams、Gugelot Institut、
Florian Seiffert
Braun

6.9 × 3 × 1.3 cm（2¾ × 1 × ½ in）
0.04 kg（1½ oz）

塑膠、金屬
DM 30

這款 weekend 打火機的設計是採用壓
電技術，並且是黑色或一系列彩色的塑
膠製成。其中，值得注意的是，傳統上
應該是水平狹縫的進氣槽被數個圓孔所
取代。

energetic（圓柱形太陽能），1974 年
打火機和收納盒原型
Dieter Rams
Braun

打火機：直徑 8.8 × 5.3 cm（3½ ×
2 in）；收納盒：直徑 12.3 × 7 cm
（4¾ x 2¾ in）
打火機：0.23 kg（½ lb）；收納盒：
0.08 kg（¼ lb）

打火機：金屬、壓克力玻璃；收納盒：
鋁、金屬箔
未上市

這款售價 600 馬克的 energetic 打火
機將成爲 Braun 最昂貴的打火機；然
而，打火機只開發到預備量產階段，從
未眞正推向市場。雖然設計保留了拉姆
斯圓柱模型的形狀（p. 149），但是該
打火機還配備了複雜的光生伏特能源系
統（photovoltaic energy system），
這在當時仍是一種非常昂貴的技術；布
置在產品頂部面板內的太陽能電池，只
要使用普通室內照明，即可爲鎳鎘類型
的電池充電。一次性充電，可以持續使
用兩個月，每天使用 30 到 40 次左右。
爲了搭配打火機，拉姆斯還設計了一款
奢華的鋁製收納盒，內部的設計爲鮮紅
色。兩個半圓形開口安排在蓋子的兩側
邊緣，形成一個產品設計特徵，通過它
可以看到紅色塑膠背襯。此外，蓋子可
以倒置後當做菸灰缸，在這種使用情境
下，半圓形凹槽還可以做爲放置菸嘴使
用。從概念上講，此設計代表了節能技
術得以成功融入日常用品。

740，1974 年
家具堆疊方案
Dieter Rams
Vitsœ

可堆疊圓盤：直徑 11 × 35 cm
（4¼ × 13¾ in）；桌面：直徑 4 ×
65/85 cm（1½ × 25½/33½ in）
可堆疊圓盤：1.5 kg（3¼ lb）；桌面：
3 kg（6½ lb）

塑膠可堆疊圓盤：DM 39；桌面：
DM 229–354（1980 年）

因多次前往日本出差和對日本文化迷戀
的啓發，拉姆斯爲 Vitsœ 設計了這個
模組化堆疊家具系列。可以通過在每層
之間插入一個穩定環結構來構建單獨的
圓盤形體積。矮桌也可以搭配直徑較大
的桌面家具。此家具設計可以用於室內
和室外，當放置在室外時，隨著時間推
移，這些作品會逐漸變成深銅綠色，讓
它們看起來像是石雕。

電視機原型，1974 年　　　　　56 × 45 × 32.5 cm（22 × 17¾ ×　　聚苯乙烯、壓克力
Dieter Rams　　　　　　　　　12¾ in）　　　　　　　　　　　未上市
Braun　　　　　　　　　　　　8 kg（17½ lb）

此電視機原型是為配合拉姆斯 1973 年
audio 308 系列作品（p. 201）而設計
的。雖然原型是在 1974 年才誕生，但
是類似的設計初稿早在 1966 年 Braun
內部員工雜誌的一篇文章中已經出現。
顯示器通過旋轉支架與接收器分開，使
產品能夠面向不同的方向轉動。然而，
由於當時更廣泛的世界經濟議題，包含
1973 年的石油危機，讓 Braun 銷售額
在隔年大幅下降，公司在面對開發新產
品所必須承擔的風險提高，因此態度上
趨於謹慎。

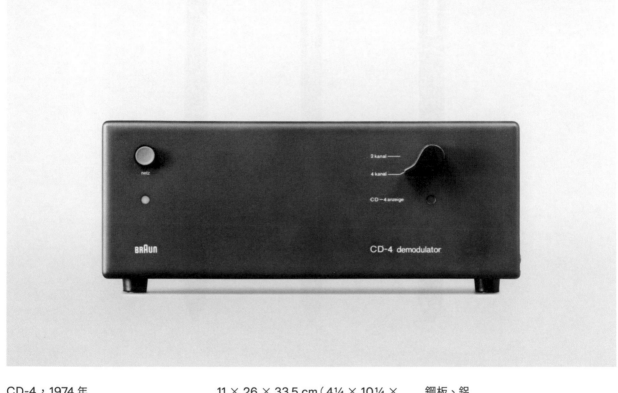

CD-4，1974 年
四聲道調諧器
Dieter Rams
Braun

11 × 26 × 33.5 cm（4¼ × 10¼ ×
13 in）
約 5 kg（11 lb）

鋼板、鋁
DM 600

1974 年，CD-4 調諧器被添加到 CSQ
1020 的四聲道音響系統（p. 197）。拉
姆斯將此產品設計放入一個不起眼但結
構清晰的外殼中。

Project Paper Mate，1974 年
書寫工具
Dieter Rams、Dietrich Lubs、
Hartwig Kahlcke、Klaus
Zimmermann

Gillette、Paper Mate
尺寸、重量未知

塑膠或鍍鉻金屬
未上市

在 Braun 被 Gillette 收購幾年之後，拉姆斯應邀前往位於波士頓的總部，目的是討論設計團隊為 Gillette 其他子公司開展項目的機會，其中之一是美國書寫工具公司 Paper Mate。當時 Gillette 董事長兼首席執行長熱中於建立起整個 Gillette 集團高階產品設計的願景，但遺憾的是 Paper Mate 並不同意他的觀點。在向公司展示新系列產品的設計和草圖時，拉姆斯回憶當時 Paper Mate 的高層驚呼：「大老闆想要這個，但我們不需要。」根據設計師描述，「當我交付模型時，它們消失得無影無蹤，並且再也沒有出現過。後來遍尋設計原型的資料，但是已找不到。」

此原型是為兩個 Paper Mate 系列所創建的，每個系列都由圓珠筆、纖維尖筆和自動鉛筆組成。這些模型都是可以伸縮的，包括點擊式和轉動式版本，並且帶有一個可拆卸的筆夾。此設計還包括一系列的案例和銷售展示。

Project Paper Mate，1974 年
書寫工具
Dieter Rams、Dietrich Lubs、
Hartwig Kahlcke、Klaus
Zimmermann

Gillette、Paper Mate
尺寸、重量未知

塑膠、鍍鉻金屬、鋁或不銹鋼
未上市

這種另類的 Paper Mate 型號具有複雜
的轉動機制，同時還兼具筆握功能。中
間部位的線紋是一個醒目的設計特徵，
因為它能讓桿身和尖端合併成一個無縫
元件。可伸縮功能免除了筆蓋的使用需
要，從而提供其他加強筆尖設計的可能
性。另外，按下產品頂部時可以打開貼
身筆夾。

水杯原型，1975 年
Dieter Rams
Braun

杯子：直徑 7.2 × 5.6/8 cm（2¾ ×
2¼/3 in）；碟子：直徑 1 × 10.2 cm
（½ × 4 in）
0.11 kg（¼ lb）

塑膠
未上市

這些水杯是爲了補充 Braun 咖啡機系
列而設計的，爲尋求辦公室一次性杯子
的替代品跨出第一步。此設計包含了一
個可重複使用的碟子和一個可以置入塗
蠟紙杯的托架，進而形成一個帶把手
且堅固的飲水工具。8 年之後，這些未
實現的原型成爲 Braun 提交給漢莎航
空擧辦的餐具設計競賽的靈感來源（p.
294–5）。

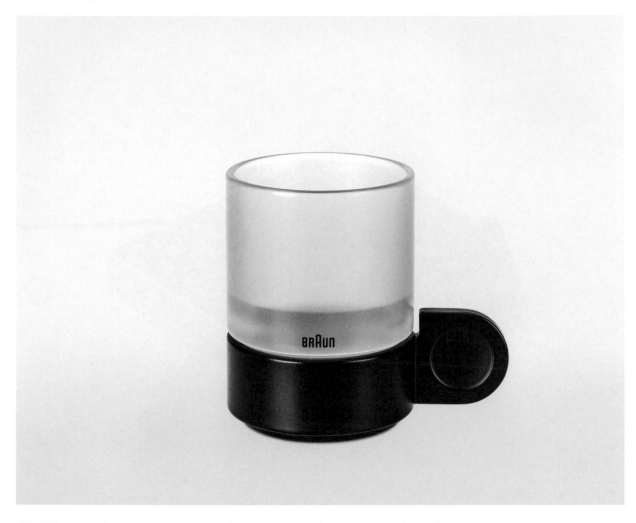

水杯原型，1975 年
Dieter Rams
Braun

直徑 8 × 6/9 cm（3 × 2½/3½ in）
0.3 kg（¾ lb）

塑膠
未上市

第二個水杯原型在提倡環保方面更進了一步；在此，紙杯完全被可清洗的壓克力嵌件所取代。1972 年，由全球的政治家、科學家、經濟學家和商界領袖於 1968 年成立的智囊團組織「羅馬俱樂部」（The Club of Rome），一份名爲「成長的極限」（The Limits to Growth）的報告中，積極呼籲人類反思環境及資源的迫切性。此份報告的出版對拉姆斯產生了深遠的影響，從那時起，考量產品使用壽命這件事在他的設計過程中扮演了關鍵角色。

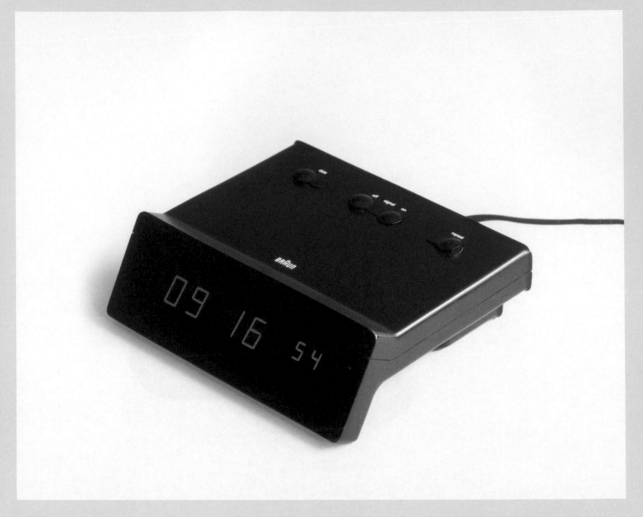

functional，1975 年
鬧鐘
Dietrich Lubs
Braun

5.2 × 14.7 × 12.7 cm（2 × 5¾ ×
5 in）
0.75 kg（1¾ lb）

塑膠、玻璃
DM 300（約）

迪特里希·盧布斯的「functional」鬧
鐘，設計在後面裝有一個大型變壓器，
而傾斜的顯示螢幕則佔據了產品前部的
空間。翹板式控制開關，如同 1978 年
Braun 推出的 ABR 21 時鐘收音機（pp.
254–5），排列在變壓器後方。堅固優
雅的全數字設計可用做鬧鐘或座鐘，由
於其運行時沒有機械部件，因此完全沒
有噪音的問題。

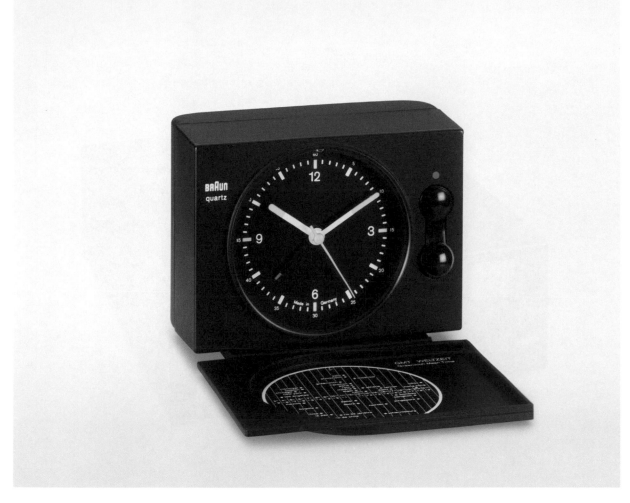

AB 20，1975 年
鬧鐘
Dieter Rams、Dietrich Lubs
Braun

6.9 × 8.6 × 4.8 cm（2¾ × 3½ ×
2 in）
0.1 kg（¼ lb）

塑膠、壓克力
DM 48

Braun 以電池驅動的旅行鬧鐘，前身是
AB 20，其產品設計是由拉姆斯和迪特里希·盧布斯於 1975 年創造的。這是一種小巧輕便的產品，可以在任何地方使用，也適合旅行。其設計簡單、直觀，所有使用者無論技術水平如何，都可以輕鬆上手；前方醒目的開關可以打開或關閉鬧鐘。這可能是一個企業內部笑話，世界時區地圖印在封蓋裡，它沒有用波恩或是柏林來代表德國，而是用 Braun 總部所在地法蘭克福來代表。

AB 20 從過去的例子與經驗中汲取設計靈感——包括瑪麗安·勃蘭特（Marianne Brandt）約 1930 年和埃里希·

迪克曼（Erich Dieckmann）1931 年所設計的座鐘，兩者均採用黑色錶盤，搭配對比鮮明的指針和時間刻度，以及馬克斯·比爾（Max Bill）在 1959 年為 Junghans 所設計的模型，在一個帶有居中圓形錶盤的黑盒子中呈現。然而，當時，拉姆斯和盧布斯的方法在市場上創造了一個獨特的賣點。他們完美成型的鬧鐘不僅僅是工藝和裝飾；同時也是具備產品功能的。

與 1989 年 AW 10 腕錶設計（p. 317）類似，AB 20 最初並未上市，而是被 Braun 當做促銷禮品。但很快地消費者就能在專業零售商和百貨公司買到。

同系列其他型號：color（1975 年）；
tb travel（1981 年）

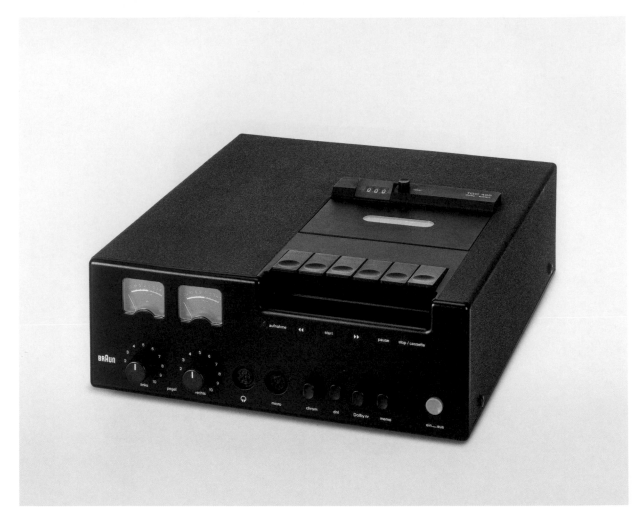

TGC 450，1975 年
錄音機
Dieter Rams
Braun

11 × 28.5 × 33.5 cm（4¼ × 11¼ ×
13 in）
6 kg（13¼ lb）

鋼板、鋁、塑膠、壓克力
DM 898

TGC 450 錄音機的設計開發是爲了呼
應 Philips 在 1960 年代推出的小型盒
式磁帶技術的蓬勃發展。利用較小的設
置，拉姆斯設計了一個頂部裝載甲板並
將控制面板放在前面。他的目的是創造
一個與 Braun regie 音響系列相似的
產品，因此他還從 regie 系列中轉移
了大部分控制元件。TGC 450 一共量
產了 27,000 台。

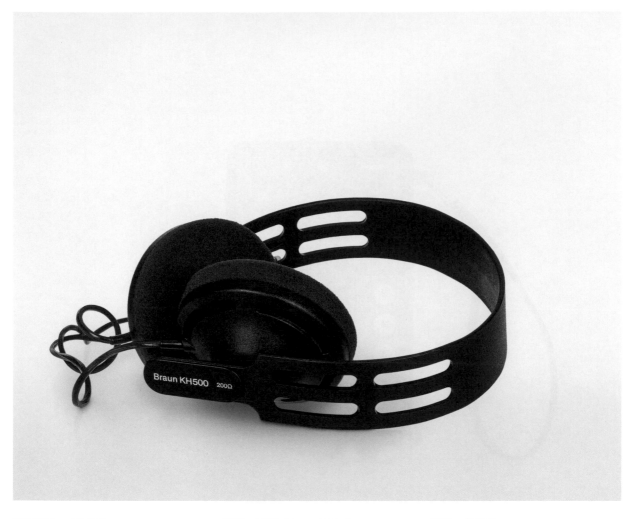

KH 500，1975 年
立體聲耳機
Dieter Rams
Braun

頭帶：直徑 20 cm（8 in）
0.19 kg（½ lb）

塑膠、泡沫墊
DM 99

爲了補充 Braun 現有的封閉式 hi-fi 耳
機系列，拉姆斯設計了這款具有寬頭帶
的開放式耳機。頭帶兩側開有大縫，以
盡可能少地覆蓋頭部，讓佩戴體驗更加
舒適。之前產品型號上所使用明顯的皮
革覆蓋襯墊也被更扁平的外露式泡沫墊
耳機罩取代。這款 KH 500 一共量產
了 23,000 副。

ET 11 control，1975 年
袖珍型計算機
Dieter Rams、Dietrich Lubs
Braun、Omron

13.5 × 8.4 × 2.4 cm（5¼ × 3¼ ×
1 in）
0.13 kg（¼ lb）

塑膠、壓克力
價格未知

ET 11 control 計算機是 Braun 銷售部
門從日本電子公司 Omron 取得設計後
積極推廣的成果。相對平淡的模型設計
一開始沒有太大改變；唯一的改變是黃
色或橙色的產品電池盒蓋被替換爲帶有
Braun標誌性的黑色版本。然而，因爲
產品設計是由外部取得的這個事實，便
讓設計部門有足夠的動力尋求更理想的
解決方案。結果第二年就推出了 ET 22
（p. 228）。

L 100 compact，1975 年　　　17.3 × 10.5 × 10.8 cm（6¾ × 4 ×　　壓鑄鋁、鋼板、鋁
袖珍型喇叭　　　　　　　　　4¼ in）　　　　　　　　　　　DM 198
Dieter Rams　　　　　　　　　2.6 kg（¾ lb）
Braun

這款小型 2 分頻喇叭採用堅固的壓鑄鋁
設計外殼，音質出奇豐富。產品主要安
裝在架子上或做為壁掛式裝置，但最重
要的是，它能為汽車音響帶來更好的聲
音品質。為此，拉姆斯使用減震材料設
計了側面的特殊軟墊，可以在需要的時
候連接，以防止乘客被堅硬的產品金屬
外殼傷害。1979 年 3 月 8 日，德國專
利局授予 L 100 產品專利，一共量產了
55,000 台。

同系列其他型號：L 100 auto
（1978 年）

模組化廚房用具原型，1975 年　　　　33.5 × 50 × 8.4 cm（13¼ ×　　　　塑膠、金屬
Peter Schneider　　　　　　　　　　19¾ × 3¼ in）　　　　　　　　　未上市
Braun　　　　　　　　　　　　　　　3.35 kg（7½ lb）

這些廚房用具是使用模組化的概念進行
設計。不同的配件，例如：電動刀和打
蛋器，可以同時連接到一個圓柱形電機
單元，而所有這些產品都可以放在一個
長方形底座中，同時，產品底座可以兼
做充電裝置。

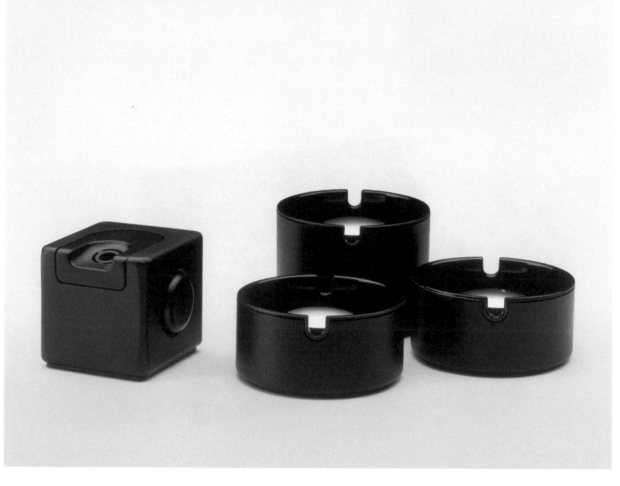

domino set，1976 年
桌上型打火機和菸灰缸
Dieter Rams
Braun

打火機：5.5 × 5.5 × 6 cm（2¼ × 2¼ × 2½ in）；菸灰缸：3.4/5.5 × 直徑 7.3 cm（1¼/2¼ × 3 lb）
打火機：0.13 kg（¼ lb）；菸灰缸：0.07/0.09 kg（2½/3¼ oz）

塑膠、金屬
DM 78

做爲 1970 年 T 3 桌上型打火機的延伸（p. 170），改進後的 domino 設計模型成爲帶有三個塑膠材料菸灰缸套組的一部分。菸灰缸的內部是黑色的設計，以防止難看的菸灰和菸頭太過明顯；兩側的兩個半圓形凹口可以放置菸嘴；中央的金屬圓蓋可以安全地把菸捻熄。

DN 40 electronic，1976 年
鬧鐘
Dieter Rams、Dietrich Lubs
Braun

5.3 × 10.7 × 11.2 cm（2 × 4¼ ×
4½ in）
0.4 kg（1 lb）

塑膠、壓克力
價格未知

除了滾軸、翻蓋式以及類比時鐘的設計
外，Braun 還在 DN 40 上採用了 VFD
（Vacuum Fluorescent Display，真
空螢光顯示）技術。這款小巧的數字鬧
鐘以亮綠色數字爲主要特色，搭配極其
簡約的黑色、紅色或白色產品外殼，其
螢幕略微傾斜以方便使用者觀看。憑藉
其特有的直觀介面設計，DN 40 是一
個呼應拉姆斯所推崇，認爲好設計是盡
可能少設計的明顯案例。

regie 550，1976 年
接收器
Dieter Rams
Braun

11 × 50 × 33.5 cm（4¼ × 19¾ ×
13¼ in）
14 kg（31 lb）

鋼板、鋁、塑膠、壓克力
DM 1,760

regie 550 接收器量產 18,500 台，是
該系列中性能最強的型號，可以比喻成
Braun hi-fi 音響系統中的賽車等級。
開啓電源類似於啓動 Porsche 911：音
響開始於深沉的起始音；測電儀器的兩
個極細指針開始運轉；然後燈亮了。當
搭配合適的喇叭時，聲音可以達到接近
Porsche 發動機的水平。regie 設備的
重量爲14公斤（31磅），採用全金屬設
計，外觀十分堅固耐用。同年在 ET 22
control 袖珍型計算機（p. 228）上也
可以找到創新的凸形按鈕控制元件。

ET 22 control，1976 年
袖珍型計算機
Dieter Rams、Dietrich Lubs
Braun

14.5 × 8 × 2.3 cm（5¾ × 3 ×
1 in）
0.14 kg（¼ lb）

塑膠、壓克力
DM 76

乍看之下，正是這些細小而醒目的設計
元素使該產品與原始的 Omron 計算機
有所區隔（p. 222）；然而再仔細檢查
後，其他關鍵細節就會顯露出來。之前
矮胖的形狀被拉長，邊角設計變圓，創
造了一組新的比例，並爲產品提供了清
晰的設計方向。也許更重要的是，按鈕
從凹形變爲凸形，這不僅改進了使用者
的操作功能，而且還增加了設計的優雅
度；按鈕的拋光表面和黑色與棕色的巧
妙配色以及突出了對比鮮明的黃色。保
持不變的是基本的矩形機身、黑色背景
上帶有綠色數字的螢幕及其技術。除了
ET 44（p. 261）外，所有的 Braun 計
算機均是在亞洲製造。

ET 22 control 是 Braun 將久經考驗的
設計元素成功應用到許多不同產品上一
個很好的例子：獨特的按鈕與同時開發
的 regie 550 接收器（p. 227）相同；
保護性滑套的結構設計是建構於 1970
年的 cassett 刮鬍刀設計（p. 177），當
計算機收起時，滑套會自動將電源按鈕
調至「關閉」模式；而從 1975 年開始，
黃色等號按鈕的用色也反映在 Braun
鬧鐘秒針上。這些設計形態上的各種轉
移，對 Braun 企業品牌形象做出了重
大貢獻。

同系列其他型號：ET 23 control
（1977 年）

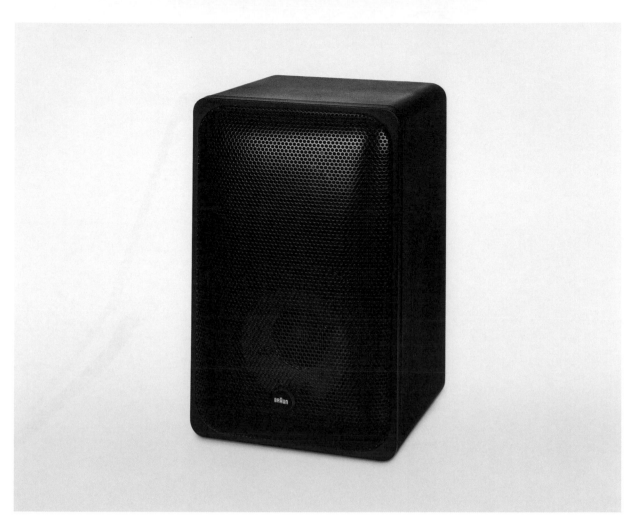

L 200，1976 年
書架喇叭
Dieter Rams
Braun

25.5 × 16 × 15 cm（10 × 6¼ ×
6 in）
4.2 kg（9¼ lb）

塑合板、鋁
DM 76

這款 3 分頻喇叭專爲 Braun 的超薄音
響系列所設計。產品有一個由穿孔金屬
製成弧度向外的格柵，此物理形狀產生
了一種將聲音投射到聽衆身上的感覺。
令人印象深刻的是，L 200 的產量高達
44,500 台。

電熱水壺原型，1976 年
Dieter Rams、Jürgen Greubel
Braun

21.5 × 22 × 13.5 cm（8½ × 8¾ ×
5¼ in）
0.8 kg（1¾ lb）

塑膠
未上市

這個水壺由一個塑膠容器和配有輕微角
度彎曲的手柄組成。壺身呈現三角形，
前窄後寬的設計，使得水壺具有明顯的
方向性及功能性。一個透明的壓克力窗
在前面的水庫高度上延伸，同時可以檢
查水位。

單杯咖啡機原型，1976 年　　　　尺寸、重量未知　　　　　塑膠、金屬
Dieter Rams、Jürgen Greubel　　　　　　　　　　　　　未上市
Braun

這款單杯咖啡機的設計，是希望能滿足
越來越多的單人家庭需求。產品可以盛
放一杯咖啡，咖啡是位在產品頂部的壺
中沖泡的。產品下面的黑色水箱在底部
略微張開，並且有一個按鈕開關。熱水
會通過透明的外管進入產品頂部，然後
進入插入鋁鍋中的過濾器。產品像是一
件放在廚房的雕塑品，既實用美觀又能
夠引人注目。

熨斗原型，1976 年
Dieter Rams、Jürgen Greubel
Braun

10.2 × 25 × 12 cm（4 × 9¾ ×
4¾ in）
1.25 kg（2¾ lb）

塑膠、金屬、壓克力
未上市

這種新穎的熨斗設計是在拉姆斯家中工
作室祕密開發的。整體式的機身將加熱
和熨燙元件與手柄融為一體，形成一種
有機形狀，爲弧形溫度設置顯示器提供
了完美的平台與對應的設計語言。開發
了許多設計版本，儘管設計的原創性十
足，但並未眞正推向市場。

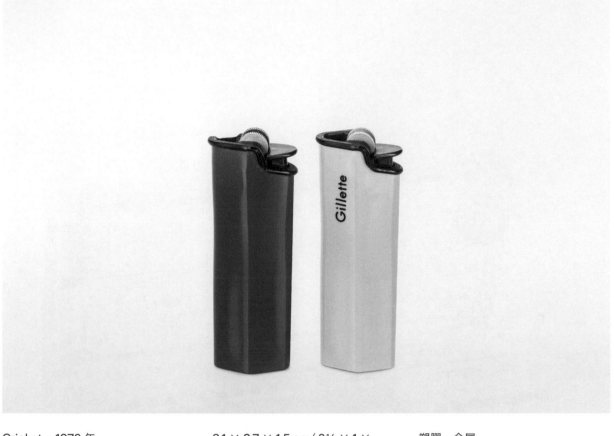

Cricket，1976 年
拋棄式打火機預生產模型
Dieter Rams
Gillette、Cricket

8.1 × 2.7 × 1.5 cm（3¼ × 1 ×
¾ in）
0.01 kg（½ oz）

塑膠、金屬
未上市

Gillette 於 1967 年收購 Braun，當時
的首席執行長文森・齊格勒（Vincent
C Ziegler）打算將 Braun 的設計引入
Gillette 的其他子公司，儘管他並未完
全成功實行此計畫。拉姆斯設計了這款
拋棄式打火機，但是並未投入量產。經
濟型菱形橫截面可以讓多個打火機更加
緊密地包裝在一起，從而節省空間。

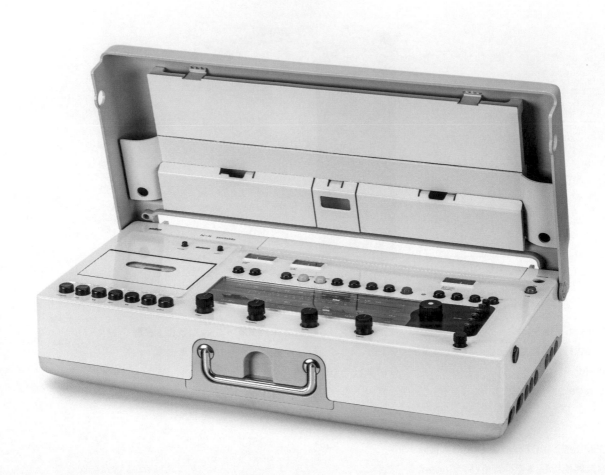

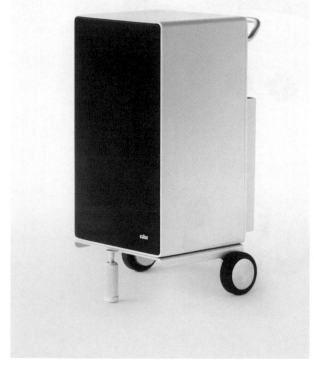

攜帶式 hi-fi 音響系統和喇叭原型，
1976 年
Dieter Rams
Braun、Vincent C Ziegler

hi-fi：15.5 × 54 × 28 cm（6 ×
21¼ × 11 in）；喇叭：未知
hi-fi：3 kg（6½ lb）；喇叭：未知

hi-fi：塑膠；喇叭：塑合板、鋁、橡膠
未上市

拉姆斯同時間設計了這個攜帶式 hi-fi 音
響系統和一組喇叭，儘管這兩個項目都
沒有超出早期設計原型階段。提出 hi-
fi 音響產品是希望能夠挽救 Braun 業績
不斷下滑的音響部門，該部門開始成爲
公司的財務負擔。對於設計，拉姆斯借
鑑了 regie 音響系統模型的靈感，但是
還增加了一個盒式播放器。而喇叭是應
Gillette 前首席執行長文森・齊格勒要
求而開發的產品，他想要一種人們可以
在戶外聚會和燒烤時所使用的產品。儘
管保留下來有關該設計項目的資料極
少，但很可能使用了現有 Braun 的喇
叭模型，拉姆斯爲其設計了可以移動的
外殼。

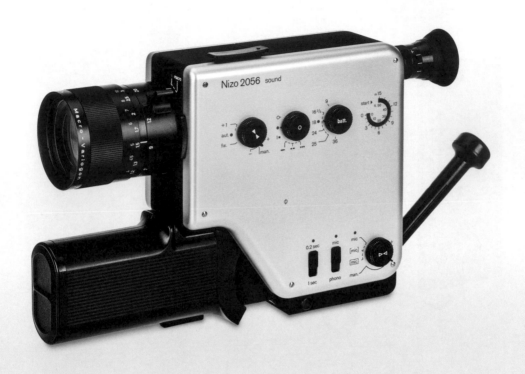

2056 sound，1976 年
Super-8 音響電影攝影機
Peter Schneider
Braun Nizo

15.7 × 25.8 × 7 cm（6¼ × 10¼ ×
2¾ in）
1.65 kg（3½ lb）

鋁、鋼板、塑膠
DM 1,898

自 1976 年開始，Braun 開始銷售具有
錄音功能的電影攝影機。此新機型保留
了羅伯特・奧伯海姆建立的相同基本結
構和布局，儘管彼得・施奈德是現任首
席產品設計師。把手不是尋常的垂直方
向設計，而是面朝前方的相機而斜向地
固定。

PS 550，1977 年
唱片播放器
Dieter Rams
Braun

11.5 × 50 × 33.5 cm（4½ ×
19¾ × 13¼ in）
7.3 kg（16 lb）

鋼板、塑膠、壓克力
DM 700

這款唱片播放器是 Braun 超薄音響系
列的一部分產品，系列所有產品的高度
都只有 65 公釐（2½ 英寸），不包括防
塵罩。該產品具有觸控式唱臂操作器；
使用者若是將手指放在盤片的凹槽中，
唱臂就會被啓動，當向任何一個方向轉
動盤片時，唱臂也會隨之轉動。這項功
能爲使用者與設備的互動引入了一種新
的形式。3 種型號的唱片播放器共量產
了超過 44,000 台。

同系列其他型號：550 S（1977 年）；
P 501（1981 年）

P 4000，1977 年
音響系統
Dieter Rams
Braun

12 × 87 × 34 cm（4¾ × 34¼ ×
13½ in）
25 kg（55 lb）

鋼板、塑膠、壓克力
DM 1,298

1977 年，帶有唱片播放器或是錄音機
（或兩者兼備）的 P 4000，做為 Braun
的 audio 1（p. 88）和 2（p. 121）音響
系統的下一代產品進入市場。單獨的袖
珍型產品很受歡迎，但是較大的整合型
版本在商業市場上並不算成功。3 種型
號共量產了 13,500 台。

拉姆斯將經典的盒子結構與優雅傾斜的
前面板相互結合，前面板具有一系列的
按鈕、調音刻度和滑動的控制元件。

同系列其他型號：PC 4000、
C 4000（1977 年）

PDS 550，1977 年　　　　　　11 × 50 × 33 cm（4¼ × 19¾ ×　　　鋼板、塑膠、壓克力
唱片播放器　　　　　　　　　13 in）　　　　　　　　　　　　DM 998
Dieter Rams　　　　　　　　 7 kg（15½ lb）
Braun

Braun PS 550 唱片播放器（p. 237）
的後繼產品都不再需要使用者用手動的
方式去控制。產品控制按鈕和電子唱臂
升降器，被自動操作設備的傳感器所取
代，只有電源開關仍然是物理按鈕的設
計。PDS 550 產量爲 30,000 台。

同系列其他型號：P 701（1981 年）

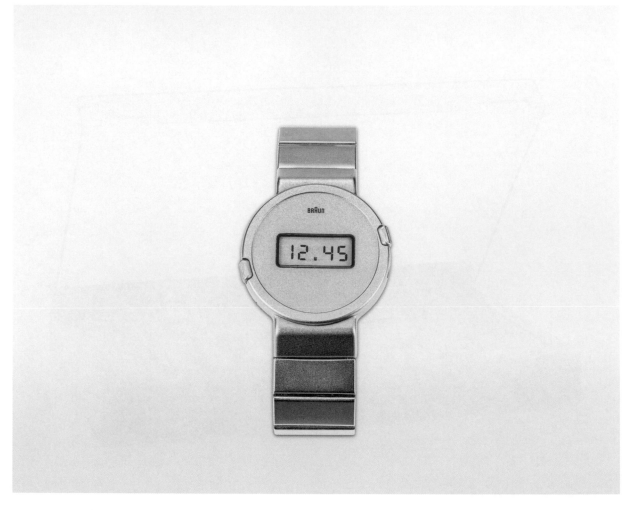

DW 20，1977 年
電子錶
Dieter Rams、Dietrich Lubs
Braun

直徑 0.7 × 3.5 cm（¼ × 1½ in）
0.07 kg（2½ oz）

硬鋁和鍍鉻或氧化鈦、不銹鋼
DM 998

Braun第一支電子錶設計採用了類比模型的圓盤表面，但在中央的窄邊框螢幕中搭配了真空螢光顯示。這展現出設計師試圖嘗試建立一種新的形式，但成果並不能完全令人信服。次年推出的 DW 30 電子錶（p. 252）則在這方面更爲成功。

ET 33 control LCD，1977 年
配備外殼的袖珍計算機
Dieter Rams、Dietrich Lubs
Braun

13.6 × 7.6 × 1.3 cm（5½ × 3 ×
½ in）
0.08 kg（2¾ oz）

塑膠、壓克力
DM 76

ET 33 於 1977 年上市。與其前身 ET
22（p. 228）相比，更加扁平，只有 13
公釐（½ 英寸），淺色背景上帶有黑色
數字的液晶顯示器（LCD）。保護套也
進行了變更，現在採用的是硬塑膠外殼
的形式，它附著在產品上，使用時可以
兼做手持支架使用。記憶功能的按鈕從
棕色轉為墨綠色。

L 1030，1977 年
落地式音箱
Dieter Rams
Braun

70 × 31 × 26 cm（27½ × 12¼ ×
10¼ in）
18 kg（39¾ lb）

木材、鋁
DM 798

這款落地式音箱在 1977 年首次上市銷售。穿孔的喇叭格柵高出產品底座，提升了設計的物理性和美感；位於產品頂部兩個突出的旋轉開關控制中音和高音聲音範圍。L 1030 最初量產了 17,200 台，後續還推出了許多不同的迭代設計版本：GSL 1030（1978 年）和 L 1030-8（1979 年）使用與 L 1030 相同的設計形式，但是沒有電平控制；同時間還開發了一系列的三聲道錄音室監聽器（SM 1002 至 SM 1005），做為整體錄音室系統的一部分（p. 248），它們具有與原始型號相同的格柵但沒有產品底座，因此可以放置在任何書架或是地板上。SM 1006 和 SM 1006 TC 雖然緊隨其後推出，但是又再次決定設置底座。所有不同的型號版本讓整個系列家族看起來稍嫌混亂。

同系列其他型號：L 1030-4 US
（1977 年）；GSL 1030（1978 年）；
L 1030-8（1979 年）；SM 1002、
SM 1003、SM 1004、SM 1005
（1978 年）；SM 1006 TC
（1979 年）；SM 1006、SM 1001
（1980 年）

LW 1，1978 年
低音音響、茶几音箱
Dieter Rams、Peter Hartwein
Braun

37 × 70 × 70 cm（14½ × 27½ ×
27½ in）
33 kg（72¾ lb）

木材、鋁
DM 798

儘管用這個音箱聽貝多芬音樂音質享受
也很好，但這款低音音響能爲客廳帶來
更強烈的低音感受，特別是展現在當時
齊柏林飛船（Led Zeppelin）、平克·
弗洛伊德（Pink Floyd）、大衛·鮑伊
（David Bowie）和麥可·傑克森（Mi-
chael Jackson）等藝術家所發行、活
力四射的流行音樂和搖滾音樂上。這
款雙功能產品以 1,600 件的小批量生
產，也可以用做邊桌使用。

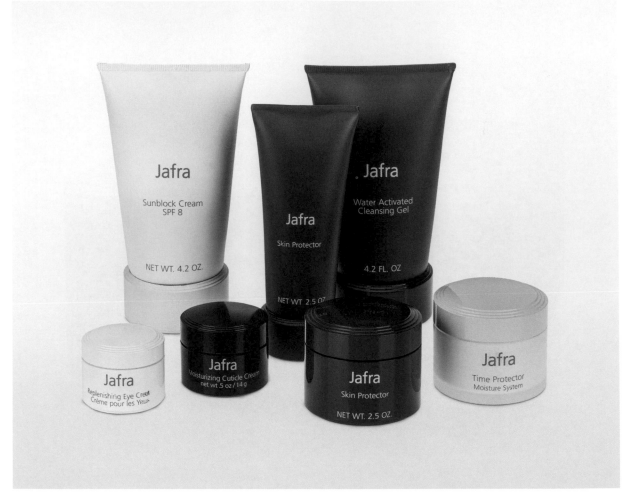

Jafra，1978 年　　　　　　　各種尺寸、重量　　　　　　塑膠
化妝品容器　　　　　　　　　　　　　　　　　　　　　　未上市
Dieter Rams、Peter Schneider
Gillette、Jafra

拉姆斯與彼得・施奈德合作爲 Gillette
化妝品子公司 Jafra 設計了許多產品瓶
子、罐子和管狀容器。此外，他還受託
重新設計公司馬里布辦公室的入口和門
廳區域，以及外面的裝飾噴泉，這是他
與聖芭芭拉 Olson 建築團隊合作完成
的。Jafra 是 Jan 和 Frank Day 這對夫
妻檔一起在 1956 年創立，公司由一群
獨立顧問團隊組成，提供直接面向消費
者的服務。Jafra 這個名字是創始人名
字「Ja」n 和「Fra」nk 的組合。

PGC 1000，1978 年；P 1000，
1988 年↗
吹風機
Dieter Rams、Robert Oberheim、
Jürgen Greubel

Braun
16 × 15 × 7 cm（6¼ × 6 × 2¾ in）
0.25 kg（½ lb）

塑膠
DM 29

這款 P 1000 吹風機的手柄位置設計引
起了 Braun 銷售和設計部門間的熱烈
討論。當時仍自稱爲「業務部門」的銷
售團隊委託達姆施塔特工業大學針對吹
風機手柄設計進行人體工學的研究，以
了解正確位置，研究結果發現它的呈現
角度應該向後傾斜。雖然這可能是適合
美髮師使用的產品，但設計團隊認爲，
向前傾斜的手柄設計可能更適合吹乾自
己頭髮。最終，Braun 的設計師贏得
了爭議，並在首席執行長保羅·斯特恩
的支持下實施了他們的設計提議。

同系列其他型號：P/PE 1500
（1981 年）；PGS 1000、PGS、

PGC、PGA、PGD、PGM、PGI、
PS 1200（1982 年）；P/PE 1600
（1985 年）；PX 1200、P 1100
（1988 年）；PX 1600、PXE 1600
（1993 年）

T 301，1978 年；TS 501，
1978 年↗
調諧器
Dieter Rams、Peter Hartwein
Braun

6.5 × 50 × 34.8 cm（2½ ×
19¾ × 13¾ in）
5 kg（11 lb）

鋼板、壓鑄鋁
DM 698

繼 Braun 1950 年代後期和1960 年代
的模組化 hi-fi 系統後——例如 studio
2（p. 53）、高階 1000 音響系列（pp.
130–1）及其袖珍型 regie 系列（p. 153）
——拉姆斯在 70 年代後期開始推出範
圍更廣的全新 hi-fi 音響產品。僅 6.5
公分（2.5 英寸）的極低高度是一個特
別引人注目的設計特徵，需要一種新型
扁平變壓器；但由於市場上沒有這種產
品，Braun 工程師被迫自行開發。一
系列紅色和綠色 LED 燈排列在調諧器
面寬上，隨著頻率的增加，所觸發的
LED 數量也會增加。而功能更強大的
TS 501（如圖）具有額外的自動調諧功
能，以及一個翹板開關而不是旋轉開

關。這兩款調諧器，Braun 一共量產
了 20,500 台。

A 301，1978 年；A 501，
1978 年↗
放大器
Dieter Rams、Peter Hartwein
Braun

6.5 × 50 × 34.8 cm（2½ ×
19¾ × 13¾ in）
8 kg（17½ lb）

鋼板、壓鑄鋁
DM 698

A 301放大器與301、501系列中的其他產品一樣，極低懸垂設計需要新的變壓器技術和更爲優化的電子設備布局。這款令人印象深刻的產品及更強大的 A 501，這在當時被認爲是 Braun 放大器中的黃金標準。然而，這兩種型號很快就被 AP 701 功率放大器超越，後者外觀與前者相同，但是性能有所提升。在放大器的三個設計迭代版本中，生產了近 19,000 台。

儘管這些設備乍看之下似乎技術性很強大，正如黑色或灰色產品外殼上的詳細排版所暗示一般，但一旦開始運轉，產品就會顯示出更加俏皮與活潑的設計本質。位於產品中央的兩個 LED 燈帶特別引人注目，當它們閃爍傳輸跟蹤訊號到喇叭的輸出電平時。產品外殼由一塊連續折疊的金屬製作而成，使用兩個黑色內六角螺釘固定在產品前方。醒目的壓鑄金屬散熱片排列在產品的兩側，暗示產品帶有強大的功能。儘管放大器是採低調設計，其單色外殼以及按鈕開關和 LED 中微妙的色彩搭配與關聯，讓產品在運作時呈現出強大的印象。

同系列其他型號：AP 701（1980 年）

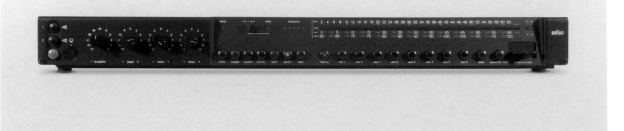

RA 1 analog，1978 年、RS 1
synthesizer，1978 年↗
類比接收器和合成器
Dieter Rams、Peter Hartwein
Braun

6.5 × 60.5 × 34.8 cm（2½ ×
23¾ × 13¾ in）
9 kg（19¾ lb）

鋼板、壓鑄鋁
DM 1,198

做為 T 301 調諧器和 A 301 放大器（pp.
246–7）的替代品，這兩個組件被整合
到一個產品中，該產品可以用於類比
或數位格式使用。Braun 的這兩種型
號一共量產了 14,200 台，並將其新產
品命名為「整合工作室系統」（integral
studio system），該系統的設計比其
對應的日本競爭產品更加扁平、空間
使用更優化。拉姆斯將放大器放置在
左邊，接收器放置在右邊，並設計了產
品外殼的寬度以匹配 PC 1 組合卡式錄
音機和唱片播放器（p. 249）的寬度，
這使其可以與其他模組化產品相互整
合。整合工作室系統中的所有產品均採
用堅固的鋼板和壓鑄鋁為底盤，呈現出

高科技和高設計美學的巔峰之作，使其
適用於任何專業空間或是家庭環境。這
是 Braun 在德國製造生產的最後一個
音響系統；此後將轉移到亞洲。

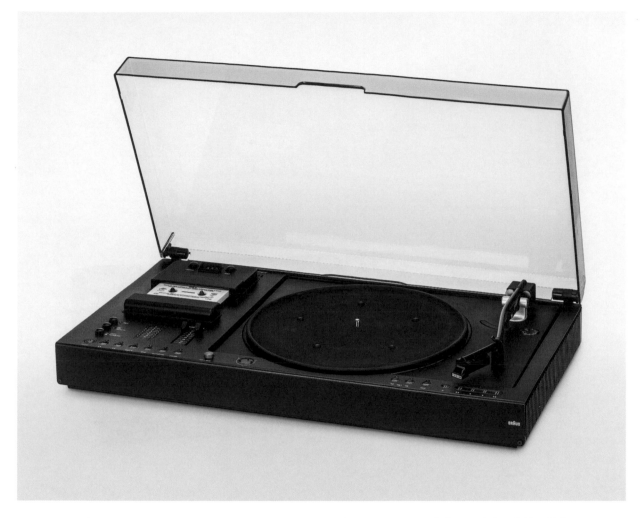

PC 1，1978 年
組合卡式錄音機和唱片播放器
Dieter Rams、Peter Hartwein
Braun

11 × 60.5 × 33.5 cm（4¼ ×
23¾ × 13¼ in）
15 kg（33 lb）

鋼板、壓克力、塑膠、橡膠
DM 1,998

PC 1 組合卡式錄音機和唱片播放器希
望能與 RA 1 類比接收器和 RS 1 合成器
（p. 248）相搭配。產品功能承繼了 PD
S 550（p. 239），該唱片播放器於一
年前做為獨立設計單元發布，但是該系
統還配備了能夠進行高品質同步的卡式
錄音機。防塵罩由有色壓克力製成，類
似於 Braun SK 中所使用的「白雪公主
的棺材」。PC 1 共量產 9,300 台。

同系列其他型號：PC 1 A（1979 年）

regie 550 d，1978 年　　　　11 × 50 × 33.5 cm（4¼ × 19¾ ×　　鋼板、鋁、塑膠、壓克力
數位接收器　　　　　　　　　13¼ in）　　　　　　　　　　　DM 1,498
Dieter Rams　　　　　　　　14 kg（31 lb）
Braun

regie 系列中的頂級型號（p. 227）後來
發布了帶有數位發射器的頻率顯示，但
仍保留原始的類比指針做爲刻度表的精
確標記。而前一年的 regie 530 則不
然，它只使用了數位顯示器。regie 5
50 d 以小批量生產了 2,400 台。

AB 21 s，1978 年
鬧鐘
Dietrich Lubs、Dieter Rams
Braun

7.5 × 8.2 × 4.2 cm（3 × 3¼ ×
1¾ in）
0.1 kg（¼ lb）

塑膠
DM 39

這款小巧的鬧鐘在產品的上方設置了一
個大型停止按鈕，方便於使用者在半睡
半醒時按下。錶盤兩側的刻字增加了產
品的整體構圖完整性，更能夠營造出平
衡的設計感。

同系列其他型號：AB 22（1982 年）

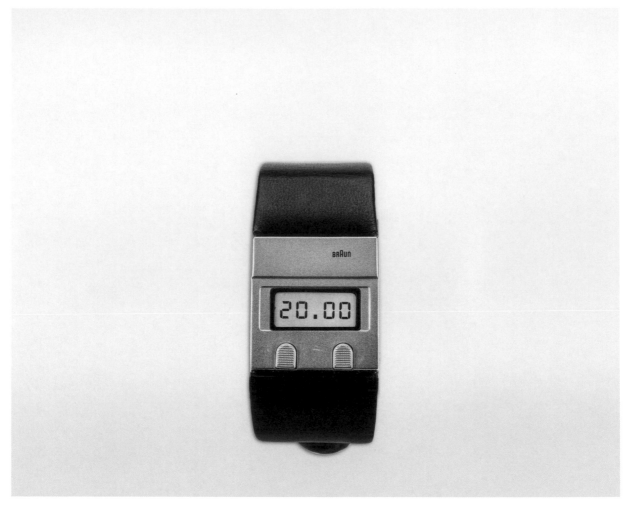

DW 30，1978 年
電子錶
Dieter Rams、Dietrich Lubs
Braun

4 × 2.8 × 0.7 cm（1½ × 1 × ¼ in）
0.03 kg（1 oz）

金屬、鍍鉻、玻璃、皮革
DM 445

與1977年DW 20（p. 240）不同，DW 30 爲電子錶提供了更具說服力的包裝設計。矩形螢幕位於方形產品框架內，無縫延伸至黑色錶帶。在這裡，可以欣賞到 Braun 標誌性黑色和銀色組合的完整效果。一塊略微凸起的面板設計將錶盤的頂部分隔開來，並印上了小的 Braun 標誌。螢幕下方是兩個呈現拉長半圓形狀的調節按鈕。

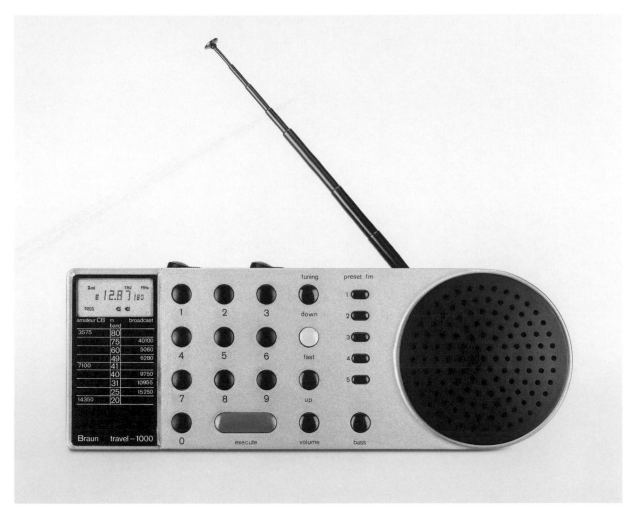

travel 1000，1978 年
微型世界波段接收器原型
Dieter Rams
Braun

9 × 24 × 4 cm（3½ × 9½ ×
1½ in）
0.5 kg（1 lb）

塑膠
未上市

拉姆斯和他的設計團隊提交了一份微
型接收器的設計提案，試圖讓 Braun 的
音響業務能持續保持良好運作，他們以
1950 年代 Braun 的袖珍型收音機模型
爲基礎；然而，這項提案並沒有受到公
司管理層青睞。長方形產品的左側是螢
幕，右側可以容納一個圓形喇叭。控制
按鈕則是位於兩者之間。

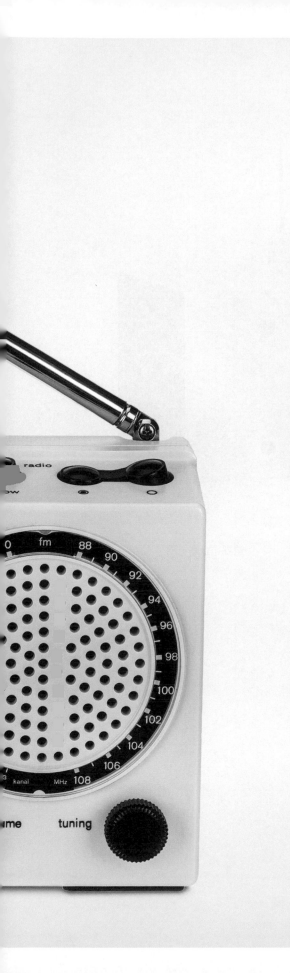

ABR 21 signal radio，1978 年；
ABR 21 FM，1978 年↙
時鐘收音機
Dieter Rams、Dietrich Lubs
Braun

11.5 × 18 × 6.7 cm（4½ × 7 × 2½ in）
0.5 kg（1 lb）

塑膠
DM 129

無論鈴聲是什麼，早上聽到鬧鐘響起是一回事，但是能讓使用者從最喜歡的廣播電台的聲音中醒來是另一回事。自從 Braun 1971 年以 phase 1（p. 179）進入電子鬧鐘業務後，公司整合其核心專長並往無線電發展似乎是一種自然無可抵擋的趨勢。在現場首次亮相時，拉姆斯和迪特里希·盧布斯藉此機會展示了 1975 年為 functional 鬧鐘（p. 218）開發的翹板式控制開關，它由兩個相連的圓圈組成，並沿著產品頂部邊緣放置了四個開關以控制所有必要的功能。這個翹板式開關的同心圓造型體現在由鐘面和正面喇叭格柵周圍的調音刻度形成的兩個圓圈中。這種時鐘和調諧器的並排布置可以在 Crosley 音響電子公司 D-25 時鐘收音機設計中觀察到，生產時間大約在 1951 年左右。然而，流行的北美設計靈感來自華麗的流線型現代風格；ABR 21 則走的是極簡主義路線，稜角設計有簡單的黑色或白色可供選擇。

outdoor 2000，1978 年
攜帶式音響系統原型
Dieter Rams
Braun

28 × 47 × 17 cm（11 × 18½ ×
6¾ in）
8 kg（17½ lb）

塑膠、金屬、鋁
未上市

1978 年，拉姆斯設計了一款適合在戶
外使用的攜帶式音響播放器。hi-fi 音
響是由兩個稜角體積相互連接組成，當
使用者將兩音響滑開，即可使黑色控制
面板和直立卡式播放器顯現，並且開始
使用產品。這個功能強大的產品是按照
T 1000（p. 106）和 T 2002（p. 167）
接收器的傳統所設計。值得注意的是它
附帶整合喇叭的梯形架構；特別在派對
上，好的聲音比好的訊號接收更重要。
此產品是希望成為當時頗受歡迎、手提
大型收錄音機的一款高品質替代品。雖
然從未投入量產，但 Braun 在 1979 年
3 月 3 日申請了專利。

C 301，1978 年；C 301 M，
1979 年↗
卡式錄音機
Dieter Rams、Peter Hartwein
Braun

11 × 50 × 34.5 cm（4¼ × 19¾ ×
13½ in）
8 kg（17½ lb）

鋼板、塑膠
DM 798

這款卡式錄音機是做爲 regie 音響系列
的補充而設計的。控制按鈕是以 regie
550（p. 227）的按鈕爲基礎，帶有兩
條LED指示輸入信號。卡帶放置在前面
板上；產品的設計方向與較大的捲軸式
磁帶錄音機相似。C 301 兩種型號一共
量產了 48,000 台。

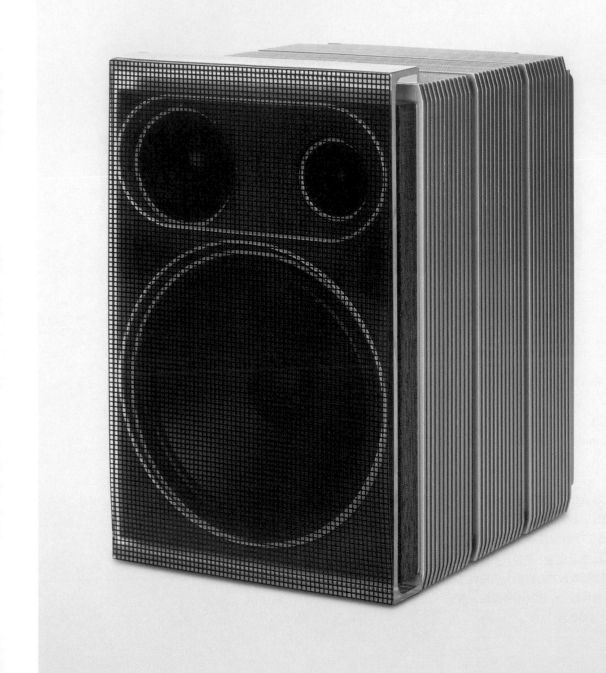

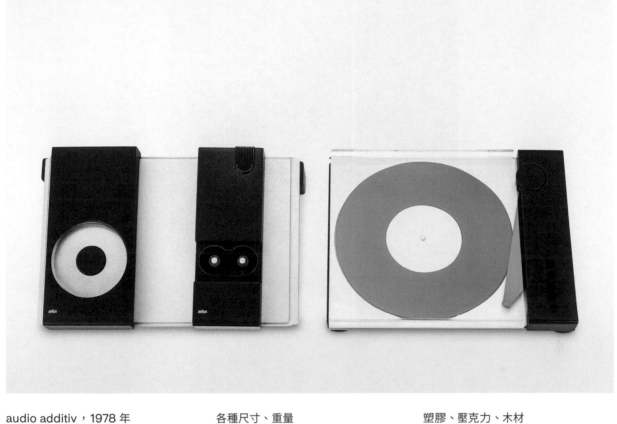

audio additiv，1978 年　　　　　各種尺寸、重量　　　　　塑膠、壓克力、木材
hi-fi 音響系統研究　　　　　　　　　　　　　　　　　　未上市
Dieter Rams、Roland Ullmann
Braun

這些用於新型音響系統的模型，走上與
拉姆斯的 outdoor 2000 攜帶式音響
系統（p. 256）和 travel 1000 袖珍收
音機（p. 253）相同的命運；Braun 美
國代理商不打算在音響這一領域持續虧
損。如果高度幾何化、全新外觀的模組
化設計語言得以實現，它將與 Braun 過
去的設計區分開來。「additiv」這個名
字來源於為系統設計的主動式喇叭，可
以在其中添加用於提高產品功率水平的
配件。

LC 3 in concert，1978 年
架上型或壁掛式喇叭
Dieter Rams、Peter Hartwein
Braun

44 × 28 × 23 cm（17¼ × 11 ×
9 in）
7.5 kg（16½ lb）

塑合板或胡桃木單板、織物
DM 248

1978 年，Braun 發布了這些平價的 in
concert 系列喇叭，銷量達到 50,000
台。然而，其產品音質無法與 Braun 早
期的 hi-fi 喇叭相提並論。爲了盡可能
降低生產成本，設計師選擇了矩形設
計並且使用了織物罩；產品底部的條帶
未被覆蓋。最便宜的 ic 50 售價僅 149
馬克。

同系列其他型號：ic 50、ic 70、
ic 90（1979 年）

ET 44 control CD，1978 年
口袋型計算機
Dietrich Lubs
Braun

14 ×7.3 cm × 1.2 cm（5½ × 3 ×
½ in）
0.07 kg（2½ oz）

塑膠、壓克力
DM 62

與前身 ET 22 和 ET 23（p. 228）產品
類似，迪特里希・盧布斯的 ET 44 口
袋型計算機具有加長型記憶功能按鈕；
Braun 後來所有的計算機產品都只使用
圓形按鈕。爲了減少對亞洲製造技術上
的依賴，ET 44 是唯一全由 Braun 工
程師所設計，並且在該公司位於巴伐利
亞馬克泰登菲爾德工廠製造的口袋型計
算機。

SM 2150，1979 年
落地式工作室監聽音箱
Dieter Rams、Peter Hartwein、
Peter Schneider
Braun

148.5 × 29 × 29 cm（58½ ×
11½ × 11½ in）
46 kg（101½ lb）

漆木、鋁、金屬
DM 1,798

這款由兩部分組成的塔式監聽音箱，小
批量生產了 800 台，標誌著 Braun 高
價喇叭技術的最終篇章。但是，這個設
計構想並沒有完全丟失。Braun 音響工
程師後來在德國陶努斯地區成立自己的
公司 Canton，持續發展最初在 Braun
成形的想法。

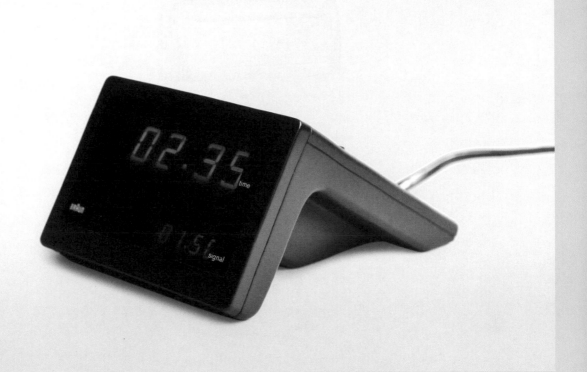

DN 50，1979 年
鬧鐘
Ludwig Littmann
Braun

7.5 × 11.1 × 15 cm（3 × 4½ × 6 in）
0.35 kg（¾ lb）

塑膠
DM 82

DN 50 這款小型電子鬧鐘採用直角的
形狀設計，主要由兩個部分組成——螢
幕和支架——這種結構意味著從正面只
能看到產品的鐘面。

sixtant 4004，1979 年
電動刮鬍刀
Dieter Rams、Robert Oberheim、
Roland Ullmann
Braun

12 × 6 × 2.5 cm（4¾ × 2½ ×
1 in）
0.3 kg（¾ lb）

金屬、塑膠
DM 84

儘管 Braun 推出的 micron 刮鬍刀系列
於 1976 年上市，但是直到 1991 年，多
種不同版本的 sixtant 才做爲更便宜的
替代品供應市場。這款刮鬍刀的形狀類
似於 1973 年所推出的 sixtant 8008
（p. 199）。

同系列其他型號：compact S
（1979 年）

micron plus，1979 年；micron
plus de luxe，1980 年↗
充電式電動刮鬍刀
Roland Ullmann
Braun

11.5 × 6 × 3.2 cm（4½ × 2½ ×
1¼ in）
0.3 kg（¾ lb）

塑膠、鋁、不銹鋼
DM 149

Braun micron 刮鬍刀系列始於 1976
年的原始「micron」，展現了許多產品
設計師至今仍在使用的新穎設計元素：
結合硬塑膠和軟塑膠的觸覺手柄，打
造一款舒適、防滑的表面，讓使用者
有一種完全不同的感受。這種非比尋
常的品質是 Braun 工程師與塑膠製造
商 Bayer 合作開發的創新射出成型技
術成果，該技術允許在同一個製造過程
中，生產出材料的硬態和軟態。而在後
來的產品設計迭代中，1980 年的豪華
型 micron（如 圖），Bayer 和 Braun
進一步改進了技術，將軟塑膠手柄與硬
質鋁外殼相結合，進而產生了新一代
高品質刮鬍刀設計。所有 micron plus

型號都是無線的，並配有可充電的電池
單元。

同系列其他型號：micron 2000
（1979 年）

Nizo integral 7，1979 年　　　17.5 × 28 × 7 cm（7 × 11 × 2¾ in）　塑膠
Super-8 音響電影攝影機　　　1.25 kg（2¾ lb）　　　　　　　　　DM 1,098
Peter Schneider
Braun Nizo

「integral」電影攝影機系列首次推出了
與 Braun Nizo 合作的新設計。彼得・
施奈德保留了之前 2056 sound 模型
（p. 236）的對角手柄位置，伸縮桿上
整合成了一個麥克風裝置。傾斜的定位
使麥克風盡可能遠離相機馬達的噪音，
同時也保留了相機內置音響設備的便利
性。此相機還採用了新的控制元件配
置，將以前的旋轉設計換成一系列滑動
開關，使調整變得更快捷、方便。

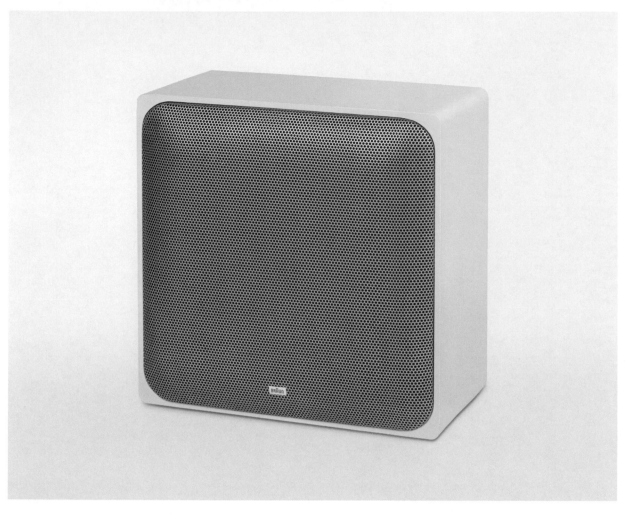

SM 1002 S，1979 年
架上型或壁掛式工作室監聽喇叭
Dieter Rams、Peter Schneider
Braun

30.5 × 30.5 × 17.5 cm（12 × 12 × 7 in）
5 kg（11 lb）

塑合板、陽極氧化鋁
DM 298

這款功能強大的矩形工作室監聽喇叭非常適合安裝在架上。喇叭格柵的圓角半徑比周圍外殼的圓角半徑大，因此每個角都形成微妙的拱肩，從視覺上強調了格柵的立體形式。

RS 20，1980 年 尺寸、重量未知 金屬、塑膠
檯燈原型 未上市
Dieter Rams
Braun

拉姆斯在 1980 年提出了桌夾式檯燈的
設計提案，但最終未能實現。連接燈的
垂直和水平臂接頭，是由柔性管材料製
成，所以燈的位置得以隨意調整。

RS 10，1980 年　　　　　　　尺寸、重量未知　　　　　　金屬、塑膠
檯燈原型　　　　　　　　　　　　　　　　　　　　　　　未上市
Dieter Rams
Braun

除了 RS 20 的原型（p. 270）之外，拉
姆斯還推出了第二款 Braun 燈具，但
也未能成功。水平燈座在不使用時可以
向下折疊到垂直的支撐臂上，所以產品
銷售部門考慮以旅行燈做爲行銷訴求。

H 80，1980 年
暖風機原型
Dieter Rams
Braun Española

24.7 × 12 × 18.5 cm（9¾ × 4¾ × 7¼ in）
1.15 kg（2½ lb）

塑膠
未上市

H 80 這款組合式暖風機和冷卻風扇是與 Braun Española 共同開發的產品，主要是鎖定西班牙市場。由於冬季氣候溫和，西班牙南部許多房屋並沒有安裝暖氣，而夏季則非常溫暖；H 80 專門為滿足這兩個目的而設計，希望能夠填補空調系統推出之前市場上的缺口。產品直立面的上方呈斜面，提供空間放置兩個控制溫度和風扇速度的大型旋轉開關。空氣會從側面吸入，然後通過大的水平槽從前方吹出。產品背面頂部有一個便於移動的嵌入式手柄；還另外設計了一個能固定使用的壁掛式支架。

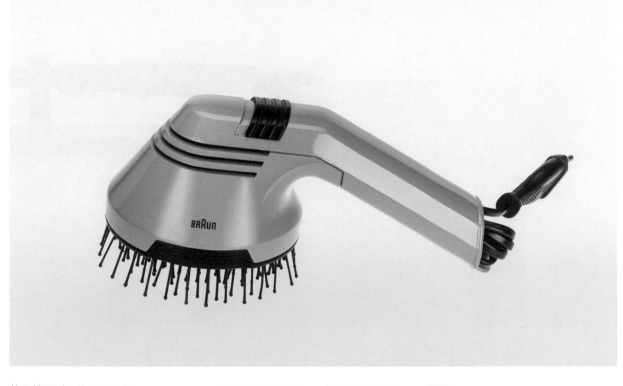

熱風梳原型，約 1980 年
Dieter Rams、Jürgen Greubel
Braun

9.5 × 21 × 10.5 cm（3¾ × 8¼ ×
4 in）
0.45 kg（1 lb）

塑膠
未上市

這款熱風梳是做爲吹風機替代品而設計
的，特別適合留長髮的使用者。產品手
柄略微向前傾斜，反映了1978年PGC
1000（p. 245）的設計。

atelier，1980–90 年
hi-fi 音響系統
Peter Hartwein、Dieter Rams
Braun

69 × 44.5 × 37 cm（27¼ ×
17½ × 14½ in）
各種重量

鋼板、塑膠、鋁
請參閱個別型號以了解其規格

Braun 對「atelier」hi-fi 系列的最後補充，一共跨越了 10 年生產和 4 代產品。主要的組件包括調諧器、放大器、前置放大器、接收器、唱機、喇叭、卡式錄音機、CD 播放器、基座、電視和 VHS 錄影機，以及用於操作各種產品設備的遙控裝置。該系統最初被認爲是 Braun 超薄產品系列（p. 237）的平價替代品，超薄系列採用了 6.5 公分（2.5 英寸）的低吊掛高度；每個設備的邊緣都在產品的頂部和底部進行了倒平角，讓本來就很薄的外觀看起來更輕盈，並有助於視覺上的統一感。每個產品組件都由亞洲幾家不同的公司製造生產，隨著每一個後續設計模型的出現，產品技術變得更

強大，價格也更加昂貴。

1981 年，Gillette 將其 Braun 虧損的 hi-fi 音響部門 80% 的股份賣給 a/d/s（Analogue and Digital Systems）德裔美籍創始人戈德哈德・岡瑟（Godehard Günther），以 Braun 這個品牌繼續經營。然而，成效還是不佳，尤其是在美國市場，仍持續虧損。1989 年，Gillette 回購了戈德哈德的股份，但僅僅一年後，1990 年 6 月 11 日，a/d/s 總經理恩斯特・奧特曼（Ernst F Ortmann）宣布將結束生產 Braun 的 hi-fi 音響產品：「做爲戰略規畫的一部分，爲了公司未來的業務發展，Braun AG

董事會決定在即將到來的 1990–91 季度，逐步停止 hi-fi 音響的生產。」於是公司計畫以 atelier 音響系統做爲那個季度最後的系列產品出售，在總部位於薩爾布呂肯的 Maksimovic & Partners 事務所籌辦、一場耗費 250 萬馬克的廣告活動之後，6,900 套帶編號但沒附盒子、價格在 5,000 到 10,450 馬克之間的音響系統，六個月內順利找到買家。

T 1，1980 年
atelier 系統調諧器
Peter Hartwein、Dieter Rams
Braun

6.5 × 44.5 × 37 cm（2½ × 17½ ×
14½ in）
6 kg（13¼ lb）

鋼板、塑膠、鋁
DM 468

atelier 系統調諧器有一個精簡到最基
本程度的介面：頻率顯示是全數字的；
兩排 LED 指示輸出電平；很少使用的
控制元件隱藏在翻蓋後面，只留下四個
主要操作按鈕、調諧撥盤和 Braun 熟
悉的綠色電源開關。兩種型號一共量產
了 20,000 台。

同系列其他型號：T 2（1982 年）

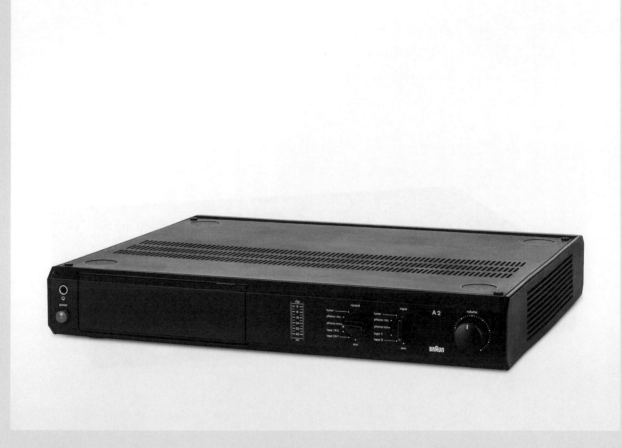

A 1，1980 年；A 2，1982 年↗
atelier 系統放大器
Peter Hartwein、Dieter Rams
Braun

6.5 × 44.5 × 37 cm（2½ × 17½ ×
14½ in）
9 kg（19¾ lb）

鋼板、塑膠、鋁
DM 598

atelier 系統放大器的結構與調諧器（p.
276）類似。較少使用的高音和低音旋
轉開關隱藏在產品的鉸鏈翻蓋後面；由
白線標記並且圈出的大圓形旋轉開關表
示音量調節；兩個撥動開關控制功能設
置。總共量產了 20,000 台。

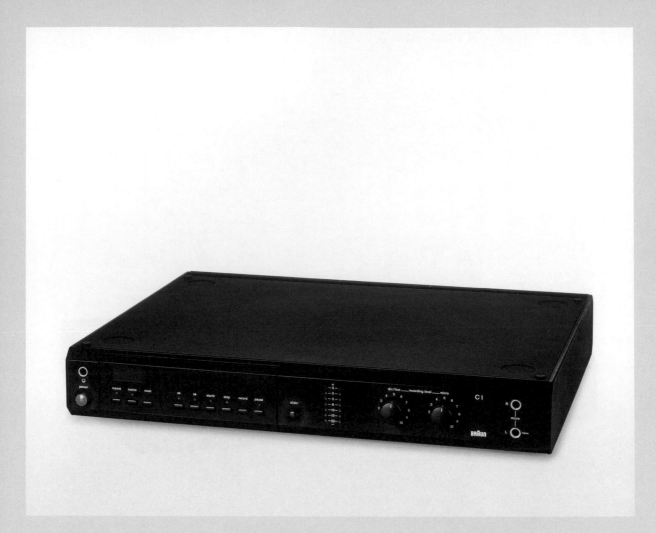

C 1，1980 年
atelier 系統錄音機
Peter Hartwein、Dieter Rams
Braun

6.5 × 44.5 × 37 cm（2½ × 17½ ×
14½ in）
8.3 kg（18¼ lb）

鋼板、塑膠
DM 848

C 1 卡式錄音機配備了一個新穎的前載
式托盤隔間，卡帶是透過水平播放而不
是垂直播放，抽屜的運作方式可以拉出
或放在產品內部——這是 Braun 第一
次使用這種方法。兩個帶有複雜線條標
記的旋轉開關用於在錄音時能微調輸入
訊號，這將會開啓兩個垂直的 LED 燈
帶。所有型號的 atelier 系統錄音機共
量產了 45,000 台。

同系列其他型號：C 2（1982 年）；
C 3（1983 年）；C 4（1987 年）；
C 2³（1988 年）

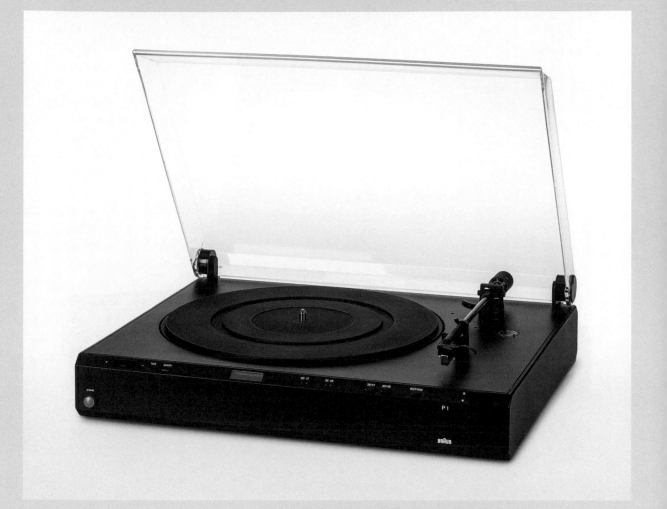

P 1，1980 年
atelier 系統唱片播放器
Peter Hartwein、Dieter Rams
Braun

11.5 × 44.5 × 37 cm（4½ ×
17½ × 14½ in）
5 kg（11 lb）

鋼板、塑膠、鋁、壓克力
DM 688

與所有 Braun 唱片播放器一樣，atelier
產品系列中 P 1 也配備了透明壓克力防
塵罩；然而，產品前緣的斜面是模仿設
備外殼並且使用相同設計處理。拉姆斯
向彼得・哈特溫建議這個簡單但引人注
目的設計細節，讓堆疊式的音響系統設
計達到接近完美狀態。除了電源按鈕
外，所有控制元件都位於唱片播放器的
斜面邊緣，緊靠防塵罩下方。4 種不同
的設計型號，總共生產了 50,000 台。

同系列其他型號：P 2、P 3
（1982 年）；P 4（1984 年）

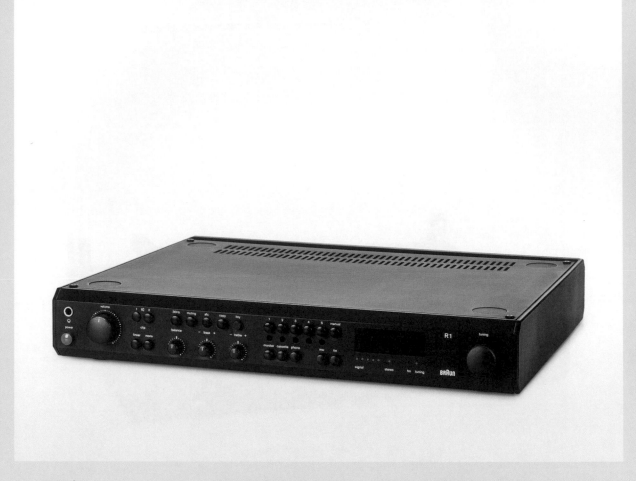

R 1，1981 年
atelier 系統接收器
Peter Hartwein、Dieter Rams
Braun

6.5 × 44.5 × 37 cm（2½ × 17½ × 14½ in）
7.9 kg（17½ lb）

鋼板、塑膠、鋁
DM 1,250

atelier 系統的設計中還包括一個接收器和放大器的組合，其介面比系列中其他組件稍微複雜一些。旋轉開關和凸面按鈕的設計很大程度上取自 Braun 的超薄音響系列（p. 237）。使用時，頻率螢幕上的綠色大數字與指示微調訊號的紅色 LED 小三角形燈形成鮮明對比。和 Braun 自 1960 年代生產的所有 hi-fi 音響系統一樣，綠色的電源按鈕十分醒目，讓人一目了然便知如何打開產品。Braun 最後一款用於 atelier 系列的獨立接收器設計，即是在 1987 年推出的 R 4，希望能與其他外部產品相容，例如個人電腦。整個系列，一共量產了 35,000 台接收器。

同系列其他型號：R 2（1986 年）；R 4（1987 年）；R 4-2（1989 年）

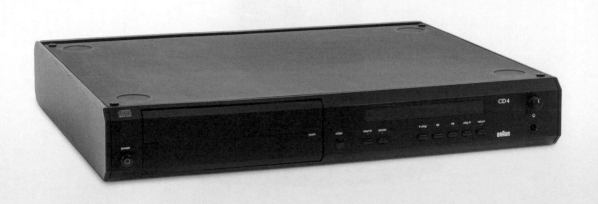

CD 3，1985 年；CD 4，1986 年↗
atelier 系統 CD 播放器
Peter Hartwein、Dieter Rams
Braun

6.5 × 44.5 × 37 cm（2½ × 17½ ×
14½ in）
8.6 kg（19 lb）

鋼板、塑膠、鋁
DM 2,200

因為必須等待技術開發，所以 Braun
atelier CD 播放器進入市場的時間比其
他系統性組件來得晚。與 C 1 卡式錄音
機（p. 278）類似，該產品有一個電動
托盤，可插入和彈出 CD。全部 5 種不
同型號的 atelier CD 播放器共量產了
55,000 台。

同系列其他型號：CD 2、CD 5
（1988 年）；CD 23（1989 年）

AF 1，1982 年
atelier 系統底座
Dieter Rams
Braun

36 × 37.5 × 25.1 cm（14¼ ×
14¾ × 10 in）
3.3 kg（7¾ lb）

塑膠
DM 300

這個柱型支架能讓 atelier 產品組件堆
疊起來，呈現出一個獨立的系統。每個
產品的背面都有一個蓋子來隱藏接線
處，並通過支架的支撐柱固定在底部的
管子中，這意謂該產品可以放置在房間
的任何地方。

LS 60，1982 年；LS 80，
1982 年↗
atelier 系統音箱
Peter Hartwein、Dieter Rams
Braun

37 × 22.5 × 21.5 cm（14½ × 9 ×
8½ in）
6.9 kg（15¼ lb）

木材、鋁
DM 400

同時間，Braun 也爲 atelier 音響系統
開發了一系列音箱。產品邊緣獨特的斜
面設計在視覺上與 atelier 的其他組件
一致，並反映在音箱格柵上。拉姆斯因
其格柵連接裝置的設計而獲得了設計專
利，這個裝置是一個易於安裝和拆卸的
凹槽。

同系列其他型號：LS 70、LS 100、
LS 120（1982 年）；LS 150
（1982–7 年）；LS 40（1983 年）

RC 1，1986 年
atelier 系統遙控器
Peter Hartwein
Braun

4.4 × 7.8 × 19.5 cm（1¾ × 3 ×
7¾ in）
0.25 kg（½ lb）

塑膠
DM 300

RC 1 通用遙控器是爲了與 atelier 音響
系統的後續產品能彼此搭配使用。它的
控制按鈕與各個音響的不同功能皆能相
互配合。儘管這種複雜性不適合類比音
響，但該產品直覺化的設計，十分便於
使用，完全沒有理解上的困難；遙控器
一共量產了 32,000 個。

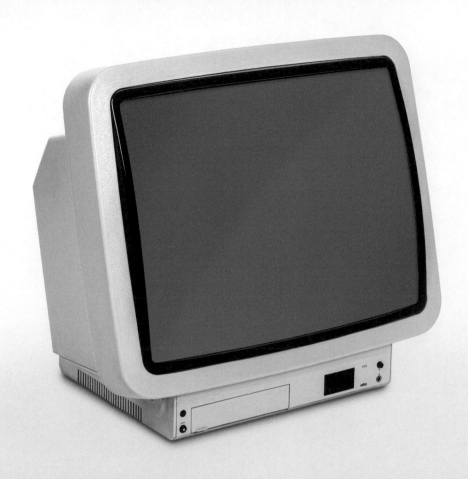

TV 3，1986 年
atelier 系統彩色電視
Peter Hartwein、Dieter Rams
Braun

59.2 × 65 × 49 cm（23¼ ×
25½ × 19¼ in）
35 kg（77¼ lb）

塑膠
DM 2,700

1986 年，Braun 發布了一款彩色電視
機，做爲 atelier 音響系統的一部分。
與 Braun 在拉姆斯監督下設計製作的
所有電視一樣，該產品具有巧妙突出的
全畫幅圖像螢幕。稍有不同的是，螢幕
的角度可以調整爲向上傾斜，從而使電
視可以放置在地板上。TV 3 總共生產
了 10,000 台。

dymatic，1980 年　　　　　　7.5 × 3 × 1.8 cm（3 × 1¼ × ¾ in）　　鋁、塑膠
袖珍型打火機　　　　　　　　0.15 kg（¼ lb）　　　　　　　　　DM 84
Dieter Rams
Braun

這款袖珍型打火機握持的手感非常舒
適，且設計實用美觀。外殼和開關組成
的兩個矩形構成了引人注目的畫面。此
外，點燃火焰的動作需要手指向下的力
量，這也代表在火焰點燃後需要將拇指
移開。dymatic 的後繼產品 club，設
計上更加纖薄。

同系列其他型號：club（1981 年）

variabel，1981 年
蠟燭打火機
Dieter Rams
Braun

17.5 × 3 × 1.8 cm（7 × 1¼ × ¾ in）
0.25 kg（½ lb）

鋁、塑膠
DM 155

dymatic、club 和 variabel 是 Braun 推出的最後三款打火機。這款蠟燭打火機以 dymatic（p. 286）的基本造型爲起點，而後拉伸 variabel 的形狀，最終形成較爲精緻的蠟燭打火機。

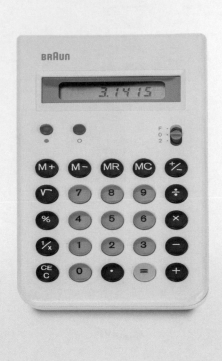

ET 55 control LCD，1981 年
袖珍型計算機
Dieter Rams
Braun

13.6 × 7.8 × 1 cm（5½ × 3 ×
½ in）
0.4 kg（1 lb）

塑膠、壓克力
DM 76

ET 55 是 Braun 首款白色計算機，過
去 Braun 的計算機一向都是標準招牌
黑色。ET 55 持續量產六年，是 Braun
袖珍型計算機中壽命最長的。

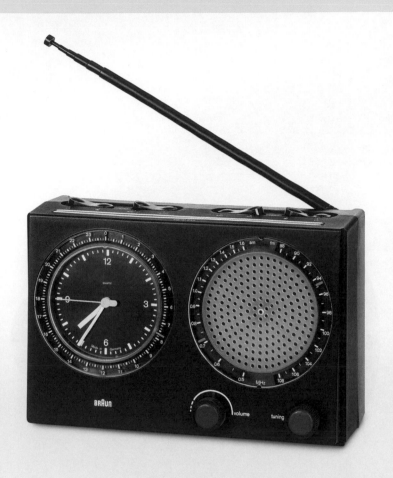

ABR 11，1981 年
時鐘收音機
Dietrich Lubs、Dieter Rams
Braun

15 × 21.5 × 10 cm（6 × 8½ ×
4 in）
0.9 kg（2 lb）

塑膠、壓克力
DM 172

這款是ABR 21時鐘收音機（pp. 254–
5）的後續產品，拉姆斯和迪特里希·
盧布斯以類似的架構、更佳的音質開發
了一款較大的裝置。沿著產品頂部邊緣
的前方安裝了兩個金屬條，使用者按下
開關即可解除定時鬧鈴功能。鬧鐘的設
定爲二十四小時制，所以每天只會鬧鈴
一次。

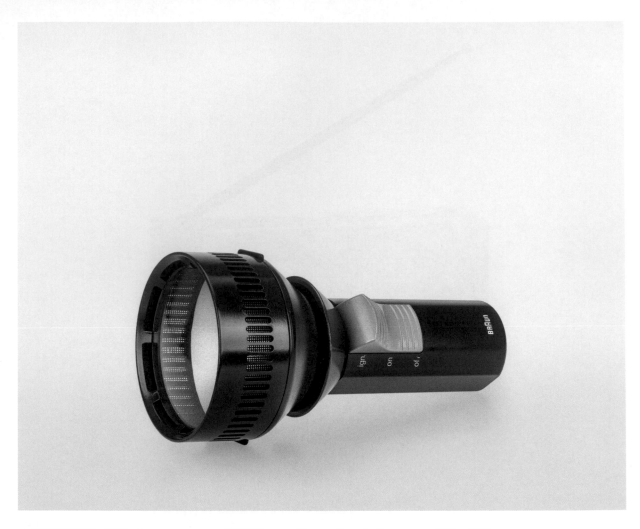

火炬手電筒原型，1982 年
Dieter Rams、Ludwig Littmann
Gillette

直徑 18 × 4.3/9 cm（7 × 1¾/
3½ in）
0.35 kg（¾ in）

塑膠、玻璃
未上市

火炬手電筒是與 Gillette 位於波士頓的
工程師團隊一同合作開發的。產品適合
戶外使用，以煤氣燈罩和丁烷筒點燃。
由於兩個國際團隊間溝通不足，讓合作
變得困難，導致提案未能實現。

Heladora IC 1，1982 年
冰淇淋機
Dieter Rams
Braun Española

12 × 27.5 × 16.5 cm（4¾ ×
10¾ × 6½ in）
0.9 kg（2 lb）

塑膠、壓克力
價格未知

冰淇淋製作在西班牙有特殊的意義。該
產品與 Braun Española 的機械製造團
隊一同合作設計，讓使用者在家中也能
製作出專業品質的冰淇淋。當冰淇淋混
合後，即可取出容器放入冰箱中冷凍。
碗、攪拌臂和動力裝置皆採用簡潔的幾
何設計。

Secudor Pistola PG-700，1983 年
旅行用吹風機
Dieter Rams
Braun Española

15.5 × 12.8 × 4.8 cm（6 × 5 ×
2 in）
0.25 kg（½ lb）

塑膠
價格未知

這款旅行用吹風機是拉姆斯與 Braun
Española 的機械製造團隊針對西班牙
市場所共同開發的，體現了羅伯特·奧
伯海姆同年在克龍貝格總部所製造的袖
珍型 1000 的設計概念。然而西班牙
這款手柄稍大，但與奧伯海姆的設計手
法類似，可以用來存放電源線。

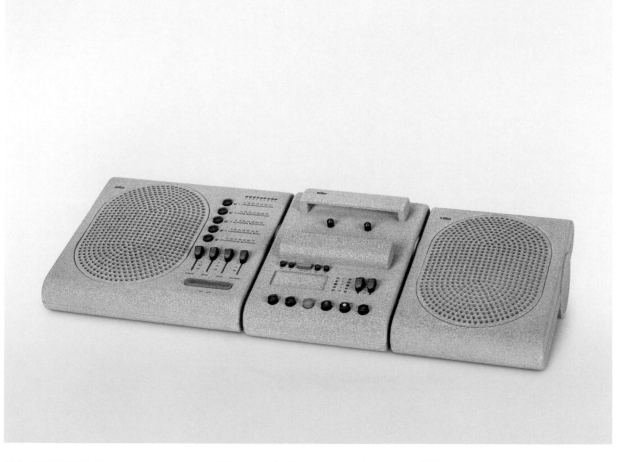

附卡式播放器配件的
時鐘收音機原型，1982 年
Dieter Rams、Dietrich Lubs
Braun

9.3 × 16.2/23.2 × 22.5 cm（3¾ ×
6½/9 × 8¾ in）
0.13–0.17 kg（¼–½ lb）

塑膠
未上市

為了使時鐘收音機具有極高的音質，產
品需要增加一個大喇叭。對於此設計原
型，橢圓形喇叭格柵借鑒自 L 308 的
喇叭（p. 200），產品兩側是一系列滑
動控制元件和按鈕。形似小講台的裝置
還可以與相合的卡式播放器相互搭配，
這樣使用者就可以靠他們選擇的歌曲來
喚醒自己。

Lufthansa 競賽，1983 年　　　　各種尺寸、重量　　　　塑膠、瓷器
機上餐具原型　　　　　　　　　　　　　　　　　　　未上市
Braun design team、Dieter Rams
Lufthansa

1983 年，拉姆斯和他的設計部門受邀
參加 Lufthansa 機上餐具重新設計競
賽。這項活動的目的是讓設計團隊未來
能接受更多的外部委託。他們唯一的競
爭對手是設計師沃爾夫・卡納格爾，他
最終贏得了競賽。

Braun團隊設計了眾多產品，從鹽罐到
咖啡壺，以及各種不同用途的容器。特
別值得注意的是瓷杯的設計，此產品源
自拉姆斯 8 年前所提出的想法（水杯原
型，p. 216）；其耐熱塑膠手柄使用起
來會更安全。

刮鬍刀原型，1983 年
Dieter Rams、Jürgen Greubel
Gillette

23.3 × 12 × 4 cm（9¼ × 4¾ ×
1½ in）
0.02 kg（¾ oz）

塑膠
未上市

做為八角形刮鬍刀（p. 297）的設計替
代方案，拉姆斯和於爾根・格魯貝爾也
提出了其他幾項建議。此產品的設計特
點是手柄上帶有一整排圖形凹槽。

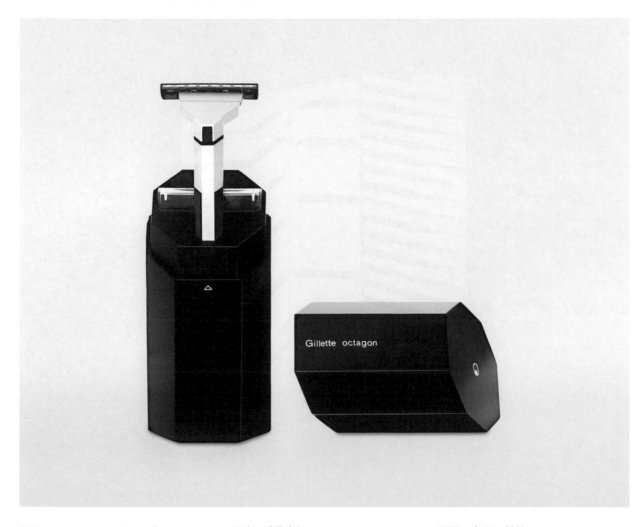

Gillette octagon，1983 年
高級刮鬍刀原型和包裝提案
Dieter Rams、Jürgen Greubel
Gillette

尺寸、重量未知

塑膠、金屬、鍍鉻
未上市

1983 年，Gillette 委託了 Braun 設計團隊協同打造一款高品質刮鬍刀產品。拉姆斯和於爾根·格魯貝爾在提案中提出了這款八角形黑色手柄的設計，手柄兩端均具有引人注目的鍍鉻表面；而產品手柄本身是由金屬壓鑄製成。與其他輕質塑膠刮鬍刀相比，重量較重的刮鬍刀使用起來更加有效率且舒適，因為它們不必按壓在皮膚上。拉姆斯和格魯貝爾的設計方案採用了條紋握把，得以進一步增加產品穩固的感覺。使用珍貴的木材、拋光的牛角或珍珠母來代替標準的塑膠刮鬍刀頭，更提升了產品的質感，同時，設計師還將整個產品包裝在一個精緻的八角形盒子中。小三角形暗示了將盒子拉開的位置；蓋子的平坦表面向前傾斜，形成一個平台，上面低調地印有 Gillette octagon 字樣，這是由沃爾夫岡·施米特爾領導的 Braun 平面設計部門所提出的包裝方案。

Paravent，1984 年
房間隔板
Dieter Rams、Marcello Morandini
Rosenthal

175 × 65/100 × 3 cm（69 ×
25½/39½ × 1¼ in）
約 10 kg（22 lb）

塑合板
價格未知

拉姆斯受瓷器和家居用品公司 Rosen-
thal 的委託，爲房間隔板建構基本的
框架，然後由義大利藝術家兼平面設計
師馬塞洛‧莫蘭迪尼對此項目進行細
部設計。該項目是由公司創辦人菲利
普‧羅森泰（Philipp Rosenthal）的
兒子兼繼承人菲利普‧羅森泰（Philip
Rosenthal）發起，他對藝術特別感興
趣，並在擔任首席執行長期間開展了多
項與藝術家的合作計畫。這一設計明顯
標示該公司正在尋求進入家具市場的機
會點。拉姆斯提交的材料僅包括三片房
間隔板的主要架構，之後幾位羅森泰藝
術家和設計師提交了他們的作品建議；
其中莫蘭迪尼的提議是拉姆斯唯一可

以接受的。Paravent 限量生產製造了
25 件，並附帶簽名和產品編號。

AB 2，1984 年
鬧鐘
Jürgen Greubel、Dieter Rams
Braun

9.2 × 7.5 × 3.5 cm（3½ × 3 ×
1½ in）
0.05 kg（1¾ oz）

塑膠、壓克力
DM 29.95

拉姆斯和於爾根·格魯貝爾合作設計的
AB 2 鬧鐘，其設計靈感來自經典的台
式座鐘，但材質是塑膠。除了獨特的支
腳和熟悉的 Braun 錶盤外，AB 2 另有
9 種不同的顏色可供選擇。

KF 40，1984 年
咖啡機
Hartwig Kahlcke
Rosenthal
Braun/De'Longhi

30.7 × 17.5 × 23 cm（12 × 7 ×
9 in）
1.6 kg（3½ lb）

塑膠、玻璃
DM 70

1984 年，在 KF 20 咖啡機（pp. 190–
1）發布後 12 年，哈特維格·卡爾克推
出了 KF 40，該設計至今仍在生產，由
Braun/De'Longhi 以 KF 47/1 的型號
販售。它的水箱現在是直接連接到產品
底座，因此只需要一套加熱系統。兩個
堆疊氣缸保留了 KF 20 的塔狀結構，
但形式比其前身來得矮小。咖啡機上部
過濾器部分功能強大並方便使用，使用
者可以直接打開更換過濾器。水箱的後
方設計帶有模壓的垂直狀條紋，此設計
有助於給予較易於擴張的表面積一個穩
定的結構。另一個顯著特點是半圓形的
水瓶手柄，它與內部握把相交，讓使用
者更容易抓握和操縱；其開放式設計結

構還可以節省材料，使產品外觀看起來
更輕盈。憑藉其永恆的美感和不斷改進
的設計，KF 40 在整個行業中產生了
許多複製品。

同系列其他型號：KF 45（1984 年）

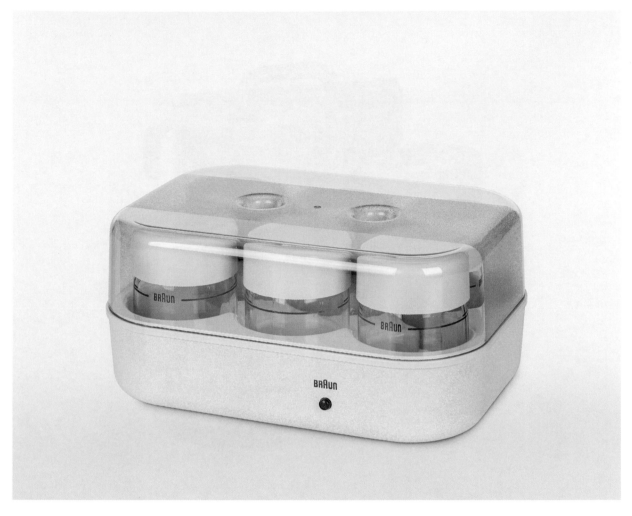

Yogurtera YG-1，1984 年
優格機
Dieter Rams、Ludwig Littmann
Braun Española

12.5 × 21 × 21 cm（5 × 8¼ ×
8¼ in）
0.7 kg（1½ lb）

塑膠
價格未知

優格機主要是由 Braun Española 的機
械部門設計，僅在西班牙市場銷售。白
色大圓邊蓋子的設計在視覺上將圓罐與
產品融爲一體。

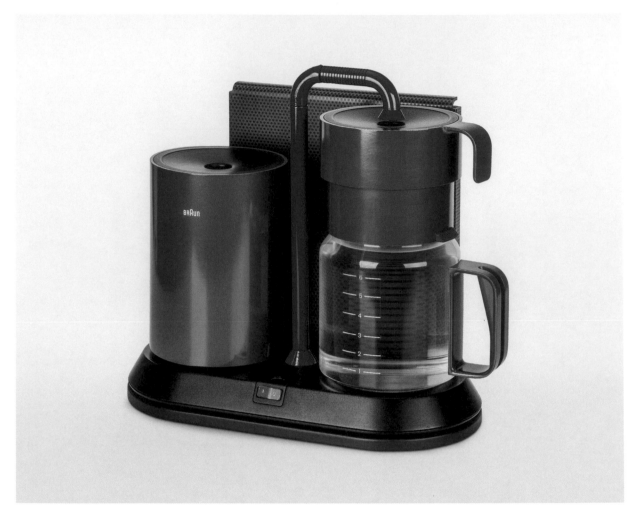

咖啡機原型，1985 年
Dieter Rams、Jürgen Greubel
Braun

30.5 × 32.5 × 18 cm（12 × 12¾ ×
7 in）
5 kg（11 lb）

塑膠、壓克力
未上市

與哈特維格・卡爾克所設計的 KF 40
（p. 300）相比，這款咖啡機原型具有
更傳統的設計布局，產品左側有一個水
箱，右側有一個配套的水瓶和過濾器。
這兩個元素通過一根引人注目的紅色細
管相互連接，形成了一個既精緻又富有
畫面感的造型。此咖啡機的使用方式是
利用支架安裝在牆面上。

AB 46 24h，1985 年
鬧鐘
Dietrich Lubs、Dieter Rams
Braun

9 × 7.5 × 3.5 cm（3½ × 3 ×
1½ cm）
0.1 kg（¼ lb）

塑膠、壓克力
DM 62.50

這款鬧鐘的頂部設計有一個大的開關按
鈕，鐘面具有 24 小時制計時功能，可
用於鬧鐘設置。

850，1986 年　　　　　　　各種尺寸、重量　　　　　塑合細木板、鋁材
會議桌方案　　　　　　　　　　　　　　　　　　　DM 909–2,126
Dieter Rams
Vitsœ、sdr+

這款長會議桌可以與矩形或橢圓形桌面
組裝在一起，桌面被分成多個部分，以
便於運輸。鋁製桌腳的特殊位置靠近桌
子的中心，使人們能夠舒適落坐而不會
受到干擾。然而，爲了提供足夠的穩定
性，桌腳填滿了廢棄金屬屑。這種創新
設計首先由 Vitsœ 生產，後來由總部位
於科隆的家具公司 sdr+（systemmö-
bel dieter rams）生產，並廣爲其他
製造商採用。事實上，sdr+ 後來在沒
有諮詢拉姆斯的情況下改變了桌腳，這
導致了設計師與品牌間的關係降溫。

862，1986 年
扶手椅
Dieter Rams、Jürgen Greubel
Vitsœ

82 × 64 × 60 cm（32¼ × 25¼ ×
23½ in）
9 kg（19¾ lb）

鋁、塑膠、木材；織物或皮革內飾
DM 1,427–1,740（1988 年）

862 扶手椅的結構，以彎曲金屬管形
成的椅子前腳、扶手和靠背支撐，白蠟
木後腳和前面的木製橫梁；軟墊座椅和
靠背則是組裝在中間。另一種版本的設
計是帶有扶手並且配有寬大的軟墊皮革
緩衝墊。這款椅子是專門用來與 850 會
議桌（p. 304）搭配，特別注重人體工
學，維持良好的坐姿。

exact universal，1986 年　　　　16 × 4 × 3 cm（6¼ × 1½ × 1¼ in）　塑膠
鬍鬚修剪器　　　　　　　　　　0.17 kg（½ lb）　　　　　　　　DM 139
Roland Ullmann
Braun

羅蘭‧烏爾曼這款鬍鬚修剪器，以其簡
潔的矩形造型及深具技巧性、耐看的視
覺語言，至今仍然受到讚賞與歡迎。

dual aqua，約 1986 年
刮鬍刀初步設計
Dieter Rams、Roland Ullmann
Braun

13.3 × 5 × 2.6 cm（5¼ × 2 × 1 in）　塑膠
0.16 kg（½ lb）　　　　　　　　未上市

由於在日本的銷售日益成功，Braun 於
20 世紀 80 年代中期開始，開發專門
針對日本市場的電動刮鬍刀。馬達安裝
在一個狹窄的塑膠外殼內，搭配低調的
灰、黑配色。「dual aqua」這個名字是
指刮鬍刀可以在流動的清水下沖洗。在
早期的日本消費者測試中，該設計並未
受到目標男性受眾的歡迎。然而，後來
的纖薄設計倒是頗有斬獲，如 1988 年
的 Lady Braun style（p. 315）。

PDC silencio 1200 旅行套組，
1986 年
旅行用吹風機及配件
Robert Oberheim
Braun

16 × 15 × 7 cm（6¼ × 6 × 2¾ in） 塑膠
0.35 kg（¾ lb） DM 63.50

silencio 1200 爲了符合旅行者對於衣
著整潔的需求，旅行套組附有許多不同
的產品配件，包含吹風機、熨斗、噴霧
瓶和可用於烘乾衣服的塑膠袋。它象徵
一種較爲艱鉅的全球旅行方式，這對大
多數人來說曾經是新鮮事物；如今，幾
乎每個旅館浴室都配有吹風機供旅客使
用，其手柄對於角度上的考量也或多或
少參考了 Braun 的經典設計。

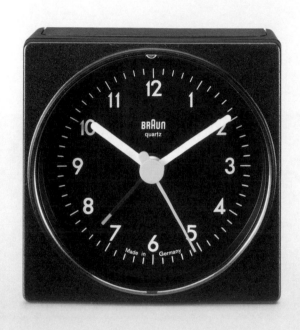

AB 1，1987 年
鬧鐘
Dietrich Lubs
Braun

6.3 × 6.3 × 3.7 cm（2½ × 2½ ×
1½ in）
0.04 kg（1½ oz）

塑膠
DM 24.95

這款小而平價的鬧鐘採用極簡的設計手
法，僅由一個狹窄的盒型組成，正面幾
乎完全被錶盤覆蓋住。除了 Braun 標
誌性的平面設計：白色時針和分針搭配
白色數字，以及襯著黑底的超薄黃色秒
針之外，沒有其他特點。錶盤上僅放置
Braun 字樣；產品外觀別無長物——該
公司的鬧鐘獨特性極高，不再需要額外
的品牌標誌。Braun 所有的類比鬧鐘
都使用相同的低音調，熟悉它們的消費
者可以立即辨識出來。

ST 1 solarcard，1987 年
信用卡大小的計算機
Dietrich Lubs
Braun

5.5 × 8.5 × 0.3 cm（2¼ × 3¼ ×
1/8 in）
0.02 kg（¾ oz）

塑膠
DM 29.95

迪特里希・盧布斯回憶起這款超薄袖珍
型計算機的設計過程，當時他在酒店房
間的床邊匆匆畫了草圖。中國製造商很
著急，希望立即看到他的提案。ST 1 的
技術和整體形式源於現有的 Braun 產
品設計，但其布局採行了新的信用卡大
小，使其與前代產品能區隔開來。

ET 66 control，1987 年
袖珍型計算機
Dietrich Lubs、Dieter Rams
Braun

13.7 × 7.7 × 1.3 cm（5½ × 3 ×
½ in）
0.09 kg（¼ lb）

塑膠、壓克力
DM 59.50

在所有 Braun 計算機設計中，ET 66 的控制面板算是最具平衡感的設計；同時也是最平價的購買品項。它省略了先前 ET 55（p. 288）的滑動開關，將表面裝飾減少到只剩嵌壁式螢幕和平面按鈕，且產品配色方面已臻完善：數字爲黑色；棕色爲運算符號；記憶功能爲墨綠色。並透過上方紅綠色開關以及醒目的黃色等號按鍵做了完整的補充。藍色被刻意排除在配色選擇之外，因爲拉姆斯和迪特里希·盧布斯都認爲，如果用上三原色會讓產品的色彩過於豐富。爲了向設計師最具標誌性的創作致敬，強尼·艾夫參考了 ET 66 的設計，打造了 2007 年第一代 iPhone 上的計算機應用程式外觀。2013 年起，由英國公司 Zeon 獲得授權生產 ET 66 計算機，並以 Braun 的品牌上市銷售，型號爲 BNE001BK。

rgs 1（fsb 1138），1987–8 年
門把方案
Dieter Rams
FSB

4 × 14.2 × 6.4 cm（1½ × 5½ ×
2½ in）
0.17 kg（½ lb）

壓鑄鋁、熱塑性塑膠
DM 135（每對）

即使像門把這樣看似簡單的物件也可能帶給設計師新的挑戰。1986 年，德國製造商 FSB 舉辦了一場設計競賽，邀請了 9 位著名建築師和設計師參加，包括：漢斯 - 烏爾里希・比奇（Hans-Ul-rich Bitsch）、馬里奧・博塔（Mario Botta）、彼得・艾森曼（Peter Eisen-man）、林昌二（Shoji Hayashi）、漢斯・霍萊因（Hans Hollein）、磯崎新（Arata Isozaki）、亞歷山德羅・門迪尼（Alessandro Mendini）、迪特・拉姆斯和彼得・圖奇尼（Petr Tucny）。拉姆斯提交的作品包括三項實用且在語義上十分吸引人的產品設計，而這些設計一直都是 FSB 公司負責製作，直到

2000 年末。rgs 1 門把（字母 rgs 是德語 Rams、grey 和 black 的縮寫）是最成功的一個。突出的銀色圓圈是最重要的設計元素，象徵著旋轉，亦即手柄的基本功能。鋁製手柄的正面和背面均帶有熱塑性塑膠，提供手部舒適的貼合感；槓桿下側的凹陷為食指提供了一個自然的放置處，同時便於使用者能牢牢握住手柄。競賽結束後，拉姆斯擴展了他的門把設計計畫，總共 27 種之多，除了前三個設計模型之外，還有窗戶把手、鑰匙孔蓋、標牌、一些定制模型、櫥櫃把手和門擋。1996 年，德國建築師克里斯托夫・英根霍文（Christoph Ingenhoven）為他位於埃森，30 層

總樓高 120 公尺（390 英尺）的 RWE Tower 進行室內整體五金裝配時，選用了 rgs 1 門把。

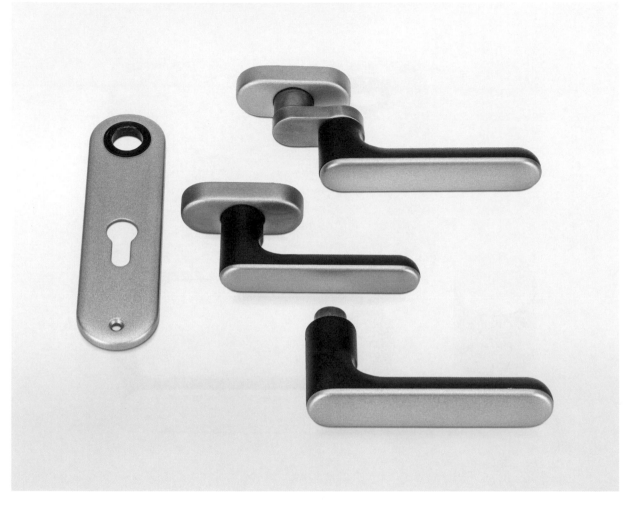

rgs 2（fsb 1136），1987–8 年
門把方案
Dieter Rams、Angela Knoop
FSB

2.8 × 13 × 6.5 cm（1 × 5 ×
2½ in）
0.18 kg（½ lb）

壓鑄鋁、熱塑性塑膠
DM 110（每對）

拉姆斯設計的第二個門把 rgs 2，是與
安吉拉・努普合力製作的，後者曾在 F
SB 設計小組與拉姆斯一起工作。努普
負責基本造型，拉姆斯則致力於細節安
排，在槓桿頭後面添加了一個微妙的食
指凹槽。

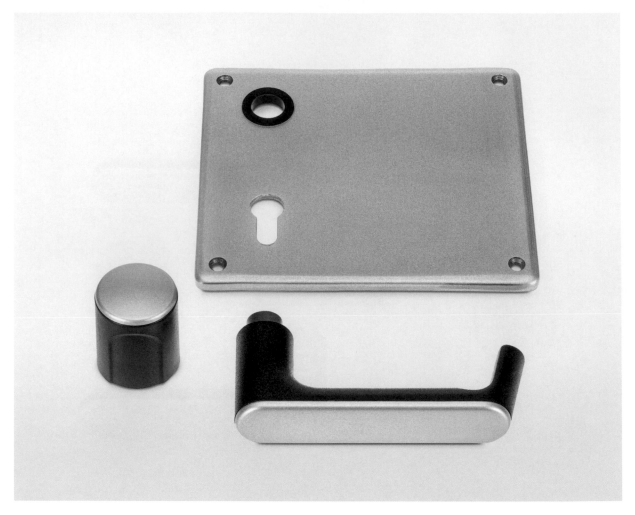

rgs 3（fsb 1137），1987–8 年
門把方案
Dieter Rams、Angela Knoop
FSB

2.8 × 14 × 6.5 cm（1 × 5½ ×
2½ in）
0.19 kg（½ lb）

壓鑄鋁、熱塑性塑膠
DM 110（每對）

拉姆斯第三個門把設計彎曲成優雅的 U
字形，與先前的產品一樣，由鋁和黑色
熱塑性塑膠製作而成。手柄內側還設計
了一個小凹槽，讓小指能自然放置。

Lady Braun style，1988 年　　　　15.5 × 5.5 × 2.7 cm（6 × 2 × 1 in）　塑膠

女用刮鬍刀　　　　　　　　　　　0.4 kg（1 lb）　　　　　　　　　　DM 89

Roland Ullmann

Braun

這款電動刮鬍刀是專門為女性使用者設
計的。細長形的馬達和電池盒位於手把
內部。

柱鐘原型，1988 年
Dieter Rams、Dietrich Lubs
Förderverein Schöneres
Frankfurt e.V.

137.4 × 8.8 × 7.7 cm（14¾ ×
3½ × 3 in）
0.7 kg（1½ lb）

塑膠、金屬
未上市

法蘭克福美化協會（The Förderverein Schöneres Frankfurt e.V.）是 1977 年法蘭克福市民成立的協會，目的是美化城市。在美因河畔法蘭克福應用藝術博物館設計策展人沃爾克‧費希爾（Volker Fischer）和設計師馬蒂亞斯‧迪茨（Matthias Dietz）支持下，該協會於 1988 年舉辦了一場設計競賽，設計一系列可安裝在城市公共場所的柱鐘。一共有 23 位建築師、設計師和雕塑家受邀參與，其中包括沃爾克‧阿布斯（Volker Albus）、康斯坦丁‧葛爾西奇（Konstantin Grcic）、赫爾伯特‧林丁格、米凱萊‧德‧盧奇（Michele De Lucchi）、馬丁‧塞凱利（Martin Székély）、漢內斯‧魏茨丹（Hannes Wettstein），當然還有迪特‧拉姆斯。拉姆斯與迪特里希‧盧布斯合作，設計了一個三面式塔鐘，其表面覆蓋著銀、atlas 灰或黑色鋼板；它的每一側都有一個機械錶盤，其設計概念是以 Braun 之前的產品爲基底。此外，他們還提出了一款附帶有太陽能時鐘功能的設計版本。但最終，競賽由馬丁‧塞凱利和漢內斯‧魏茨丹取得優勝，因此拉姆斯和盧布斯的設計未能實現。

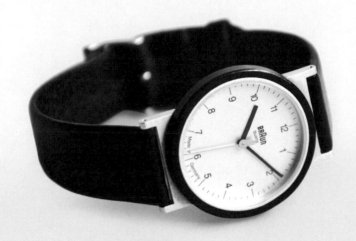

AW 10，1989 年
手錶
Dietrich Lubs
Braun

直徑 0.65 × 3.3 cm（¼ × 1¼ in）
0.02 kg（¾ oz）

塑膠、金屬、鋁、壓克力、皮革
DM 130

1970 年代末，拉姆斯推出首款電子錶 DW 20（p. 240）和 DW 30（p. 252）之後，迪特里希・盧布斯也開始設計類比手錶，該款手錶在清晰度方面超越了所有後繼產品。AW 10 的錶盤設計採用了 Braun 特有的平面純粹主義風格，周圍環繞著塑膠邊框，避免襯衫袖口和褲袋造成的磨損和痕跡。

設計類比手錶的驅動力來自 Braun 銷售團隊，在此之前他們將 Braun 品牌標誌放進現有的產品設計中，當做禮物送給客戶。眼下，他們面臨的挑戰是如何在恰到好處提供品牌一個展示價值的同時，又能創造出符合 Braun 高美學

價值的產品。AW 10 帶動了 Braun 全系列高品質類比手錶的設計靈感。

同系列其他型號：<u>AW 15</u>（1994 年）

Gillette Sensor，1989 年
刮鬍刀
Dieter Rams、Jürgen Greubel
Gillette

13 × 4 × 2.2 cm（5 × 1½ × 1 in）
0.03 kg（1 oz）

金屬塗層塑膠、金屬
US$ 3.75

1980 年代末，Gillette 開發了一種突破性新型刮鬍刀的刀片系統，並且委託 Braun 設計團隊打造其產品手柄。它的塑膠機身覆蓋著一層薄薄的銀色金屬，並在側面搭配橫向的黑色塑料設計，以利抓握，產生與 Braun 推出的 micron 刮鬍刀系列類似的效果（p. 265）。爲了銷售新系統，Gillette 制定了整體品牌行銷策略，並在產品開發和廣告上砸下 2 億美元。1990 年，這款刮鬍刀更在號稱全美最昂貴的電視廣告時段——第 24 屆超級盃中現身。然而，此舉完全物超所值：Braun 這款刮鬍刀成爲世界上同類產品中最成功的例子，光是前六個月內就已經賣出約 2100 萬把。

dieter rams
the complete works

period
1990–2020

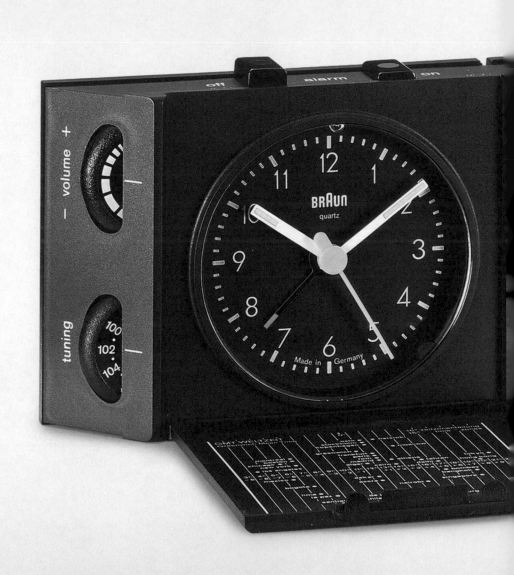

ABR 313 sl，1990 年
鬧鐘收音機
Dietrich Lubs
Braun

7 × 15.5 × 2.4 cm（2¾ × 6 × 1 in）
0.2 kg（½ lb）

塑膠、壓克力
DM 119

這款小型旅行用鬧鐘收音機具有典型的
Braun 錶盤，但採橫向延伸，包括右
側喇叭和左側倒平角控制面板，上面設
置了調諧和音量調節旋鈕。

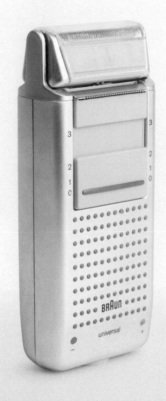

flex control 4515，1990 年；4520
universal，1990 年↗
電動刮鬍刀
Roland Ullmann
Braun

13 × 5.2 × 2.7 cm（5 × 2 × 1 in）
0.3 kg（¾ lb）

塑膠或鋁、金屬
DM 289

flex control 4515 是由羅蘭·烏爾曼與
Braun 技術人員攜手合作的設計，具有
可旋轉的雙箔刀頭，可根據使用者的面
部輪廓做調整，提供特別貼合的刮鬍效
果。其表面觸感源自 micron 刮鬍刀系
列產品（p. 265）。

同系列其他型號：flex control 4550
universal cc（1991 年）

AW 50，1991 年
手錶
Dieter Rams、Dietrich Lubs
Braun

直徑 4.5 × 0.5 × 3.2 cm（1¾ ×
¼ × 1¼ in）
0.04 kg（1½ oz）

金屬、鋁、壓克力、皮革
DM 375

儘管 Braun 的手錶設計主要由迪特里
希·盧布斯操刀，但拉姆斯仍直接參與
了這個特定錶款的設計。遵循 AW 10
（p. 317）的基本造型，AW 50 的錶面
及圓形錶圈，完全由金屬材料製成。設
計團隊還添加了日期顯示的功能。

ET 88 world traveller，1991 年
袖珍型計算機
Dietrich Lubs、Dieter Rams
Braun

13.7 × 7.7 × 1.1 cm（5½ × 3 ×
½ in）
0.1 kg（¼ lb）

塑膠、壓克力
DM 119

最後一款 Braun 袖珍型計算機主要是
為了旅行時方便使用，所以上面還附了
電子時鐘和顯示世界各地時間的功能。
收起保護螢幕的鉸鏈翻蓋時，會發現翻
蓋上繪有世界時區圖；與 Braun 推出
的所有旅行用鬧鐘一樣，法蘭克福取代
柏林代表德國。使用時翻蓋還可以向後
方折疊以支撐計算機。Braun 工程師
非常積極參與這項產品的設計開發，而
生產則是在亞洲地區。

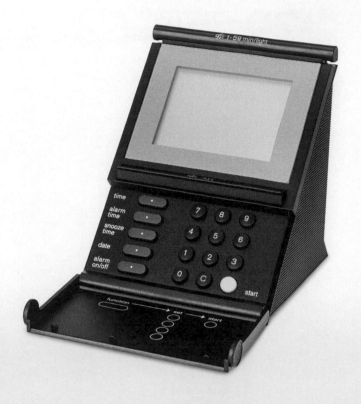

DB 10 sl，1991 年
鬧鐘
Dietrich Lubs、Dieter Rams
Braun

9.5 × 8 × 8.5 cm（3¾ × 3 ×
3¼ in）
0.16 kg（½ lb）

塑膠、壓克力
DM 179（DB 10 fsl）

這個鬧鐘被設計成一個直角三棱柱。正面分爲兩個部分：頂部的數位螢幕和底部的鍵盤。每個功能都有屬於自己的控制按鈕，操作方式簡單明瞭。使用者不使用時，鍵盤可蓋上前方翻蓋加以保護，而翻蓋內部印有產品操作說明。這款形狀奇特的產品推出了數位石英版本和無線電控制版本。後續的 DB 12 fsl 具有溫度顯示功能。

同系列其他型號：DB 10 fsl
（1991 年）；DB 12 fsl temperature
（1996 年）

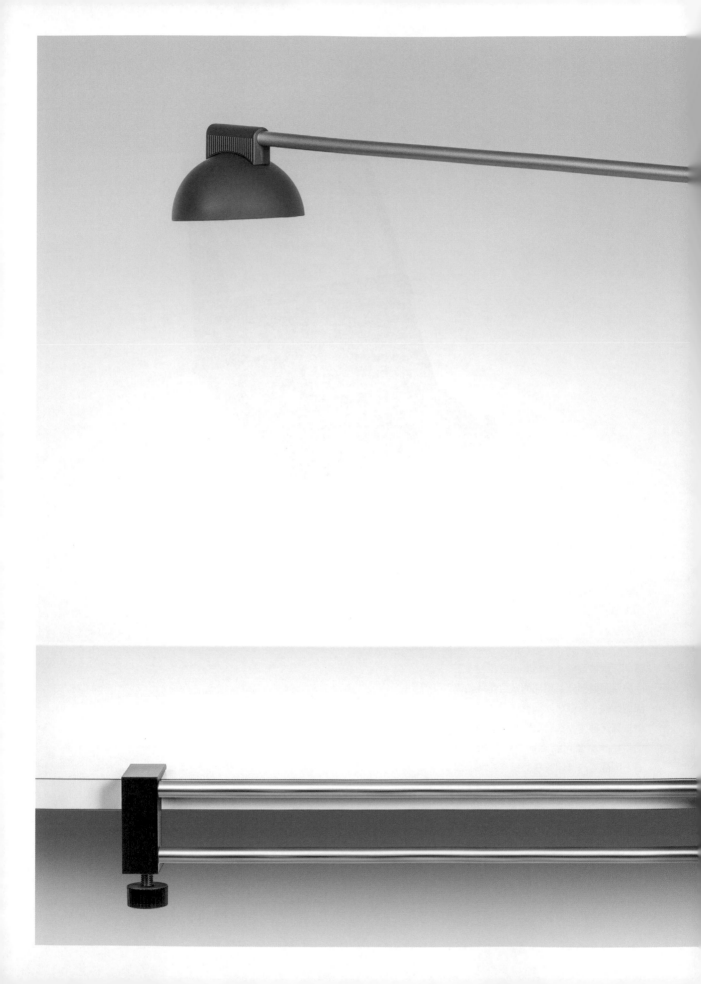

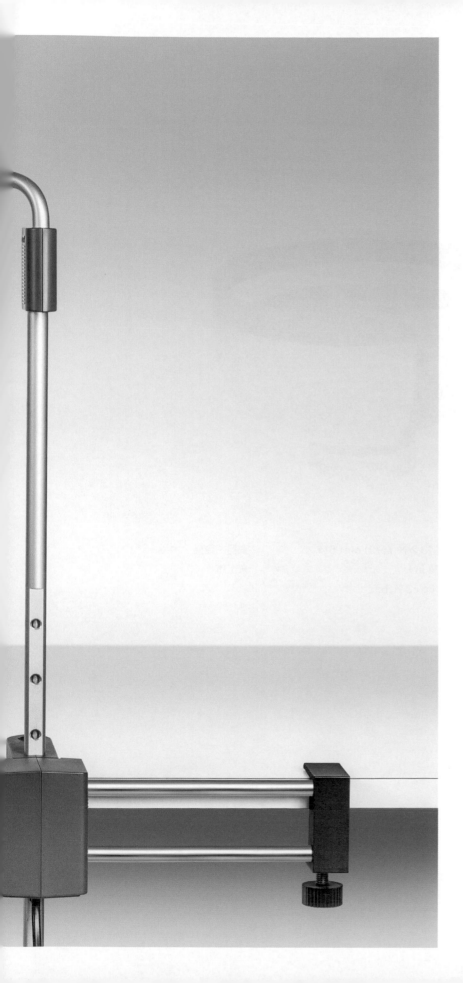

RHa 1/2，1998 年
檯燈
Dieter Rams、Andreas Hackbarth
Tecnolumen

桿：直徑 64.5 × 63 × 1.2–1.4 cm
（25½ × 24¾ × ½ in）；燈罩：直徑
8 × 10.7 cm（3 × 4¼ in）；軌：
12 × 70 × 16.5 cm（4¾ × 27½ ×
6½ in）
配變壓器：4 kg（8 3/4 lb）

鋁、鋼、塑膠
DM 567–764

1981 年，拉姆斯指導漢堡美術學院碩
士研究生安德烈亞斯・哈克巴斯（And-
reas Hackbarth），他當時在準備有關
檯燈設計的論文。第二年在 Braun 工
作期間，他與拉姆斯合作開發了一個設
計原型，最終誕生了 RHa 1/2。設計是
由 U 型底座做爲主要支撐，該底座固定
在兩個不銹鋼桌面安裝桿上，可以沿著
安裝桿移動。U 型底座可以做爲調節支
架，並容納變壓器和電源開關。燈架水
平部分可旋轉 180 度。在另一種可能的
安裝方式中，U 型支架可以直接安裝在
桌面上。

1995 年，該設計發表在拉姆斯的著作
《少，卻更好》中，引起了德國照明製造
商 Tecnolumen 的高度興趣。經過拉姆
斯、哈克巴斯以及公司照明工程師進一
步改造後，這款檯燈在 1998 年 4 月於
米蘭舉行的歐洲國際燈具展售會上正式
亮相。

2000 年漢諾威世博會禮品碗，
1998 年
Dieter Rams
Fürstenberg、FSB

直徑 13.2 × 7.5/21 cm（5¼ ×
3/8¼ in）
1.72 kg（3¾ lb）

瓷器、金屬、木材
未上市

拉姆斯爲 2000 年漢諾威世界博覽會設
計了限量版禮品碗，由主辦方贈送給所
有參展國家。產品是由三個鑲嵌的瓷碗
和一個四分之一半球體狀的不銹鋼支架
組成。堆疊的圓柱形底座分別是瓷器、
楓木和金屬圓盤，拉姆斯選擇它們來代
表世界博覽會的座右銘「人類、自然、
技術、創造新世界」。最外層的青褐色
瓷碗象徵地球；黑白兩色瓷碗代表人類
的多樣性；而金屬支架是科技的呈現。
該瓷碗製作由兩部分組成，Fürsten-
berg 負責陶瓷部件，FSB 負責金屬元
件。一共只生產了 250 個。

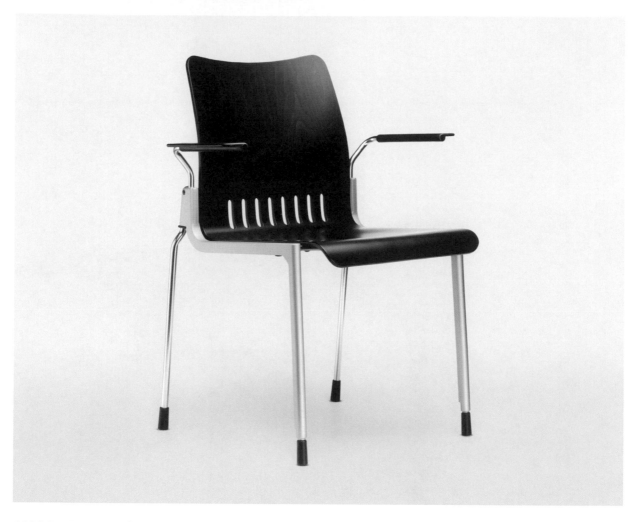

4000 RA 98，1998 年
堆疊椅
Dieter Rams
Kusch+Co

83 × 53 × 65 公分（32¾ × 21 × 25½ in）
7–8.5 kg（15½–18¾ ib）

鍍鉻管狀鋼、粉末塗層鋁、天然
或染色山毛櫸、織物內部裝飾（選配）
DM 488–950

4000 RA 98 堆疊椅採用符合人體工
學設計的產品外殼，建構於鑄鐵的框架
上，並連接到四個管狀鋼腳。拉姆斯最
初的設計方案是將椅子的前腳以壓鑄鋁
製成，如圖所示，但是製造商選擇了更
具成本效益的鋼材。最終這款椅子僅有
小量生產。

Nesting table programme 010，
2001 年
嵌套桌
Dieter Rams、Thomas Merkel
sdr+

大尺寸：40 × 54.5 × 36 cm
（15¾ × 21½ × 14¼ in）；小尺寸：
33.5 × 41.5 × 36 cm（13¼ ×
16¼ × 14¼ in）
大尺寸：6 kg（13¼ lb）；小尺寸：5
kg（11 lb）

粉末塗層鋁
大尺寸：DM 200.68–307.40；
小尺寸：DM 189.08–266
（2002 年）

這些較爲大型的嵌套桌由 5 公釐（¼ 英
寸）厚的鋁材製成，底部呈現 90 度彎
曲（較小的桌子向外彎曲，較大的桌子
向內彎曲），從而使兩種形式能夠完美
地連接在一起。當桌子彼此齊平時，其
間隙可以用來存放報紙和雜誌。在較長
的設計版本中，下半部分的桌子還可以
當長椅，並配有毛氈蓋。此嵌套桌的開
發主要是做爲 1962 年 621（p. 97）的
替代選項，因爲 621 模具成本過高，以
致 sdr+ 不想重新推出該型號。

Tsatsas 931，2018 年
女用手提包
Dieter Rams
Tsatsas

17 × 24.5 × 6.5 cm（6¾ × 9½ ×
2½ in）
0.47 kg（1 lb）

小牛皮和小羊納帕皮革
EUR 900（2020 年）

創立於美因河畔法蘭克福的手工皮件品
牌 Tsatsas，於 2018 年發布了拉姆斯
在 60 年代首次設計的一款手提包。因
爲早期爲 Braun 刮鬍刀和其他小家電
製作皮套的關係，拉姆斯接觸到位於奧
芬巴赫當地一家製作手提包的公司。然
而，該款設計從未打算大規模生產，只
是做爲送給妻子英格博格和一些親近朋
友的禮物。即使是這樣的個人事務，即
使這樣的產品他經驗不多，拉姆斯還是
對材料的品質和其工藝深感興趣。

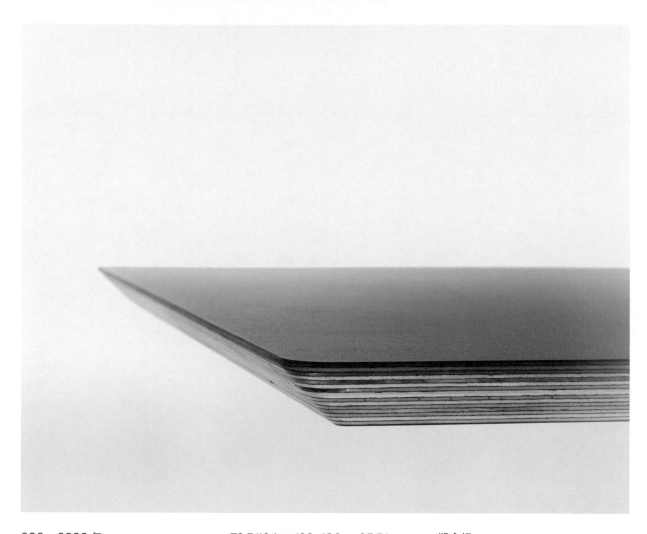

606，2020 年
壁掛式辦公桌
Dieter Rams
Vitsœ

73.5/104 × 120–180 × 65.5/
90 cm（29/41 × 47¼–71 × 25¾–
35½ in）
各種重量

塑合板
價格未知

2018 年，拉姆斯針對 606 通用貨架系
統（pp. 65–9），重新設計了壁掛式辦
公桌。這款辦公桌並沒有使用整體層壓
木板，而是使分層的木質外露在辦公桌
緣側面，其產生的白色或黑色表面光澤
度形成令人愉悅的對比。正面和側面邊
緣均經過倒平角處理，讓辦公桌的外觀
更加優雅。

EDITORIAL SOURCE NOTES

● The author has compiled all technical and formal information on the objects to the best of his knowledge and belief, although no legal guarantee can be given.

● The explanations reflect the author's view, but are based on numerous archival sources and interviews, and they have been discussed with Dieter Rams.

● The information and chronological classifications of the Braun devices are based on the many years of work carried out by the collectors' magazine *Design+Design* and the publication *Braun+Design Collection*, edited by Jo Klatt and Günter Staeffler (Hamburg, 2nd edition, 1995). New findings were supplemented or corrected accordingly.

● The majority of product dimensions have been remeasured. Where this was not possible, the measurements are based on the book *Less and More: The Design Ethos of Dieter Rams* (Berlin, 2009), company catalogues and other sources.

● The Braun employee magazine *Betriebsspiegel* from 1962 to 1995 was also used as a reference for measurements and prices.

● The objects for the photographs made by Andreas Kugel were kindly provided by the Museum Angewandte Kunst (Museum of Applied Arts), Frankfurt am Main; the Braun Collection, Kronberg im Taunus; Dieter Rams; and private collectors. Further photographic sources are listed in the picture credits.

● For the Braun and Vitsœ products, original sales prices in German deutschmarks (DM) were taken from the companies' respective sales catalogues at the time and also from the *Braun+Design Tax List* (Hamburg, 9th ed, 2017), as well as from the website of the Schweizer Radiomuseum (radiomuseum.org). Where later prices are given, this is indicated. The original retail prices could not be determined for all objects. At the time of writing, DM 1 is equal to: EUR € 0.51; GBP £0.46; and USD$0.57

● The author has made every effort to locate all other owners of reproduction rights. Persons and institutions who may not have been reached and who claim rights to any utilized images are requested to contact the publisher.

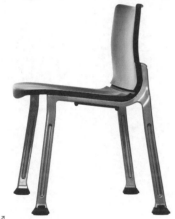

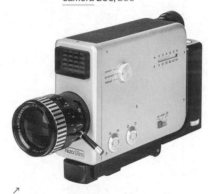

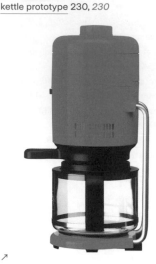

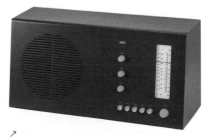

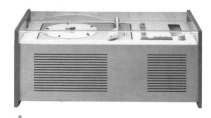

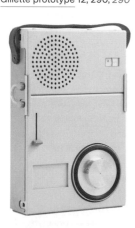

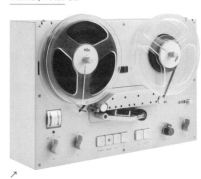

BIBLIOGRAPHY

Editorial note: in the following bibliography the magazine *Design+Design* (1984–2011) is always listed under this title. However, the original title of issue no. 1 (printed and published independently in 1984, with a print run of 100 copies, by Klaus Rudolph in Hannover) to no. 7 was *Der Braun Sammler;* from issue no. 8 to no. 21, the title was *Braun+Design*.

GENERAL LITERATURE BY AND ABOUT DIETER RAMS

Aldersey-Williams, Hugh, 'Modern Masters: Dieter Rams', *I.D.,* 36, no. 5 (1989), 32–5.

Burkhardt, Francois, 'Future Prospects and Utopian Ideas', interview with Dieter Rams (1980), in *Design and Art,* ed. Alex Coles. (London and Cambridge, Mass., 2007), 114–6.

Burkhardt, Francois, and Inez Franksen (eds), *Design: Dieter Rams* (Berlin, 1980).

De Jong, Cees W. (ed.), *Zehn Thesen für gutes Design – Dieter Rams (Ten Principles for Good Design – Dieter Rams)* (Munich, 2017).

——, *Diteo Ramseu* (Dieter Rams) (Seoul, 2018). Domdey, Andreas, *Mehr oder Weniger: Braun Design im Vergleich (More or Less: Braun Design in Comparison)*, exhibition catalogue, Museum für Kunst und Gewerbe, Hamburg (Hamburg, 1990). Düchting, Hajo, *50 Designer, die man kennen sollte (50 Designers Everybody Should Know)* (Munich, 2012).

Feireiss, Lukas, *Legacy: Generations of Creatives in Dialogue* (Amsterdam, 2018).

Feltrup, Sergio, and Agustín Trabucco, *Reflexiones sobre el Diseño Industrial contemporáneo: El ser de los objetos, una visión multidisciplinar (Reflections on Contemporary Industrial Design: The Existence of Objects, A Multidisciplinary Vision)* (Buenos Aires, 2014).

Fiell, Charlotte and Peter, 'Dieter Rams', in *Design des 20. Jahrhunderts (Twentieth-Century Design)* (Cologne, 2000), 591–3.

——, 'Dieter Rams', in *Industrie-Design A–Z (A–Z of Industrial Design)* (Cologne, 2006), 411–3.

Fischer, Volker, *'Dieter Rams', in Design heute: Maßstäbe, Formgebung zwischen Industrie und Kunst-Stück (Design Today: Standards and Style Between Industry and Art)*, ed. Volker Fischer, exhibition catalogue, Deutsches Architekturmuseum, Frankfurt am Main (Munich, 1988), 125–48.

Hesse, Petra and René Spitz, System Design: Über 100 Jahre Chaos im Alltag (System Design: Over 100 Years of Chaos in Everyday Life), exhibition catalogue, Museum für Angewandte Kunst, Cologne (Cologne, 2015).

Hodge, Susie, *When Design Really Works* (New York, 2014).

Jatzke-Wigand, Hartmut, 'Zu diesen Entwürfen stehe ich noch heute' ('I'm Still Sticking to My Design'), interview with Dieter Rams, in *Design+Design*, no. 33 (1995), 6–7.

Judah, Hettie, *We Are Wanderful: 25 Years of Design & Fashion in Limburg* (Tielt, Belgium, 2016). Klatt, Jo, 'Algo de Braun: Eine kleine Auswahl von Braun Produkten, die im Werk Barcelona hergestellt wurden' ('A Bit of Braun: A Small Selection of Braun Products Manufactured at the Barcelona Factory'), *Design+Design*, no. 88 (2009), 4–7. [see images: p. 291, 292, 301]

Klatt, Jo and Hartmut Jatzke-Wigand (eds), *Möbel-Systeme von Dieter Rams (Modular Furniture Systems by Dieter Rams)* (Hamburg, 2002). [see images: pp. 27, 28, 29, 62, 63, 64, 70–1, 90–1, 92–3, 94, 95, 96, 97, 150, 151, 158–9, 181, 195, 210–1, 304]

Klatt, Jo, and Günter Staeffler (eds), *Braun+Design Collection: 40 Jahre Braun–Design 1955 bis 1995 (Braun+Design Collection: 40 Years of Braun Design – 1955 to 1995)*, 2nd edn (Hamburg, 1995).

Klemp, Klaus, 'Dieter Rams trifft Nikolai Petrovich Sheremetev' ('Dieter Rams Meets Nikolai Petrovich Sheremetev'), in *Design: Dieter Rams*, exhibition catalogue, State Museum of Ceramics, Kuskovo Estate, Moscow (Moscow, 2007), 2–29.

——, 'Dieter Rams: Ethics and Modern Philosophy, What Legacy Today?', *docomomo*, no. 46, (2012), 68–75.

——, *Design in Frankfurt: 1920–1990* (Stuttgart, 2014).

——, 'Mid-century Product Design in Germany', in *Mid-Century Modern Complete*, ed. Dominic Bradbury

(London, 2014), 278–83.

——, 'Produkt und Protest: Design in Frankfurt in den Sechzigerjahren' ('Product and Protest: Design in Frankfurt in the Sixties'), in *Frankfurt 1960–1969*, ed. Wilhelm E. Opatz (Salenstein, Switzerland, 2016), 100–9.

Klemp, Klaus, and Keiko Ueki-Polet (eds), *Less and More: The Design Ethos of Dieter Rams* (Berlin, 2015).

Komachi, Hanae, 'Dieter Rams', interview with Dieter Rams, in *Axis,* no. 105 (2003), 81–5.

Kozel, Nina, Design: *The Groundbreaking Moments* (Munich, 2013).

Lovell, Sophie, 'Dieter Rams', *Wallpaper*, no. 103 (2007), 317–39.

——, *Dieter Rams: As Little Design as Possible* (London, 2011).

——, *Dieter Rams: So wenig Design wie möglich* (*Dieter Rams: As Little Design as Possible*), (Hamburg, 2013).

McGuirk, Justin, 'Less But Better', *Domus,* no. 887 (2005), 108.

Moss, Richard, 'Braun Style', *Industrial Design,* no. 11 (1962), 36–47; German translation by H. Osthoff and K. Rudolph, *Design+Design*, no. 5 (1986), 22–9. Mukai, Shutaro, 'Principles of Modern Design and Braun', *Axis,* no. 119 (2006), 164.

Pfaender, Heinz G., and Wilhelm Wagenfeld, *Meine Zeit in der Werkstatt Wagenfeld: Tagebuch 1954–1957* (*My Time at the Wagenfeld Studio: Diary 1954–1957*) (Hamburg, 1998). [see images: p. 30]

Rams, Dieter, 'Kann Design zum Erfolg eines Unternehmens beitragen?' ('Can Design Contribute to a Company's Success?'), *Werk-Architese, Zeitschrift und Schriftenreihe für Architektur und Kunst,* no. 4 (1977), 9–15.

——, 'Die Rolle des Designers im Industrieunternehmen' ('The Role of the Designer in Industrial Enterprises'), in *Design ist unsichtbar* (*Design is Invisible*), ed. Helmuth Gsöllpointner (Vienna, 1981), 493–506.

——, 'Ramsification', *Designer* (1987), 24.

——, 'Funktionales Design ist eine Zukunftsaufgabe' ('Functional Design is a Mission for the Future'), in *Design Dasein,* exhibition catalogue, Museum für Kunst und Gewerbe, Hamburg (Hamburg, 1987), 155–9.

——, 'Functional Design: A Challenge for the Future?', *Tools 3,* no. 3 (1987): 14–5.

——, 'Erinnerungen an die ersten Jahre bei Braun' ('Memories of the First Years at

Braun'), in *Johannes Potente, Brakel: Design der 50er Jahre* (*Johannes Potente, Brakel: Design of the 1950s*), ed. Otl Aicher et al. (Cologne, 1989), 70–6.

——, 'Technologie Design', *design report*, no. 12 (1989), 36–41.

——, 'Beyond the Logic of Consumerism', *Ottagono,* no. 102 (1992), 22–9.

——, 'Ten Principles for Good Design', *Domus,* no. 748 (1993), 21–8.

——, 'Fremtidens Design' ('Design of the Future'), *Design DK,* no. 5 (1995), 37–44.

——, 'Omit the Unimportant', in *The Industrial Design Reader,* ed. Carma Gorman (New York, 2003), 208–11.

——, 'Die Verantwortung des Designs' ('The Responsibility of Design'), in *Im Designerpark: Leben in künstlichen Welten* (*In the Designer Park: Life in Artificial Worlds*), ed. Kai Buchholz, exhibition catalogue, Institut Mathildenhöhe, Darmstadt (Darmstadt, Germany, 2004), 106–13.

——, *Weniger, aber besser* (*Less, but Better*), 5th edn (Berlin, 2014).

Rams, Dieter, and Uta Brandes, *Die leise Ordnung der Dinge* (*The Quiet Order of Things*) (Göttingen: 1990).

Rams, Dieter, and Joe Dolce, 'Master's Choice', *I.D.,* 34, no. 5 (1987), 46–8.

Rams, Dieter, and Reinhard Komar, *Auf der Suche nach dem Morgen: Weniger, aber Besser, Statement für ein Grünes Bauhaus* (*In Search of Tomorrow: Less but Better, Statement for a Green Bauhaus*) (Oldenburg, Germany, 2011).

Schaff, Milton, *Designing the Modern: Profiles of Modernist Designers* (2015).

Schauer, Ute, and Michael Schneider, *Dieter Rams Design: Die Faszination des Einfachen* (*Dieter Rams Design: The Fascination of the Simple*), exhibition catalogue, Institut für Neue Technische Form, Darmstadt (Darmstadt, Germany, 2002).

Schönwandt, Rudolf, '25 Jahre Dieter Rams & Braun-Design' ('25 Years Dieter Rams & Braun-Design') *form,* no. 91 (1980), 20–3.

Scott Jeffries, Samantha, and Grant Scott, 'Less, but Better', *At Home with the Makers of Style* (London, 2005), 176–83.

Shimokawa, Miki (ed.), *Weniger aber besser: Die Welt von Dieter Rams* (*Less but Better: The World of Dieter Rams*) (Kyoto and Frankfurt am Main, 2005).

——, *East Meets West: Urushi-Lack und Design* (Ettore Sottsass, Dieter Rams, Fritz Frenkler), exhibition catalogue, Die Neue Sammlung, The Design Museum, Munich (Munich, 2012).

Sparke, Penny, 'Dieter Rams', in *A Century of Design: Design Pioneers of the 20th Century* (London, 1998), 184–7.

—— et al., *Industrial Design in the Modern Age* (New York, 2018).

Terstiege, Gerrit, 'Der Systematiker' ('The Systematist'), *form,* no. 183 (2002), 76–81.

——, 'Schneewittchen und die sieben Designer' ('Snow White and the Seven Designers'), *form,* no. 207 (2006), 34.

Vitra Design Museum (ed.), *Atlas des Möbeldesigns* (*Atlas of Furniture Design*) (Weil am Rhein, Germany, 2019). [see images: pp. 65–9]

Wilkes, Angela, et al., *Design: The Definitive Visual History* (New York, 2015).

Woodham, Jonathan, 'Dieter Rams', *A Dictionary of Modern Design* (Oxford, 2016).

Woodhuysen, James, 'The Apostle of Cool: James Woodhuysen Profiles Dieter Rams', in *From Matt Black to Memphis and Back Again: An Anthology from Blueprint Magazine,* ed. Deyan Sudjic (London, 1989), 90–2.

LITERATURE ABOUT SPECIFIC PRODUCTS

Albus, Volker, et al., 'Braun Phonosuper SK 4: Dieter Rams und Hans Gugelot', in *Design! Das 20. Jahrhundert* (*Design! The 20th Century*) (Munich, 2000), 114–15. [see images: p. 25]

Braun AG and Jo Klatt, 'Braun Quadrophonie' ('Braun Quadrophonic Sound'), *Design+Design,* no. 23 (1992), 4–13. [see images: pp. 152, 187, 197, 213]

Butler, Nick, 'Braun Phonosuper SK Record Player: Designed by Hans Gugelot and Dieter Rams in 1956', *Design,* no. 470 (1988), 33. [see images: p. 25]

Battema, Dough, 'Gillette Company', in *The Advertising Age: Encyclopedia of Advertising*, ed. John McDonough and Karen Egolf (Chicago and London, 2002), 673–8. [see images: pp. 318–9]

Cobarg, Claus C., 'Braun Thermolüfter Linie' ('Braun Fan Heater Line'), *Design+Design,* no. 43 (1998), 8. [see images: pp. 48, 82, 123]

Cobarg, Claus C., and Dietrich Lubs, 'Wie entstand der SK 4, wer gab ihm den

Namen "Schneewittchensarg"?' ('How Did the SK 4 Come About, Who Gave It the Name "Snow White's Coffin"?'), *Design+Design*, no. 87 (2009), 9–11. [see images: p. 25]

Cobarg, Claus C., Michael Unger and Peter Ziegler, 'Die Diaprojektoren von Braun' ('Braun Slide Projectors'), *Design+Design*, no. 27 (1994), 4–11.

de Lates, Thomas, 'Das Ela-Abenteuer von Braun' ('The Braun ELA Adventure'), *Design+Design*, no. 82 (2007/08), 5–11. [see images: p. 144]

'Dieter Rams was Playful with the Braun HLD 4 Hair Dryer', *European Plastics News* 41, no. 7 (2014), 31. [see images: pp. 172–3]

Fiell Charlotte and Peter, 'Dieter Rams: Model No. RZ 62', in *1000 Chairs* (Cologne, 1997), 406. [see images: p. 92]

Förderverein Schöneres Frankfurt e.V. (ed.), *Neue Standuhren im städtischen Raum* (*New Pillar Clocks for Public Spaces*) (Frankfurt am Main, 1994). [see images: p. 316]

Franksen, Inez, 'Montageprogramm 571 / 72 Vitsœ' ('Montage System 571 / 72 Vitsœ'), *Bauwelt*, no. 44 (1974), 1460. [see images: p. 28]

——, 'Regalsystem 606 Vitsœ Kollektion' ('Universal Shelving System 606 Vitsœ Collection'), *Bauwelt*, no. 23 (1976), 709. [see images: pp. 65–9]

Hackbarth, Andreas, 'Neu: die Arbeitstischleuchte in 3 Verstellungs-Dimensionen' ('New: The Desk Lamp in 3 Adjustment Dimensions'), *Design+Design*, no. 45 (1998), 4. [see images: pp. 328–9]

Irrek, Hans, 'Wir haben damals eine Menge über die Zusammenstellung der Dinge von ihm gelernt...' ('He Taught Us a Lot About Arranging Things...'), interview with Marlene Schnelle-Schneyder, *Design+ Design*, no. 33 (1995), 24–9. [see images: p. 26]

Jatzke-Wiegand, Hartmut, 'Der Universalempfänger T 1000 und der Universalempfänger T 1000 CD' (The T 1000 Universal Receiver and the T 1000 CD World Receiver), *Design+ Design*, no. 20 (1991), 8–14. [see images: pp. 106, 137]

——, 'Konsequentes System-Design: Das Regalsystem 606 von Dieter Rams' ('Logical System Design: The Universal Shelving System 606 by Dieter Rams'), *Design+Design*, no. 60 (2002), 4–9.

[see images: pp. 65–9]

Jatzke-Wiegand, Hartmut and Jo Klatt, *Design+ Design* zero, 2nd edn (Hamburg, 2012).

Klatt, Jo, 'Braun HiFi – Musikanlagen Studio 46, 60, 80 und E' ('Braun HiFi – Systems Studio 46, 60, 80 and E), *Design+Design*, no. 9 (1987), 5–16. [see images: pp. 55, 75, 89, 108, 127]

——, 'Die neuen Geräte von Braun a/d/s' ('New Products from Braun a/d/s'), *Design+Design*, no. 9 (1987), 22–7. [see images: pp. 274–5]

——, 'Braun Taschenempfänger und Batterie-Plattenspieler' ('Braun Pocket Receiver and Battery-Operated Record Player'), *Design+Design*, no. 11 (1988), 4–11. [see images: pp. 42–3, 50, 51, 52, 87]

——, 'Die Radio-Phono-Kombination von Braun: SK 4 bis SK 55' ('Braun Radio-Phono Combina- tions: SK 4 to SK 55'), *Design+Design*, no. 15 (1989 /90): 4–14. [see images: pp. 25, 38–9, 58, 109]

——, 'Das erste Braun Tonbandgerät verkörpert "ästhetisch" seine Funktion ('The First Braun Tape Recorder Stands For "Aesthetic Function"), *Design+Design*, no. 30 (1994/95), 5–21. [see images: pp. 132–3]

——, 'Das "sensible" Tonbandgerät TG 1000' ('The "Sensitive" Braun Tape Recorder TG 1000'), *Design+Design*, no. 37 (1996), 13–5. [see images: p. 168]

——, 'Braun Plattenspieler Teil 1: von 1955 bis 1971' ('Braun Record Players Part 1: from 1955 to 1971'), *Design+Design*, no. 38 (1996), 4–12. [see images: pp. 30, 50, 52, 76, 89, 110–1, 128, 129, 152]

——, 'Die Braun Plattenspieler Teil 2' ('Braun Record Players Part 2'), *Design+Design*, no. 39 (1997), 5–13. [see images: pp. 203, 204, 237, 239, 279]

——, 'Die Compact-Disc-Spieler zur Atelier HiFi Anlage von Braun' ('Compact Disc Players for the Atelier HiFi System by Braun'), *Design+Design*, no. 41 (1997), 5–13. [see images: p. 281]

——, 'Das "Gesicht" der Lautsprecher' ('The "Faces" of Loudspeakers'), *Design+Design*, no. 42 (1997/98), 5–14. [see images: pp. 33, 37, 54, 78, 79, 98, 160, 161, 186, 229, 242, 260, 267]

——, 'Die Braun HiFi Verstärker' ('The Braun Hi-Fi Amplifiers'), *Design+Design*, no. 43 (1998): 3–7. [see images: p. 53]

——, 'Das Braun Steuergerät "regie" und seine 19 Varianten' ('The Braun "regie" Receiver and Its 19 Variants'), *Design+Design*, no. 46 (1998/99), 4–7. [see images: pp. 153, 187, 227, 250]

——, 'Neuer Stuhlentwurf von Dieter Rams' ('New Chair Design by Dieter Rams'), *Design+Design*, no. 46 (1998/99), 15. [see images: p. 331]

——, 'Die Braun Kopfhörer' ('The Braun Headphones'), *Design+Design*, no. 48 (1999), 4–6. [see images: p. 221]

——, 'Die LE 1 erlebt einen "zweiten Frühling": Der elektrostatische Lautsprecher von Braun wird in Lizenz wieder hergestellt' ('A "Second Spring" for the LE 1: Braun's Electrostatic Loudspeaker Will Be Produced Again Under Licence'), *Design+Design*, no. 50 (1999/2000), 4–7.

——, 'Dieter Rams gestaltete das offizielle Expo-Gastgeschenk' ('Dieter Rams Designed the Official Gifts for Expo Guests'), *Design+Design*, no. 52 (2000), 7. [see images: p. 330]

——, 'Die studio systeme integral: HiFi Bausteine von Braun' ('integral studio systems: The Braun Modular Hi-Fi Sound Systems'), *Design+Design*, no. 54 (2000/01), 4–8. [see images: pp. 243, 248, 249]

——, 'atelier HiFi Bausteine: Die letzten HiFi Geräte von Braun' ('atelier Modular Sound Systems: The Last Braun Hi-Fi Devices'), *Design+Design*, no. 55 (2001), 4–10. [see images: pp. 274–5]

——, 'Die Braun Radios von 1955 bis 1961' ('Braun Radios from 1955 to 1961'), *Design+Design*, no. 59 (2002), 4–8. [see images: p. 73]

——, 'Braun Hi-Fi Radio-Phono-Kombinationen und die HiFi-Steuergeräte Atelier 1 bis 3' ('Braun Hi-Fi Radio-Phono combinations and the atelier 1 to 3 Hi-Fi Control Units'), *Design+Design*, no. 62 (2002/03), 4–6. [see images: pp. 32, 81]

——, 'Das besondere Einzelstück: Der Braun Kofferempfänger exporter 2' ('One of a Kind: The Braun exporter 2 Portable Radio'), *Design+Design*, no. 68 (2004), 4–6. [see images: p. 22]

——, 'Braun Studio Händler: Der "erfolgreiche" Schlussverkauf von Braun HiFi' ('Braun Studio Dealers: The "Successful" Sale of Braun Hi-Fi'), *Design+Design*, no. 78 (2007), 4–7. [see images: pp. 274–5]

——, 'Braun Studioblitz-System F 1000

und F 1010' ('Braun F 1000 and F 1010 Studio Flash Systems'), *Design+Design,* no. 91 (2010), 3–5. [see images: p. 136]

Kleefisch-Joobst, Ursula (ed.), 'Dieter Rams rgs-Serie' ('Dieter Rams rgs Series'), in *Architektur zum Anfassen: FSB Greifen und Griffe* (*Approachable Architecture: FSB Grips and Handles*) (Frankfurt am Main, 2002), 124–7. [see images: pp. 312, 313, 314]

Klemp, Klaus, 'Ein Glückskind mit einigen Vätern: Die Radio-Phono-Kombination SK 4' ('A Lucky Child With Several Fathers: The SK 4 Radio- Phono Combination'), in *Hans Gugelot: Die Architektur des Design* (*Hans Gugelot: The Architecture of Design*), ed. HfG Archiv and Museum Ulm (Stuttgart, 2020), 61–79. [see images: pp. 24, 25, 38–9, 58, 109]

Leidinger, Hermann and Jo Klatt, 'Die Braun Kofferempfänger' ('The Braun Portable Radio'), *Design+Design,* no. 26 (1993), 5–15. [see images: pp. 36, 80]

Müller, Dieter, *Alles über die Nizo* (*Everything About the Nizo*), 3rd edn (Düsseldorf, 1974). [see images: p. 115]

Plewa, Jens, 'Die Vitsœ Kollektion: Möbel von Dieter Rams, vom Montagemöbel RZ 57 zum Montagesystem 571' ('The Vitsœ Collection: Furniture by Dieter Rams, from Assembly Furniture RZ 57 to Assembly System 571'), *Design+Design,* no. 11 (1988), 12–19. [see images: p. 28]

——, '... vom Wandregal RZ 60 zum Regalsystem 606' ('... from Wall Shelf Unit RZ 60 to Shelf System 606', *Design+Design,* no. 12 (1988/89), 23–7. [see images: pp. 65–9]

——, '... Tischprogramm 57/570' ('... Table Programme 57/570'), *Design+Design,* no. 13 (1989), 32–5. [see images: p. 27]

——, '... Korpusprogramm 710' ('... Storage Programme 710', *Design+Design,* no. 14 (1989), 10–3. [see images: p. 181]

——, '... Garderobe RZ 61; Garderobenprogramm 610' ('... Wardrobe RZ 61; Wardrobe Programme 610'), *Design+Design,* no. 15 (1989/90), 26–9. [see images: pp. 70–1]

——, '... Liegenprogramm 680; Sesselprogramm 681' ('... Daybed Programme 680; Armchair Programme 681'), *Design+Design,* no. 16 (1990), 24–7. [see images: pp. 150, 151]

——, '... Schiebetürsystem 690' ('... Folding Door System 690'), *Design+Design,* no. 17 (1990), 31–3. [see images: pp. 158–9, 312, 313, 314]

——, '... Sessel RZ 60; Sesselprogramm 601 / 602; Klappstuhl RZ 62' ('... Armchair RZ 60; Armchair Programme 601/602; Folding Chair RZ 62'), *Design+Design,* no. 18 (1991), 26–31. [see images: pp. 62, 63, 64, 90–1]

——, '... Die Sesselprogramme RZ 62 bis RZ 620' ('... Chair Programme RZ 62 to RZ 620'), *Design+Design,* no. 19 (1991), 29–31. [see images: pp. 94, 95, 96, 97]

Rams, Dieter, 'Protokoll aus der Praxis: Dieter Rams zur Designentwicklung der Ton-Kamera "Nizo 2056 sound"' ('Recording from Experience: Dieter Rams on Developing the Design of the "Nizo 2056 Sound" Film Camera'), *form,* no. 73 (1976), 43. [see images: p. 236]

——, 'Konzeption einer komplexen HiFi Anlage in Pultform' ('Conception of a Complex Hi-Fi Sound System in Console Form'), *Design+Design,* no. 89 (2009), 3–7. [see images: pp. 200, 201, 202, 203, 212]

Rudolph, Klaus, 'Die Braun Armbanduhren' ('The Braun Wristwatches'), *Design+Design,* no. 5 (1986), 9–16. [see images: p. 252]

Staeffler, Günter, Braun Feuerzeuge ('Braun Lighters'), *Design+Design,* no. 8 (1987), 6–15. [see images: pp. 149, 170, 184, 185, 207, 286, 287]

——, 'Braun Taschenrechner'('Braun Pocket Calculators'), *Design+Design,* no. 10 (1988), 24–32. [see images: pp. 241, 288, 311]

——, 'Die Braun audio Teil 1' ('Braun audio Part 1'), *Design+Design,* no. 12 (1988/89), 4–22. [see images: p. 88, 98–9, 101, 112, 121]

——, 'Formbeständig: Küchenmaschine KM 3/ KM 32' ('Constant Form: Kitchen Machine KM 3/ KM 32'), *Design+Design,* no. 13 (1989), 16. [see images: p. 35]

——, 'Braun Audio', *Design+Design,* no. 14, (1989) 14–28. [see images: pp. 169, 201, 202, 205, 238]

——, 'Braun Kaffeemaschinen' ('Braun Coffeemakers'), *Design+Design,* no. 16 (1990), 4–15. [see images: pp. 176, 191, 300]

——, 'Griffprogamm von Dieter Rams' ('Handle Programme by Dieter Rams'), *Design+Design,* no 17 (1990), 28–30.

——, 'Das Zeit-Programm von Braun: Teil 1, Tischuhren' ('The Time Programme by Braun: Part 1, Table Clocks'), *Design+Design,* no. 28 (1994), 8– 21. [see images: pp. 179, 194, 218, 219, 226, 251, 299, 327]

——, 'Braun Trockenrasierer: Die ersten 20 Jahre' ('Braun Shavers: The First 20 Years'), *Design+Design,* no. 40 (1997), 4–14. [see images: pp. 34, 44, 59, 100, 177]

——, 'Braun Elektronenblitzgeräte: Künstliches Licht formschön verpackt' ('Braun Electronic Flash Units: Beautifully Packaged Artifical Light'), *Design+Design,* no. 44 (1998), 3–9. [see images: pp. 46, 49, 61, 113, 118, 126, 134, 136, 165]

——, 'Braun Lectron: Elektronik leicht gemacht' ('Braun Lectron: Electronics Made Easy'), *Design+Design,* no. 47 (1999), 3–6. [see images: p. 147]

——, 'Braun Rasierer: von 1970 bis heute' ('Braun Shavers: from 1970 to today'), *Design+Design,* no. 53 (2000), 17–30. [see images: pp. 193, 198, 199, 264, 265, 306, 315, 324]

——, 'Braun Fernsehgeräte: vom FS 1 bis zum TV 3' ('Braun Television Sets: from the FS 1 to the TV 3'), *Design+Design,* no. 56 (2001), 5–11. [see images: pp. 120, 140, 146, 285]

——, 'Bestrahlungsgerät Braun Cosmolux HUV 1' ('Braun Cosmolux HUV 1 Light Therapy Device'), *Design+Design,* no. 59 (2002), 10. [see images: p. 117]

——, 'Eine Küchenmaschine mit System: Braun Multiwerk KM 2' ('A Kitchen Machine System: Braun Multiwerk KM 2'), *Design+Design,* no. 60 (2002), 10–3. [see images: p. 124]

——, 'Braun Zitruspressen und Entsafter' ('Braun Citrus Juicers and Juice Extractors'), *Design+Design,* no. 62 (2002/03), 14–7. [see images: pp. 174, 189]

——, 'Die Kofferplattenspieler von Braun' ('Braun Portable Record Players'), *Design+Design,* no. 64 (2003), 4–6. [see images: pp. 31, 77]

——, 'Die Braun Tonbandgeräte TG 60 bis TG 1020' ('The Braun Tape Recorders TG 60 to TG 1020'), *Design+Design,* no. 66 (2003/04), 4–10. [see images: pp. 132–3, 168]

——, 'Interpretation langlebigen Designs: Braun Kaffeemühlen' ('Interpretation of Durable Designs: Braun Coffee Grinders'), *Design+Design,* no. 67, (2004), 3–7. [see images: p. 157, 175]

——, 'Die Uhrenradios von Braun' ('The Braun Clock Radios'), *Design+Design*, no. 71 (2005), 11–5. (see images: pp. 254–5, 289)

——, 'Das Gesamtprogramm der Braun Nizo Filmprojektoren' ('The Complete Braun Nizo Film Projector Series'), *Design+Design*, no.73 (2005), 4–10. [see images: p. 119]

——, 'Braun energetic: Das Tischfeuerzeug mit Solarzellen' ('Braun energetic: Table Lighters with Solar Cells'), *Design+Design*, no. 76, (2006), 10. [see images: pp. 208–9]

——, 'Braun Handrührer' ('Braun Hand Mixers'), *Design+Design*, no. 80 (2007), 14–7. [see images: pp. 60, 124, 156]

——, 'Die Tonarmwaage' ('The Track Force Gauge'), *Design+Design*, no 80 (2007), 18. [see images: p. 86]

——, 'Braun Design für Schreibgeräte von Paper Mate' ('Braun Design for Paper Mate Writing Instruments'), *Design+Design*, no. 81 (2007), 8. [see images: pp. 214, 215]

——, 'Braun Design-Studien' ('Braun Design Studies'), *Design+Design*, no. 79 (2007), 3–12. [see images: pp. 103, 164, 166, 167, 230, 231, 272, 290, 302]

——, 'Gillette octagon', *Design+Design*, no. 81 (2007), 10. [see images: pp. 296, 297]

——, 'Personenwaage und Messlatte von Braun' ('Braun Bathroom Scales and Measuring Rod'), *Design+Design*, no. 85 (2008), 13. [see images: p. 155]

——, 'Die Cassettenrecorder von Braun' ('Braun Cassette Recorders'), *Design+Design*, no. 87, (2009), 3–5. [see images: pp. 220, 257, 278]

——, 'Das Tischfeuerzeug Braun cylindric: Original und Neuproduktionen' ('The Braun Cylindric Table Lighter: Original and New Productions'), *Design+Design*, no. 87 (2009), 12. [see images: p. 149]

——, 'Die Taschenrechner von Braun: Das gesamte Programm von 1975 bis 2004' ('The Braun Pocket Calculators: The Complete Series from 1975 to 2004'), *Design+Design*, no. 90 (2009/10), 3–10. [see images: pp. 222, 228, 241, 261, 288, 310, 311, 326]

——, 'Die Braun Armbanduhren: Übersicht, von der DW 20 bis zur AW 200' ('The Braun Wristwatches: Overview, from the DW 20 to the AW 200'), *Design+Design*, no. 91 (2010), 7–11.

[see images: pp. 317, 325]

Staeffler, Günter and Jo Klatt, 'Zeitzeichen: Innovatives Uhren-Design von Braun' ('Sign of the Times: Innovative Clock and Watch Design by Braun'), *Design+Design*, no. 77 (2006), 11. [see images: pp. 240, 251, 252, 309, 317, 322–3, 327]

Unger, Michael and Peter Ziegler, 'Die Diaprojektoren von Braun' ('The Braun Slide Projectors'), *Design+Design*, no. 27 (1993/94), 4–11. [see images: pp. 23, 47, 72, 83, 84, 85, 171]

Witke, Boris, 'Braun SK 4: Die erste Kompaktanlage, Funkgeschichte' ('Braun SK 4: The First Compact Systems, Radio History'), *Design+Design*, no. 241 (2018), 228–39. [see images: pp. 25, 38–9, 58, 109]

Wittorf, Susanne, 'Zeitloser Entwurf: Lamp by Dieter Rams, RHa 1/2' ('Timeless Design: Lamp by Dieter Rams RHa 1/2'), *design report*, no. 7 (1998), 14 and 92. [see images: pp. 328–9]

Yadin, Daniel L., *Creative Marketing Communications: A Practical Guide to Planning, Skills and Techniques*, 3rd edn (London, 2001) [see images: pp. 318–9]

Ziegler, Peter, 'Nizo: Die Kameramarke von Braun' ('Nizo: The Braun Camera Brand'), *Design+Design*, no. 10 (1988), 4–18. [see images: 114, 115, 135]

Ziegler, Peter, 'Nizo: Die Kameramarke von Braun, Superachtfilmkameras der kleinen Baureihe' ('Nizo: The Braun Camera Brand, Super-8 movie camera without sound recording of the small series'), *Design+Design*, no. 11 (1988), 22–8. [see images: pp. 206, 236]

——, 'Nizo: Die Kameramarke von Braun, Tonfilmkameras' ('Nizo: The Braun Camera Brand, sound film cameras'), *Design+Design*, no. 13 (1989), 22–31. [see images: p. 266]

1930s	20 May 1932	出生於威斯巴登。祖父是木工師傅,受其影響,早期從事木工製作。
1940s	9 Aprlil–30 September 1947	開始在威斯巴登藝術學院學習建築和室內設計。
	September 1947	學業中斷,開始做家具學徒;期滿取得執照;於職業學院期間結識格爾德·穆勒。
		1951 年 11 月,以飯廳餐具櫃設計在地區性工藝比賽中獲獎。
1950s	October 1951	繼續在威斯巴登藝術學院學習,該學院在漢斯·索德博士改組下,更名爲應用藝術學院。
	July 1953	因爲銀行大廳設計作品成爲榮譽畢業生。
	October 1953–July 1955	在法蘭克福 Otto Apel 建築事務所工作;並與美國建築公司斯 Skidmore、Owings & Merrill 合作建造美國駐法蘭克福和不來梅領事館大樓。
	15 July 1955	進入法蘭克福 Max Braun 公司工作,擔任室內設計師。
	Early 1956	首次以產品設計師的身分創作了第一批作品(PA 1 以及與漢斯·古格洛特合作設計的 SK 4)。
	1956	第一批家具設計誕生;結識奧托·扎普夫。
	July–September 1957	在柏林舉行的國際建築博覽會中,展出了衆多新型 Braun 產品(特別是 SK 4)。
	July–November 1957	Braun 全系列產品獲第 11 屆米蘭三年展大獎 (包括 SK 1/2、exporter 2、PA 1、SK 4 與 transistor 1)。
	April–October 1958	在布魯塞爾第 58 屆世界博覽會展示發表 16 種新型 Braun 產品。
	December 1958–February 1959	由迪特·拉姆斯與漢斯·古格洛特和格爾德·穆勒合作設計的五款 Braun 電器產品, 成爲紐約現代藝術博物館(MoMA)的永久收藏品, 並且在展覽 20th Century Design from the Museum Collection 中展出 (SK 5、transistor 2、PA 2、KM 3 與 T 3)。
1960s	1960	獲德國工業協會頒發的文化領域補助獎學金。
	May 1961	1959 年 Vitsoe+Zapf 成立後,合法註冊爲一家公司,生產和經銷迪特·拉姆斯所設計的家具。
	1961	被任命爲 Braun AG 產品設計部門負責人。
	1961 and 1963	產品 TP 1 和 F 21,分別於 1961、1963 年獲倫敦 Interplas 展覽會最高榮譽。
	1965	與理查·費希爾、萊因霍爾德·魏斯和羅伯特·奧伯海姆共同獲頒柏林青年工業設計藝術獎。
	1968	被任命爲 Braun AG 產品設計總監。
	June 1968	爲表彰他在家具和技術產品設計的傑出表現,倫敦皇家藝術學會授予榮譽皇家工業設計師頭銜。
1970s	April 1971	成爲倫敦皇家藝術學會會員。
	October 1973	與沃爾夫岡·施米特爾和弗里茨·艾希勒, 一起在京都舉行的國際工業設計協會理事會(ICSID)大會上介紹 Braun 的設計理念。
	September 1977	被任命爲德國設計理事會執行委員會成員。
	January 1978	獲倫敦工業藝術家和設計師協會所頒發的 SIAD 勳章。
1980s	28 November 1980	於柏林國際設計中心(IDZ)舉辦的「Dieter Rams &」展開幕,並陸續在各地巡迴展出: 盧布爾雅那工業設計雙年展,1981 年;阿莫斯·安德森美術館,赫爾辛基,1981 年; 當代藝術博物館,米蘭,1981 年;維多利亞與亞伯特博物館,倫敦,1982 年; 市立博物館,阿姆斯特丹,1982 年;裝飾藝術博物館,科隆,1983 年。
	7 November 1981	被任命爲德國漢堡美術學院工業設計系教授。
	October 1983–January 1984	參與費城藝術博物館展出的「Design since 1945」展覽。
	1984	鋁材版本的 606 通用貨架系統,開始由米蘭 De Padova 生產。
	1985	墨西哥城墨西哥科學院授予榮譽外籍院士。
	1986	被任命爲多倫多安大略藝術學院(OCAD)國際學院榮譽會員。
	November 1987	被任命爲德國工業設計師協會榮譽會員。
	1987–1998	擔任德國設計理事會主席,自 2002 年起擔任榮譽會員。
	1988	被任命爲 Braun AG 執行董事。
	1989	位於埃森的 Haus Industrieform 基金會將 Braun 設計部門評鑑爲年度設計團隊。
	April–June 1989	「Good Offices: The Seventh Arango International Design」展,拉姆斯擔任評委, 與「Dieter Rams」回顧展共同於佛羅里達州羅德岱堡藝術博物館展出,後續並巡迴至以下兩地: 加州帕薩迪納藝術中心設計學院,1990 年;蒙特婁裝飾藝術博物館,1990 年。
1990s	August 1990	由於在設計方面的特殊貢獻,迪特·拉姆斯成爲首位工業論壇設計(iF)設計獎得獎者。
	5 July 1991	獲倫敦皇家藝術學院授予榮譽博士學位。
	1992	獲宜家獎;用這筆獎金成立「迪特和英格博格·拉姆斯基金會」以推廣設計。
	1993–1995	擔任國際工業設計社團協會(ICSID)執行委員會董事成員。

1995	在 Braun 的職位由產品設計總監轉爲企業形象事務執行總監。
1996	獲美國工業設計師協會頒發世界設計獎。
June 1997	獲黑森州功績勳章。
1997	自 Braun 退休。
	擔任漢堡美術學院名譽教授。
May 1999	被任命爲柏林藝術學院院士。

2000s

May–August 2001	「Tingens Stilla Ordning」展於瑞典 Skissernas 博物館開幕。
September–November 2001	「Dieter Rams House」展於葡萄牙里斯本的貝倫文化中心展出。
October–November 2002	「Dieter Rams Design: The Fascination of the Simple」展
	於達姆施塔特新技術產品研究所（INTeF）開幕，後續巡迴至不來梅的威廉・瓦根費爾德故居展出。
October 2002	獲德意志聯邦共和國大十字勳章。
October 2002–January 2003	「Dieter Rams – Less But Better」展於美因河畔法蘭克福應用藝術博物館開幕。
June 2004	爲表彰迪特・拉姆斯對工業設計和世界文化的傑出貢獻，於哈瓦那獲頒 ONDI 設計獎。
September–October 2005	「Dieter Rams – Less But Better」展於京都建仁寺開幕。
October 2005	獲布宜諾斯艾利斯拉丁美洲設計協會（ALADI）頒發的 Reconocimiento 獎
	（爲表彰迪特・拉姆斯對拉丁美洲設計發展的重大貢獻）。
	以 citromatic MPZ 22 豪華版柑橘榨汁機，與於爾根・格魯貝爾共同獲頒 Busse 長壽設計獎。
February 2007	以其終生成就，獲頒德意志聯邦共和國設計獎。
May–July 2007	「Design: Dieter Rams」展於莫斯科庫斯科沃的莊園國家陶瓷博物館開幕。
November 2007	獲雷蒙德・洛威基金會好彩設計師獎。
November 2008–January 2009	「Less and More. The Design Ethos of Dieter Rams」巡迴展於大阪三得利博物館開幕，
	之後陸續到以下四個地方展出：東京府中美術館，2009 年；倫敦設計博物館，2009–10 年；
	美因河畔法蘭克福應用藝術博物館，2010 年；首爾大林美術館，2010–11 年；
	舊金山現代藝術博物館，2011–12 年。

2010s

May 2010	獲科隆國際設計學院（KISD）頒發 Kölner Klopfer 獎，以表彰他對全球設計界的貢獻。
November 2011	與岡拉克教授（Prof. FC Gundlach）和
	岡特・蘭博教授（Prof. Gunter Rambow）共同獲頒黑森州文化獎。
July 2012	被任命爲慕尼黑工業大學傑出教授。
November 2012	獲布達佩斯莫霍利－納吉藝術與設計大學莫霍利－納吉獎。
April 2013	獲加州帕薩迪納藝術中心設計學院榮譽藝術博士學位。
September 2013	獲倫敦設計節終生成就獎。
May 2014	獲米蘭 ADI 頒發終生成就獎。
2017	「Dieter Rams. A Style Room」展於法蘭克福應用藝術博物館開幕。
November 2016–March 2017	「Dieter Rams: Modular World」展於萊茵河畔魏爾姆維特拉設計博物館開幕。
September 2018	由美國獨立電影製作人和攝影師蓋瑞・哈斯特維特（Gary Hustwit）監製導演，
	布萊恩・伊諾（Brian Eno）原創音樂的紀錄片《Rams》（74 分鐘），
	在紐約視覺藝術學院（SVA）劇院首映。https://www.hustwit.com/rams
November 2018–April 2019	「Dieter Rams: Principled Design」展於費城藝術博物館開幕。

2020s

April 2021–June 2023	「Dieter Rams. Looking back and ahead」展於法蘭克福應用藝術博物館開幕。
	展覽隨後於 2022 年在紐約歌德學院展出，並於 2023 年在米蘭 ADI 設計博物館展出。
20 May 2022	拉姆斯宣布在 5 月 20 日 90 歲生日之際，擴大其基金會活動，並提醒我們對好設計的要求。
	法蘭克福應用藝術博物館更新並且擴大了其名爲「Dieter Rams. A Style Room」的常設展，
	展覽還包括他的妻子英格博格・拉姆斯的攝影作品。

迪特・拉姆斯：作品全集
作者：克勞斯・克倫普
譯者：李盛弘
選書、平面設計：王志弘、徐鈺雯
發行人：涂玉雲
出版：臉譜出版

發行：英屬蓋曼群島商
　　　家庭傳媒股份有限公司城邦分公司
　　　台北市民生東路二段 141 號 11 樓
服務專線：02-25007718；02-25007719
服務時間：09:30–12:00；13:30–17:30
傳真服務：02-25001990；02-25001991
服務信箱：service@readingclub.com.tw
劃撥帳號：19863813　書蟲股份有限公司
　　　　　英屬蓋曼群島商
　　　　　家庭傳媒股份有限公司城邦分公司
網址：www.cite.com.tw

香港發行：城邦（香港）出版集團
　　　　　香港灣仔駱克道 193 號
　　　　　東超商業中心一樓
電話：852-25086231
傳真：852-25789337
信箱：hkcite@biznetvigator.com

馬新發行：城邦（馬新）出版集團
　　　　　Cite (M) Sdn. Bhd. (458372 U) 41,
　　　　　Jalan Radin Anum, Bandar Baru
　　　　　Sri Petaling, 57000 Kuala Lumpur,
　　　　　Malaysia
電話：603-90578822
傳真：603-90576622
信箱：cite@cite.com.my

初版一刷：2023 年 11 月
版權所有・翻印必究
ISBN：978-626-315-369-1
定價：NTD 1,800・HKD 600
印刷製本：漾格科技股份有限公司
本書如有缺頁、破損、倒裝，請寄回更換

國家圖書館出版品預行編目（CIP）資料
迪特・拉姆斯作品全集／克勞斯・克倫普
（Klaus Klemp）著；李盛弘譯.——初版.——
臺北市：臉譜出版：英屬蓋曼群島商家庭傳媒股份
有限公司城邦分公司發行，2023.11
　　　面；　　　公分.——（Source；34）
譯自：Dieter Rams: The Complete Works
ISBN 978-626-315-369-1（精裝）

1. CST：拉姆斯（Rams，Dieter，1932–）
2. CST：工業設計
3. CST：產品設計

964　　　　　　　　　　　　　112012159

KLAUS KLEMP　AUTHOR

克勞斯・克倫普，1954 年出生於德國。德國奧芬巴赫 HfG 設計理論和歷史學教授，
也是法蘭克福應用藝術博物館的設計策展人，並曾任展覽總監和副總監。
自 2010 年起擔任迪特和英格博格・拉姆斯基金會（Dieter and Ingeborg Rams Foundation）
管理委員會成員以及德國設計史學會顧問委員會成員。
克倫普曾參與多本拉姆斯作品的企畫編輯，包括《Dieter Rams: The Complete Works》、
《Less and More: The Design Ethos of Dieter Rams》等。

SHENG-HUNG LEE　TRANSLATOR

李盛弘，設計師。美國工業設計師協會（IDSA）董事、
美國麻省理工學院（MIT）博士研究員、實踐大學兼任副教授。
曾任 IDEO 設計師、復旦大學兼任副教授、美國國際設計傑出獎（IDEA）評委。
設計作品曾贏得包括 IDEA 金獎、德國百靈設計獎（Braun Prize）、
美國 Core77 設計獎、德國紅點（Red Dot）金獎和德國 iF 獎在內的諸多國際獎項。
擁有 MIT 管理與機械工程雙碩士學位，台灣國立成功大學工業設計和電機工程雙學士學位。
目前正攻讀 MIT 服務設計與人類行為學博士學位，並擔任 MIT AgeLab 設計師、
MIT xPRO 課程體驗設計師與 MIT Office of Sustainability 研究員。

王志弘，平面設計師、AGI 會員。致力於將 Typography 融入到設計項目中，並涉及文化和商業領域。

與出版社合作推出個人出版品牌 Source，以國際知名藝術家著作翻譯為特色，包括：橫尾忠則（Yokoo Tadanori）、中平卓馬（Nakahira Takuma）等。

主要獲獎包括：英國 D&AD 獎木鉛筆、紐約 ADC 獎銀立方、紐約 TDC 獎、東京 TDC 獎提名、韓國坡州出版美術獎年度最佳設計、

香港 HKDA 葛西薰（Kaoru Kasai）評審獎、銀獎以及台北國際書展金蝶獎六金獎、二銀獎、三銅獎。

設計作品於日本 21_21 DESIGN SIGHT 展出（もじ イメージ Graphic 展，2023 年）。URL: https://wangzhihong.com/

SOURCE SERIES

#					
1	鯨魚在噴水	クジラは潮を吹いていた	佐藤卓	Satoh Taku	2012
2	就是喜歡！草間彌生	やっぱり好きだ！草間彌生	Pen 編輯部	Pen Magazine	
3	海海人生！橫尾忠則自傳	波乱へ！橫尾忠則自伝	橫尾忠則	Yokoo Tadanori	2013
4	可士和式	可士和式	天野祐吉	Amano Yukichchi	
			佐藤可士和	Sato Kashiwa	
5	決鬥寫眞論	決闘写真論	篠山紀信	Shinoyama Kishin	
			中平卓馬	Nakahira Takuma	
6	COMME des GARÇONS 研究	スタディ・オブ・コム デ ギャルソン	南谷繪理子	Minamitani Eriko	
7	1972 青春軍艦島	1972 青春軍艦島	大橋弘	Ohashi Hiroshi	
8	日本寫眞 50 年	彼らが写真を手にした切実さを：《日本写眞》の 50 年	大竹昭子	Otake Akiko	2014
9	製衣（增補新版）	服を作る：モードを超えて（增補新版）	山本耀司	Yamamoto Yohji	
10	背影的記憶	背中の記憶	長島有里枝	Nagashima Yurie	
11	一個嚮往清晰的夢：荷蘭現代主義的設計公司與視覺識別 1960-1975	Droom van Helderheid: Huisstijlen, modernisme en ontwerpbureaus in Nederland: 1960–1975	維博・巴克	Wibo Bakker	2015
12	東京漂流	東京漂流	藤原新也	Fujiwara Shinya	
13	看不見的聲音，聽不到的畫	見えない音、聴こえない絵	大竹伸朗	Ohtake Shinro	2016
14	我的手繪字	僕の描き文字	平野甲賀	Hirano Kouga	
15	Design by wangzhihong.com: A Selection of Book Designs, 2001–2016	Design by wangzhihong.com: A Selection of Book Designs, 2001–2016	王志弘	Wang Zhihong	
16	爲何是植物圖鑑：中平卓馬映像論集	なぜ、植物図鑑か：中平卓馬映像論集	中平卓馬	Nakahira Takuma	2017
17	我在拍電影時思考的事	映画を撮りながら考えたこと	是枝裕和	Koreeda Hirokazu	
18	色度	Chroma: A Book of Color	德瑞克・賈曼	Derek Jarman	2018
19	想法誕生前最重要的事	アイデアが生まれる、一歩手前のだいじな話	森本千繪	Morimoto Chie	
20	朱紅的記憶：龜倉雄策傳	朱の記憶：龜倉雄策伝	馬場眞人	Baba Makoto	
21	字形散步 走在台灣	タイポさんぽ台湾をゆく：路上の文字観察	藤本健太郎	Fujimoto Kentaro	2019
22	改變日本生活的男人：花森安治傳	花森安治伝：日本の暮しをかえた男	津野海太郎	Tsuno Kaitaro	
23	建構視覺文化的 13 人 『細江英公自傳三部作』	グラフィック文化を築いた 13 人 『The Autobiography of Eikoh Hosoe Trilogy』	Idea 編輯部	Idea Magazine	
24	無邊界：我的寫眞史	なんでもやってみよう：私の写真史	細江英公	Hosoe Eikoh	2020
25	我思我想：我的寫眞觀	ざっくばらんに話そう：私の写真観	細江英公	Hosoe Eikoh	
26	球體寫眞二元論：我的寫眞哲學	球体写真二元論：私の写真哲学	細江英公	Hosoe Eikoh	
27	製作文字的工作	文字を作る仕事	鳥海修	Torinoumi Osamu	
28	瑪莉娜・阿布拉莫維奇死後	When Marina Abramovic Dies: A Biography	詹姆斯・韋斯科特	James Westcott	
29	創意競擇：從賈伯斯黃金年代的軟體設計機密流程，窺見蘋果的創意方法、本質與卓越關鍵	Creative Selection: Inside Apple's Design Process During the Golden Age of Steve Jobs	肯・科辛達	Ken Kocienda	2021
30	塑思考	塑する思考	佐藤卓	Satoh Taku	
31	與希林攜手同行	希林さんといっしょに	是枝裕和	Koreeda Hirokazu	
32	我的插畫史	私のイラストレーション史	南伸坊	Minami Shinbo	2022
33	美好的炸藥家醜	素敵なダイナマイトスキャンダル	末井昭	Suei Akira	2023
34	迪特・拉姆斯：作品全集	Dieter Rams: The Complete Works	克勞斯・克倫普	Klaus Klemp	

紐約 ADC 獎／ Silver Cube：『細江英公自傳三部作』（24）無邊界（25）我思我想（26）球體寫眞二元論

紐約 TDC 獎／ Certificate of Typographic Excellence：『細江英公自傳三部作』（24）無邊界（25）我思我想（26）球體寫眞二元論

東京 TDC 獎／ Prize Nominee Work：（32）我的插畫史

東京 TDC 獎／ Excellent Works：（5）決鬥寫眞論（13）看不見的聲音，聽不到的畫（15）Design by wangzhihong.com

（21）字形散步 走在台灣（22）改變日本生活的男人、（23）建構視覺文化的 13 人

韓國坡州出版美術獎／ Best Design of the Year：Source Series

台灣開卷（翻譯類）好書獎：（2）海海人生！橫尾忠則自傳

PICTURE CREDITS

Unless otherwise stated, all photography is
courtesy Andreas Kugel

Appel Design Gallery, Studio Christoph
Sagel: 92–3; Florian Böhm: 182; Ingeborg
Kracht-Rams: 27–9, 62–3, 90–1, 150–1,
158–9, 180–1, 183, 195; Marlene Schnelle-
Schneyder: 26

COPYRIGHT CREDITS

Unless otherwise stated, all images are
courtesy and © copyright Dieter Rams
Archive.

BRAUN P&G, Braun Archive Kronberg: 22,
24–5, 36, 40, 42–3, 48–50, 52–3, 55, 58,
60, 72–3, 80, 85, 89, 103–5, 108, 110–11, 124,
132–3, 138, 141–2, 144, 170, 172–3, 177–8, 191,
218–19, 225, 228, 235, 263, 265, 274–5, 303,
317, 324, 326; Fotoarchiv Jo Klatt D+D Verlag,
Hamburg: 47, 76–7, 107, 134, 158–9, 213, 231,
260, 298; Günter Staeffler, Kirchbrak: 122;
Vitsœ Ltd.: 65–9, 92–3, 210–11, 304

COLLECTIONS

Unless otherwise stated, all works are part of
the Braun collection on permanent loan from
BRAUN P&G to the Museum Angewandte
Kunst (Museum of Applied Arts), Frankfurt
am Main

Braun Sammlung, Kronberg / Ts.: 24, 59,
64, 79, 82–4, 89, 108, 112, 116, 119, 120, 127,
128–31, 137, 139, 140, 142, 144, 152–3, 155,
161, 188, 197–9, 203, 207, 221, 229, 237–9,
241–3, 250, 262, 264, 267, 277, 280–1,
287–9, 291–2, 299, 301, 303, 308, 324, 326;
Museum Angewandte Kunst, Frankfurt am
Main, gift of Dieter Rams: 94–5, 148, 192,
208–9, 307, 312–14, 316, 333–5; Museum
Angewandte Kunst, Frankfurt am Main, gift
of Marlene Schnelle-Schneyder: 26

PUBLISHER'S
ACKNOWLEDGEMENTS

The publisher would like to thank Klaus
Klemp, Dieter Rams and Britte Siepenkothen
for their generosity and patience during
the making of this book, and Juan Aranda,
Robert Davies, João Mota, Anthony
Naughton, Jesse Reed, Ariane Sagiadinos
and Jonathan Whale for their valuable
contributions.

ORIGINAL TITLE: DIETER RAMS: THE COMPLETE WORKS
© 2020 Dieter Rams / Phaidon Press Limited
This edition published by Faces Publication under licence from Phaidon Press
Limited, of 2 Cooperage Yard, London E15 2QR (UK)
through BIG APPLE AGENCY, INC., LABUAN, MALAYSIA
Traditional Chinese edition copyright:
2023 FACES PUBLICATIONS, A DIVISION OF CITE PUBLISHING LTD.
All rights reserved.

使用紙　上製本表紙、見返し　株式会社 竹尾　NT ラシャ｜鉛　100kg　GA 環境対応紙　EFC パルプ配合